美學 入門

美學 入門

—分析哲學과 美學—

죠지 딕키 著

吳 昞 南
黃 宥 敬 共譯

서광사

차 례

역 자 서 문

대학에서 미학을 강의하는 동안 역자들은 항상 마땅한 교재의 개발이 절실함을 느껴 왔다. 그런 중에 이 책을 택하게 된 데에는 다음과 같은 세 가지 이유가 있다. 첫째로, 그것은 미학에 관해 전문적인 교육을 받지 않은 독자에게 미학의 문제점들과 그들의 역사적 전개에 관해 간결하면서도 정확한 지식을 제공해 주고 있다는 점이다. 다음으로, 그들 문제점이 현대 미학이라는 틀 속에서 어떻게 발전적으로 수용되고 있는가를 보여줌으로써 미학 이론에 있어서 역사와 현대가 이어지고 있는 전모를 알기 쉽게 조명시켜 주고 있다는 점이다. 마지막으로, 이 책을 엮고 있는 저자 자신의 입장이 어느 경우에나 시종일관 명료하게 드러나 있으며, 따라서 이러한 종류의 입문적 성격의 책자들이 흔히 안고 있는 문맥상의 지리멸렬로 빚게 되는 혼란된 이해를 철저히 배제시켜 놓고 있다는 점이다.

이 책은 현대의 분석 철학, 좀더 구체적으로 말한다면 비트겐슈타인의 후기 철학으로부터 그 방법론적 근거를 시사받고 전개된 미학 이론들 중의 하나이다. 현대 미학에 방법론적 영감을 불러일으켜, 전통적인 미학 이론에 반성을 촉구케 한 비트겐슈타인의 사상을 말한다면 대략 다음과 같은 세 가지로 압축될 수가 있을 것이다. 첫째로 지각 방식의 철학 일반에 적용될 소지를 지니고 있는 그의 국면(aspect)의 개념이요, 둘째로 열려진 개념의 이론에로 귀결되는 그의 가족 유사성(family resemblances)의 개념이요, 마지막으로 삶의 형식(forms of life)의 개념이 그것이라 할 수 있다.

그의 국면의 이론으로부터 범주적 국면화의 현상이라는 개념을 발전
시킴으로써 객관적인 미적 지각의 가능한 근거를 발전함으로써 경험주
의 철학권 속에서 예술 철학의 소지를 가까스로 마련하고 있는 사람이
올드리치이다. 그러나 예술이란 단지 가족 유사성들만을 지니고 있는
열려진 개념일 뿐이라고 한다면 모든 예술에 공유되어 있을 공통적인
성질을 상정함으로써 예술을 정의하는 일로부터 출발하는 예술 철학은
성립할 수가 없게 된다. 이러한 가족 유사성의 개념을 기초로 예술 정
의 불가론을 강력히 제창한 이가 붸이츠이며, 따라서 비평가의 진술을
분석하는 일로부터 발전된 새로운 현대 미학의 한 사조가 스톨니쯔나
비어즐리와 같은 사람들에 의해 옹호되고 있는 이른바 비평 철학인 것이
다. 마지막으로, 예술을 비트겐슈타인의 삶의 형식의 개념에 연결시켜
예술의 제도적 본질을 구명해 낸 사람으로 볼하임 같은 사람을 들 수가
있다.

이 같은 현대의 분석적 미학의 좌표 속에서 이 책의 저자인 딕키의
입장은 미묘한 관계에 있다. 말하자면 지각 중 별도의 특수한 미적인
지각이 있을 수 없다는 점에서 딕키는 올드리치 같은 사람에 의해 겨우
마련된 예술 철학의 성립에 부정적이다. 그러한 점에서 그 자신 비평 철
학을 발전시키고 있지는 않지만 딕키는 비평 철학으로서의 미학의 방향
에 긍정적인 태도를 보여주고 있다. 그러나 전통적인 무관심적, 미적
태도의 개념에 여전히 기초되고 있다는 점에서 스톨니쯔의 입장을 공격
하고 있으며, 다른 한편 비어즐리의 비평 철학의 기초가 되고 있는 미적
대상의 개념에 한계가 있음을 지적하고도 있다.

위에서 지적된 바 있는 이론들의 모든 결함들은 딕키에 있어서는 근
본적으로 예술이 제도적 본질의 것임을 망각한 데 있다고 한다. 이것은
예술이 어떤 제도, 그에 의하면 예술계라고 하는 제도에 의하여 정의될
수 있음을 시사하는 것이요, 그렇다고 할 때 정의 불가론은 정의 가능
론에로 전환될 계기를 표명하고 있는 셈이 된다. 이러한 점에서 딕키는
비트겐슈타인의 다른 개념 곧 삶의 형식의 개념으로부터 출발하여 역시

예술의 제도적 본질을 분석해 낸 볼하임의 결론과 합치되고 있는 것이라
할 수 있다. 그러나 볼하임에 있어서와 다름없이 딕키에 있어서도 이러
한 예술계의 존재가 분석되기는 했지만 그것이 어떻게 성립된 무엇인가
에 관한 해명은 없다. 분석 철학자인 그로서는 하고자 할 필요도, 과학
자가 아닌 한 할 수도 없는 일이었기 때문이었는지 모를 일이다.

그러나 과학이 개입한다고 해서 이 특수한 제도의 세계가 과연 설명
될 수 있을까? 바로 이러한 점에서 철학 일반에서나 다름이 없이 현대
미학이나 역시 예술의 문제를 놓고 형이상학의 도입이 요청되고 있는
중이다. 형이상학을 거부하면서도 최종적인 분석에 이르러 그것을 불가
피하게 요청하기에 이른다고 해서 그것이 액면 그대로의 전통적인 형이
상학을 말하는 것이 아님은 물론이다. 그렇다 할 때 영미 계통의 분석
적 미학은 대륙 방식의 철학에 형이상학의 재정립의 문제를 던져 놓고
있는 중이라고도 할 수 있다. 이러한 점에서 메를로-퐁티는 현상학적
방법을 통해 경험주의자들이 미해명의 문제로 남겨 놓고 있는 이 문제
에 가장 접근 가능한 철학을 제시해 주고 있는 사람 중의 하나가 아닌
가 한다. 다시 말해 분석의 결과 미해결의 문제를 제기하기에 이르렀
고, 환원의 결과 경험주의가 암시한 세계에로 하강하지 않으면 안 되게
된 것이 현대 미학에서도 드러나고 있음을 살필 수 있지 않을가 하는
점이다. 딕키는 바로 이와 같은 현대 미학의 근본 문제를 에워싸고 전
개되는 많은 논의들 중의 어느 한 쪽에 서서 그에 접근하고 있다는 의
미에서 그의 미학 이론의 의의가 부여될 수 있을 것이다. 그런 중에 독
자들이 한 가지 의아해 할 것은 입문 성격의 이 책에서 형이상학적이라
고 할 방면에 대한 이론의 소개가 빠져 있다는 점이 될 것 같다. 그러
나 딕키는 그것을 빠트려 놓고 있는 것이 아니다. 그 방면은 결국 예
술을 의도·상징·은유·표현 등의 개념에 관련시켜 이론을 전개하고
있는 것으로서, 따라서 그들 개념을 분석해 보는 것으로 대체시켜 놓
고자 했던 것이다.

역자는 현대 미학의 이러한 근본적인 문제의 이해를 위해 관련되는

중요한 책자들을 앞으로 계속 번역·소개하고자 할 의도를 지니고 있다. 물론 이러한 작업은 하루 이틀에 마무리될 일도 아니겠거니와 혼자의 힘만으로도 성취하기가 어려운 일이다. 따라서 역자는 미학을 공부하고 있는 우수한 학생, 강단에 발을 들여 놓고 있는 제자 및 동료들과 선배 교수님들의 협조를 구하고자 할 것이다. 그럼으로써 한국에 있어서의 미학적 사고의 풍요와 발전을 도모하는 데 일조가 되도록 노력을 경주코자 해볼 것이다. 이러한 의도를 갖고 있다한들 서광사의 이광칠 부장님의 호의적인 배려와 김신혁 사장님의 승낙이 없었다면 그나마 본서마저도 나오지 못했을 것이다. 각박한 실정임에도 이 같은 특수 분야의 전공 서적을 출간해 주고, 차제에는 일부의 개역까지 쾌히 승낙해 주신 서광사의 두 분과 나 자신보다 더 많은 정성을 보여준 편집부 직원에게 이 자리를 빌어 깊은 감사를 보낸다.

끝으로 본서의 의도와 의미를 충분히 파악하고 있다 하더라도 오역과 졸역이 혹시나 없는지 두려운 마음 금할 길이 없다. 교정을 봐 주시는 마음으로 계속적인 조언과 편달이 있기를 바랄 뿐이다.

1983년 6월

역　자　씀

저 자 서 문

 이 책은 미학에 대한 하나의 입문서로서의 취지를 담고 있다. 그러나 제 5 부를 제외하고라면, 미학의 문제들을 논의해 보는 일에 덧붙여 나 자신의 견해를 개진하는 데에 나는 조금도 주저하지 않았다. 그렇게 하는 중에도 나는 이 책에서 비판이 가해진 여러 이론들에 대해 늘 공정했기를 바라고 있다.

 이 책은 역사적 맥락을 설명하고 있다는 점에서 대부분의 미학 입문서들과 좀 다른 데가 있다. 제 1 부의 의도는 미학 분야에서 중추를 이루고 있는 여러 흐름을 추적하고, 그럼으로써 오늘날 대두되고 있는 미학의 문제들을 논의하기 위한 발판을 마련하고자 하는 것이다. 제 2 부는 현재의 미학에서 단 하나의 가장 중요한 개념이 되고 있으며 동시에 상당한 논쟁을 불러일으켜 오기도 했던 미적인 것(the aesthetic)이라는 개념에 관해서 다루고 있다. 제 3 부는 오늘날의 여러 예술 철학 혹은 예술의 여러 개념을 논하고 있다. 여기에서 나는 논의가 가능한 많은 이론들 중 다만 다섯 가지만을 선택해야 했다. 제 4 부는 그 선택에 있어서 제 3 부에서보다 더욱 제한되고 있으며, 여기서 나는 미학에서 제기된 방대한 문제들로부터 선정되었으되 상호 긴밀한 관계를 맺지는 않고 있는 네 가지 문제를 논하고 있다. 제 5 부의 논제는 예술의 평가이다. 평가에 대한 주요한 입장들을 망라하기 위해 나는 일곱 가지 이론을 다루어야 했다.

 이 책의 원고 전체 혹은 일부를 돌보아 주신 여러 분들께 사의를 표하고자 한다. 특히 템플 대학교의 비어즐리 교수께 힘입은 바가 가장 크

다. 그 분은 각 장을 모두 읽으시고 도움이 되는 논평을 많이 해주셨
다. 그 분의 도움과 격려가 없었더라면 이 책과 그 밖의 다른 많은 나의
연구는 불가능했을 것이다. 워싱턴 주립 대학교의 윌리엄 헤이스 및 베
일러 대학교의 엘머 텅컨 두 분은 원고 전체를 읽으시고 유익한 충고를
많이 해주셨다. 다음의 여러분도 원고를 읽으시고 한 장이나 혹은 여러
장에 걸쳐 도움이 되는 충고를 주셨다. 노오드 캐롤라이나 대학교의 버
질 올드리치, 콜럼비아 대학교의 아더 단토, 일리노이 대학교 시카고 써
클의 마르씨아 이턴, 스웨덴 룬드 대학교의 괴렌 헤메렌, 보스톤 대학교
의 힐다 헤인, 뉴욕 시립 대학교 레만 대학의 제롬 스톨니쯔, 캔사스 주
립 대학교의 벤 틸그만 등 여러 교수이다. 맥브리이언 여사와 제임스 엔
라이트씨는 제 1 부를 읽으시고 내용 개선을 위해 유익한 제안을 많이 해
주셨다. 티모디 오돈넬, 다니엘 나탄 두 분 역시 원고 전체를 읽으시고
매우 유익한 제안을 많이 해주셨다. 끝으로 편집상 많은 조력을 아끼지
않은 아내 죠이스에게 각별한 고마움을 느낀다.

George Dickie
Illinois, Evanston

제 1 부

미학의 역사적 맥락

미학의 역사적 맥락

제 I 장 일반적 입문

미학이라는 학문 속에 들어 있는 문제들은 많으며 또 이들은 상호 이
질적인 것처럼 보인다. 이러한 점이 미학의 문헌에 대한 연구를 복잡하
고 어리둥절하게 만들고 있다. 그런만큼 제 1 부의 주요 목적의 하나는
미학의 문제들이 전개되어 온 기본적인 역사적 흐름을 개관하는 일이다.
그러한 개관은 독자를 올바른 방향으로 이끌고, 아울러 여러 다양한 문
제들이 역사적으로 또 논리적으로 어떻게 서로 연관되어 있는가를 보여줄
것이다. 그러한 안내자가 없다면 미학의 문제들은 그다지 긴밀한 관련을
맺고 있지 않은 일련의 질의의 모습을 띠고 있는 것에 지나지 않은 것
이 될 것이다.

사상사적으로 볼 때 미학의 분야에 포함되어 있는 문제들은 한 쌍의
관심사로부터 발전되어 왔으니, 미론(theory of beauty)과 예술론(theory
of art)이 바로 그것이다. 이 두 가지 철학적 관심사는 플라톤에 의해 처
음으로 거론된 것이었다. 예술의 이론에 관해―간단히 말해서 예술이 어
떻게 정의되어야 하는가에 관해서―철학자들의 의견이 일치되어 본 적은
없다 하더라도, 최근에 이르기까지 그들은 플라톤이 취했던 것과 동일한
입장에서 예술에 관한 이론을 상당한 정도 계속 논해 왔다. 그러나 미
론의 경우는 18 세기를 통해 철저한 변화를 겪어야만 했다. 그 이전의 철

학자들이 단지 미의 본질만을 논의한 데 비해, 18세기 사상가들은 부수적인 개념들, 이를테면 숭고한 것(the sublime)이나 풍려한 것(the picturesque) 같은 개념들에도 관심을 갖기 시작했다. 이러한 새로운 동향은 미를 해체하여 분화시키는 일이거나 혹은 그것을 부과적인 개념들로 보완해 놓는 일로서 간주될 수 있다. 미가 이러한 변화를 겪음과 때를 같이하여 또 다른 전개가 대두되었으니 샤프스베리, 허치슨, 버크, 알리손, 칸트와 같은 철학자들의 사상 가운데서 진행된 미적인 것(the aesthetic)이라는 개념의 잉태가 곧 그것이다. 일반적으로 이들 철학자들은 그들로 하여금 아름다운 것, 숭고한 것, 풍려한 것과 그리고 그것들이 자연과 예술 작품에서 나타날 때의 관련된 현상들의 경험에 대한 적절한 분석을 가능하게 해주는 취미론(theory of taste)을 발전시키는 데 관심을 두었다. 무관심성(disinterestedness)이라는 개념은 이러한 분석들의 중심에 자리잡고 있으며, 아울러 이들 철학자에게 있어 미적인 것이란 개념의 핵심이 되고 있다. 결과적인 것으로 생각되는 점은 이처럼 미가 해체되어 분화됨에 따라 철학자들의 두 가지 주요 관심사 중의 하나로서 미적인 것이라는 개념이 미를 대체하게 되었다는 사실이다. 따라서 18세기 이후 "아름다운"(beautiful)이란 말은 "미적 가치를 지니고 있는"(having aesthetic value)이라는 어귀와 동의어로 사용되거나, 아니면 예술과 자연을 기술하기 위해 사용된 많은 미적인 형용사들 중의 하나로서 "숭고한"이라든가 "풍려한"이라는 말과 동등한 입장에서 사용되게 되었다. 이렇게 해서 18세기 이래로 미학자들의 두 가지 관심사는 미적인 것의 이론과 예술의 이론이 되어 왔다.

그 중 미적인 것의 이론(theory of the aesthetic)이 미학자들의 일차적인 관심사가 된 듯싶고, 그래서 예술의 이론과 미적 성질들에 대한 질의는 간단히 미적인 것의 이론하에 포섭되고마는 것인 듯 생각될지도 모른다. 그러나 예술의 개념이 중요한 점에서 미적인 것의 개념에 관련되고 있다는 것은 확실하지만, 그렇다고 해서 미적인 것이 예술의 개념을 완전히 흡수할 수는 없는 일이다.

우리가 앞으로 하게 될 미에 대한 논의, 18 세기를 통한 미적인 것의 이론에 대한 논의, 그리고 예술 철학에 대한 논의는 그 대부분이 역사적인 인물들에 대한 이론들을 검토하고 요약해 봄으로써 진행될 것이다. 이러한 정리는 독자로 하여금 예컨대 플라톤, 아리스토텔레스, 샤프스베리, 칸트의 이론들의 발상에 접할 수 있게 해주며, 동시에 미학의 문제들과 이론들이 어떻게 역사를 통하여 전개되어 왔는가를 알게 해줄 것이다. 그리고 미학사의 전모를 이해하는 데에는 비어즐리의 저서인 〈미학 : 고대 희랍에서 오늘에 이르기까지〉[1]가 크게 도움이 되었다. 18 세기 영국 철학에서의 미적인 것의 이론의 발전에 대한 나의 논의는 스톨니쯔가 내 놓은 일련의 예리한 연구인 〈근대 미학에 있어서 샤프스베리의 의의〉,[2] 〈미 : 사상사 속에서의 몇 단계〉,[3] 〈미적 무관심성의 기원에 대하여〉[4] 등의 논문에 힘입은 바가 크다. 또한 나는 많은 점에서 히플의 논문인 〈18 세기 영국에서의 미적인 것의 이론에 있어서 아름다운 것, 숭고한 것, 풍려한 것〉[5]으로부터도 도움을 받았음을 밝혀 둔다.

1) Monroe Beardsley, *Aesthetics from Classical Greece to the Presnt* (New York: Macmillan, 1966).
2) Jerome Stolnitz, "On the Significance of Lord Shaftesbury in Modern Aesthetic Theory," *The Philosophical Quarterly* (1961), pp. 97~113.
3) Stolnitz, "Beauty: Some Stages in the History of an Idea," *Journal of the History of Ideas* (1961), pp. 185~204.
4) Stolnitz, "On the Origins of 'Aesthetic Disinterestednes, s'" *The Journal of Aesthetic and Art Criticism* (1961), pp. 131~143.
5) Walter J. Hipple, Jr., *The Beautiful, the Sublime, and the Picturesque in Eighteenth-Century British Aesthetic Theory* (Carbondale, Ⅲ.: Southern Illinois U.P., 1957).

제 2 장 미 론

플 라 톤

먼저 플라톤(428∼348 B.C.)의 〈향연〉[6]에 나타나고 있는 미론을 살펴
보도록 하자. 〈향연〉의 전반적인 테마는 사랑이다. 미에 대한 문제는 대
화 속의 각 등장 인물이 사랑에 관해 이야기하는 가운데 미가 바로 이 사
랑의 대상이라는 결론에 이르게 됨으로써 비로소 대두되고 있다. 소크라
테스는 연설하는 중 만티네이아의 디오티마라고 불리우는 여인과의 대
화에 관련시켜 자신의 견해를 간접적으로 피력하고 있는데, 여기서 디
오티마는 미를 사랑하는 것을 배우는 올바른 방식을 그려 놓고 있다. 즉
교육은 일찍부터 시작되어야 하고, 그리고 젊은이에게는 우선 하나의 아
름다운 신체―인체―를 사랑하는 것을 가르쳐야 한다. 이러한 일이 진
행될 때 처음의 이 아름다운 신체는 다른 아름다운 신체들과 미를 공유
하고 있다는 점이 주목되게 될 것이다. 이처럼 미는 다만 하나의 신체
가 아니라 모든 아름다운 신체들을 사랑하는 데 대한 근거를 제공해 주고
있는 것이다. 다음으로 배우는 자는 영혼들의 아름다움이 신체들의 아름
다움보다 우월하다는 사실을 깨닫게 되지 않으면 안 된다. 일단 신체적인
단계를 초월하면 그 다음의 정신적인 단계는 아름다운 행위들과 관습들
을 사랑하는 것을 배우는 일이며, 그리고 이러한 행동들이 하나의 공통
적인 미를 갖는다는 점을 깨닫는 일이다. 다시, 그 다음 단계는 여러 종
류의 지식들에서 미를 인지하는 일이다. 그리고 최종 단계로서는 신체적
인 것이건 정신적인 것이건 어떤 것에도 구현되어 있지 않은 미 그 자체를

6) Plato, *Symposium*, trans. W. Hamilton (Baltimore: Penguin Books, 1951).

경험하는 일이다.

추상이 점차 증가되는 여러 단계를 거듭하며 발전하다가 마침내는 추상의 궁극적인 단계 즉 미의 형상(Form of Beauty)에까지 이르게 되는 과정을 주목해 보라. 이 점에서 미에 대한 플라톤의 논의 방식은 그가 말하는 여러 형상들에 대한 이론들 중의 한 예에 지나지 않는 것이다. 즉 미, 선, 정의, 삼각형과 같은 일반적인 용어들은 그들의 의미로서 미 (Beauty), 선(Goodness), 정의(Justice), 삼각형성(Triangularity)과 같은 추상적인 실체들을 각각 갖고 있다는 것이다. 개별적으로 관찰된 물리적 대상이나 행동은 추상적인 미―혹은 선이나 정의나 삼각형성―의 형상에 "참여" (participation)함에 의해 아름답게 되며―혹은 선하거나 정의롭거나 삼각형이 되며―그러므로 플라톤은 ① 우리가 "감각의 세계"(world of sense)에서 보고 듣고 감촉하는 대상들의 종류에 속해 있는 아름다운 사물들과 ② 시각의 세계나 청각의 세계로부터 동떨어져 존재하는 소위 그가 말하는 "가지적 세계"(intelligible world) 내의 미 자체를 확연히 구분하고 있다. 그리고 그에게 있어서는 이처럼 여기서 비시간적이고 비공간적인 형상들이 참되고 항구적인 지식의 대상들이 되고 있다. 그러므로 플라톤의 철학에 있어 감각의 세계는 그다지 소용이 없는 것이어서 별 관심을 끌지 못하고 있으며, 철학적 관점에서는 일종의 환상(illusion)인 것으로 간주되고 있다. 즉 플라톤 자신이 제시하고 있는 철학을 보면 그것은 오늘날과 같이 미론이나 예술론에 대해 매우 호의적인 근거를 마련해 놓고 있지는 않다. 따라서 그에 있어서 진정한 미는 감관 경험의 세계를 초월해 있는 것이며, 이러한 사실은 아름다운 사물들의 경험과는 다른, 그가 말하는 이른바 미의 경험이란 것이 오늘날 미적 경험으로 설명되곤 하는 것과는 근본적으로 다른 것임을 의미한다. 이처럼 그의 철학 이론은 우리가 보고 듣는 것들을 환상이라고 해서 제쳐 놓고 있기 때문에 예술에 대해 호의적인 견해를 취할 리가 만무할 것이다.

그러나 플라톤은 비록 상충적인 기미가 엿보이는 관심이긴 하지만, 감각 세계의 아름다운 사물에도 관심을 보여주고 있다. 예컨대, 그는 아름

다운 사물들 모두가 공통적으로 지니고 있는 성질들을 발견하고자 하고 있다.[7] 아름다운 사물들에는 단순한 것—예컨대 순수한 음이나 단색—과 복합적인 것이 있다. 단순한 사물들은 통일성(unity)을 공유하고 있으며, 복합적인 사물들 역시 통일성의 한 형태인 부분들의 척도(measure)와 비례(proportion)라는 것을 공통적으로 지니고 있다. 그러나 플라톤은 미와 통일성을 동일시하고자 하지는 않고 있다. 다시 말해 그는 "미"라는 말과 "통일성"이라는 말이 의미상 동일하다고 생각하지는 않고 있다. 어떤 사물이 아름답다고 되는 것은 그것이 미의 형상에 참여함에 의해서이나 아름다운 사물들 모두가 통일성을 지니고 있다 함은 단순히 감각의 세계 속에서 발견될 수 있는 것으로 되고 있다. 따라서 통일성이란 미를 정의하는 특성이라기보다는 그에 항상 수반되는 특성인 것으로 되어 있다. 사실상 플라톤의 견해에 의하면 미는 단순하고 분석될 수 없는 성질의 것처럼 생각되며, 이는 곧 미라는 용어가 결코 정의될 수 없으며, "붉다"와 같은 "원초적"(primitive) 용어와 논리적으로 유사하다는 사실을 의미하고 있는 것이다. "붉다"와 같이 색채를 지시하는 용어들은 논리적으로 원초적이며—따라서 정의될 수 없으며—, 우리는 직접적인 경험에 의해서만이—곧 누군가가 어느 색채를 지적하고 그에 맞는 용어를 발화해 줌으로써만이—이들 용어의 의미와 그 올바른 용법을 배울 수 있다는 사실이 흔히 주장되고 있다. 그렇다 할 때 미는 어느 사물이 어느 정도 소유하고 있을지도 모를 단순한 성질이라고 된다. 그러나 만일 어느 사물이 미를 소유하고 있다면 그 사물은 언제나 통일성이라는 또 다른 성질을 갖고 있다고 된다.

척도와 비례와 같은 성질에 대한 플라톤의 강조는 그 이후의 모든 철학자들에게 중요한 선례를 남겼다. 어떤 철학자들은 그의 형상론을 어떤 형태로 각색해 내는 데 있어 역시 그를 따라 미를 초월적인 실체인 것으로 보고자 했지만, 또 다른 철학자들은 단순히 우리의 감각 경험에서 발견되는 척도와 비례를 미와 동일시하고자 했기 때문이다.

7) Plato, *Philibus and Epinomis*, trans. A.E. Taylor (London: Nelson, 1956).

플로티누스

완전한 모습의 미론을 전개한 철학자로 우리에게 잘 알려진 이가 바
로 플로티누스(204~269 A.D.)이다. 플로티누스의 철학[8]은 플라토니즘의
한 형태로서 플라톤의 철학의 신비스러운 잠재성을 가장 완벽한 정도로
드러내고 있다. 신비주의란 언어를 사용해 가지고서는 그 견해 속에 함
축된 내용을 명백히 하는 일이 불가능한 성격을 띠고 있는 것을 말한다.
따라서 신비주의에서의 진리들이란 언표될 수 없는 것이라고들 한다. 이
러한 그의 철학의 주요한 초점은 만유의 근원인 일자(the One)이다. 플
로티누스의 신비주의는 감각의 세계의 미망함을 플라톤의 철학보다도 훨
씬 더 강조하고 있다. 플로티누스는 플라톤의 형상론을 수용하여 감각의
세계는 어느 한도까지는 형상을 "반영하고"(reflect) 있으며, 그럼으로써
그것을 우리의 관조(contemplation) 활동 앞에 드러내 주고 있다고 주장한
다. 플라톤처럼 플로티누스도 미 자체의 경험은 감각적 경험이 아니라
지적 경험이라고 주장한다. 아마도 플라톤과 플로티누스의 이론 가운데
만연되어 있는 가장 중요한 성과는 미론과 결과적으로는 미적 경험론에
서 관조라는 것이 하나의 중심적인 개념으로서 확립되었다는 점일 것이
다. 사실 거의 모든 미적인 것의 이론(aesthetic theory)들은 미의 경험 혹
은 보다 일반적으로 말해 미적 경험이란 것이 관조를 포함하고 있음을 갖
가지 방식으로 주장해 왔다. 여기서 플라톤과 플로티누스 같은 철학자들
이 관조에 대해서 말했을 때, 그들은 우리가 미의 형상 또는 삼각형성의
형상과 같은 비감각적인 실체를 인지의 대상으로 삼고 있는 일종의 명상
(meditation)을 의미한 것이었다. 그러나 다른 의미의 "관조"도 있다. 그
것은 응당 감각의 세계에 있는 어떤 대상에 대한 지속적인 주목 같은 것
을 말한다. 대부분의 근대 미학 이론들은 의심할 바 없이 이 같은 후자

8) Plotinus, *The Enneads*, trans. S. MacKenna (London: Faber and Faber, 19
66).

의 관조의 의미를 막연하게나마 의도하고 있는 것들이었다. 그러나 관조
에 대한 플로티누스적인 의미는 근대적인 형태의 미적인 것의 이론들에
서 "관조"라는 개념이 사용되는 경우에도 여전히 스며들고 있다고 나
는 생각한다. 그러나 근대적인 이론들의 주위를 유령처럼 배회하고 있는
것은 비감각적인 대상의 측면이라기보다는 오히려 경건한 명상의 측면이
되고 있다는 점이다. 이러한 정신주의적(spiritualistic) 잔재는 적어도 부분
적으로는 몇몇 사람들이 보여주고 있는 예술과 미에 대한 근엄하고 과장된
태도에 그 책임의 일단이 있는 것 같다. 그래서 "관조"란 가끔 중요한 구
분들을 은폐해 놓고 있는 대단히 추상적인 말들 가운데 하나이다. 예술과
자연의 어떤 경험들—가령 종교 음악이나 불상 따위의 감상—은 당연히
관조적이다. 그러나 그 밖의 많은 경험들은 관조적이 아니라 오히려 명
랑하며, 정신적(spiritual)이라기보다는 생동적(spirited)이며, 흥취가 돋고
익살스럽고, 기막히게 우스운 것 등이기도 하다. 그래서 우리의 모든 미
적 경험들을 정확히 특징지워 주는 한 마디의 말이 요구된다고 할 때 "관
조"라는 말은 너무 협소해서 부적합하다고 생각된다. 이 관념이 초연한
철학자들의 견해 속에 그 기원을 두고 있는 것이라는 점을 고려한다면
그러한 협소함은 결코 놀라운 일이 아니다.

토마스 아퀴나스

플라톤의 철학은 수세기에 걸쳐 영향력을 발휘했다. 예컨대 중요한
철학자이자 신학자였던 성 아우구스티누스(354~430)는 플라톤의 다른
학설들과 함께 그의 미론 역시 영원한 것으로 발전시켜 놓았다. 아우구
스티누스 이래 근 900여 년 동안은 플라톤의 제자이자 동시대인이었던
아리스토텔레스(384~322 B.C.)가 플라톤을 대신하여 기독교 사상가들에
게 영향력을 발휘하게 되었다. 아리스토텔레스는 형상이 경험의 세계를
초월하여, 그 자신의 별개의 영역 속에 존재한다는 플라톤의 견해를 거

부하고 있다. 물론 아리스토텔레스의 철학도 형상의 개념을 보유하고 있
긴 하지만 그는 그것이 우리가 경험하는 자연 가운데 구현되어 있으며
또한 독자적으로 존재하는 것은 아니라고 주장한다. 아리스토텔레스에
있어서는 플라톤이 내세우듯이 두 세계가 있는 것이 아니라 오직 하나
의 세계만이 존재하며, 그러하면서도 그것은 완전히 가지적인 세계이기도
한 것이다. 그에 의하면 우리가 감각적으로 경험하는 세계는 근본적으
로 환상적인 것이 아니며, 따라서 그의 철학은 자연과 예술 양자에 대
해 새로운 관심의 기초를 마련해 놓게 되었던 것이다.

기독교 신학의 분야에서 아리스토텔레스의 철학은 토마스 아퀴나스
(1225~1274)의 저술 속에서 가장 강력하고 영향력 있게 표현되어 있다.
미에 대한 아퀴나스의 사고는 초연한 것이 아니다. 그는 "미"를 "보여
질 때 즐거움을 주는(please) 것"[9]이라고 정의하고 있다. "아름다운 것이
란 보여지거나(seen) 인식되므로(known) 인해서 욕망을 진정시켜 주는
것이다"라는 말 가운데 나타나 있듯이 미는 또한 욕망의 개념과도 관
련을 맺고 나타나 있다. 물론 보여지거나 알려진다고 해서 모든 것이
다 기쁨을 주고 욕망을 진정시켜 주지는 않는다. 그래서 아퀴나스는
기쁨을 주는 대상들의 성질들을 가려내고자 하는 입장에서 첫째로 완
전성(perfection) 혹은 완전무결함(unimpairedness), 다음으로 비례(propor-
tion) 혹은 조화(harmony), 마지막으로 광휘성(brightness) 혹은 명료성
(clarity) 등 세 가지를 미의 조건으로서 결론짓게 되었던 것이다.

짐작할 수 있듯이, 아퀴나스의 미론은 객관적인 측면과 주관적인 측면
을 모두 함께 지니고 있다. 앞서 언급된 미의 조건들은 경험 세계의
객관적인 특성들이다. 그러나 한편 "미"의 의미의 일부로서 즐거움을 준
다는 발상은 미론에 주관적인 요소를 개입시키고 있는 것이기도 하다. 곧
즐겁게 된다 함은 경험하는 주관—어떤 사람—의 성질이지 주관이 경험하
는 대상의 성질은 아니다. 따라서 아퀴나스가 즐거움이라는 것을 도입해

9) Thomas Aquinas, *Basic Writings of St. Thomas Aquinas*, vol. 1, trans.
 (New York: Random House. 1945), p. 46 and elsewhere.

놓고 있는 것은 객관적이었던 플라톤의 미에 대한 사고로부터 주관적인 미
에 대한 사고에로 향해 내딛는 의의있는 일보라고 할 수 있는 일이다.
이와 같은 주관적인 미의 관념이 그 후 18세기 철학자들의 이론들 속
에서 고조되게 된 것이다.

그러나 아퀴나스도 미의 경험의 인식적인(cognitive) 측면을 강조하고
있음은 물론이다. 이는 미를 경험할 때 마음이 경험의 대상 내에 구현되
어 있는 형상을 파악한다는 것을 의미한다. 그렇다고 그는 모든 아름다
운 사물들에 단 하나의 형상이나 혹은 미의 성질이 공통적으로 존재한다
고 보고 있지는 않으며, 오히려 어느 대상으로 하여금 바로 그 자체이게
끔 해주는 형상을 마음이 파악하거나 추출한다고 암시하고 있는 듯하다.
예를 들어, 경험된 대상이 한 마리의 말일 때 마음은 말의 형상을 파악
한다는 것이다. 그러나 어느 대상이건 하나의 형상을 구현하고 있다고
해서 곧 형상의 파악이 미의 경험에 관련된 유일한 요소라는 말은 물론
아니다. 그 외에도 반드시 갖추어져야 하는 미의 세 가지 객관적인 조
건들이 있고, 보여지거나 알려지게 됨에 의해 즐거움을 맛보게 되는 주
관적인 요소도 있다. 왜냐하면 미의 경험은 인식적이긴 하지만 거기에
는 그 이상의 것이 있으며, 그러한 인식적인 경험의 대상은 초월적인
것도 미의 형상도 아닌 것이기 때문이다.

휘씨노와 알베르티

르네상스는 모든 지적 대열의 방향에 대해 새로운 관심, 곧 많은 점
에 있어서 고대 희랍 철학에 입각한 관심을 불러일으켰다. 그 가운데
하나의 중요한 동향이 바로 신플라토니즘의 부활이었다. 휘씨노(1443～
1499)는 이 동향의 중심 인물이었다.[10] 물론 휘씨노에 의해서 미론에 새

10) Marsilio Ficino, *Commentary on Plato's Symposium*, trans. S.R. Jayne
(Columbia, Mo.: University of Missouri Studies, 1944).

롭게 부가된 점은 거의 없다. 그 역시 플라토니즘의 정신을 지니고 있는 관조의 이론을 강조하고 있다. 관조를 하는 가운데 영혼은 육체 및 육체적인 관심사들로부터 벗어나게 되며, 그러한 관조의 대상들이 곧 낯익은 플라톤의 형상들인 것이다. 그러나 휘씨노의 관점에 의하면 그러한 관조는 예술의 경험에 대해 배타적인 것이 아니라 오히려 예술의 경험의 특징인 것으로 되고 있다.

철학적 사변에 덧붙여 르네상스 시대는 회화론이나 건축론과 같은 보다 구체적이고 특수한 문제들에 대해서도 지대한 관심을 갖고 있었다. 알베르티(1409∼1472)의 작업은 보다 경험적으로 정위된 이러한 활동의 좋은 사례가 되고 있다.[11] 그의 미론은 단순하며 간결하다. 즉 그는 어떻든 변화가 있기만 하면 훼손되게 되는 부분들의 조화라는 입장에서 미를 정의하고 있다. 이 정의는 조화가 미의 조건이라기보다는 미가 어느만큼은 조화와 동일하다는 뜻을 수반하는 것으로 보여진다. 이와 같은 그의 정의는 다만 대상들의 성질들—실제로는 단 하나의 성질—에 관계할 뿐 주관—사람—의 여하한 심적 상태와도 전혀 무관한 것인 만큼 객관적인 정의가 되고 있다. 그런 중에도 그는 미를 지각할 수 있게 해주는 하나의 특수한 미의 감관(sense of beauty)이 사람들에게 갖추어져 있음은 자명하다고 가정한다. 미의 감관이란 이 같은 발상은—다양한 명칭으로—18세기의 미학을 통해서 대단히 유행되었던 개념임을 주목하게 될 것이다.

18 세기 : 취미와 미의 개념의 퇴조

미학사에서 18세기는 하나의 전환기였다. 이 시기를 통해 많은 영국 사상가들은 "취미의 철학"(philosophy of taste)에 관해 집중적으로 연구함으로써 근대적인 형태로서의 미학의 기틀을 마련해 놓고 있다. 다른 한

11) Leon Battista Alberti, *On Painting*, trans. J.R. Spencer (Yale U.P., 1956); *On Architecture*, trans. J. Leoni (1726), facsimile ed. (London: 1955).

편 18세기 중엽 독일의 이류 철학자 알렉산더 바움가르텐(1714~1762)은 "미학"(aesthetics)이란 용어를 지어냈고, 이것은 조만간에 이 분야의 학명이 되게 되었다.[12] 그러나 바움가르텐의 견해는 그 후 계속된 미학의 발전에는 거의 아무런 영향력도 행사한 바가 없다.

행위나 심적 현상들을 각각의 특수한 마음의 능력에 돌려 놓음으로써 그것들을 설명하려는 철학적 전통은 바움가르텐 같은 합리주의자들에게나 영국의 경험주의 철학자들 모두에게 강한 영향을 미쳤다. 마음의 능력들에 관한 학설(doctrine of mental faculties)은 중세를 통해서도 매우 자세하게 전개된 바 있었다. 이 학설에 따르면 성장 능력(vegetative faculty)— 영양과 출산을 설명하는 능력—, 운동 능력(locomotive faculty)—동작을 설명하는 능력—, 이성 능력(rational faculty)—정신 활동을 설명하는 능력—, 그리고 여러 감성 능력(sensory faculties)—지각과 상상 작용 따위를 설명하는 능력들—이 있다. 여기서 바움가르텐은 미학을 감성적 인식의 학(science of sensory cognition)으로 상정함으로써 그것을 이러한 유형의 틀 속에서 구성해 놓고자 했던 것이다. 그리고 그는 예술을 인식, 다시 말해 지식 습득의 저급한 수단으로 생각하고 있다. 요컨대 그는 예술을 감성 능력과 지적 능력 쌍방의 영역에 속해 있는 것으로서 저급한 인식의 방식으로 생각하고 있는 것이다. 이와는 대조적으로 영국 철학자들의 주된 경향은 미의 경험을 취미의 현상으로 간주하면서 그것을 감성 능력만의 소관 사항으로 보았다. 그러나 그들에게서 미의 지각은 보는 것 혹은 듣는 것과 같이 단순한 외적 감관들(external senses)에 대한 문제가 아니다. 중세 철학자들에 의해 개발된 내적 감관들(internal senses)—기억·상상 등등—의 이론에 유추해서 영국의 많은 철학자들은 그들이 미의 감관(sense of beauty)이라는 하나의 새로운 내적 감관을 발견하였다고 생각하였던 것이다.

18세기 이전의 철학자들에 있어서 "미"의 개념이란 이론에 따라 초월적이기도 했고 경험적이기도 했지만, 어떻든 간에 사물들의 객관적인

12) Alexander Baumgarten, *Reflections on Poetry* (1735).

성질을 일컫는 것으로 일반적으로 상정되고 있었다. 이러한 초기의 철학자들은 마치 우리가 붉은 사물들에 대해 객관적인 판단을 내릴 수 있듯이 미에 대한 객관적인 판단도 가능하다고 단정했던 것이다. 그러나 18세기 취미의 철학자들에 의해 마련된 미의 분석은 미적인 것의 이론의 초점을 달리 바꿔 놓고 있다. 그들 역시 미에 대한 객관적인 판단의 기초를 마련하고자는 했지만, 그들은 우리로 하여금 객관적인 세계의 어느 특징들에 반응하게 해주는 것으로 주장되고 있는 어느 하나 혹은 여러 능력에 주목함으로써 그러한 일을 이루고자 했던 것이다. 즉 철학자에 따라 취미의 기관(apparatus of taste)이라고 하는 것은 하나의 특수한 능력—미의 감관(the sense of beauty)—으로, 혹은 몇 개의 특수한 능력들—미의 감관, 숭고의 감관 따위—로 구성된 것으로, 아니면 다만 색다른 방식으로 작용할 뿐인 일상적인 인식 능력과 정감적인(affective) 능력으로서 각각 상정되고 있었다. 다만 일상적인 능력들만 관여되어 있다고 할 때라면 이들 능력을 미를 경험하는 일에 적응시키는 데 있어서는 연상(association)의 메카니즘이 으레히 주요한 역할을 맡게 된다. 간단히 말해 이들 영국의 철학자들은 인간의 본성 그리고 본성과 객관적 세계와의 관계에 관심을 두고 있었던 것이다. 이러한 동향은 오직 미학의 경우에서만 나타났던 현상이 아니라 인간의 본성과 인간 지식의 한계에 관심을 두었던 17세기 철학자들에 의해 잉태된 하나의 거대한 철학적 동향의 일부였다. 그래서 취미라는 능력이 객관적인 판단의 토대인 것으로 기대되었던 것이다. 결국 이들 사상가들의 수중에서 철학은 주관화되게 되었다. 즉 그들은 주관—인간—에 주목하게 됨으로써 주관의 심적 상태들과 심적 능력들을 분석하게 되었던 것이다.

　또 다른 18세기의 중요한 발전은 미의 개념 외에 예컨대 숭고한 것이라든가 풍려한 것* 등의 개념들을 미적인 것의 이론에 도입시킨 일이

　* (역자주) 이 개념은 이미 1705년에 R. Steele에 의해 문학 양식에 적용되기도 했으나 주로 자연 풍경이나 풍경화에 적용되는 말이었다. 풍경화에 적용될 때 이것은 고전적인 양식과의 관계에서 우아한 구성을 의미하거나(classical picturesque), 다음 세기의 낭만적 취미를 예상해 주는 거칠음·불규칙성·자발성 등을 뜻하는 개념이 되

다. 이러한 발전은 보다 풍부하고 타당한 이론을 낳았으나, 반면 이론을 더욱 복잡하게 하여 통일을 약화시키기도 하였다. 전통적인 미론은 미 한 가지에만 관련되었으므로 고도로 통일되어 있었다. 그러나 18세기에 있어서 미의 분열로 인해 초래된 이 같은 통일성의 파괴는 긴장감마저 불러일으켰으며, 그것은 수십 년의 시기를 거쳐 미적인 것이라는 개념의 발전에 의해 겨우 해소되게 되었다. 좋든 궂든 간에 이 미적인 것이라는 개념은 통일된 이론을 가져다 주었고 평형을 되살려 주었다. 그러나 미론과 취미의 철학의 여러 문제를 통합하는 이론으로서의 미적인 것에 대한 이론의 수립이 18세기에 완성된 것은 아니었다. 영국 미학자들의 통찰들을 통합하여 하나의 통일된 미적인 것의 이론에 거의 가깝게 도달하게 되었던 것은 18세기 거의 끝 무렵에 공표된 독일 철학자 칸트의 견해를 통해서였다. 내가 여기서 말하고 있는 "미적인 것에 대한 이론"(aesthetic theory)*이란 미적인 것이라는 개념을 기초로 하여 그 이론 내의 다른 개념들을 미적인 것의 입장에서 규정하고 있는 이론을 말하는 것이다.

상호 경쟁적인 개념들의 출현 외에도 미론이 퇴조하게 된 또 다른 이유는 미에 대한 만족할 만한 정의—비례, 다양의 통일, 적합성 따위의 말로써—를 내릴 수가 없었다는 사실이었다. 그렇다고 해서 미가 정의될 수 없으며 초월적이라는 대안도 경험주의에 전념하던 영국 철학자들에게는 용납될 수 없었던 것이다. 미론의 퇴조에 대한 또 다른 이유

기도 했다(romantic picturesque). 따라서 이 개념의 일관되지 못한 의미나 모호성 그 자체가 바로 18세기 취미의 발전의 역사를 구성하고 있는 것이며, 신고전주의로부터 낭만주의에로의 이행을 설명해 주고 있는 것이라 할 수 있다. 대표적인 옹호자로는 W. Gilpin을 들 수가 있다. 그에 의하면 이것을 구성하고 있는 성질은 "roughness or ruggedness of texture, singularity, variety and irregularity, chiaroscuro, and the power to stimulate imagination" (*Three Essays*, 1892)이라고 되고 있다. 그러나 그는 체계적인 이론가가 아니었으므로 그의 이론엔 일관성이 결여되어 있다. 이 개념을 미적 범주의 하나로서 이론적으로 발전시킨 사람들로서는 U. Price의 *Essay on the Picturesque*(1794~98)와 R.P. Knight의 *The Landscape* (1794)를 들 수 있다. (이후로 역자주는 *으로 표시하겠음)

* 미학 이론이라는 말이 아님. 미의 개념에 대해 미의 이론이 있듯 미의 개념을 대체한 "미적인 것"에 대한 이론을 뜻하는 말임. 따라서 본 역서에서는 문맥에 따라 "미적인 것에 대한 이론"이라고 옮겨 놓기도 했음.

는 취미의 기관이란 것을 어떤 종류의 대상들과 특수하게 관련되고 있는 단일한 감관 내지는 일단의 특수한 감관들이라고 상정하고 있었던 이론들로부터의 이탈 때문이었다. 18세기 중엽부터 연상과 더불어 일상적인 인식 능력과 정감 능력이 취미의 기관을 구성하고 있다고 보는 이론들이 대두되기 시작했기 때문이다. 이러한 연상주의 이론들은 일단 적합한 연상들이 주어진다면 대부분의 사물들은 아름다워질 수 있다는 의견을 피력하고 있다. 이리하여 연상은 아름답다고 판단될 수 있는 사물들의 폭을 무한히 확대시키는 수단을 제공해 놓은 셈이며, 따라서 미의 경우에 있어서 전통적인 정의 방식—정의되어야 할 용어에 의해 지시되고 있는 모든 사물들에 공통된 무엇을 발견함에 의한 정의 방식—을 불가능한 것으로 만들어 놓았던 것이다. 이러한 이론들에서라면 미는 어느 것을 다른 무엇과 구별하는 데 일체 도움이 되어 주지 않는 지극히 산만한 개념이 되고 만다. 이러한 사정은 일단 미적 태도(aesthetic attitude)를 취하고 있는 중에 경험되는 대상이라면 무엇이든지 간에 미적 대상이 될 수 있다고 주장하는 오늘날 미적 태도론들의 상황과 흡사하기도 한 것이다.

샤프스베리

비록 과도기적인 것이긴 하지만 대단히 중요한 견해를 지닌 샤프스베리(1671∼1713)의 사상의 주요 특징들을 약술해 봄으로써 18세기 철학자들의 논의를 시작하는 것이 적절하리라 생각된다. 산만하고 비체계적인 그의 이론이 과도기적인 것이라고 생각되는 이유는 그가 플라톤적인 미론을 지지하면서도 아울러 취미의 능력에 관한 유력한 이론의 기원이 될 만한 견해 역시 취하고 있다는 점 때문이다. 사실상 이들 두 이론 사이에 논리적인 일관성이 결여되어 있는 것은 아니다. 그럼에도 불구하고 상당수에 달하는 18세기 영국 철학자들은 어떤 형태로서이건 그로부

터 취미의 능력의 이론을 채택하기는 했어도, 경험주의적인 성향을 띤
이들 사상가들 중에는 다만 극소수만이 그의 플라톤적인 초월주의를 수
용했을 뿐이다. 어떻든 샤프스베리의 생각에 따르면 행위에 대해 판단
을 내리는 도덕적 감관(moral sense)으로서, 혹은 어떤 사물이 아름다운
성질을 소유하고 있는지 여부를 판단하는 미의 감관(sense of beauty)으
로서 기능을 발휘할 수 있는 취미의 능력이란 것이 있다. 그리고 이러
한 미의 판단의 대상은 초월적인 대상이 되고 있다.

또한 샤프스베리는 최초로 숭고에 주목한 18세기 사상가들 중 한 사람
이며, 이것은 그가 미적인 것의 이론에 유력하게 기여한 둘째 측면이라
고 할 수 있다. 숭고에 대한 그의 관심은 아마도 이 세계는 신의 창조물
이라는 그의 세계관으로부터 도출되었으리라 생각된다. 즉 신의 창조의
방대함과 불가해성은 다만 숭고하다고 기술되어질 수밖에 없다는 것이
겠다. 그러나 이처럼 샤프스베리가 하나의 새로운 미적 범주를 가려내긴
했지만, 숭고를 일종의 미로 분류함으로써 그는 통일된 이론을—아마도
무의식적으로이기는 하겠지만—수립하고자 했다. 그럼에도 숭고에 대한
그의 주목과 취미에 대한 그의 학설은 모두 중요한 것이 되고 있다. 후
자는 18세기 사상에 큰 영향력을 발휘했고, 전자는 결국 미적인 것이
라는 개념의 형성에로 귀결된 행로의 시발점이었다.

샤프스베리가 미적인 것이라는 개념의 핵심이 될 무관심성(disinteres-
tedness)의 개념을 생각해 낸 일은 더 한층 중요한 공헌이었다. 그는 도덕
에서의 무관심성의 중요성을 강조하고 있다. 말하자면 어느 행위가 도덕
적인 장점—단순히 좋은 결과가 아니라—을 지니기 위해서라면 행위자는
오로지 이기적인 동기에 의해서만 자극되어서는 안 된다는 것이다. 샤프
스베리는 이 무관심성을 거의 우연하다 싶은 방식으로 미론에 도입해 놓
고 있다. 미적 감상을 위한 무관심의 필요성에 대한 샤프스베리의 증명으
로서 자주 인용되고 있는 예문은 "자연 가운데서 아름답고 매혹적인 것은
무엇이든지 간에 제 1 의 미(the first beauty)의 희미한 그림자에 불과하
다"13)—"제 1 의 미"란 플라톤에서의 미의 형상을 가르키는 것임—라는

플라톤적인 명제의 옹호를 자신의 주된 관심사로 삼고 있는 한 귀절에서
나타나고 있다. 여기서 샤프스베리는 감각 세계 속에 있는 아름다운 사
물들의 관조와 그들을 소유하려는 욕망과를 대조시키는 유추를 고안해 냄
으로써 자신의 플라톤적인 명제를 옹호하고자 했던 것이다. 그 유추는
아름다운 것들—"희미한 그림자"—과 미의 형상과의 관계를 조명하여 후
자의 우월함을 보여줄 것으로 상정된 것이다. 이 같은 샤프스베리의 진
술이 논증(argument)이라고 불리워질 수 있을지는 논란의 여지가 있지만
미적인 것의 이론에 있어 중요하다고 판명된 것은 그의 논증이 아니라
유추를 하는 가운데 그가 들고 있는 실례들인 것이다.

　그는 실제로 네 가지 다른 실례를 들고 있으며, 이들은 모두 아름다
운 사물들의 관조와 그들을 소유하려는 욕망과를 대조시키고 있는 것들
이다. 매우 빈번하게 인용되고 있는 실례를 하나 들어 보자. "선량한
필로클레스여! 생각해 보게. 만약 그대가 대양의 미에 사로잡혀 있다
고 할 때, ……어떻게 바다를 호령하고 또 위대한 제독처럼 바다를 지
배할 것인가 하는 생각이 떠오른다면 그러한 공상은 조금은 모순된 것
이 아닐까?"[14] 그러나 이것은 네 가지 실례 중에서 가장 서투른 것으
로 보인다. 왜냐하면 대양을 소유한다는 발상은 매우 기이하고도 모호
한 것이기 때문이다. 이에 비하면 다른 세 가지 사례들은 상대적으로 명
료한 생각들을 담고 있다. 첫째는 일대의 토지를 관조하는 일과 그 토지
를 소유하겠다는 욕망을 대조시키고 있으며, 둘째는 작은 숲의 관조와
그 나무에 열린 과일을 따 먹으려는 욕망을 대조시키고 있고, 셋째는
인간미의 관조와 성적 소유욕을 대조시키고 있다. 사실상 마지막 사례야
말로 후에 미적인 것의 이론에서 중요하게 된 요소들을 실로 분명하게
담고 있는 것이라고 할 수 있다.

13) Shaftesbury, *Characteristics of Men, Manners, Opinions, Times*, vol. Ⅱ,
　　J.M. Robertson, ed. (Indianapolis: Bobbs-Merrill, 1964), p.126.
14) *Loc. cit.*

······인간의 어떤 왕성한 모습들은······일단의 열렬한 욕망과 희구와 소망을 유인한다. 그러나 이것들은 그대의 이성적이며 순화된 미의 관조에는 조금도 적합하지 않다는 것을 나는 토로하는 바이다. 이 살아 있는 건축의 비례가 경이스럽긴 하지만, 주의깊거나 관조적인 성질의 어떤 것도 우리에게 불어 넣어 주지는 못한다.[15]

샤프스베리 시대 이래로 이기적이거나 관심적인 욕망들은—특히 소유욕이 그 본보기가 되고 있지만—미적 감상을 파괴시킨다는 것이 미적인 것에 대한 이론의 초점이 되어 왔다. 심지어 어떤 이론가들은 이기적이거나 실제적인 욕망들이 미적 감상과 전적으로 양립할 수 없다고 단정하기도 했다.

대상의 성질들에 대한 관조가 그 대상을 소유하고자 하는 욕망과 전혀 별개의 것이라는 점은 시인되어야 하겠지만, 샤프스베리의 제안—"조금도 적합하지 않다"—과 그의 추종자 몇 사람이 내린 뚜렷한 결론은 다소 성급하고 타당하지 못한 것으로 보여진다. 물론 소유욕이란 너무 충동적이며 광란적인 것이어서 미의 감상과 양립될 수 없는 것임이 사실이기는 하다. 그렇지만 극단적인 경우로부터 일반화를 시도하는 것은 잘못이다. 제어할 수 없는 욕망이 미의 감상과 양립할 수 없다는 명백한 사실로부터 모든 욕망이 다 미적 감상에 "조금도 적합하지 않다"는 것이 유도되지는 않기 때문이다. 샤프스베리가 욕망에 있어서 정도의 중요성을 인지하지 못한 것은 다음의 두 가지 서로 관련된 생각들로부터 연유된 것인 듯하다. 즉 ① 모든 욕망을 동등하게 취급하는 퓨리타니즘과 ② 감각과 욕망 양자 모두에 대해 의혹을 품고 바라보는 플라토니즘이 그것이라 할 수 있다. "이 살아 있는 건축의 비례"를 빈번하게 보여주고 있고, 또 욕망을 야기하는 예술미를 사람들이 수천 년 동안 감상해 왔다는 사실이 샤프스베리의 뇌리에는 떠오르지 않은 것 같다. 샤프스베리의 철학적인 입장이 고려된다면 그가 적절한 구별을 하지 못하게 된 것은 그리 놀라운 사실이 아니다. 그러나 미학의 모든 전통은

15) Shaftesbury, *op. cit.*, pp. 127~128.

불행하게도 이 점에 있어 그를 답습해 왔다. 비록 그들 모두가 다 극단
적인 무관심성의 노선을 추종하고 있는 것은 아니지만, 이런 면에서 제
일 많은 영향을 받은 철학자들이 바로 오늘날의 미적 태도론자들(aesthe-
tic-attitude theorists)이라 할 수 있다. 여기서 샤프스베리의 무관심적인
미의 감상에 대한 이론은 여러 동기(motives)의 입장에서 발전되고 있
다는 점이 또한 주목되어야 한다. 즉 관심적이거나 이기적인 동기들—
그리고 행위들—은 감상을 차단하는 것으로 생각되고 있다는 점을 말한
다. 그러나 특히 오늘날에 있어서 많은 미적 태도론자들은 무관심성의 영
역을 확대시켜 미적 경험의 기초가 되는 특수한 종류의 지각(perception)—
무관심적 지각—이 있다는 견해까지를 발전시켜 왔다. 이 같은 무관심
적 지각에 대해서는 이 책의 제 2 부에서 상론되게 될 것이다.

허 치 손

허치손(1694〜1746)은 아마도 18세기 영국 미학자들 가운데 가장 뛰
어난 대표자일 것이다. 그에게서 비로소 이 그룹의 특징을 나타내는 학
설들에로의 이행이 뚜렷해지기 때문이다. 즉 그의 이론에서는 플라톤적
인 초월주의의 흔적이 완전히 자취를 감춘 채 결정적으로 감관의 현상들
에만 초점이 맞추어지고 있으며, 아울러 무관심성이 감관에 대한 그의
생각에 순조롭게 개입되고 있다.

허치손에 있어서 "미"는 초월적인 대상은 물론 아니요, 보이거나 들리
거나 감촉되는 어떠한 대상을 명명하는 말도 아니다. "미"는 "우리들 마
음 속에 환기되는 관념"(idea rais'd in us)[16], 곧 어떤 종류의 외부 대상들
을 지각함으로써 환기되는 우리의 개인적인 의식 내의 것을 지칭하는 말
에 불과한 것이 되고 있다. 따라서 "미"는 이제 완전히 주관화되었다.

16) Francis Hutcheson, *An Inquiry into the Original of Our Ideas of Beauty and Virtue*, 2nd ed. (London: 1726), p.7.

일단 미의 경험이 이처럼 확인된 이상, 일정하게 미의 경험의 방아쇠를 당기는 지각 대상들에 있어서의 어느 특징들이 과연 존재하는가에 대한 문제가 제기되게 됨은 당연한 일이다. 이에 대한 허치손의 답변은 다양의 통일(uniformity in variety)이 되고 있다. 그는 이따금 다양의 통일을 미라고도 언급하고 있지만, 엄격히 말해 그의 이론에 있어서 이것은 미의 원인이 되고 있기 때문에 그러한 표현은 일종의 편법으로서 받아들여져야 할 것이다. 허치손에 있어서 "미의 관념"(idea of beauty)이란 말의 뜻은 현재의 용어로서는 미의 감정(feeling of beauty) 내지는 미감(beauty feeling)이란 말이 가장 잘 어울릴 것으로 생각된다.

허치손이 미의 감관이라는 말을 할 때 그가 의미했던 것은 마음 속에 미의 관념 혹은 감정을 일으키는 힘이나 능력을 가르키는 것이었다. 샤프츠베리가 몇 가지의 기능을 동시에 발휘하는 하나의 내적 감관(internal sense)이 있다고 주장한 반면, 허치손은 각기 단독적인 기능을 발휘하는 여러 가지 구별되는 감관들, 즉 도덕적 감관, 미의 감관, 숭고의 감관 따위가 있다고 주장한다. 그러나 그는 다른 감관들은 다만 그 명칭을 들기만 하고 오직 도덕적 감관과 미의 감관만을 논하고 있다. 이러한 감관들이 내적(internal) 감관들이며, 이는 마음에 외적으로 존재하는 것을 대상들로 삼고 있는 시각이나 청각과 같은 외적 감관들과는 대조적으로 그 대상들이 마음에 내적으로 존재함을 의미한다. 그리고 내적 감관들은 지각적(perceptual)이라기보다는 오히려 그 본질상 반응적(reactive)인 것이 되고 있다. 다시 말해 내적 감관들은 시각이나 청각이 그렇듯이 외부 세계에 대한 지각의 한 방식이 아니라는 것이다.

샤프츠베리에 이어서 허치손도 모든 행위는 이기적이라는 토마스 홉즈의 심리학설을 반박하고자 한다. 이기주의설(self-love theory)에 겨냥된 그의 예리한 논박은 사실상 도덕 철학에 관련되면서 더 유명해진 것이지만, 그러나 그의 반홉즈적인 견해는 미의 감관에 대한 그의 사고 속에도 들어와 있다. 허치손에 따를 때 미의 능력을 하나의 감관이라고 하게 된 이유들 중의 하나는 미—미의 관념 혹은 미의 감정—를 인지

(awareness)하는 일은 즉각적으로 일어난다는 점, 다시 말해 사고에 의해 매개되지 않는다는 점이다. 이 점에 있어서 미의 경험은 소금이나 설탕맛을 경험하는 일과 유사하다. 그리고 미의 경험이거나 어느 것을 아름답다고 하는 시인이 사고나 계산으로부터 독립되어 있다고 한다면 미적 감상과 시인은 이기적일 수 없다고 허치손은 생각하고 있다. 그런데 내가 눈을 뜨고 붉은 연필을 볼 때 붉음에 대한 나의 인지 역시 어떠한 이기적인 욕망에 의해서도 영향을 받고 있는 것이 아니며, 설령 그 순간 이기적인 관심이 크게 발동하여 녹색으로 보게 된다 하더라도 내가 그것에 대해 할 수 있는 일이란 사실상 아무 것도 없다. 이처럼 허치손의 이론은 미의 경험과 판단을 인간 본성 가운데의 근본적이고 생득적인 능력들에 결부시킴으로써 객관적인 것이 되게 하고자 기도된 것으로서 내적 감각들로서의 이들 능력은 어떠한 영향도 받지 않는다고 주장함으로써 그 경험과 판단을 무관심적이게 하고자 했던 것이다. 허치손이 상정했던 대로 미의 감관은 수동적인 것이다. 즉 그것은 단지 자동적으로 반응하며, 따라서 미감은 "대상의 여러 원리나 비례나 원인이나 유용성 등에 관한 어떠한 지식"[17]으로부터도 유도되는 것이 아니다.

버 크

버크(1728~1797)는 18세기 중엽 직후 숭고와 미에 관한 저서[18]를 출판했다. 지금 여기서 추적되고 있는 역사적인 윤곽 속에서 이 저술이 기여하고 있는 가장 중요한 점은 그가 숭고의 문제에 대해 전면적으로 다루고 있다는 점이다. 그는 숭고를 미에서 분리된 별개의 범주로서 다루고 있으며, 사실상 숭고를 미에 대립되는 것으로 간주하고 있다. 이

17) *Ibid.*, p.11.
18) Edmund Burke, *A Philosophical Enquiry into the Origin of Our Ideas of the Sublime and Beautiful*, 6 th ed. (London: 1770).

와 같은 분열은 따라서 18세기 이론의 통일성에 대해 의외의 긴장을 불러일으켜 놓는 꼴이 되었다.

버크는 특수한 내적 감관들의 이론을 거부하고, 쾌와 고통과 같은 보다 일상적인 현상들을 미와 숭고에 대한 기초로 삼고자 한다. 그는 사랑(love)이라는 절대적 쾌(positive pleasure)와 "유적"(delight)*이라고 명명되는 상대적 쾌(relative pleasure)를 구분한다. 유적은 고통의 제거 혹은 고통에 대한 예상감의 제거에 기인한다. 미에서 취해진 쾌는 사랑―절대적인 쾌―이며, 일반적으로 이 쾌는 사회 보존에 필요한 정열에 관련되고 있다. 한편 숭고로부터 취해진 쾌는 유적―상대적인 쾌―으로서 이는 고통 및 고통의 위협의 제거에 의해 만족되어지는 것으로서 일반적으로 개인의 보존에 필요한 정열에 관련되고 있다. 버크는 말하기를 "내가 미라고 할 때 그것은 사물들로 하여금 사랑을 유발시키거나 그에 비슷한 어떤 정열을 환기시키도록 해주는, 그 사물들 내의 어떤 성질 혹은 성질들을 뜻한다"[19]는 식으로 하고 있다. 그러나 불행하게도 그는 몇 줄 더 나아가서는 "사랑"을 "아름다운 사물을 관조할 때 마음에 환기되는 만족"[20]이라고 정의하고 있다. 이 두 문맥은 순환의 오류를 저지르고 있는 것이며, 이러한 그의 논법 때문에 그는 비판을 받아왔다. 그렇지만 다시 몇 줄 뒤에 가서 그는 사랑의 방아쇠를 당기는 사물들의 성질들―조그마함(smallness)・부드러움(smoothness)・매끄러움(being polished)・직선 혹은 직각으로부터 슬며시 벗어나는 선들 따위―을 세분하고 있으며, 바로 이러한 세분에 의해 순환의 결함은 충분히 제거되고 있다고 생각된다. 한편 유적을 자극하는 것이라면 무엇이든지 숭고라고 된다. 숭고의 경험은 예를 들어 음침한 대상들이나 거대한 크기의 대상들에 의해 유발된다. 그러한 대상들은 일상적으로는 우리를 위협하고 공포를 주지만, 만약 우리가 그 대상들을 관조할 수 있으며, 아울러 여전히 안전할

* Burke가 말하는 "delight"은 고통이나 위협 앞에서도 태연하게 갖게 되는 즐거움의 의미를 함축하고 있으므로 유유자적이라는 말을 줄여 유적이라고 번역했음.
19) *Ibid.*, p.162.
20) *Loc. cit.*

수만 있다면 그들은 숭고한 것으로 경험된다.

　이러한 버크의 미론에서도 무관심성은 중요한 일익을 담당하고 있으며, 그것의 기능이 샤프스베리나 그 이후의 많은 미적 태도론자들에 의해서보다도 그에 의해 더욱 정확하게 기술되고 있다는 사실은 주목할 만한 일인 것이다.

　　우리는 뚜렷한 미를 갖추지 못한 여인에 대해서도 강한 욕망을 품게 될 것이다 반면 남자나 그 밖의 동물들에서 보여질 수 있는 가장 훌륭한 미는 사랑을 야기하기는 하지만 욕망은 전혀 자극하지 않는다. 이로 인해서 미나 미에 의해 야기된 정열—내가 사랑이라고 칭하는 정열—이 욕망과는 상이함이 입증된다. 이따금 욕망은 그것과 더불어 작용할 수도 있는 일이지만……[21]

　버크는 사랑—미의 감상—과 소유욕을 구별하고 있으며, 이는 사랑이 무관심적임을 말하고자 한 것이다. 그러나 그는 양자간에 있을 필연적인 어떤 양립 불가능함을 주목하지는 못하고 있다. 따라서 그에 있어서 양자는 때로 함께 "작용"할 수도 있게끔 되어 있는 것이다.

제라드, 나이트, 슈트아트

　알리손, 흄, 칸트에로 나아가기 전에 언급해 볼 만한 저술가들이 몇 사람 또 있다. 먼저 우리는 알렉산더 제라드(1728~1795)의 이론에서 몇 가지 주목할 만한 점을 발견하게 된다. 그는 이전의 철학자들이 "내적 감관들"이라고 칭하였던 것을 가리켜 "반사적인 감관들"(reflex senses)이란 각별하고 재치있는 말을 사용하고 있다. "반사"라는 말은 이러한 감관들이 그 기능 면에서 반응적이라는 것을 명백하게 해준다. 그리고 특수 감관들에 관한 제라드의 이론 역시 수준급의 면모를 보여주는 것으로서 그는 다음과 같은 일곱 가지의 특수 감관들을 구분하고 있다. 즉 신기함・숭고・미・모방・조화・웃음거리(ridicule)・미덕(virtue) 등의 감관

21) Burke, *op. cit.*, p. 163.

을 그는 말하고 있다. 이렇듯 많은 특수한 능력들을 상정하는 일이 요
구된다고 한다면—제라드의 이론이 그 유일한 예는 아니지만—철학자들
의 마음은 편안치가 못할 것이다. 철학자들은 통일을 갈망하는 사람들이
기 때문에 제라드의 이론이 지니고 있는 것 같은 그 다양함은 그들로 하
여금 새로운 개념들에로 전향하게끔 자극하는 수밖에 없었다. 그래서
제라드는 다음과 같이 언급함으로써 그 자신의 이론 및 관련된 이론들
이 불만족스럽게 느껴지는 이유를 지적하고 있다. "아마도 우리를 즐겁
게 해주는 거의 모든 것들에 적용되고 있는 미라는 개념보다 더욱 산
만한 의미로 사용되는 말은 없을 것이다."²²⁾ 이처럼 하나의 개념이 지
극히 모호하다고 느껴진다면 이론상 그것을 중심 개념으로 사용할 아무
런 동기도 찾지 못하게 될 것이라 함은 당연한 일이다.

바로 이 점에서 18세기가 종말을 고한 뒤 곧 이어 리차드 페인 나이
트는 우리로 하여금 오늘날의 정감론자들(emotivist theories) 가운데 하
나를 상기시켜 주는 맥락에서 다음과 같이 쓰고도 있다. "미라는 말
은……물질적인 실체이든 도덕적인 훌륭함이든 혹은 지적인 공리이든
간에, 즐거움을 주는 거의 모든 사물들에 무분별하게 적용되어 가장
모호하고 폭넓은 의미로서 사용되고 있는, 시인(approbation)의 뜻을 가
진 일반적인 용어이다."²³⁾ 그리고 수년 후에 슈트아트는 미를 포함
한 몇 가지 개념은 그 개념에 의해 망라되는 모든 것들에 공통된 무엇
을 명시하는 전통적인 방식으로서는 정의될 수 없다는 것을 주장하고
나섰다.²⁴⁾ 한 예로 동일한 개념에 포섭되는 네 가지 대상 A, B, C, D를
생각해 보자. A와 B는 공통된 성질을 가질 수 있고, B와 C, 그리고
C와 D도 각각 공통된 성질을 가질 수 있겠지만, 이 대상들 모두에게
공통되는 어떤 중요한 성질이란 없다는 것이다. 바로 이러한 점에서 슈
트아트의 논점은 하나의 개념하에 포섭되고 있는 대상들이라지만 그들

22) Alexander Gerard, *An Essay on Taste* (1780), facsimile 3 rd ed. (Gainesville,
 Fla. : Scholars' Facsimile and Reprints, 1963), p. 43.
23) Hipple, *op. cit.*, p. 254.
24) Dugald Stewart, *Philosophical Essays* (Edinburgh: 1818), p. 262

은 상호간에 다만 하나의 가족유사성(family resemblance)만을 가질 수 있
다는 비트겐슈타인의 유명한 논점과 유사한 것이 되고 있다.

알 리 손

알리손(1757~1839)은 1790년에 그의 취미론에 관한 저술을 출판한
사람이다. [25] 그의 이론은 18세기 벽두 샤프스베리에 의해 시작된 발전
의 절정으로 간주될 수 있다. 그의 주된 관심사는 취미의 능력의 영토
를 구획해 내는 일이었으며, 일상적인 인식 능력 및 정감 능력에 관련
된 매우 복합적인 이론을 지지하고 있는 입장에서 그는 미와 숭고에 관
한 특수한 내적 감관들이 있다는 생각을 배격하고 있다. 따라서 그는 허
치손과 제라드와 같이 특수 감관을 논하는 철학자들에 대해 단호하게 맞
서고 있다. 그렇지만 그 역시 무관심성에 대해서는 충분히 발전된 생각
을 갖고 있다.

알리손에 있어서 취미의 능력이란 "그것에 의해 자연이나 예술 작품
내에서 아름답거나 숭고한 것은 무엇이라도 지각하고 향수하게 되는 그
러한……것"[26]이 되고 있다. 알리손이 말하는 "지각한다"(perceive)는 것
의 의미는 오늘날 우리가 사용하는 이 말의 의미보다 훨씬 더 광범한 것
이 되고 있다. 그는 인지와 같은 것을 의미하고 있었던 것이다. 따라서
그는 자신의 고통을 지각한다—느낀다—고 말할 수 있었다. 그는 자연
의 대상들이나 예술의 대상들과 같은 물질계의 어떤 특징들이 우리로
하여금 그 자신이 말하는 바 소위 "취미의 정서"(emotion of taste)의 경험
을 유발하게 하도록 우리 인간은 구성되어 있다고 주장한다. 그리고 그의
이론은 신의 존재를 전제하고 있는 듯하다는 점에서 진기한 모습을 띠

25) Archibald Alison, *Essays on the Nature and Principles of Taste*, selections
reprinted in Alexander Sesonske, ed., *What is Art?* (New York: Oxford U.P.,
1965), pp.182~195.
26) *Ibid.*, p.182.

고 있다. 한 대상이 취미의 정서를 환기하기 위해서라면 그 대상은 마음의 어떤 성질의 징표이거나 혹은 그것을 표현하지 않으면 안 된다. 마음이란 예술 작품에 있어서는 예술가의 마음이며 자연의 대상에 있어서는 "조물주"(Divine Artist)의 마음이다. 여기서 한 가지 진기하게 보여지는 것은 근본적으로는 심리학적인 이론이 돌연히 신학적인 강령을 전제하고 있다는 점이다. 그러나 한 자연 대상이 조물주의 징표로서 간주될 때 취미의 정서가 환기된다고 말함으로써 이러한 강령은 회피될 수가 있을 것이다.

취미의 능력의 작용에 대한 알리손의 서술은 다수의 별개 항목들을 담고 있어 당황할 정도로 복잡하다. 즉 취미의 대상—예술 작품과 자연—, 단순 정서(simple emotions), 복합 정서(complex emotions), 단순 쾌(simple pleasures), 복합 쾌(complex pleasures), 상상 속에서 연상으로 통일되어 있는 연속된 사고의 고리들, 그리고 이 항목들간의 미로와 같은 여러 관계 등을 말한다. 첫째로, 한 취미의 대상이 지각될 때 하나의 단순 정서가 마음 속에 산출된다. 이 단순 정서는 상상 속에서 하나의 사고—전형적인 하나의 이미지—를 낳게 된다. 이 최초의 사고는 상상 속에서 다시 제 2 의 사고를, 그리고 이것은 또 다시 제 3 의 사고를 낳는다. 따라서 연상에 의해 하나의 전체적으로 통일된 사고의 고리가 산출된다. 이 사고의 고리를 구성하는 하나하나의 성원 역시 단순 정서를 낳고, 그리하여 본시 그 사고의 고리의 출발이었던 애초의 단순 정서에 덧붙여 일단의 단순 정서가 있게 되며, 그들 단순 정서의 성원들은 위의 그 일관된 사고의 고리와의 관련에 의해 통일되게 된다. 이 일단의 단순 정서는 복합 정서인 취미의 정서(emotion of taste)를 낳는다. 게다가 각 단순 정서는 단순 쾌를 동반하며 상상 작용 역시 단순 쾌를 낳는다. 그리고 일단의 단순 쾌는 취미의 정서에 수반되는 것으로서 알리손이 "즐거움"(delight)이라고 부르는 복합 쾌를 구성한다. 아마도 이 개요를 명료하게 이해할 수 있는 유일한 길은 독자 스스로가 이에 대한 도표를 그려보는 일일 게다.

알리손의 이론은 자연과 예술의 풍부하고 복합적인 경험을 설명하는 데 대한 근거를 마련해 준다는 점에서, 이를테면 허치손의 것과 같은 그 이전의 많은 이론들보다 우수한 것이 되고 있다. 방대한 예술의 경험을 다양의 통일의 견지만으로 설명하기는 어려우며, 따라서 허치손의 견해는 내용이 빈약하고 심지어는 내용이 없다고까지 비판되어 왔다. 이에 대해 알리손의 이론은 매우 복합적으로 기도된 것이기 때문에 그는 단순한 감관 성질이—무엇인가의 징표로서 간주되지 않는 한—취미의 대상이 될 수 있다는 식의 주장을 부인한다. "장미의 향기, 주홍색, 파인 애플의 맛 등이 단순히 성질들에 불과한 것들로서, 그들이 발견된 대상들로부터 추상될 때 쾌적한 감각(agreeable sensations)은 낳지만 쾌적한 정서(agreeable emotions)는 낳지 못한다."[27] 이에서 알 수 있듯 정서가 없으면 취미의 대상도 없다는 것이다. 이러한 알리손의 논의는 단순한 감관 성질들을 "비미적인" 것이라 하여 물리치고자 하는 집요한 편견의 한 근원인 것으로 생각된다.

그리고 무관심성에 대한 알리손의 지지는 "취미의 정서에 대해 가장 바람직한" 심적 상태를 고려하는 자리에서 명백하게 드러나 있다. 그러한 심적 상태는 다음과 같은 경우, 즉 "우리 앞에 놓여 있는 대상들이 낳는 모든 인상들을 그대로 받아들일 수 있도록 우리의 주목이 어떠한 사적 혹은 특별한 사고의 대상에도 구속되지 않을 때" 비로소 일어난다. 따라서 "취미의 대상들이 가장 강력한 인상을 일으키는 것은 무심한 마음의 상태, 그리고 아무 일에도 쏠려 있지 않은 마음의 상태에 대해서이다."[28] 그러므로 "농부"나 "사업가"는 한 예로 자연 경관의 미를 망각하기 쉽다. 왜냐하면 그들은 자연으로부터 얻을 수 있는 이득에 관심을 갖고 있기 때문이다. 그리고 철학자는 사유에 정신이 팔리게 되기 때문에 또한 그것을 망각하기 쉽다. 위에서 알리손은 "취미의 정서에 대해 가장 바람직한" 여러 조건들을 말하고 있기 때문에 관심이 반드시 취미의 정서에 모순되는 것이라는 사실이 유도되지는 않는다. 그

27) *Ibid.*, p. 193.
28) *Ibid.*, p. 185.

래도 그의 발언의 취지는 미적인 것을 유용한 것, 개인적인 것 따위와 같은 관심의 고려로부터 구별하고자 하는 사람들에게 도움과 위안을 베풀어 주게끔 되어 있다. 사실상 알리손에 의하면 비평이란 예술을 규칙에 관련시켜 생각하는 일이며, 한 예술을 다른 예술과 비교하는 일이므로 감상을 파괴하는 것이라고까지 주장되고 있다. 이처럼 비평이 감상과 양립할 수 없다는 생각 역시 무관심성의 의의를 지나치게 강조함으로써 빚어진 불행스럽고 집요한 편견 때문인 것이다.

흄

흄의 논문 〈취미의 기준에 관하여〉[29]는 18세기 중엽에 발표되었으므로 그를 알리손 뒤에 논하는 것은 연대기적인 순서에 어긋나는 일이 된다. 그렇지만 소위 "영국적인 견해"라 할 것에 대한 흄에 의한 공식화는 바로 다음에 논의될 독일 철학자 칸트의 이론과 가장 뚜렷한 대조를 이루고 있는 것이기 때문에 나는 이러한 순서를 택했다. 취미의 본질에 대한 흄의 설명이 영국적인 견해의 내용에 새로운 무엇을 추가하고 있지는 않지만—근본적으로 그 성향에 있어 그는 허치손적임—그는 취미에 대한 이론화에 수반되는 철학적인 쟁점들에 관해서라면 이제까지 거론되었던 어느 미학자보다도 훨씬 더 깊게 이해하고 있다. 이를테면, 그는 다른 영국의 미학자들이 그러했듯이 취미의 본질에 대한 연구가 인간 본성의 어떤 측면에 대한 경험적인 탐구임을 명확히 해 놓고 있다.

〈취미의 기준에 관하여〉란 짤막한 논문은 취미의 문제에 대한 흄의 유일한 저술이다. 그는 취미의 문제들에 관해서 사람들 사이에는 많은 변화와 의견의 불일치가 존재한다는 것을 인정하면서 이 논문을 시작하고 있다. 이 논문의 과제는 이러한 불일치가 사람들이 처한 환경의 우

29) David Hume, "Of the Standard of Taste," in *Essays, Literary, Maral, and Political* (London: 1870), pp. 134~149.

연한 특징들에 기인하고 있다는 점을 밝히는 일이다. 그는 우선 취미에 대한 논쟁은 불가능하다고 주장하는 회의론적인 견해를 언급한 뒤, 다음으로 이 견해는 한 작품을 다른 것보다 더 나은 것으로 평가할 수 없다는 부조리한 결과를 수반하고 있는 것이라고 주장하고 있다.

> 오길비와 밀턴, 혹은 번얀과 애디슨이 그 천재성과 우아함에 있어서 동등하다고 단언하는 사람은 누구나, 두더지가 파 놓은 흙두둑이 태네리페만큼 높다든지 또는 연못이 대양처럼 광활하다고 주장하는 경우 못지 않게 터무니없는 망상을 옹호하려는 사람으로 생각될 것이다. [30)]

결국 그의 결론은 회의론적인 견해가 그르다는 것이다.

흄은 우선 선천적인(a priori) 추론을 그가 "구성의 법칙들"(rules of composition)—취미의 기준—이라고 부르는 것의 근원으로 삼기를 거부한다. 이것은 그가 샤프스베리를 제외하고라면 우리가 앞서 논의해 온 영국 미학자들과 공유하고 있는 입장이다. 그는 우리가 미 혹은 미를 지배하는 법칙들을 합리적으로 직관(intuit)하고 있는 것이라는 사실을 부인한다. 그는 구성의 법칙들의 기초가 경험임을 확신하고 있다. 따라서 구성의 법칙들이란 "모든 국가나 시대에 걸쳐서 즐거움을 준다고 보편적으로 밝혀져 온 것에 관한 단지 일반적인 관찰에 불과하다."[31)] 따라서 아름답다고 부르는 일이 옳은 경우가 되고 있는 것에 관한 규범적인 문제는 사람들의 취미에 관한 포괄적인 경험적 조사에 의해 해결될 수 있다는 것이 그의 주장이다. 이 점이 바로 칸트의 이론과 날카롭게 대조되고 있는 영국적인 견해의 특징인 것이다.

그러나 비록 흄은 자신이 경험주의적인 연구라 할 것의 대강의 윤곽을 그려 놓고 있다고 생각하고 있긴 하지만, 즐거움을 느끼고 있는 어떤 사람의 모든 경우들이 다 구성의 법칙들 곧 일반 공식들(generalizations)을 위한 증거로서 간주되지는 않는다고 말한다. 어떤 경우들은 그러한

30) *Ibid.*, p. 136.
31) *Ibid.*, p. 137.

고려에서 빠질 것이 틀림없으며, 고로 흄은 올바른 탐구가 이루어질 수 있는 조건들을 나열하고자 조심스럽게 시도하고 있다.

> 우리가 이러한 식의 실험을 하여 여하한 미나 혹은 추(deformity)의 힘을 시험해 보고자 할 때, 우리는 적합한 시기와 장소를 조심스럽게 선정해야 하며 아울러 적절한 상황과 성향(disposition)에로 우리의 생각을 이끌어가지 않으면 안 된다. 즉 완전한 마음의 평정, 사고의 회상, 대상에 대한 합당한 주목 등이 이루어져야 한다. 이들 사정 중 어느 것이라도 결여되어 있다면 우리의 실험은 그릇될 것이며 따라서 일반적이고 보편적인 미에 관해서 판단하는 일이 불가능해질 것이다.[32]

유행의 변덕 및 무지나 시기의 과실로 인해서 즐겁게 되는 경우들을 배제하기 위해 이러한 조건들은 구비되어야만 한다. 이 같은 고려에 덧붙여, 흄이 여기서 "정신적 취미"(mental taste)라고 부르고 있는 것이 특히 어떤 사람들에게서는 보다 예민하다는 사실이 또한 언급되고 있다. 마치 어떤 사람들이 "신체의 취미"(bodily taste)의 경우에 있어서라면 보다 정확하게 식별할 수 있는 능력을 발휘하듯이—이를테면 포도주의 미묘한 성질들을 식별해 내듯이—, 어떤 사람들은 취미의 능력의 방아쇠를 당기는 성질들을 보다 훌륭하게 식별해 낸다. 말하자면 흄이 일컫는 바 "취미의 섬세함"(delicacy of taste)이라는 것을 구비하고 있는 사람들만이 그의 실험에 꼭 알맞는 실험 대상자가 될 수 있다는 것이다.

흄의 방법론적인 고찰은 이제 모두 밝혀졌다. 지극히 추상적이긴 하지만 그의 실질적인 결론은 다음의 인용문에서 잘 피력되고 있다.

> 미와 추가 단맛과 쓴맛 이상으로, 대상들 속에 있는 성질들이 아니라 내적이든 외적이든 간에 정감(sentiment)에 전적으로 속하고 있음이 비록 확실하기는 하지만 본시 그와 같은 특별한 감정들을 산출하기에 적합한 어떤 성질들이 대상들 속에 존재하고 있다는 것이 인정되지 않으면 안 된다.[33]

위에서 미와 그에 대립되는 추는 대상들 속에 있는 것이 아니라 감정

32) *Ibid.*, p. 138.
33) *Ibid.*, p. 139.

들이라고 하는 점에 주목해 보도록 하자. 그렇지만 그 감정들은 단순히 감정들로 그치고 있는 것이 아니라, 우리 인간 본성의 본질에 의해 '대상들 속의 어떤 성질들"과 결부되어 있는 것들이다. 따라서 정상적인 실험 대상자들 사이에 보편적인 일치가 가능하다는 의미에서 미와 추에 대한 객관적인 판단이 가능하게 된다. 그러나 영국의 동료 미학자들과는 달리, 흄은 "대상들 속의 어떤 성질들"이 과연 무엇인가를 상세히 해놓지 않고 있다는 점에 또한 주목하도록 해야 한다.

이처럼 인간 본성 내에서의 어떤 확고 부동한 측면들에 입각한 객관적인 취미론을 발전시킨 후, 흄은 자신의 논문 끝부분에서 연령과 기질로 인해 야기되는 그럴듯한 취미의 변화를 생각하고 있다. 젊은 이들은 "사랑스럽고 유연한 이미지"를 더 좋아하고, 노인들은 "현명한 철학적 성찰"을 더욱 좋아한다. "환락이나 열정, 감정이나 성찰, 이들 중 어느 것이 우리의 기질 속에서 지배적이 되고 있건 간에, 그것은 우리에게 우리와 닮은 작가와의 특유한 공감을 가져다 준다."[34] 이러한 경우들에는 하나의 선택이 다른 그것보다 더 낫다고 평가하는 데 어떠한 취미의 기준도 적용될 수 없다. 그렇다면 흄은 시종일관 이와 같은 변화를 용납하고 있는가? 아마도 그러한 것 같다. 왜냐하면 그 변화는 연령과 기질이라는 요소들, 즉 흄이 말하는 실험 조건들에 의해 배제될 수 없고 또 구별해 놓지 않을 수도 없는 그러한 요소들에 그 기원을 두고 있기 때문이다. 그러나 흄의 실험적 접근은 과연 올바른 방법일까? 칸트는 분명히 그렇게 생각하지 않고 있다.

칸 트

독일 철학자 칸트(1724~1804)에 의해 제기된 취미론을 이해하기에 커다란 장애가 되는 것은, 그것이 하나의 가공할 만한 철학 체계 내의 일부

34) *Ibid.*, p.146

라는 점이다. 그의 이론적인 진술은 전문적인 용어들로 충만되어 있고, 일찌기 자신의 인식론을 위해 고안된 복잡한 도식에 따라 구성되어 있다. 가능한 한 여기서는 그의 체계의 전문적인 측면들을 피하기로 한다. 그리고 다만 그의 미론만이 논의될 것이며, 숭고론은 생략될 것이다. 칸트는 앞에서 이미 논의된 사상가들의 연구를 의식적으로 활용하고 있으며, 실제로 그는 취미의 철학의 전통 안에 자리잡고 있다.

칸트의 미론을 이해하기 위해서는 흄을 비롯한 영국 경험주의 미학자들의 철학 체계와는 근본적으로 상이한 그의 철학 체계를 좀 알아야 할 필요가 있다. 한 예로, 흄에 의하면 지식은 전적으로 경험에서 유래하며 따라서 우리는 어느 것에 대해서도 확신을 가질 수 없다. 반면에 칸트는 우리가 어떻게 확실한 지식을 가질 수 있는가를 규명해 주는 체계를 마련하고자 한다. [35] 간단히 말해서 칸트는 마음 그 자체가 우리의 경험이 지니고 있는 구조의 원인이 되어 주며, 이런 이유로 인해서 우리는 확실한 지식을 가질 수 있다고 주장한다. 이를테면 마음은 우리가 하는 경험들을 인과적인 그물 속에 구성해 놓는 능력이기 때문에 우리는 모든 경험의 사태들이 원인을 갖고 있음을 알게 된다는 것이다. 칸트와 경험주의자들의 철학 사이의 이 같은 차이는 그들 각각의 취미의 철학에서도 현저하게 나타나 있다. 경험주의자들은 취미의 철학을 인간의 본성에 대한 심리학적인 일반 공식들에 도달하는 것을 그 목표로 삼는 경험적인 탐구로서 상정하고 있다. 한편 칸트는 취미의 철학을 미의 판단들이 어떻게 해서 보편적이고 필연적인가를 규명해 주는 인식의 선천적인 근거들에 관한 탐구로서 상정하고 있다. [36]

칸트는 "미적"(aesthetic)이란 말을 미와 숭고의 판단들만이 아니라 쾌 일반에 관한 판단들도 포함하는 매우 광범위한 의미로 사용하고 있다.

35) Immanuel Kant, *Critique of Pure Reason*, trans. N.K. Smith (New York: St. Martin's, 1965).

36) Kant는 자신의 취미의 철학의 가장 완벽한 진술을 *Critique of Judgment*, trans. J.H. Bernard, 2 nd ed. (London: 1914)에서 하였다. 나는 Kant의 미학을 설명하는데 이 저서를 근거로 삼았다.

칸트에 있어서 모든 미적 판단들은 쾌에 초점이 맞추어지고 있으며, 쾌
란 객관적인 세계의 성질이라기보다는 오히려 경험하는 주관의 성질이
되고 있다. 쾌는 주관 밖의 객관적인 세계를 인식하는 역할을 담당하지는
않으므로 이 판단들은 주관적이다. 이러한 점에서 칸트의 이론은 미가
"우리들 마음 속에서 야기되는 관념"이라는 허치슨의 견해를 반영하고
있다고 할 수 있다. 그러나 미의 판단들이 주관적이라고 하면서도, 또한
칸트는 다른 쾌들은 그렇지 않지만 미의 판단들은 확고하고 보편적이라
고 생각한다. 즉 그는 초코렛이나 안초비의 맛에서 느끼는 쾌는 다만 개인
적일 뿐이지만 미에서 느끼는 쾌는 보편적이며 필연적이라는 사실을 규명
해 줄 이론을 마련하고자 하고 있다. 따라서 칸트는 미론에 관한 논의를
네 부분으로 나누어 놓고는, 각 부분마다 그에 대한 주요 개념들을 취급
하고 있다. 그 개념들이란 곧 ① 무관심성(disinterestedness) ② 보편성
(universality) ③ 합목적성의 형식(form of purpose) ④ 필연성(necessity)
을 말한다. 이에 그의 이론을 한 문장으로 요약해 본다면, 미의 판단이
란 모든 사람들이 형식의 경험으로부터 당연히(ought to) 도출해 내는 쾌
에 관한 무관심적·보편적·필연적 판단이라고 된다.

　칸트는 우선 관심의 성격을 욕망과 실제 존재에 관련시켜 규정짓고 있
다. 즉 어떤 사물에 관심을 갖는다는 것은 적어도 그 사물이 실제로 존재
한다는 욕구 내지는 적어도 그것의 존재에 관련된 욕구를 갖는다는 것이
다. 물론 관심이란 이기적이거나 아니면 이타적인 것일 수도 있다. 그렇
지만 칸트는 영국 철학자들의 뒤를 이어서 미의 판단들은 무관심적인 것
이라고 말하고 있다. 다시 말해 미의 판단들은 판단 대상들의 실제의
존재에는 개의치 않는다는 것이다. 그러나 칸트는 여기서 미에 대한 어
떤 판단을 내리는 사람이 판단 대상의 존재에 개의치 않는다고 말하지
는 않고, 다만 미의 판단은 실제의 존재에 대한 관심으로부터 독립되어
있다고 말한다는 점에 우리는 주목해야 한다. 그래서 어느 사람이 올
바르게 미를 판단하고 나면 그는 전형적으로 자신의 경험의 원인이
되고 있는 대상의 존재에 관심을 취하게 된다는 것은 의심할 바 없지만

그러나 그에게 있어서 이는 이차적인 별도의 판단이 되고 있다. 샤프스베리가 든 예들 가운데 하나가 바로 이 점을 예시하는 데 이용될 수 있다고 나는 생각한다. 만일 내가 미의 판단에 관련되는 방식으로 과일의 성질들을 감상한다면 나의 감상과 판단은 내가 인지하고 있는 대상의 시각적 성질들에로 향하고 있는 것이지, 그러한 인지를 가능케 하는 대상의 존재에로는 향하지 않고 있는 것이기 때문이다.

칸트는 보편성과 필연성을 각각 다른 항목에서 논하고 있지만 여기서는 함께 취급하기로 하겠다. 그는 미의 판단들에 있어서의 보편성이 그들의 무관심적인 성격으로부터 연역될 수 있다고 단언한다. 만일 어느 사람이 무관심적인 방식으로 어느 사물에 대해 쾌를 느끼게 되었다면, 그 쾌는 그 사람 개인의 사적이고 특유한 관심으로부터 유도될 수 있는 것이 아니다. 왜냐하면 관심이란 개인적인 성향들로부터 솟아나는 것으로서, 이것이야말로 바로 무관심성이 배제하려는 바이기 때문이다. 결국 무관심적 쾌가 가능하려면 그것이 몇몇 사람들에게만 특유한 관심들로부터가 아니라 만인에게 공통된 것으로부터 유도되지 않으면 안 되는 것이다. 이러한 입장에서 취미의 판단을 내릴 때 우리는 "보편적인 음성으로써" 말한다고 칸트는 진술하고 있는 것이다. 그러나 그는 미적 판단—예컨대 "이 장미는 아름답다"—은 주관적이라고 주장하고 있는데, 여기서 주관적이라 함은 "아름답다"는 말이 "붉다"와 같은 말과는 달리 개념이 아님을 의미한다. 어느 장미가 붉다고 말할 때 "붉다"라는 개념은 이 장미에 적용되고 있으며, 세계의 객관적인 특징을 가리키는 말이다. 정상적인 사람이라면 누구라도 그 장미를 보아서 붉다는 것을 알 수 있으며 이렇게 해서 "이 장미는 붉다"라는 진술에 보편성이 마련된다. 그러나 "아름답다"는 것이 객관적인 무엇을 가리키는 경우가 아니라면 이러한 보편적 판단이 어떻게 수행될 수 있을까? 여기서 칸트는 특수한 감관(special sense)의 이설로서가 아니라 일상적인 인식 능력들이 색다른 방식으로 작용한다는 이설로서의 취미의 능력이라는 주지된 관념에 의존하고 있다. 우선, 인식 능력들은 만인에게 공통된 것으로서,

객관적 세계에 대하여 보편적으로 타당한 판단들은 그들이 일상적으로
발휘됨으로써 산출된다. 그러나 미적 감상의 경우에서는 이와 같은 감
각적인 인지(sensory awareness)와 오성—개념들의 능력—이라는 인식 능
력들이 그 같은 일상적인 작업을 수행한다기보다는 오히려 자유로운 유희
(free play)에 참여하는 것으로 되어 있다. 이 자유로운 유희란 인식 능
력들의 조화로운 관계를 나타내는 것이며, 결과적으로 미적 감상에서
느껴지는 쾌가 된다. 그리고 쾌는 오로지 보편적인 능력들에 의존해 있
기 때문에 보편적으로 타당한 것으로 되고 있다.

 미의 판단들은 보편성 외에도 필연성을 갖추고 있다. 이 필연성은 취
미 판단들에 있어서 보편성의 경우와 유사한 방식으로 칸트에 의해 정
당화되고 있다. 어느 것이 아름답다고 말할 때 우리는 모든 사람들이
우리에게 동의해 줄 것을 요구한다고 칸트는 생각한다. 그는 물론 그들
모두가 다 우리와 동의하리라고는 말하지 않고 있다. 우리가 그러한 요구
를 하는 이유인즉 모든 사람들이 공유하는 능력들로부터 유래하는 쾌를
유발시키는 것에 대해 우리가 말하고 있다는 점이다. 따라서 만일 어떤
사물이 어떤 사람에게 인식 능력들—모든 사람들이 공유하고 있는—의
자유로운 유희의 결과로서 쾌를 가져다 준다면, 그것은 누구에게라도 당
연히 쾌를 가져다 주어야 한다. 다시 말해 그 사물은 누구에게나 필연
적으로 쾌를 가져다 줌에 틀림없다는 것이다. 그렇지만 칸트는 흄이 원
하는 바와는 달리 미에 관한 일반 법칙들을 도출할 수 있다고 보지는 않
는다. 모든 취미 판단은 단칭 판단(singular judgment)이며 따라서 모든 판
단들로부터 어떠한 일반 법칙인들 정립될 수는 없는 일이기 때문이다. 만
약 칸트의 견해가 옳다고 한다면 모든 사람들이 왜 당연히 일치해야만
하는가를 쉽사리 알 수 있지만, 그의 견해는 우리가 어떻게 그러한 일
치를 얻게 될 것인가에 관해서는 우리에게 아무 말도 해주지 못하고 있
다. 그러나 흄이 자신의 실험을 위해 세분시켜 놓고 있는 여러 종류의
조건들이 취해진다면 아마도 우리는 일치를 얻을 수 있을지도 모를 일
이다.

무관심성 · 보편성 · 필연성은 주로 경험하는 주관에 관련된 개념들이다. 이에 비해 칸트가 논한 네번째 개념—합목적성의 형식—은 감상의 대상에 대해 초점을 맞추고 있는 것이다. 여기서 칸트는 허치손이 다양의 통일을 거론함으로써 문제삼고자 했던 논점을 역시 제기하고 있다. 취미의 철학자들은 취미의 능력에 관한 자신의 설명을 가하고 있을 뿐만이 아니라, 객관적인 세계의 어떤 특징 혹은 특징들이 그러한 능력의 방아쇠를 당기는가를 또한 설명하고자도 했다. 허치손과 마찬가지로 칸트 역시 미의 경험의 자극제로서 형식적(formal) 관계들을 거론하고 있다. 그러나 허치손과는 달리 그는 여기에서 아무리 보아도 명백치 않은 이유를 들어 합목적성(purpose)의 개념을 자신의 이론에 개입시키고자 기도하고 있다. 그러나 그는 이렇게 하는 데 있어 신중을 기하고 있음에 틀림없다. 왜냐하면 어느 사물이 합목적성을 갖고 있다는 사실을 인식하는 일은 취미 판단을 주관적이게 하기보다는 객관적이게 하며, 또 취미 판단이 직접적으로 경험된 성질들을 넘어서서 내려지는 것으로 생각하게 하는 어떤 개념의 적용을 포함하고 있는 것으로 되기 때문이다. 따라서 그는 미의 경험을 환기하는 것은 합목적성 자체의 인식이 아니라, 합목적성의 형식의 인식이라고 말하고 있다. 그에게 있어서 예술 작품의 형식—예컨대 그림의 도안이나 악곡 구성의 구조—은 인간의 합목적적인 활동의 결과이다. 자연의 형식들은 신의 합목적적인 활동의 결과이거나, 아니면 적어도 그렇게 간주될 수 있을 것이다. 취미 판단은 이들 형식을 그들이 실현하고 있는 합목적성에 관련시켜 고려하지 않고 다만 그들 자체에만 초점을 맞추는 일이다. 그래서 칸트는 색채가 아름답다(beautiful)는 사실을 부정한다. 그것은 다만 감관에 대해 쾌적한(agreeable)것일 뿐이라고 그는 말한다. 색채가 주는 감관적인 쾌는 형식에서 취해지는 쾌와 더불어 향수될 수도 있겠지만 이 양자는 별개의 것이 되고 있다. 오직 형식만이 아름답다는 것이다. 그래서 사람들은 어느 색채에서 쾌를 맛볼 수 있는가에 관해서는 별 문제 없이 서로 의견을 달리할 수도 있겠지만, 형식에 관해서는 당연히 일치해야 한다. 물론 형식들은 채색된 요소들로

부터 형성되는 것이지만 그 요소들과는 식별되어야 하며, 그리고 비시각적인 형식들과 그 요소들의 경우에도 이와 같은 고려가 지지될 수 있다는 것이다.

요 약

다양한 모습의 취미의 능력에 관한 이론은 칸트에 이르기까지 그 경로를 아주 잘 달려 왔다. 그러나 그의 시대에 이르러 철학자들은 철학적 문제들을 해결하는 한 방식으로서 인간의 능력들에 기대어 보려는 그들의 취향을 대체로 잃고 있었다. 인간의 능력들이 이 분야의 분열된 요소들에 대해 최소한도의 통일성을 마련해 주는 데에 이용될 수 없게 되자, 미적인 것이라는 개념이 철학자들의 상상력을 움켜 쥐게 되었고, 그리하여 그들은 대신 이 개념을 중심으로 이론들을 구성하기 시작했다. 위에서 논의된 취미의 철학들도 그처럼 주관화된 미를 논하기는 하였으나 다만 부분적일 뿐이었다. 왜냐하면 제각기 객관적인 세계의 어떤 특유의 성질이 취미의 능력의 방아쇠를 당긴다고 주장하고 있었기 때문이다. 즉 그들 모든 이론들은 세계의 어떤 객관적인 측면에 정박하고자 시도했다. 아래 도표는 각 이론의 그러한 특징을 요약해 놓고 있다.

샤프스베리·····················미의 형상
허치손·····················다양의 통일
버크·····················조그마함, 부드러움 따위
알리손·····················마음의 한 성질의 징표
흄·····················명시되지 않은 어떤 성질들
칸트·····················합목적성의 형식

짐작될 수 있는 일이듯 위와 같은 식의 취미 철학적 접근이 포기되자

"미적인 것"의 이론들이 득세하기 시작했다. 이들은 전적으로 주관화된
이론들이다. 19 세기 독일 철학자 쇼펜하우어의 저술로부터 인용된 다음
귀절은 미적인 것의 이론을 보여주는 훌륭한 일례가 되고 있다.

　　어느 사물이 아름답다고 말할 때 우리는 그것이 미적 관조의 대상임을 단언
하고 있는 것이다…… 이는 우리가 그 사물을 바라다봄으로써 우리 자신이
객관적이게 된다는 것, 다시 말해 그것을 관조할 때 우리는 이미 자신을 한
개인으로서 의식하지 않고 인식에 대한 순수하고 무의지적인 주관으로서 의식
한다는 것을 의미한다……[37)]

　이 이론은 한 사물이 우리의 미적 관조의 대상이기 때문에 아름답다
고 말해질 수 있다는 점에서 전적으로 주관화되어 있는 이론이다. 거기
에는 어느 사물이 아름답기 위해서 요구되는 어떠한 특수한 객관적 성질
도 없다. 어느 대상의 미는 어느 사람의 미적 의식(aesthetic consciousness)
의 대상이 되는 결과로서, 그 대상에 부과되고 있는 것일 뿐이다. 이것
은 미적 의식만 기울여진다면 어느 것이라도 아름다워질 수 있다는 말
이다. 이 같은 미적 의식에 대한 이론들은 여러 형태로서 계속 발전되어
오늘날까지 지지되어 오고 있는 중이며, 이 책의 제 2 부에서 쇼펜하우
어의 이론으로부터 비롯된 오늘날의 그 몇 가지 전개가 검토될 것이다.
　내가 이제껏 밝혀 본 바대로라면, 18 세기의 취미론들과 19 세기의 미
적인 것의 이론들 사이에는 근본적인 단절이 있었던 것으로 보여질 것
이다. 그러나 취미 능력의 방아쇠를 당기는 것으로서의 칸트의 형식 개
념을 세밀하게 고찰해 보면, 그의 이론은 이 양자의 요소들을 모두 갖추
고 있는 것임이 밝혀진다. 그렇다고 할 때 칸트의 미학은 두 세기의 이론
들 사이에서 고리의 역할을 맡고 있다고 볼 수 있다. 위의 요약 도표에
서 합목적성의 형식은 취미론에 있어서 설정된 문제, 곧 "세계의 어떠
한 특징이 미적 쾌를 환기하는가?"라는 문제에 대한 칸트의 답변인 것
으로서 기재된 것이었다. 그러나 칸트의 답변은 위에 기재된 다른 철학자

37) Arthur Schopenhauer, *The World as Will and Idea* (London: Routledge and
　Kegan Paul, 1883), pp. 270~271.

들의 답변과는 중요한 방식에서 구별되고 있다. 다른 철학자들의 경우에 있어서의 열거된 그들 특징은 경험하는 주관으로부터 전적으로 독립된 세계의 한 측면으로서 상정되고 있는 것들이다. 그렇지만 칸트의 철학적 입장 전반에 따르면 형식은 주관의 마음의 소산이 되고 있다. 다시 말해 우리 경험의 대상들이 갖추고 있는 형식들은 구성하는 마음에 의해서 부과되고 있다는 것이다. 따라서 취미 능력의 방아쇠를 당기는 사물은 본질상 그 자체가 전적으로 심적인 것이라고 된다. 이는 사실상 마음이 스스로의 방아쇠를 당긴다는 것을 의미하며, 쇼펜하우어가 미적 의식이 대상들에게 미를 부과한다고 말하는 주장과 거리가 그리 멀지 않은 입장이다. 구태어 칸트와 쇼펜하우어의 견해 사이의 세밀한 관계를 밝혀 보려고 시도하지 않더라도 여기에 두 사람간의 연속성이 있음을 알 수 있을 것이다.

　이제 18세기 미학의 의의를 대략 요약해 보자면, 18세기 이전에는 미가 중심 개념이었다가, 18세기에는 이것이 취미의 개념으로 대체되었고, 다시 18세기 말엽에 이르러 취미의 개념은 고갈되어 버림으로써 미적인 것이라는 개념에로의 길이 열리게 되었던 것이다.

　나는 이제 미학사상 또 다른 하나의 주류인 예술 철학(philosophy of art)에 대해 주목해 보고자 할 것이다.

제 3 장 예 술 론

일반적 입문

　본 장의 첫부분은 플라톤과 아리스토텔레스에 의해 제기된 예술 모방론(imitation theory of art)에 대한 논의와 함께 예술의 기원과, 예술이 인간에 미치는 영향에 대한 그들의 이론에 대한 논의로 이루어질 것이

다. 그리고 본 장에서 논의될 유일한 또 다른 예술론은 모방론의 지배에 도전한 최초의 이론으로서 19세기의 견해였던 표현론이 될 것이다. 따라서 플라톤 이래로 19세기에 이르기까지 예술론에서 있어 왔던 일체의 논란이란 모방론 내에서 발생된 것으로 모방되기에 타당한 대상들에 관한 것이었다. 마지막으로, 오늘날의 예술론들에 관해서는 제3부에 가서 논의될 것이다.

플라톤과 아리스토텔레스의 모방론은 예술 작품의 객관적인 성질들에 주의를 집중하고 있다. 따라서 이 예술론은 대상 중심적(object-centered)이라고 말할 수 있다. 그러나 플라톤은 또한 예술의 기원과 그것의 영향에 대하여 주정론적인(emotionalistic) 이론을 표명하기도 했다. 이러한 입장에서 생각해 볼 때 19세기에서의 예술 표현론(expressionist theory of art)의 발전은 예술의 기원과 영향에 관한 주정론적 이론을 예술 자체에 관한 이론으로 전환한 것으로서 생각된다. 플라톤이 두 가지 이론으로서 분리했던 것이 표현론자들에 의해 붕괴되어 하나로 된 셈이다. 그런만큼 표현론은 주목의 향방을 예술 작품으로부터 예술가에게로 바꾸어 놓고 있는 이론이 되고 있다. 따라서 이 이론은 예술가 중심적(artist-centered)이라고 볼 수 있다.

비록 플라톤과 아리스토텔레스 두 사람은 모두가 예술 모방론을 지지하였지만, 예술이 인간에게 어떻게 영향을 미치는가에 대해서는 근본적으로 서로 견해를 달리하고 있다. 또한 플라톤의 모방론이 예술에 대해 다소 적대적이었던 반면, 아리스토텔레스의 그것은 호의적이었음을 주목하기도 해야 할 것이다.

플 라 톤

예술이 모방이라는 사실은 의심할 나위 없이 플라톤 시대를 통해 일반적으로 지지되고 있던 견해였다. 플라톤이 한 일은 이러한 생각을 자신

의 철학에서의 형상의 이론에 도입시켜 구성시킨 일로서, 그것은 결국
두 단계의 모방론을 만들어 놓은 것으로 각색되게 되었다. 〈공화국〉[38]
속에서 플라톤은 예컨대 의자와 같은 가구를 제작하는 공인은 의자의
형상을 모방하고, 의자를 그리는 화가는 다시 제작된 이 의자를 모방한
다고 말한다. 따라서 모방의 두 단계가 있게 되는 것이다. 물론 화가가
자연 대상, 즉 비인공품을 그릴 때에도 여전히 모방의 두 단계가 있게 된
다. 플라톤은 이처럼 형상들 및 그 형상들을 모방하는 감각계의 대상들,
그리고 감각계의 대상들을 다시 모방하여 화가의 손에서 제시된 것들이
각각 존재한다고 주장한다. 플라톤은 그림을 거울의 이미지에 비교하면
서 그림이란 다만 외관(appearances)에 지나지 않으며 따라서 참되지 않
다고 말한다. 사실상 플라톤의 입장에서라면 그림은 외관의 외관이라고
불리워져야 한다. 왜냐하면 감각계의 대상은 형상의 외관이기도 하기
때문이다. 이처럼 플라톤은 그림을 참되지 않은 외관이라고 특징지웠으
며, 오늘날의 많은 이론가들에 의해서도 지지되고 있는 견해 곧 예술을
환상이라고 보는 견해의 기원으로서 볼 수 있다.

　예술에 대한 자신의 사고로부터 비롯된 플라톤의 예술에 대한 최초의
공격은 예술이 실재(Reality)로부터 두 단계나 떨어진 모방이기 때문에
지식의 훌륭한 원천일 수 없다는 점이다. 이처럼 플라톤은 예술을 지식
의 원천으로서의 수학이나 과학과 같은 교과들과 견주어 놓고 있다. 그
는 특히 시와 관련시켜 이 주장을 강조하는 데 관심을 두었다. 많은 희랍
인들에 의해서 호머를 비롯한 여러 시인들의 시는 마술이나 전술 등을
비롯한 그 밖의 다른 기술적인 문제들에 관한 지식의 원천으로서뿐만
아니라 도덕적 지식의 원천으로서도 권위를 갖고 있는 것으로 간주되고
있었다. 그러나 플라톤은 오직 철학자만이 도덕적 지식의 원천일 수 있
고, 마술과 같은 분야들에서는 전문가들만이 그러한 기술적인 문제들에
서의 정확한 안내자들이라고 주장했던 것이다. 시인들이 마차의 운용·

38) Plato, *The Republic of Plato*, trans. F. M. Cornford (New York: Oxford U.
　　P., 1945), pp. 325ff.

전술, 혹은 고결한 행동을 읊을 때 그들은 다만 아는 체할 뿐인 그릇
된 안내자들이라는 것이었다. 그러므로 플라톤에 있어서 예술에 대한
최초의 공격은 예술이란 것이 이중적으로 참되지 못하며, 따라서 각별
하게 격이 낮은 소산이며, 행위에 대한 서투른 안내자라는 사실에 대
해서였던 것이다.

예술에 대한 플라톤의 두번째 공격은 때로 예술이 적합하지 않은 행
위의 보기들을 제시해 놓고 있다는 점과 예술의 정서적인 성격이라는
점 쌍방의 이유 때문에 이른바 예술이 인간에 미치고 있다는 나쁜 영향
과 관련되고 있는 것이다. 전자의 문제는 검열 제도에 의해 처리될 수
있는 것으로서, 따라서 플라톤은 공화국에서 매우 엄격한 검열 제도를 옹
호하고 있다. 그러나 예술의 비합리적인 원천에서 유래하는 예술의 정서
적인 성격은 처리하기가 보다 어려운 문제로서 그 근절이 불가능하다. 〈이
온〉[39]이라는 제목의 대화편을 통해 낭송자인 이온과의 토론 대목에서
소크라테스는 시가 어떻게 창작되며, 그리고 어떻게 관객들에게 영향을
미치는가를 설명하려는 취지의 이론을 펼치고 있다. 그 요지인즉 창작 과
정은 비합리적이며 그리고 시에 열중한 사람들은 모두 "제 정신이 아니라
는 것"이다. 즉 시인은 합리적인 절차에 의해서가 아니라 신에 의해 영
감을 부여받아 시를 창작한다. 이온과 같은 사람이 시를 읊을 때, 그는
그 시에 의해 영감을 부여받는다. 여기서 소크라테스는 하나의 자석과
일단의 쇠고리의 유추를 이용하고 있다. 하나의 쇠고리가 자석에 부착
되고, 이어서 둘째 쇠고리가 첫째 쇠고리에 부착되며, 이어서 또 다른
것들이 계속 부착됨으로써 마침내는 고리들의 연쇄가 생기게 된다. 다만
첫번째 고리만이 자석에 닿고 있지만 자력은 전 고리를 관통하여 그것을
잡아매 놓고 있다. 유추하건대 신은 자신의 영감을 통해 시인과 낭송자
그리고 관객으로 이루어진 연쇄를 지탱시켜 놓고 있다. 그 고리 속의 어
느 누구도 자기의 행위를 인식하고 있지 못하며 각자는 자신 밖의 힘에
의해 조정되고 있을 뿐이다. 따라서 관객은 낭송자가 읊는 시를 듣거

39) Plato, *Ion*, trans. W. R. M. Lamb (London: Loeb Library, 1925).

나 연극을 바라볼 때 울음을 터뜨리거나 공포에 휩싸이든가 하게 된다. 따라서 시는 이성을 가르친다기보다는 오히려 "격정을 쏟게 한다." 그래서 플라톤은 관객들에 미치는 시의 영향을 크게 우려하게 되었던 것이다. 그는 이러한 격정의 주입이 불량한 시민들을 양성한다고 믿고 있었던 것이다. 그리고 〈파에드러스〉[40]라는 제목의 대화편 속에서는 뮤즈 신에게 사로잡혀 광란 상태에 있는 시인이 시작술의 도움을 받아—즉 합리적으로—시를 쓰고자 하는 건전한 사람보다 더욱 훌륭한 시를 창작할 수 있다고 말함으로써 그는 영감에 대해 훨씬 호의적인 견해를 취하고 있었던 것으로 생각된다. 그러므로 그의 예술에 대한 두번째 공격은 어찌 보면 양면적인 데가 있어 보인다. 그러나 여기서 꼭 주목해야 할 사실은 그가 영감에 관해 말할 때 그는 다만 시만을 말하고 있으며, 그리하여 그는 자기의 이론을 시의 창작에 국한시켜 놓기를 원했던 것으로 추측된다는 점이다. 즉 그는 모든 예술의 창조에 관한 일반론을 제시해 놓으려고 한 것은 아니라는 점이다.

아리스토텔레스

예술에 대한 플라톤의 관심은 파생적인 것이어서 공화국에서 예술가가 차지할 지위 따위와 같은 문제들을 다루고자 하는 문맥하에서 비로소 나타나고 있다. 그렇지만 아리스토텔레스는 예술 아니 오히려 비극이나 희극과 같은 여러 종류의 예술에 직접적인 관심을 두고 있었다. 예술에 관한 일반적인 논제에 관해서라면 아리스토텔레스는 그러한 저술에 전념한 적이 없거나, 아니면 그것이 현존하고 있지 않거나 한 처지이다. 그의 여러 저작을 통해 예술에 대한 허다한 소견들이 편재해 있으나, 미학에 대한 그의 주된 공헌은 〈시학〉으로서 여기에는 비극·희극·

40) Plato, *Phaedrus*, trans. R. Hackforth (Cambridge: Cambridge U.P., 1952), p. 172.

서사시의 세 종류의 예술이 다루어지고 있다. 플라톤과의 이러한 차이에도 불구하고 그는 예술이 모방이라는 점에 있어서는 분명히 플라톤과 견해를 같이하고 있다. 그렇지만 아리스토텔레스는 형상들이 감각계와 분리되어 있는 것은 아니라고 주장하기 때문에, 플라톤과는 달리 그는 감각계 자체에 대해 아무런 적의도 없으며, 따라서 감각계를 모방하는 예술에 대해서도 조금도 적의를 품고 있지 않다. 사실상 이 같은 아리스토텔레스의 일반적인 철학적 입장은 그의 시론에는 거의 개입되어 있지 않고 있는 처지이다. 아니면, 이 같은 그의 일반적인 철학적 입장이 그로 하여금 자신의 시론을 실제의 비극이나 희극 및 사서시의 분석에 입각시키도록 해주었다고 말해야 할 것이다. 〈시학〉[41]에 관해 말할 때 가장 인상적인 것들 가운데 하나는 그것이 논의하고 있는 예술 형태들의 역사와 연극과 그리고 극장의 전문적인 방면들에 대해 담고 있는 풍부한 지식이라는 점이다.

〈시학〉은 문학, 더욱 엄밀하게 말하자면 희랍 시대에 존재했던 문학에 대한 이론서이다. 문학이 모방이라고 할 때 아리스토텔레스가 최초로 당면한 문제는 여러 종류의 문학을 서로 구분하며, 최종적으로 각 종류에 대한 정의를 내리는 일이었다. 그러기 위해 그는 모방의 세 가지 측면, 즉 모방의 매체(medium), 모방의 대상(object), 모방의 방식(manner)을 구분하였다. 모방의 매체란 리듬·언어·음조를 말한다. 그러나 매체만으로는 시를 산문으로부터 가려내기에는 충분치 못하다. 예컨대 시인인 호머와 철학자인 엠페도클레스는 모두 운문을 사용하였던 것이다. 모방의 대상은 행위하는 인간들로서, 이 측면은 한 예로서 희극—저열한 사람들의 행위를 모방함—과 비극—고상한 사람들의 행위를 모방함—을 구별해 주고 있다. 모방의 방식에는 이야기가 서술체(narration)나 직접 담화(discourse)에 의해서 혹은 양자가 다 사용되어 진행되느냐 아니면 배우로 하여금 그 이야기를 연기하게 함으로써 진행되느냐 하는

41) Aristotle, *On Poetry and Style*, trans. G. M. A. Grube (Indianapolis: Bobbs-Merrill).

문제가 포함되어 있다. 아리스토텔레스는 이러한 구분들이 문학의 여러 장르를 구별하고 정의하는 데 유용하리라고 생각했던 것이다.

이처럼 첫단계의 구분을 한 후에 아리스토텔레스는 비극・희극・서사시의 기원과 역사를 논하고 있다. 다음으로 그는 저 유명한 비극의 정의를 내리고 있으며, 아울러 비극의 여섯 가지 요소 즉 구성(plot)・인물・언어・사상・장면・음악 등을 자세히 설명하고 있다. 서사시와 희극에 대해서도 약간의 지면을 할애하고 있긴 하지만 〈시학〉의 나머지 5분의 4에 해당하는 부분은 비극의 여러 요소에 대한 세밀한 분석에 치중되고 있다. 그리고 이 분석의 대부분도 구성에 대한 논의가 되고 있다. 즉 구성의 크기와 통일성, 역사와 설화에 대한 구성의 관계, 구성의 유형들, 구성의 전도(reversals), 최상의 구성, 불완전한 구성 따위가 논의되고 있는 것이다. 이러한 아리스토텔레스의 비극에 대한 정의는 다음과 같다.

> 따라서 비극이란 각 부분부분마다 즐거움을 주도록 된 언어의 수단을 통하여 그 자체 완결된 일정한 길이의 훌륭한 행위를 모방하는 일이다. 다양한 요소들의 이 비극은 서술 방식에 의존하지 않고 연기에 의존한다. 그리고 연민(pity)과 공포(fear)를 통해서 그들 정서의 정화(catharsis)를 성취한다.[42]

우리는 여기서 아리스토텔레스가 자신의 예술 일반론—모방—과, 애초의 세 가지 구분 즉 모방의 대상—훌륭한 행위—, 모방의 매체—즐거움을 주게 되는 언어—, 모방의 방식—연기—등을 자신의 정의 속에 구현시켜 놓고 있는 사실을 주목해 보도록 하자. 뿐만 아니라 자신의 정화에 대한 이설 역시 정의 속에 포함시켜 놓고 있는 점을 주목해 보도록 하자. 이것은 그가 정의 속에 비극 자체의 측면들을 가리키는 수다한 객관적인 요소들과 더불어 관객의 정서에 관계되는 주관적인 요소도 개입시키고 있음을 의미하는 것이다. 그의 비극의 이론이 후세의 예술 표현론과 인연을 맺게 된 이유가 바로 여기에 있는 것이다.

42) *Ibid.*, p. 12.

정화의 이론은 예술, 아니면 적어도 비극이 관객으로 하여금 정서적으로 동요되어 위태로운 기분에 젖어들게 한다는 플라톤의 의혹에 도전하려는 시도로서 생각해 볼 수 있다. 아리스토텔레스에 의하면 비극은 관객의 연민과 공포를 정화시켜 주며, 관객은 그러한 정서로부터 해방되어 극장문을 나서게 된다. 여기서 아리스토텔레스는 비극이 그 하나의 종류가 되고 있는 시가 본래 정서와 결합하고 있다는 플라톤의 주장을 신중하게 받아들이고는 있으나, 그는 비극이 나쁜 영향을 미치는 것이 아니라는 이론을 전개하고 있다. 그러나 불행하게도 아리스토텔레스는 〈시학〉에서 정서에 관해 거의 아무런 논급을 하지 않고 있다. 현존하는 〈시학〉 속에는 정화에 대한 논의조차도 없고, 관객에 대한 치료적인 효과라는 정화의 해석은 그의 〈정치학〉[43]의 한 귀절에 겨우 입각해 있는 것이다.

비극에 대한 정의 중 마지막 귀절은 모방된 행위가 연민과 공포를 갖추지 않으면 안 된다 함을 규정하고 있으며, 이 조건은 아리스토텔레스가 그의 〈시학〉의 훨씬 뒷부분에 가서 비극의 주인공의 본성에 관해 내린 결론의 언질이 되어 주고도 있다. 그 결론에서 비극의 주인공은 두 가지 필수적인 특성을 띠는 사람으로 되어 있다. 첫째로, 덕(virtue)에 관련시켜 볼 때 그는 행운으로부터 불운으로 진행하는 우리와 같은 사람이어야 한다. 둘째로, 그의 불운은 과오—비극적인 결함—의 결과이어야 한다. 말하자면 극중 사건들이 우리에게 공포를 주기 위해서라면 불운은 우리와 같은 어느 누구, 즉 우리와 동일시할 수 있는 어떤 사람에게 닥쳐야 한다. 그리고 극중 사건들이 우리에게 연민을 주기 위해서라면 불운은 선량한 사람에게 닥쳐서는 안 되며—이는 반발을 살 것이므로— 악인에게 닥쳐와도 안 된다. 왜냐하면 그는 마땅히 받아야 할 것을 받은 셈이므로. 따라서 불운은 과오를 통해 선하지도 악하지도 않은 사람에게 닥쳐와야 한다. 물론 비극의 정의와 비극의 주인공의 성격 규정과 비극에 등장하는 인물들에 대한 아리스토텔레스의 다른 언급들간에

43) 정화에 대한 Grube 의 논의를 참조. *Ibid.*, pp. 14~17.

는 밝혀져야 할 일관성의 문제 혹은 적어도 해석의 문제가 남아 있지만 이러한 일은 여기서 거론하고자 하지 않겠다.

예술표현론

예술 모방론에 대해 의문이 제기되기로는 19세기가 시작되기 직전에 이르러서의 일이다. 19세기를 통하여 예술 특히 문학은 예술가의 정서의 표현이라는 이론이 지배적이게 되어 모방론은 쇠퇴 일로를 걷게 되었다. 그러나 예술론이란 지적 진공 상태에서 불쑥 솟아나는 것은 아니다. 희랍 시대에 있어서 예술이 전형적으로 재현적인 기능을 지니고 있다는 사실은 예술이 형상의 이론에 결부됨으로써 예술의 이론으로 바뀌어지게 되었기 때문이다. 예술 표현론의 대두 역시 이처럼 18세기와 19세기의 중요한 지적·철학적 발전인 낭만주의와 관련을 맺고 있는 것이다.

낭만주의의 밑받침이 되는 철학의 학설들이란 주로 피히테, 쇼펜하우어, 니체 등의 학설이다. 이들 철학자는 칸트의 인식론에 기원을 두고 있는 일련의 사상을 발전시켰다. 칸트는 ① 과학적 지식의 대상인 경험적인 자연의 세계(empirical world of nature)와 ② 어떤 의미에서 감각의 세계의 배후에 있어 우리가 전혀 알 수 없는―지식은 경험의 세계에 국한되어 있기 때문에―본체의 세계(noumenal world)를 구분한 바 있다. 일부이긴 하지만 경험의 세계는 자연을 갖고 있다. 그리고 그것이 자연을 갖게 되는 것은 마음의 구조에 의해 자연에 새겨진 구조 때문이다. 그러나 인간의 마음의 구조에 의해 왜곡되지 않은 채로 감각의 세계 배후에 신비하게 자리잡고 있다는 본체의 세계 곧 물자체의 세계는, 19세기의 많은 철학자들과 문인들을 매혹시켰다. 철학 이론에 관련시켜 볼 때 낭만주의는 그러므로 경험주의자의 철학 및 과학적인 지성에 대한 반동으로서 그리고 일상적인 지식의 감각적인 영사막 뒷편에 있는 무엇인가 활력 있고 중요하다고 생각되는 것에 도달코자 하는 시도로서

간주될 수 있다. 강렬한 종교와 신비주의의 분위기가 낭만주의를 선회
하게 된 것은 바로 이러한 이유 때문이었던 것이다.

이렇게 해서 철학적 낭만주의는 예술의 세계에 적용되어 예술가에게
새로운 영향을, 그리고 예술 창작에 새로운 관심을 불러일으켜 놓게 된
것이다. 즉 예술가란 생명의 원천에 접하게 해주고, 과학이 제공할 수
없는 일종의 지식을 획득하게 해주는 하나의 수단으로서 여겨지게 되었
으며, 예술 창작은 정서의 해방과 동일시되거나 아니면 최소한의 연관
을 맺고 있는 것으로 생각되었다. 이런 상황에서 정서는 일찌기 점유
해 보지 못했던 중요성을 떠맡게 되고, 보다 고차적인 지식을 획득하는
데에 어떻든 관여하게 되었다. 예술은 이러한 지식의 수단이 되어 과
학의 경쟁자가 되게 된 것이다. 예술가의 이 같은 새로운 임무는 니체
의 〈권력에의 의지〉에 나오는 다음 귀절에서 잘 지적되고 있다.

> 지금까지 우리의 미학은 예술에 대해 수용자의 관점에서 단지 아름다운 것
> 의 경험만을 공식화해 온 터였던 만큼 여성적인 미학이 되어 왔다. 지금에 이
> 르기까지 철학 전반에는 예술가가 빠져 왔던 것이다. [44]

그러나 플라톤의 예술 창작 이론이 어떤 면에서는 낭만주의적인 사고
와 유사하다는 점을 감안할 때 위의 니체의 진술은 다소 과장된 데가
있어 보인다.

이러한 철학적 발전들 외에도 그 당시에 예술에 있어서 디오니소스적
인 성질들—활기·강렬함·의기양양—에 대한 인식이 고조되고 있었고,
아폴론적인 성질들—평온·질서—에 대한 관심은 감퇴되고 있었다. 이
같은 지적 환경으로부터 예술은 창조자—예술가—의 정서의 표현이라는
예술 표현론이 출현하게 된 것이다. 따라서 표현론의 대부분의 형태들은
이 두 항목의 공식을 따르고 있다. 즉 그 하나는 정서의 표현을 규정하
고 있는 것이고, 다른 하나는 예술가에 의해서라는 점을 규정하고 있는

44) Friedrich Nietzsche, *The Will to Power*, vol. Ⅱ, trans. O. Levy (London:
1910), p. 256.

것이다. 한 예로서 19세기말 유제느 베롱은 다음과 같이 쓰고 있다.

　　예술이란 때로는 선이나 형태나 색채의 표현적인 배열에 의해서, 또 때로는
특유의 율동적인 음조에 의해 지배되는 일련의 몸짓이나 소리나 말에 의해서
외적인 해석을 띠고 있는 정서의 표명이다. [45]

그 외에도 1835년에 쓴 글로서 알렉산더 스미스(?～1851)는 시를 산
문과 대조시키면서 다음과 같이 정의하고 있다.

　　시와 산문의 근본적인 차이는 다음과 같다. 즉 산문은 지성(intelligence)의
언어이고 시는 정서(emotion)의 언어이다. 산문에서 우리는 감각이나 사고의
대상들에 대한 우리의 지식을 전달한다. 한편 시에서 우리는 이러한 대상들이
어떻게 우리의 마음을 움직이는가를 표현한다. [46]

또한 톨스토이(1828～1910)는 관객이나 독자 등에 대한 언급을 예술의
정의 속에 개입시킴으로써 세 항목을 구비한 형태의 표현론을 내세우고
있다.

　　예술이란, 어느 사람이 어떤 외적 기호를 수단으로 해서 자신이 살아가며 경
험해 온 감정을 다른 사람들에게 의식적으로 전달하고, 그들은 이러한 감정에
의해 감염되어 역시 그것을 경험하게 된다는 데에 그 본질이 있는 그러한 인
간 활동이다. [47]

돌이켜보건대 이 같은 예술 표현론은 많은 일들을 성취하려는 시도로
서 간주될 수 있다. 첫째로, 그것은 서구 문화 속에서 예술에 하나의 중
심적인 지위를 재확립시켜 주려는 시도로 볼 수 있다. 19세기에 이르기
까지 증가하는 과학의 역할과 그에 따른 기술과 산업화의 팽창은 문화
생활 내에서의 예술의 역할과 지위를 상대적으로 크게 축소시켜 왔다. 이

45) Eugenè Véron, *Aesthetics*, trans. W.H. Armstrong (London: 1879), p. 89.
46) Alexander Smith, "The Philosophy of Poetry," reprinted in Sesonske, *op. cit.*,
　　p. 366.
47) Leo Tolstoy, *What is Art?* (Indianapol is: Bobbs-Merrill, 1960), p. 51.

에 표현론은 예술도 역시 사람들을 위해서 무엇인가 중요한 일을 수행할 수 있다는 것을 밝히고자 했던 것이다. 사실이 그러하다면 예술가의 임무는 일찌기 지녀 보지 못한 의의를 떠맡게 된 셈이다. 둘째로, 표현론은 예술을 사람들의 생활과 관련시켜 놓으려는 시도로 볼 수 있다. 정서는 누구나 경험할 수 있는 것으로서 그것이 중요하다 함은 누구에게나 명백한 사실이다. 세째로, 여기서 마지막으로 언급되어야 할 것은 이 이론이 예술의 정서적인 성질들 및 예술이 사람들을 감동시키는 방식을 설명하기 위한 시도가 되고 있다는 점이다. 모방론은 이를테면 예수의 십자가 처형과 같은 정서적인 사건을 재현—모방—하고 있는 작품이 왜 사람들에게 정서적인 영향을 주는가를 설명해 주는 데에는 적합한 듯하다. 그러나 가령 기악이나 비구상 회화와 같이 어느 면에서 보더라도 재현적이 아닌 예술도 역시 매우 감동적일 수 있다. 그런 차에 음악은 낭만주의적인 철학자들의 사상에서 중요한 일익을 담당하였고, 19세기 바로 이전까지의 수세기에 걸친 음악의 지대한 발전은 모방론을 거부하기 위한 유력한 동기를 마련해 주었으며, 이렇게 하여 표현론에로의 행로가 트이게 된 것임을 상기할 필요가 있다. 음악의 표현적인 힘이야말로 이 이론의 적극적인 지지자로서의 역할을 했던 것이다.

예술론이란 무엇인가

어떤 철학자가 예술론을 정립하거나 예술의 정의를 내릴 때 그는 무슨 일을 하고 있다고 될까? 정의에 대한 전통적인 접근 방식을 따른다면 철학자는 어떤 것이 예술 작품이 되기 위해 요구되는 필요하며 충분한 조건들을 명시해야 할 것이다. ×가 되기 위한 필요 조건이란 ×이기 위해서 어떤 대상이 갖추어야 하는 특성을 말한다. ×의 충분 조건이란 어떤 대상이 그 특성을 갖고 있으면 그것이 곧 ×이게 되는 그러한 특성을 말한다. 예컨대 인간을 이성적 동물이라고 한 희랍인들의 정의를

고려해 보도록 하자. 이 정의에 따르면, 이성과 동물성은 어느 것이 인간이 되는 데 개별적으로(individually) 필요한 것이라고 되며 또 어느 것이 인간이 되는 데 합동으로(jointly) 충분한 것이라고 된다.

그러나 모방론과 표현론 양자는 너무 단순한 이론들이 되고 있기 때문에 이들이 전통적인 정의로서 판단될 때 그들 모두가 와해될 것으로 보인다는 것은 결코 놀라운 일이 아니다. 필요 조건의 입장에서 볼 때, 모든 예술 작품들이 무엇을 모방하고 있는 것이라는 사실을 밝히기란 아마도 불가능할 것이기 때문이다. 예를 들어 많은 음악이나 정의상 비구상 회화는 아무 것도 모방하지 않는다. 마찬가지로 모든 예술 작품들이 다 정서를 표현하는 것 같지도 않다. 가령 어떤 작품들은 전적으로 형식적인 도안들만으로 구성되어 있기 때문이다. 이들 두 이론 모두가 어느 것을 최소한의 필요 조건으로서 옹호하려는 대담한 방식이 있는데, 그것은 두 이론 모두가 예술의 본질이라는 특성을 명시하고 있으며, 따라서 이 특성을 갖지 못한 대상이라면 어느 것도 예술이 아니라고 말하는 태도이다. 그렇지만 이러한 식으로 옹호하는 경우라면 누구나가—옹호자를 제외하고—"예술"이라고 부르며 예술로서 취급하고 있는 것이라 하더라도 그 옹호자만은 예술이 아니라고 주장하는 많은 부류의 대상들이 있게 되는 난처한 결과가 초래된다. 이것은 정의의 적합성에 관한 논쟁이 어떻게 결말이 날 것인가 하는 일반적인 철학적 문제를 제기하고 있는 것이지만 여기서는 이 문제를 논할 자리가 없다.

어떻든 예술의 정의는 내려질 수 없을 것 같다. 예술의 개념은 전통적인 방식으로 포착되기에는 그 의미가 너무 풍부하고 복합적이라고 생각된다. 이 문제는 제 3 부에 가서 논의될 것이다. 그러나 모방과 표현이라는 정의가 예술론으로서는 부적합하다고 하더라도 그들이 다소간 예술 작품들의 어떤 국면들에 관해서는 무엇인가 중요한 점을 말해 주고 있다는 데에는 의심의 여지가 없다. 어떤 예술 작품이 모방적이라는 사실이 때로는 그 작품의 가장 중요한 특징이기도 하며, 모방적인 국면이 한 작품의 가장 중요한 특징은 아니라 할지라도 여전히 중요한 특징이

긴 할 것이기 때문이다. 마찬가지로 예술의 정서적 내용은 흔히 매우 중대한 의의를 지닌다. 물론 정서적 내용이 누군가의 표현이라는 점이 과연 의미가 있는지의 여부는 상세한 탐구를 요하는 문제이기는 하지만 말이다. 어떻든 모방론과 표현론은 양자 모두가 예술 작품의 어떤 요소들에 대해서는 명백히 합당한 일면을 지니고 있는 것들이기 때문에 어느 한 쪽도 무의미한 것으로서 간단히 처리되어 버릴 수는 없는 것들이다. 아마도 양자는 예술의 어느 국면들에 대한 이론들로서, 즉 예술의 부류에 대해 제한되어 적용되기는 하겠지만 그렇지만 예술에서의 의의 있고 널리 파급되고 있는 특징을 지적해 주는 이론들인 것으로서 고려될 수는 있을 것이다.

예술론을 논제로 삼는 데 있어 나는 여기서 "예술" 내지는 "예술 작품"이라는 용어가 최소한 두 가지 의미, 곧 분류적 의미(classificatory sense)와 평가적 의미(evaluative sense)로 사용된다는 것을 지적하고자 한다. 첫째 의미는 주어진 어느 대상이 예술 작품으로서 분류되는가의 여부에 대한 문제에 관련되는 것이다. 그렇지만 어떤 사물을 예술 작품으로 분류한다고 해서 곧 그것이 좋은 예술 작품인 것으로 결정된다는 것은 아니다. 가령 한 마리의 동물이 말이라고 올바르게 분류되었다고 해서, 그러한 사실이 곧 그 말이 좋은 말임을 뜻하는 것은 아니다. 다음으로, "예술 작품"이라는 말은 때로 어떤 사물에 대해 호의적인 평가를 내리는 데 사용되곤 한다. 한 폭의 그림이나 폭포를 예술 작품이라고 말함으로써 그들이 찬미의 대상이 되는 수가 있다. 예컨대 "이 그림은 예술 작품이다"라는 표현은 평가이지 분류가 아니라는 사실을 우리는 쉽게 알 수 있다. 왜냐하면 이 문장 속의 처음 두 단어—"이 그림"—만으로도 언급되고 있는 그 대상이 예술 작품으로 분류되어야 한다는 사실을 전제하고 있기 때문이다. 그러므로 이 두 가지 의미를 혼동하지 않는 것은 지극히 중요한 일이 되고 있다.

제 4 장 오늘날의 미학

이 자리에서는 현대 미학의 주요 영역들에 대한 간략한 개괄이 시도될
것이다. 이러한 윤곽은 독자가 다음 장들을 이해하는 데, 그리고 미학
에 관한 책이나 논문을 읽을 때 자신의 사고를 조직적이게 하는 데 도
움이 될 것이다.

여기서는 미학의 주제를 ① 미의 철학(philosophy of beauty)을 대체한
미적인 것의 철학(philosophy of the aesthetic)과 ② 예술 철학(philosophy of
art)이라는 두 영역으로 구분해 보았다. 일반 철학과 예술—주로 문학—
비평가들의 사고에 있어서 최근에 나타난 여러 발전들은 미학의 제 3 영
역이라고 할 수 있거나, 아니면 위에 든 미학의 두 영역 중의 하나인 미적
인 것의 이론을 대체하려는 경쟁자라고도 할 수 있는 것을 낳았다. 이 새
로운 발전은 "비평 철학"(philosophy of criticism) 혹은 "메타 크리티시즘"
(metacriticism)이라고 불리워지는 것으로서 이것은 예술 비평가들이 하나
하나의 예술 작품을 기술(describe)하거나 해석(interpret)하거나 평가(eva-
luate)할 때 사용하는 기본 개념들을 분석하고 명료하게 하는 철학적인
작업으로서 생각된다. 미학에서 이 같은 메타 크리티시즘으로 인도한 철
학상의 발전은 분석 철학이나 언어 철학의 광범한 영향으로서, 이러한 발
전은 철학을 어떤 1 차적 단계의 활동(first-order activity)의 언어를 그 주
제로 삼고 있는 2 차적 단계의 활동(second-order activity)으로서 간주하고
있는 것이다. 이러한 관점에서 예컨대 윤리학은 도덕적 활동에서 사용
되고 있는 언어, 곧 비난하거나 칭찬하거나 선을 판단하는 일 따위에서
사용되는 언어의 기본 개념들을 분석하는 작업이 된다. 예술 비평에
서의 이에 해당되는 동향은, 리차즈를 비롯하여 신비평주의자들(New

Critics)[48]로 알려진 일군의 비평가들에 의해 예술가의 자서전 등등 같은 것보다는 작품 자체에 비평의 초점을 맞추는 일의 중요성을 새롭게 강조한 일이었다. 이와 같은 신비평주의의 대두는 메타 크리티시즘의 발전에 중요한 것이 되어 왔다. 왜냐하면 메타 크리티시즘의 이론가들—철학자들—이 주제로 삼고 있는 개념들은 바로 신비평주의자들이 예술 작품을 기술하거나 평가할 때 사용한 것들이 되고 있기 때문이다. 물론 여하한 언어 활동의 개념들도 분석 철학자의 주제가 될 수 있기는 하다. 예술 비평가가 사용하는 개념들의 예로서는 재현(representation)—"그 그림은 런던교의 재현이다"—이라든가, 예술가의 의도(intention)—"그 시는 시인이 자신의 의도를 실현하는 데 성공했으므로 좋은 시이다"—라든가, 형식(form)—"이 음악은 소나타 형식이다"—등을 들 수 있다.

대충 말하자면, 미적인 것의 이론을 잇고 있는 오늘날의 계승자들은 미적 태도라는 관념을 사용하고 옹호하는 철학자들이다. 이들 철학자는 확인될 수 있는 미적 태도라는 것이 있으며, 어느 사람이 그러한 미적 태도를 취하고 맞이하게 되는 바의 대상이라면 그것이 인공적이든 자연적이든 어느 것이든 간에 곧 미적 대상이 될 수 있다라고 주장하고 있다. 그리고 그러한 미적 대상이야말로 미적 경험의 초점이나 혹은 원인이 되며, 따라서 주목·감상·비평의 고유한 대상이 되고 있다고 주장하고 있다. 따라서 메타 크리티시즘, 곧 비평의 개념들의 분석 작업에는 미적 태도론에 위배될 것이라곤 사실상 아무것도 없다. 실제로 가장 뛰어난 태도론자들 가운데 한 사람인 스톨니쯔는 자신의 책[49] 속에서 미학을 미적 태도와 메타 크리티시즘을 합한 이론으로서 설계하고 있으니 말이다.

48) I. A. Richards, *Practical Criticism* (New York: Harcourt Brace, 1929), *The Philosophy of Rhetoric* (New York: Oxford U.P., 1965), *Principles of Literary Criticism* (New York: Harcourt Brace, 1950), pp. 298ff.; Willam Empson, *Seven Types of Ambiguity* (New York: Meridian Books, 1955); Cleanth Brooks, *The Well Wrought Urn* (New York: Harcourt Brace, 1947); René Welleck and Austin Warren, *The Theory of Literature* (New York: Harcourt Brace, 1949)을 각각 참조.

49) Jerome Stolnitz, *Aesthetics and Philosophy of Art Criticism* (Boston: Houghton Mifflin, 1960).

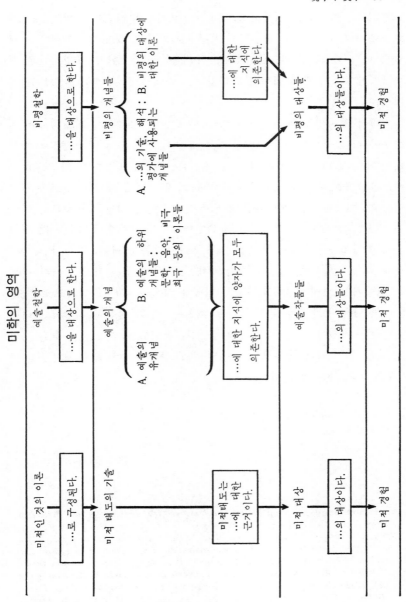

그렇지만 메타 크리티시즘의 으뜸가는 옹호자인 비어즐리는 미적 태도의
개념을 사용하지 않고 자신의 전 이론을 전개하고 있다. 50) 또 어떤 사람
들은 미적 태도라는 개념은 지지될 수 없다고 단호하게 주장하기도 한
다. 51) 이 태도론에 관해서는 조만간 제 2 부에 가서 상세하게 검토될 것
이다.

여기에 제시된 도표는 오늘날의 미학을 보다 명료하게 체계화하는 데
도움이 될 것이다. 독자가 처음 보기에는 이 도표를 완전히 명백하게 이
해할 수는 없다 하더라도 이 책을 끝 마칠 무렵에는 그렇게 되기를 바란
다. 마지막으로 앞의 도표에 관하여 한 가지 설명을 덧붙여 보도록 하겠
다. 예술과 그 하위 개념들은 비평가가 사용하는 개념들이고 그런 이유
로 해서 그들은 단지 비평의 개념들이며, 따라서 예술 철학은 비평 철학
하에 포섭될 수 있다고 생각될 수도 있으리라는 것이다. 그러나 철학자
들은 비평 철학이라는 것을 생각해 내기 오래 전인 플라톤의 시대 이래
로 예술의 개념에 대해 직접적인 관심을 기울여 왔다. 그러므로 만일
이러한 나의 논증이 확신적이 아닐 때라면 예술 작품의 본질적인 어떤
국면들은 비평이 개입할 수 있는 종류의 것들이 아니라는 사실을 근거
로 해서 두 영역의 독립성이 증명될 수도 있겠다. 이 점은 제 2 부와 제
3 부에 가서 논의될 것이다.

50) Monroe Beardsley, *Aesthetics: Problems in the Philosophy of Criticism*
(New York: Harcourt Brace, 1958).
51) Joseph Margolis, "Aesthetic Perception," *The Journal of Aesthetics and Art
Criticism* (1960), pp. 209~213, reprinted in Margolis, *The Language of Art
and Art Criticism* (Detroit, Wayne State U. P., 1965), pp. 23~33; George Dickie,
"The Myth of the Aesthetic Attitude," *American Philosophical Quarterly* (19
64), pp. 56~65, reprinted in John Hospers, ed., *Introductory Readings in
Aesthetics* (New York: Free Press, 1969), pp. 28~44, and in the Bobbs-Merrill
Reprint Series in Philosophy를 각각 참조.

제 2 부

미적인 것
(태도와 대상)

미적인 것:태도와 대상

　제 1 부에서는 미학을 구성하는 흐름들의 역사에 관한 내용이 다루어
졌다. 이 책의 나머지 장들에서는 오늘날의 미학의 여러 문제에 관해 다
루어질 것이다. 앞서의 여러 흐름들 가운데 첫째 흐름인 미에 관한 논
의는 19 세기를 통해 미적인 것(the aesthetic)이라는 개념이 도입됨으로
써 막을 내렸다. 둘째 흐름인 예술 철학이 20 세기에 들어서서 새롭게 변
모된 관심하에 있는 동안 이 미적인 것이라는 개념은 아마도 철학자들
로부터 한결 더 많은 주목을 요구해 온 것 같다. 제 1 부의 끝부분에서
오늘날의 미학의 윤곽을 서술할 때 "미적 태도론들"(aesthetic-attitude theo-
ries)이라고 불리워졌던 일단의 이론들은 쇼펜하우어와 그 밖의 철학자들
의 전통으로부터 발전해 온 것이라고 했다. 그러나 거기에서도 지적되
었듯이, 태도론들은 "메타 크리티시즘"이라고 불리워지는 견해로부터 도
전을 받아 왔다. 이들 두 유형의 이론들간의 논쟁은 결국 어느 견해가
비평과 감상의 대상, 곧 미적 대상의 본질을 올바르게 설명해 주고 있
는가 하는 쟁점의 주위를 맴돌고 있는 것들이 되고 있다.

　제 2 부 중 제 5 장에서는 세 가지 형태의 태도론이 논의될 것이다. 그
중 첫쩨것은 금세기초에 발표된 벌로프의 심적 거리의 이론(psychical-
distance theory)[1]이다. 벌로프의 이 논문은 대부분의 미학 논문 선집에
수록되어 막대한 영향력을 행사함으로써 미적인 것에 대한 이론의 많

1) Edward Bullough, "'Psychical Distance' as a Factor in Art and an Aesthetic
　Principle," reprinted in M. Levich, ed., *Aesthetics and the Philosophy of
　Criticism* (New York: Random House, 1963), pp. 233~254.

은 부분에 대해 거의 신조가 되다시피 해왔던 것이다. 두번째의 태도
론은 벌로프의 이론의 후예로서 역시 많은 지지자를 얻고 있는 무관심적
주목의 이론(theory of disinterested attention)을 말한다. 나는 스툴니쯔[2]와
비바스[3]에 의해 현재 옹호되고 있는 입장을 놓고 이 태도론을 논의하고
자 할 것이다. 마지막으로, 세번째의 태도론은 올드리치가 ∼으로서 봄
(seeing as)을 중심 개념으로 삼아[4] 최근에 전개한 이론을 말하고 있는
것이다.[5]

제 2 부의 제 6 장에서는 미적 대상에 대한 비어즐리의 메타 크리티시
즘적인 입장에 대한 논의와 비판이 다루어질 것이다.[6] 그리고 이 논의
에 관련시켜 나는 비평의 대상을 상정하는 방식에 대하여 나 자신의 몇
몇 적극적인 제안을 해볼 것이다.

제 5 장 미적 태도

"미적 태도"(aesthetic attitude)라는 표현에서 "태도"라는 말이 의미하

2) Jerome Stolnitz, *Aesthetics and Philosophy of Art Criticism* (Boston: Houghton Mifflin, 1960).
3) Eliseo Vivas, "A Definition of Esthetic Experience," *Journal of Philosophy* (1937), pp. 628∼634, reprinted in E. Vivas and M. Krieger, eds., *The Problems of Aesthetics* (New York: Rinehart, 1953), pp. 406∼411; Vivas, "Contextualism Reconsidered," *The Journal of Aesthetics and Art Criticism* (1959), pp. 222∼240.
4) Virgil Aldrich, *Philosophy of Art* (Englewood Cliffs, N.J.: Prentice-Hall, 1963), pp. 19∼27.
5) 태도론들에 유사한 이론들의 예로서는 J.O. Urmson, "What Makes a Situation Aesthetic?" *Proc. of the Aristotelian Soc.*, sup. vol. (1957), pp. 75∼92, reprinted in J. Margolis, ed., *Philosophy Looks at the Arts* (New York: Scribner's, 1962), pp. 13∼27: V. Thomas, "Aesthetic Vision," *The Philosophical Review* (1959), pp. 52∼67을 각각 참조.
6) Monroe Beardsley, *Aesthetics* (New York: Harcourt Brace, 1958), pp. 15∼65.

고 있는 것이란 사람들의 어떤 행위나 혹은 심적인 상태—태도?—라는
것이 그들 이론 속에 본질적인 것으로 관련되어 있다는 주장을 제외하
고라면 분명한 데라고는 전혀 없다. 그럼에도 불구하고 앞으로 논의될
세 가지 형태의 이론은 하나같이 지각된 어떠한 대상이라도 우리는 미
적 대상으로 변화시키는 일—거리를 성취한다든가, 무관심적으로 지각
한다든가, ～으로서 보는 일—을 할 수 있다고 주장하고 있다. 독자들
은 이제 샤프스베리나 버크나 쇼펜하우어를 비롯한 그 밖의 과거의 철학
자들이 태도론에 미친 영향을 쉽게 주목할 수가 있게 될 것이다.

미적 상태 : 심적 거리

 벌로프는 예술 작품이 아닌 자연 현상의 감상을 예로 들면서 심적 거
리라는 개념을 도입하고 있다. 즉 바다의 안개 속에 처해 있는 상황이 위
험스럽기는 하지만, 그러한 안개의 다양한 모습을 바라보는 일이 얼마
나 즐거울 수 있는 일인가를 고려해 보라고 그는 말하고 있다. 벌로프
는 다음과 같이 쓰고 있다.

 첫째 단계로 거리(distance)는 현상을 우리의 실천적이고 실제적인 자아로
부터, 말하자면 일탈하게 함으로써 만들어진다. 즉 그 현상을 우리의 개인적
인 욕구나 목적의 관련으로부터 벗어나 있게 함으로써 만들어진다—요컨대 흔
히 일컬어지듯 현상을 "객관적으로" 바라봄으로써, 그리고 우리쪽에서는 경
험중의 "객관적인" 특징들을 강조하는 그러한 반응들만을 허용함으로써 만들
어지는 것이다……[7]

 거리는 "[현상을] 우리의 실천적이고 실제적인 자아로부터 일탈하게
하는 일," 즉 억제적인 측면(inhibitory aspect)을 갖고 있다. 억제란 지
각의 행위이거나 또는 지각자가 빠져 든 심리적인 상태일 것이다. 일단

7) Edward Bullough, in Levich, *op. cit.*, p. 235.

억제적인 지각자의 행위 혹은 심리적인 상태가 발생하면 대상은 미적으로 감상될 수 있게 된다. 벌로프에 의하면 "거리"라는 것은 성취되거나 상실될 수 있는 심리적 상태를 가리키는 말이다. 그는 거리가 상실될 수 있는 두 가지 방식을 기술하여 그들을 각각 "초과된 거리 설정"(over-distancing)과 "미달된 거리 설정"(under-distancing)이라고 부르고 있다. 그는 〈오델로〉의 공연을 관람하며 자기 아내의 의심스러운 행동을 계속 생각하고 있는 어느 질투심 많은 남편의 경우를 미달된 거리 설정의 한 예로서 들고 있다. 한편 오늘날 벌로프의 추종자로서 알려져 있는 쉘리아 도손은 연극 공연에 있어서 전문적인 사항에 주된 관심을 기울이는 사람의 경우를 초과된 거리 설정의 한 예로서 들고 있다.

벌로프가 자신의 심적 거리의 이론을 소개하고자 하여 관찰자의 안전을 위협하는 자연 현상—바다의 안개—의 감상을 한 사례로 든 것은 의의 있는 일로서 생각된다. 관찰자에게서 어떤 방식으로 위해의 두려움을 제거시켜 줌으로써 바다의 안개와 같은 공포를 가져다 주는 실체의 성질들을 감상하도록 해주는 어떤 심리적인 현상이 틀림없이 존재한다고 생각하는 것은 자연스러운 일이다. 여기서 벌로프의 설명은 숭고에 대한 쇼펜하우어의 이론을 상기시켜 주고도 있다. 쇼펜하우어는 숭고하며 위협적인 대상을 감상하기 위해 요구되는 의지—대충 말해서 자아—로부터의 강력한 분리에 대해 언급하고 있는 것이다. 그러나 우리가 가끔 위협적인 사물들의 특성들을 감상할 수 있다는 사실을 설명하기 위해 구태어 "거리를 취한다"(to distance)는 어떤 특수한 종류의 행위와 "거리가 취해졌다"(being distanced)는 어떤 특수한 종류의 심리적 상태를 가정할 필요가 있을까? 주목(attention)의 입장에서 이 현상을 설명하는 일, 즉 그것을 이를테면 바다의 안개의 특성들 중 다른 것들은 무시한 채 어느 특성들에 대해서만 주목을 집중하는 경우로서 설명하는 것이 보다 용이하고 경제적인 일이 아닐까? 사실상 우리는 상황의 위험을 충분히 그리고 고통스럽게 의식하면서도 바다의 안개와 같은 대상이 지니고 있는 어떤 특성들을 감상할 수가 있다. 물론 실제의 사실이 무시된

이론적인 간결함이란 아무런 소용이 없는 일이기는 하다. 따라서 이 쟁점은 내성적(introspectivel)으로 해결되지 않으면 안 될 것으로 생각된다. 우리는 어느 대상을 감상하기 위해 과연 거리를 취한다는 특수한 행위를 하는가? 또는 주어진 어느 경우에 있어서 그것이 어떤 일을 행하는 것이 아니라고 한다면 예술 작품이나 자연 대상에 마주치게 될 때 우리는 거리가 취해진 상태로 유인된다는 말인가? 그러나 이러한 두 가지 종류의 일은 모두 일어날 것 같지가 않다.

비록 심적 거리의 이론이 애초 위협적인 자연 대상을 다루고자 도입되었을 때에는 그럴듯하게 보여졌지만, 예술 작품과 우리의 관계를 설명하고자 사용될 때에는 좀처럼 그럴 것 같지가 않다. 〈오델로〉의 공연을 관람하면서 질투심을 품고 있는 어느 남편은 어떤 것—심적 거리—을 상실하거나 성취하지 못한 사람이 아니라, 다만 그 자신이 지닌 특유한 이유로 인해서 연극의 행위에 제대로 주목할 수 없는 처지에 놓여 있는 사람에 불과할 뿐이다. 이 이론을 예증하기 위해 흔히 이용되고 있는 가정적인 경우가 바로 위협을 받고 있는 여주인공을 구하려고 무대로 올라가는 관객의 경우이다. 심적 거리의 이론에 따른다면 그런 사람은 심적 거리를 상실하였다고 주장되겠지만, 실은 그가 이성을 잃어서 극장의 상황을 다스리는 관례와 규칙—이 경우에는 관객이 연극의 행위를 방해하는 일을 금지하는 것—을 유념하지 않았다는 것이 보다 나은 설명이 될 것이다. 이미 확립되어 있는 모든 형태의 예술에는 이와 유사한 여러 관례와 규칙이 존재한다. 물론 오늘날의 연극 공연에서는 오히려 관객의 참여가 권유되는 경우도 있긴 하지만 말이다. 어떻든 심적 거리의 이론을 옹호하는 사람들이 심리적 상태가 어떻게 작용하는가를 예증하기 위해 사용한 실제로 있었던 한 사례가 오히려 이 이론에 대해 의혹을 품게 해주고 있음을 우리는 알고 있다. 벌로프를 철저하게 따르고 있는 도손[8]과 예술을 환상이라고 하여 몇몇 방식에서 벌로프의 이론

8) Sheila Dawson, "'Distancing' as an Aesthetic Principle," *Australasian Journal of Philosophy* (1961), pp. 155~174.

과 유사한 견해를 취하고 있는 수잔 랭거[9]는 〈피터 팬〉이라는 작품 가운
데 피터 팬이 관객을 향해 팅거벨의 생명을 구하기 위해 박수를 쳐달라고
요구하는 장면을 이용하고 있다. 랭거에 의하면 피터 팬의 이러한 행위는
심적 거리—혹은 필요한 환상—를 파괴해서, "대부분의 어린이들은 팅
커벨이 죽을지도 모른다는 이유 때문이 아니라 마술이 풀려 버린다는 사
실 때문에 극장으로부터 살며시 도망쳐 나오고자 하며, 심지어 적지 않
은 어린이들은 울음을 터뜨리려고까지 하는"[10] 순간이라고 주장되고 있
는 것이다. 결과적으로 이 주장은 연극 진행상의 한 고안이 미적 대상,
곧 미적 감상과 경험의 대상으로서의 〈피터 팬〉의 위치를 파괴하거나 크
게 손상시킨다는 주장이다. 그러나 이렇게 주장된 사실로부터 어떠한 이
론적인 결론을 도출하기에 앞서 먼저 어린이들이 정말 피터 팬의 행위
때문에 "격심하게 비참해져서"[11] 몰래 극장을 빠져 나가고 싶어하는지부
터가 결정되지 않으면 안 된다. 사실 대부분의 어린이들은 극에 가담해
달라는 간청에 열광적으로 호응하고 있었던 것이다. 랭거는 어린 시절에
자신이 그 간청으로 인해 격심하게 비참한 기분을 느꼈다고 술회하고 있
지만, 그는 또한 다른 아이들은 박수를 치며 즐거워했다고 말해 주고 있
다. 만일 우리가 이론적인 결론을 끌어내는 데 있어 실제의 반응을 고
려해야 한다면, 압도적인 다수의 반응에 맞추어 이론을 전개하는 것이
가장 그럴듯하지 않을까? 잠깐 덧붙이자면 예컨대 〈우리 마을〉(*Our
Town*), 〈꿀 맛〉(*A Taste of Honey*), 〈톰 존스〉(*Tom Jones*) 등과 같이 호
평을 받고 있는 많은 연극이나 영화에 있어서도 〈피터 팬〉에서의 고안과
유사한 고안들이 채용되고 있음은 잠시만 생각해 보아도 곧 드러나는 일
이다.

만약 심적 거리의 이론이란 것이 사물들에 대해 주목을 하거나 하지
않는 행위를 두고 말하는 복잡하고 다소 그릇되기도 한 방식에 불과한
이론이라고 한다면, 우리가 이 이론에 대해 관심을 기울일 이유는 별로

9) Susanne Langer, *Feeling and Form* (New York; Scribner's 1953).
10) Dawson, *op. cit.*, p.168.
11) Langer, *op. cit.*, p.318.

없을 듯하다. 그렇지만 그 옹호자들은 심적 거리의 이론을 미적인 것의 이론의 제일의 관건이 되고 있는 단계로서 보며, 아울러 이 이론이 폭넓은 의미를 함축하고 있다고 주장한다. 즉 〈피터 팬〉의 경우는 이 이론이 예술 작품에 대한 평가의 기초를 제공할 수 있는 이론이라고 생각된다는 점을 보여주고 있다는 것이다. 또한 심적 거리의 상태에 있다는 것이 올바르게 미적 대상에 속하는 예술 작품의 성질들, 즉 우리가 그들에 대하여 주목해야 하며 또 우리의 미적 경험이 그들로부터 유래해야 하는 그러한 성질들을 밝혀 주는 것이라고 생각되고도 있다. 요컨대 예술 비평과 감상을 위한 실질적인 지침이 일종의 심리적 상태의 본질로부터 유래할 수 있다고 생각된다는 것이다. 그러나 만일 그러한 심리적 상태가 존재하지 않는다고 한다면 이러한 접근 방식은 심각한 난관에 봉착하게 되고 만다.

미적 인지 : 무관심적 주목

미적인 것의 개념이 무관심적 지각이나 무관심적 주목의 입장에서 정의될 수 있다는 견해는 심적 거리의 이론과 18세기 취미론에서의 무관심성의 개념 양자로부터의 소산이다. 그러나 "심적 거리"라는 것이 특수한 행위나 심리적 상태를 명명하는 말로서 상정된 반면, "무관심적 주목"이라는 것은 특수한 방식으로 행해지는 일상적인 주목 행위를 명명하는 말로서 주장되고 있다. 이러한 형태의 미적 태도론의 설득력은 예술과 자연에 대한 이른바 무관심적 주목이라는 것을 기술하는 데 있어서의 명료성과 타당성에 전적으로 달려 있게 될 것이다.

미적 태도에 대한 제롬 스톨니쯔의 정의는 어느 경우보다도 모범적인 정의로서 간주될 수 있을 것 같다. 그는 미적 태도를 "어떠한 인지의 대상에 대해서이건 간에 그 자체를 위한 무관심적―곧 여하한 궁극적인 목적도 갖지 않은―임과 동시에 공감적인 주목이며 관조이다"[12]라고 정

의하고 있다. 그리고 비바스도 미적 태도에 대해 스톨니쯔와 비슷하게 생각하고 있다. 비바스는 "무관심적"이란 말을 쓰지 않고 "자동적"(intransitive)이란 말을 써서 결정적인 주목 방식을 지칭하고 있지만 근본적으로 이 양자의 의미는 동일한 것이다.

이제 미적인 것에 대한 무관심적 주목의 이론을 예증하는 데 사용되고 있는 몇 가지 경우를 고찰해 보자. 먼저 A라는 사람이 시험에 대비해서 어떤 음악을 분석하고자 할 목적으로 그 음악을 듣는다고 가정해 보자. A는 궁극 목적을 갖고 있기 때문에 음악에 대해서 무관심적으로 주목하고 있지 않은 셈이다. 그러므로 음악에 대한 A의 주목은 무관심적인 것이 아니라 반대로 관심적인 것임에 틀림없다. 한편 B라는 사람이 어느 그림을 바라보고 있을 때, 그 그림에 묘사된 인물이 그로 하여금 갑자기 그가 알고 있는 어느 누구를 회상시켜 준다고 가정해 보자. 그래서 그는 그림 앞에 서 있는 동안 줄곧 그 아는 사람을 깊이 생각하거나 혹은 그에 관한 이야기를 한다고 해보자. 그렇다면 B는 지금 그 그림을 어떤 연상의 수단으로 이용하고 있는 중이며, 그럼으로써 관심적인 방식으로 그 그림에 주목하고 있다고 가정될 수 있을 것이다.

무관심과 관심의 이러한 구별은 그 지지자들에 의해 매우 일반적으로 예술 전반에 걸쳐 적용되고 있지만, 지금 당면한 목적을 위해서는 실례를 하나만 더 드는 것으로 충분하다고 생각된다. 비바스는 문학이 타동적(transitive)으로 혹은 관심적으로 주목되는 수다한 방식을 인용하고 있다. 즉 작품을 역사나 사회 비평이나 작가의 신경 질환의 진단 증거나 문학 작품에 의해 통제받지 않는 채로의 자유로운 연상을 위한 발판 등으로서 읽는 경우가 바로 그러한 경우들이라는 것이다. 이들은 문학에 비미적으로 주목하는 방식들로서 생각되고 있고, 따라서 이러한 주목의 대상은 미적 대상이 아닌 것으로서 생각되어지고 있다는 점을 기억해 보라. 이 이론에 의하면, 예술 작품이나 자연 대상이 무관심적으로 주목되는지 여부에 따라서 그들이 미적 대상인가의 여부가 결정되게 된다.

12) Stolnitz, *op. cit.*, pp. 34~35.

이것은 동일한 대상이라도 경우에 따라서는 미적 대상이기도 하며 아니
기도 하다는 것을 의미한다.

무관심적 주목 혹은 자동적 주목의 이론에 의하면 주목에는 적어도 구
별이 가능한 두 가지 종류가 있으며, 미적인 것의 개념은 그들 중 하나
에 의해서 정의될 수 있다고 된다. 이 이론의 지지자들은 무관심적인 주
목이 아닌, 즉 관심적인 주목의 여러 경우들을 들어 기술한 뒤 이들을
부정하는 소극적인 방식에 의해 무관심적인 주목이란 것을 설명하고 있
다. 관심적인 주목의 본질이 명백히 밝혀질 수 있다고 한다면, 우리는
무관심적인 주목이라는 것이 무엇인가에 대해서 적어도 어떤 생각을 품
게 될 것이라는 것이다. 따라서 결정적으로 중요한 문제는, 예술 작품에
대한 관심적인 주목의 실례로서 인용된 경우들이 과연 일종의 주목의 진
정한 경우들인가 하는 의문이다. 그러나 주목에는 아마도 다만 한 가지
종류만이 있을 뿐인 것 같다.

앞서 그림을 보고 있는 동안 생각에 파묻히거나 혹은 이야기를 하기
시작했던 B의 경우를 고려해 보자. B는 그림 앞에 서서 그림에 시선
을 기울이고는 있지만 결코 그림에 주목하지는 않고 있는 것이다. 그는
단지 자신이 생각하고 있는 대상이나 말하고 있는 이야기에 주목하고 있
을 따름이었던 것이다. 그러므로 그림에 대한 이른바 비무관심적(non-
disinterested) 주목의 경우로서 주장된 이 사례는 실은 특수한 종류의 주
목의 경우인 것이 전혀 아닐 뿐 아니라, 다만 그림에 대한 비주목(inatten-
tion)의 경우인 것으로서 판명되는 것일 따름이다. 또 다른 경우로서 예
컨대 B는 이야기를 하면서 그림에 대해서도 여전히 주목할 수도 있을
것이다. 그러나 이러한 경우에 있어서조차도 한 가지 종류 이상의 주
목이 포함되어 있다고 생각할 아무런 이유가 없다. 다음으로, 시험 준비
를 위해 음악을 듣고 있는 A의 경우를 생각해 보자. 그는 아무런 궁극
적인 목적을 지니지 않은 채 음악을 듣고 있는 사람의 동기와는 다른
동기를 자신이 하고 있는 일에 대해 가지고 있을 것이다. 그러나 이러
한 사실 때문에 두 사람이 서로 다른 방식으로 주목한다고 말할 수 있

을까? 그들의 동기가 무엇이든지 간에 그들 양인은 똑같이 음악에 심취할 수도 있고 음악에 의해 권태롭게 될 수도 있다. 두 경우 중 어느 경우에나 주목은 지나쳐 버릴 수도 있고, 다시 환기될 수도 있으며 또 표류할 수도 있는 일이다. 그러므로 서로 다른 동기를 갖는다는 것이 뜻하는 바는 쉽사리 알 수 있는 것이지만, 상이한 동기를 갖는다는 것이 어떻게 주목의 본질에 영향을 미칠 수 있는가를 알 수 있기란 그리 쉬운 일이 아니다. 상이한 동기는 상이한 대상에 대해 주목을 기울이게 해주기는 하겠지만 주목 행위 자체는 여전히 동일한 것이 되고 있기 때문이다.

끝으로 미적 대상으로서의 문학에 대한 비바스의 견해를 고려해 보자. 무관심적 주목의 이론에 어떤 결함이 있다는 데 대한 하나의 놀랄 만한 단서는 비바스의 다음과 같은 주장, 곧 미적인 것에 대한 자신의 생각에 입각해 볼 때 "〈카라마조프가의 형제들〉은 좀처럼 예술로서 읽혀지기가 힘들다……"13) 즉 그것은 결코 미적 대상으로서 경험될 수가 없다는 주장에서 드러나고 있다. 그러나 〈카라마조프가의 형제들〉은 위대한 소설이므로 진정코 모범적인 미적 대상임에 틀림없으며, 이를 부정하는 어떠한 이론에 대해서도 우리는 의혹을 품지 않을 수 없다. 그럼에도 비바스는 왜 이 작품을 미적 대상이 아니라고 하게 되었을까? 아마도 그 복합성과 규모가 자동적인 주목을 방해하리라고 생각한 때문이기도 하겠지만, 가장 유력한 이유로는 이 소설을 어느 정도는 그가 말하는 바 문학이 비미적 주목의 대상이 되는 방식들 중의 하나인 사회 비평으로서 읽지 않을 수 없다는 점이 될 것이다. 그러나 비바스에 의해 언급된 종류의 경우들이 과연 문학 작품에 대한 타동적인 주목 혹은 관심적인 주목의 경우들일까? 문학 작품에 대해 이른바 관심적으로 주목하고 있는 확실한 경우들 중 다음의 두 경우만은 정말로 작품에 전혀 주목하지 않는 방식들이 되고 있다. 우선 문학 작품에 의해 통제받지 않는 자유로운 연상을 위한 발판으로서 작품을 이용하는 것은 단순히 작품과의 접촉을 상실하여 드디어는 작품에 주목하는 일을 중단하게 되는 경우가

13) Vivas, "Contextualism Reconsidered," *op. cit.*, p.237.

된다. 마찬가지로 작가의 신경 질환을 진단하기 위해 작품을 이용하는 것도 작품에 주목하는 특수한 방식이라기보다는 오히려 작품으로부터 다른 곳으로 주목이 탈선되고 있는 한 방식이다. 경우에 따라서는 늘 하는 대로 작품의 몇몇 국면들에 계속 주목을 하면서 동시에 작가의 신경 질환에도 주목—생각—하게 되는 경우가 있다. 이러한 경우는 주목이 부분적으로 탈선되고 있는 경우이며, 만일 작가의 신경 질환이 주목의 유일한 대상이 되었다고 한다면 완전한 탈선이 있게 될 것이다.

그러나 이른바 관심적으로 주목하는 경우들로서 주장된 그 밖의 두 사례—문학을 역사나 사회 비평으로서 읽는 일—는 전혀 별개의 경우들로서 위와 같은 탈선의 경우들과는 다른 것이다. 문학 작품은 때로 역사적인 언급이나 사회 비평을 포함하곤 한다. 작품을 가령 역사로서 읽는다는 일이 작품에 의해 역사적인 언급이 이루어지고 있다는 사실을 아는 일이며, 나아가 그것이 옳은 언급인지 혹은 잘못된 언급인지 하는 사실까지도 아는 일이라는 것을 의미한다고 가정해 보라. 이 경우, 우리의 주목은 실제로 있었던 역사적 사건에 대한 언급이 이루어지고 있음을 모른 채로 있을 때 하게 된 주목이나, 혹은 그 작품이 전혀 공상적인 것일 때 하게 된 주목과 어떻게 구별되는 것일까? 한 걸음 더 나아가 작품을 역사로서 읽는다는 것이 그것을 단순히 혹은 오로지 역사로서만 읽는다는 것을 의미한다고 가정해 보라. 이런 식으로 읽는 법이 있다고 해도 그러한 사실이 곧 특수한 별도의 주목이 있다 함을 드러내 주지는 못한다. 그것은 다만 작품의 한 국면에만 주목하고 다른 많은 국면들을 무시하거나 놓쳐 버린다는 것만을 의미할 뿐이다. 문학 작품에 역사적 혹은 사회 비평적인 내용이 담겨져 있다면 그것은 작품의 일부—단지 일부에 지나지 않는 것일 망정—이다. 그러므로 작품의 다른 국면들은 미적 대상의 일부라고 보면서 이 국면만은 어쨌든 미적 대상의 일부가 아니라고 말하려는 어떠한 기도도 이상하게 생각된다. 사회 비평과 같은 중요한 국면이 왜 미적 대상으로부터 분리되어야만 하는가? 무관심적 주목의 이론가는 그런 분리가 단지 지각적인 차이에 의해서 초

래된다고 주장하고 있다. 즉 어떤 종류의 주목은 다만 어떤 종류의 대상만을 그 대상으로서 취할 수 있다는 것이다. 그렇지만 과연 그러한 종류의 주목이 존재하는가에 대해서는 심각한 의혹이 남아 있다.

이른바 관심적으로 주목하는 경우들로서 주장된 여러 사례는 이제 다음과 같이 요약될 수 있을 것이다. 즉 음악에 대한 A의 주목은 어느 다른 감상자의 주목과도 꼭 같은 것임이 밝혀진다. 그리고 그림에 대한 B의 관심적인 주목이란 실은 그림에 전혀 주목하지 않고 있는 경우로서 판명된다. 자유롭게 연상하는 일과 작가의 신경 질환을 진단하는 일도 역시 주목하고 있지 않는 경우들로서 판명된다. 그리고 역사적 혹은 사회 비평적인 내용에 대한 주목은 다만 문학의 일면에만 주목하는 일로서 판명된다. 이외에도 관심적인 주목이라는 것의 사례로서 주장되는 것들이 많이 논의될 수 있겠지만, 여기서 분석된 경우들을 그 전형적인 것들로서 볼 때, 무관심적 주목의 이론은 미적 태도에 대한 올바른 설명이 될 수 없으며 아울러 미적 대상의 개념을 기술하기 위한 기초로서도 사용될 수 없다고 생각된다.

미적 지각 : "∼으로서 봄"

올드리치는 최근에 비트겐슈타인 철학의 중심적인 개념들 중의 하나로부터 미적인 것의 이론을 전개하고 있다. 올드리치는 어느 대상이 미적 대상인가 아닌가를 결정해 주는 것은 주관이 행사하는 어떤 활동 내지는 주관에게 일어나는 무엇이라고 주장하고 있기 때문에 그의 견해 역시 미적 태도론에 속하는 것이라고 할 수 있다. 그러나 지금까지 논의된 이론들이 특수한 심리적 상태나 특수한 종류의 주목이라는 관념을 사용한 데 비해 올드리치의 견해는 하나의 미적 지각 방식(aesthetic mode of perception)을 상정하고 있다.

비트겐슈타인 자신이 미적인 것의 이론을 위해 직접 사용한 바는 없지

만 그는 애매한 도형들에 대해 주의를 환기시켜 주고 있다. 애매한 도형의 한 예를 들자면 때로는 위에서 본 계단으로 보이며 또 때로는 아래에서 본 계단으로도 보이는 선묘(line drawing)를 생각할 수 있다. 비트겐슈타인이 든 유명한 예는 "오리—토끼"의 그림으로서 이것은 때로는 오리의 머리로도 보이고 또 때로는 토끼의 머리로 보이기도 한다.

올드리치는 이러한 애매한 도형들에 관한 논의를 통해 자신의 이론으로 나아가는 바, 그들 도형의 경우에는 세 가지의 사물들이 구별될 수 있음을 주목하고 있다. 그들은 ① 여러 선에 의해 종이 위에 그려진 디자인, ② 예컨대 오리와 같은 것의 재현(representation) ③ 예컨대 토끼와 같이 어느 다른 것의 재현을 말한다. 이러한 애매한 도형들과 이들을 기술하는 데 사용되는 "~으로서 봄"의 개념에 관해서 올드리치가 하는 말에는 아무런 논쟁의 여지가 없다.

올드리치는 그의 미적인 것의 이론을 이처럼 애매한 도형들에 대한 지각 현상에 병행시켜 발전시키고 있다. 그는 과거의 이론가들이 하나의 지각 방식만이 존재한다고 생각했던 것은 잘못이라고 주장하고 있다. 여기서 그는 지각 방식에는 미적 방식과 비미적 방식이라는 두 가지의 종류가 있다고 역설하고 있다. 그리고 그는 비미적 방식을 "관찰"(observation)이라고 부르고 미적 방식을 "감지"(prehension)*라고 부른다. 관찰은 애매한 도형에서의 재현들 중 어느 하나를 보는 것에 병행하며, 감지는 또 다른 재현을 보는 것에 병행한다. 그는 관찰의 대상을 "물리적 대상"(physical object)이라 부르고, 감지의 대상을 "미적 대상"(aesthetic object)이라고 부른다. 그리고 그는 디자인 자체에 해당되는 것을 "물질적 대상"(material object)이라고 부른다. 이 물질적 대상이 관찰될 때에는 물리적 대상으로 보이게 되며, 감지될 때에는 미적 대상으로 보이

*Aldrich는 "prehension"을 어디까지나 경험적 지각의 일종이라고 하므로 전통적 직관(intuition)의 의미와도 구별되며, 동시에 객관적 지각의 일종이기는 하나 "관찰"과도 다른 "인상주의적 지각 방식"이라고 말하고 있음. 그가 이것을 인상주의적이라고 하고 있는 것은 과거 주관적인 것으로 간주된 감정에 객관성의 자격을 부여함으로써 가능했던 것인 만큼 지각은 지각이되 주관적 감정의 능력에 관련되고 있는 지각이라는 의미에서 "감지"라고 번역했음.

게 된다는 것이다. 다음 도표는 올드리치가 이용하고 있는 이 병행 현
상을 분명하게 보여주고 있다.

오 리··················(관찰)··················물리적 대상
디자인·······································물질적 대상
토 끼··················(감지)··················미적 대상

올드리치의 이 같은 이론은 미적 대상의 문제에 대해 산뜻한 해결책을
마련해 주고 있으며, 이러한 관점에서 그의 이론은 탄복할 만하다. 또
한 그의 이론은 이론상 난점을 지닌 것으로 간주되고 있는 무관심적 주
목이나 심적 거리와 같은 개념과의 여하한 관련도 회피하고 있다. 또한
마지막으로 이 이론은 현대의 가장 유력하고 큰 영향을 미치고 있는 철
학적 동향들 가운데 하나인 비트겐슈타인의 철학으로부터의 발전을 꾀
하고 있다. 그렇지만 올드리치의 이론이 참되다고 생각할 만한 어떠한
이유라도 있을까? 지각에는 실제로 두 가지 방식이 있다는 자신의 주
장에 대한 결정적인 증거를 그는 과연 마련하고 있는가?

올드리치는 애매한 도형들에 관한 자신의 언급이 그의 미적인 것에
대한 이론의 증거가 될 것으로서 기대하지는 않는다고 명백히 말하고 있
다. 그것은 다만 그가 자신의 이론을 제시하는 데 도움이 되어 주고 있
을 뿐이라는 것이다. 그러나 여기에는 양자간의 명증적 관계가 결핍되
어 있다는 사실이 명백히 되지 않으면 안 된다. 또 하나 디자인이 둘,
혹은 그 이상의 재현으로서 작용할 수 있다고 해서 이 같은 사실이 곧
지각에도 두 가지 방식이 있다는 사실에 대한 증거를 제공하지는 않고
있다는 점이다. 본다는 활동이 문제되는 한, 이를테면 오리의 재현을 본
다는 것은 토끼의 재현을 본다는 것과 다를 바 없다. 비록 지각이 두 개
의 대상—재현—을 갖는다고 해도 거기에는 오직 한 가지 종류의 지각
만이 관련되어 있을 뿐이다. ～으로서 봄의 개념이 재현이라는 개념을
분석하는 데는 유용할지 모르겠지만 그러나 그것은 분명히 별개의 문제
이다. 애매한 도형이라는 현상이 올드리치의 이론에 대한 일종의 모

델이 될 것으로 기대되고는 있지만, 애매한 도형을 보는 데 있어 두 가지의 상이한 지각이 관련되어 있는 것이 아니므로 이것이 완전한 모델이라고까지 될 수는 없는 노릇이다.

올드리치가 자신의 입장을 개진하고 있는 책 속에서 자신의 이론을 위해 제공하고 있는 유일한 증거는 미적 지각에 대해 확신하고 있는 다음과 같은 보기이다.

> 어두운 도시와 도시 지평선(sky line)에 접해 있는 황혼녘의 희미한 서쪽 하늘을 예로 들어보자. 이것을 순수하게 …… 미적으로 보면 들쑥날쑥한 도시 지평선 바로 위의 밝은 하늘 부분이 시점을 향해 불쑥 튀어나온다. 그래서 보는 사람에게는 하늘이 건물들의 어두운 부분보다 한층 더 가까이 있게 된다. 이것이 바로 미적 공간에서의 이들 물질적인 사물들의 배열이다……[14]

대부분의 사람들은 이 귀절에 기술되고 있는 경험이 미적 경험이며 또한 그것은 미적 가치를 가지고 있다는 점에 동의할 것이다. 실제로는 건물들이 더 가까이 있긴 하지만 보는 사람에게는 하늘이 더 가까이 있는 것으로 나타날 수 있다는 것은 의심할 여지가 없다. 그렇지만 사물들이 달리 보인다는 사실과 가변적인 조명 조건하에서 시각 관계가 일정치 않은 것으로 나타난다는 사실이 곧 사람들이 자유롭게 조절할 수 있는 두 가지 종류의 지각 방식이 있다고 생각할 이유는 되지는 못한다. 올드리치는 석양의 도시에 대한 실례의 끝부분에서 미적 지각의 일반적인 특성을 기술하고 있는데 이것이야말로 그의 접근 전반에 걸쳐서 무언가 근본적으로 잘못되어 있음을 시사하고 있는 것이라 할 수 있다. 미적 지각이란 사물을 " '인상주의적으로' (impressionistic) 바라보는 방식이긴 하지만 그러나 여전히 지각의 한 방식이다……"[15]라고 그는 쓰고 있는 것이다. 인상주의적으로 바라보는 방식이라는 것에 관한 말이 이치에 닿는지는 일단 제쳐 놓고라도, 우리가 미적이라고 부르는 경험들

14) Aldrich, *op. cit.*, p. 22.
15) *Loc. cit.*

중 다소는 인상주의적인 것들이 될지는 모르나 그들 모두가 다 인상주의적이라고 하는 것은 확실히 사실이 아니다. 〈햄릿〉을 관람하거나 중국 명나라 때의 도자기를 보거나 혹은 렘브란트의 그림을 보는 경우에 있어서 무엇이 인상주의적이란 말인가? 또 그렇다면 인상파의 그림을 바라보거나 혹은 인상파의 음악을 듣는 데에는 무엇이 인상주의적이란 말인가?

올드리치는 자신의 책이 출판된 지 수년 후에 미적 지각을 예증해 주며, 그럼으로써 자신의 이론을 입증해 주게 될 또 하나의 실례를 마련해 놓고 있다.[16] 그는 밤에 불빛을 받으며 내리고 있는 눈송이를 바라보았던 일을 회상하고 있다. 즉 휘날리는 눈송이 반대쪽의 어두움 속 어디엔가 그의 시선을 고정시켰을 때, 눈송이는 돌진하는 자세의 혜성과 같은 모양으로 나타났었던 사실을 그는 말하고 있다. 올드리치는 이 광경을 눈송이를 바라보는 "인상주의적"인 방식이라고 부르면서 눈송이를 바라보는 일상적인 방식과 대조시키고 있다. 이 눈송이의 경우는 관찰자가 실제로 무슨 활동을 하고 있다는 점, 즉 어느 한 지점에 시선을 고정시켜 놓는 기교를 부리고 있다는 점에서 서양의 도시의 경우와는 다르다고 할 수 있다. 그럼에도 불구하고 이 눈송이의 경우가 두 가지 종류의 지각 방식이 존재한다는 이론을 위한 증거의 구실을 하지는 못한다. 눈송이 뒤쪽의 어두움 속 어디엔가 한 지점에 시선을 고정시킬 때 지각된 눈송이가 미적인 즐거움을 준다는 것은 의심할 나위가 없지만, 일상적인 방식으로 눈송이를 본다고 해도 그것은 역시 미적인 즐거움을 주고 있기 때문이다. 우리는 새롭고 정상적이 아닌 지각적 성질들을 낳게 될 기교를 부릴 수 있다. 가령 눈을 가늘게 뜨고 눈송이—혹은 그림—를 바라본다거나, 망원경이나 현미경으로 그것을 들여다본다거나, 마약에 취해 있는 상태에서 바라본다거나 하는 등 여러 경우가 있을 수 있는 것이다. 그러나 이러한 기교들은 어느 것도 소위 "미적인 즐거움을

16) Virgil Aldrich, "Back to Aesthetic Experience," *The Journal of Aesthetics and Art Criticism* (1966), pp. 368~369.

준다는" 바로 그 지각적인 성질들을 가려내는 일을 하지는 못한다. 어떤 기교들은 그림의 구도나 구성을 보기 위해 가늘게 눈을 떠서 세부적인 것들이 눈에 들어오지 않게 하고 그림을 보는 경우와 같은 몇몇 경우에는 유익하다고 생각될지도 모른다. 그러나 우리는 그림을 보거나 연극을 관람할 때 항상 이러한 기교들을 부리는 것은 물론 아니며 자주 부리지도 않는다. 눈송이를 "인상주의적으로" 바라본다는 것이 유일하게 미적으로 바라보는 방식이 아님은 석양의 도시를 "인상주의적으로" 본다는 것이 유일하게 미적으로 바라보는 방식이 아님과 같은 것이다. 따라서 우리는 올드리치가 자신의 이론이 올바른 것이라는 사실을 합리적으로 입증하지는 못하고 있다고 결론을 내릴 수밖에 없다.

요약 및 결어

오늘날의 미적 태도론들은 미적인 것을 무의지적이며, 비실천적인 관조의 상태라고 주장한 쇼펜하우어의 이론과 같은 19세기 이론들로부터 발전해 온 것이다. 더 거슬러 올라가 보면, 이 이론들은 18세기의 무관심성이라는 개념에 그 뿌리를 내리고 있는 것들이다. 즉 태도론들은 18세기의 취미론들과 함께 심리학적 분석이야말로 올바른 이론을 마련하기 위한 관건이 된다는 입장을 공유하고 있다. 그러나 태도론들은 다양의 통일과 같은 세계의 어느 특수한 성질이 미적 반응 내지는 취미 반응의 방아쇠를 당긴다는 18세기 식의 취미론자들의 가정을 부인하고 있다. 또한 태도론들은 19세기의 미적인 것의 이론들과 함께 어떤 대상이라도—외설스러운 것과 혐오스러운 것에 대해서는 어떤 조건이 붙지만— 미적 감상의 대상이 될 수 있다는 견해를 공유하고 있다. 그러나 태도론들은 미적인 것의 이론이 예컨대 쇼펜하우어의 철학 체계와 같은 포괄적인 형이상학 체계에 속하지 않으면 안 된다는 19세기 식의 가정을 또한 거부하고 있다.

그러한 입장에서 미적 태도론들은 세 가지 주요 목표를 지니고 있는 것이라 할 수 있다. 그 첫째는 가장 기본적인 것으로서, 미적 태도를 구성하는 심리학적 요소들을 가려내어서 기술하고자 하고 있다는 점이다. 둘째로, 태도론들은 미적 대상을 미적 태도의 대상으로서 생각하고자 하고 있다는 점이다. 세째로, 태도론들은 미적 경험을 미적 대상으로부터 얻어지는 경험으로 생각하여 설명하고자 한다는 점이다. 그리고 이들 이론에 있어서 미적 대상은 감상과 비평—기술·해석·평가를 포함하는 것으로 이해되는 비평—이 수행될 수 있는 적합한 장소로서의 기능을 발휘하고 있다는 점이다. 그래서 미적 대상의 개념은 규범적인 기능을 발휘하게 된다. 다시 말해 그것은 "미적으로 적절한" 예술과 자연의 성질들에 이러저러한 식으로 우리의 주목을 인도해 줄 수 있는 것으로 생각되고 있으며, 그럼으로써 그것은 비평의 기초로서의 구실을 담당할 것으로 상정되고도 있다. 그러나 심적 거리의 개념이 〈피터 팬〉에 대하여 어떠한 점에서 평가적인 뜻을 내포하고 또 무관심적인 지각의 개념이 〈카라마조프가의 형제들〉에 대하여 어떠한 점에서 평가적인 뜻을 내포한다고 생각하게 되었는가를 상기해 보라. 태도론들은 이들 예술 작품이 미적으로 부적절할 뿐만 아니라, 나아가 미적 가치를 적극적으로 파괴하는 그러한 요소들을 포함하고 있는 것으로 주장한 바 있다. 따라서 지금까지 알아본 미적 태도론의 유력한 세 형태는 하나같이 어떤 근본적인 난점을 포함하고 있는 것 같다. 그렇다고 한다면 비평의 이론과 미적 경험의 이론을 거느리고 있는 미적 대상에 대한 태도론자의 개념도 역시 어려움에 처하게 될 것이라는 결론을 내리는 것이 마땅하지 않을까 생각된다. 그렇다면 미적 대상의 개념과 비평의 이론의 기초를 마련해 줄 그럴듯한 대안이 있을까? 바로 이 점에서 메타 크리티시즘은 많은 사람들에 의해 그러한 대안으로서 간주되고 있는 중이다.

제 6 장 메타 크리티시즘

제 1 부에서 이미 언급되긴 하였지만 다시 한번 반복해서 말하자면 메타 크리티시즘이란 예술 비평가들이 개개의 예술 작품들을 기술하거나 해석하거나 평가할 때 사용하는 기본 개념들을 분석하고 명료하게 하는 일을 과제로 삼고 있는 철학적 작업이다. 제 1 부 끝에 그려진 도표를 참조해 보라. 그리고 제 5 장과 제 6 장에서 "미적 대상"이라고 불리워지고 있는 것이 이 도표에서는 "비평의 대상"으로 명명되고 있는 점을 주목해 보라. 본 장에서는 비어즐리의 미적 대상론이 논의되고 비판될 것이다. 그렇다고 해서 비어즐리의 견해가 미적 대상에 대해 유일하게 가능한 메타 크리티시즘의 이론임을 말하고자 하는 것은 아니다. 그러나 비어즐리의 이론 형태가 아주 완벽하게 세워진 유일한 것임에는 이의의 여지가 없다. 여기에 제시된 비어즐리의 이론에 대한 요약은 두 가지 점에서 그가 애초 제시한 것과는 다르게 되어 있다. 첫째로, 그는 자신의 논술 속에 은연중에 내재되어 있는 원리들(principles)을 여기에서와 같이 명백한 방식으로 공식화시켜 놓고 있지는 않다는 점이다. 둘째로, 여기에 공식화된 대로의 그의 이론은 예술 작품에만 관련되어 있으며, 자연 대상을 논하지는 않고 있다는 점이다. 그러나 이러한 두 가지 차이점이 그의 이론의 참뜻이나 의도를 해치고 있다고는 보지 않는다.

비어즐리는 미적 대상들을 그 밖의 모든 다른 사물들과 구분하는 선명한 방식이 존재한다는 가정을 미적 태도론자들과 공유하고 있기는 하지만, 그것이 미적 태도의 바탕 위에서 이루어질 수 있다고 생각하지는 않고 있다. 앞서 말한 대로 그 스스로는 미적 대상의 이론을 발전시키는 데 있어 명백한 원리들을 공식화해 놓고 있지는 않지만, 그는 구별의 원리(principle

of distinctness)와 지각 가능성의 원리(principle of perceptibility)라 할 두 원리를 은연중에 사용하고 있다. 그가 구별의 원리를 줄곧 심중에 두고 있었다는 것은 의심할 나위가 없지만, 이 원리는 특히 예술가의 의도(intention)—누군가가 하려고 마음먹은 일—가 미적 대상의 일부일 수 없다는 그의 주장과 관련되어 가장 분명하게 사용되고 있다. 그의 주장을 아주 간략하게 말하자면, 예술가의 의도는 그가 제작하는 예술 작품과 인과적으로 관련을 맺고는 있겠지만, 실제의 작품과는 구별되고 있다는 —실제의 작품의 일부가 아니라—것이다. 따라서 만약 어느 것이 예술 작품의 일부가 아니라고 한다면 그것은 결국 미적 대상의 일부일 수도 없게 된다. 비어즐리는 이 논제에 관해서 그 밖에도 많은 것을 말하고 있지만 이것이 그의 주장의 핵심이 되는 셈이다.

따라서 구별의 원리는 다음과 같은 방식으로 공식화될 수 있는 것이다. 즉 어느 것이 미적 대상의 일부가 되기 위해서라면 그것은 예술 작품으로부터 떨어져 있는 것이어서는 안 되며 그것의 일부가 되지 않으면 안 된다라고. 그러나 "예술 작품"이라는 개념에 대한 분석은 이 책의 제3부에 가서 비로소 있게 될 것이겠지만, 지금 여기서 쓰고 있는 "예술 작품"이라는 말은 비평가적인 의미, 곧 분류적인 의미로서 사용되고 있는 것이며, 동시에 그것이 "미적 대상"과 동의어로서 사용되고 있는 것은 아님을 유의해야 할 것이다. 따라서 미적 대상에 대한 현재의 논의는 예술의 영역에 국한되어 있는 것임을 기억해 두기 바란다. 물론 자연 대상도 미적 대상이 될 수는 있겠지만 여기에서는 그것에 대한 논의를 생략하기로 하겠다. 미적 대상으로서의 자연 대상에 관해서는 본 장의 끝에서 간략한 언급이 있게 될 것이다. 그러나 구별의 원리가 용납될 수 있는 것이고 또 의도에 관련되는 경우에 있어서 그것의 적용이 옳다고 가정한다 하더라도, 예술 작품이 지니고 있는 광범하게도 다양한 국면들을 분류하기 위해서라면 분명히 무엇인가 또 다른 것이 요구되어야 할 것이다.

예술 작품들의 그 많은 국면들을 다 미적 대상의 구성 부분들로 간주

한다는 것은 분명히 어리석은 일이 될 것이기 때문이다. 예를 들어 회화 뒷면의 색채라든가 연극 공연에서 무대 뒤쳔에 있는 무대계들의 움직임 따위는 분명히 감상이나 비평의 대상으로서는 적합하지 못한 것들이기 때문이다. 이 점에 처한 사정은 회화의 두 국면이 예증으로 이용되고 있는 다음 도표에 의해 대변될 수 있음직하다.

예술 작품들	그 밖의 모든 대상들
a. 회화 앞면의 색채 배열 b. 회화 뒷면의 색채	

위의 구별의 원리는 예술 작품들을 그 밖의 모든 대상들로부터 분리시켜 주는 수직선을 그어 놓고 있지만, 다음 단계로서는 정확히 미적 대상에 속하는 예술 작품의 국면들을 그렇지 않은 국면들로부터 분리시켜 주기 위한 수평선이 요청되고 있다.

여기서 비어즐리는 감각적인 요소들의 중요성을 강조하는 이른바 미학에서의 오랜 전통에 따라 여기서 지각될 수 없는 것(the nonperceptible)—그가 "물리적"(physical)인 것이라고 부르는 것—과 지각될 수 있는 것(the perceptible)의 구분을 이용하고자 하고 있다. 그러므로 지각 가능성의 원리는 다음과 같은 방식으로 공식화될 수 있을 것이다. 즉 어느 것이 미적 대상의 일부가 되기 위해서라면 그것은 문제의 예술을 경험하는 정상적인 조건(normal conditions)하에서 지각될 수 있는 것이지 않으면 안 된다라고. 예컨대 회화의 뒷면 색채도 지각될 수 없는 것은 아니지만, 그것은 회화를 바라보는 정상적인 조건하에서는 지각될 수가 없으므로 정상적인 조건이라는 단서가 덧붙여지지 않으면 안 된다. 이 둘째 원리에 의해 수

예술 작품들		그 밖의 모든 대상들
지각될 수 있는 것	a. 회화 앞면의 색채 배열	

예술 작품들	그 밖의 모든 대상들
지각될 수 없 b. 회화 뒷면 는 것 의 색채	

평선이 그어지며 따라서 위와 같은 도표가 완성되게 된다.

이상의 두 원리는 하나로 공식화되어 "N 원리—필요 조건의 원리—라고 명명될 수 있을 것이다.

어느 것이 미적 대상의 일부가 되기 위해서라면, 그것은 예술 작품의 일부가 되지 않으면 안 되며 정상적인 조건하에서 지각될 수 있는 것이라야만 한다.

이 N 원리는 위의 두 조건이 무엇인가가 미적 대상이 되기 위한 필요 조건들임을 말하는 것이다. 만일 이 N 원리가 비어즐리가 미적 대상에 관해 사용하는 유일한 원리라고 한다면, 어떤 것은 예술 작품의 일부일 수도 있고 정상적인 조건하에서 지각될 수도 있지만, 그러나 미적 대상의 일부가 아닐 수도 있는 일이 생기게 된다. 그러나 비어즐리의 이론은, 어느 것이 미적 대상의 일부가 되기 위해 두 조건은 각각 개별적으로 필요할 뿐만 아니라, 양자는 또한 합동으로 충분하기도 하다는 것을 상정하고 있다고 보는 것은 가능한 일이다. 그렇다 할 때 비어즐리는 소위 다음과 같은 S원리—충분 조건의 원리—를 고집할 수도 있을 것이다.

만일 어느 것이 예술 작품의 일부이고 그리고 정상적인 조건하에서 지각될 수 있는 것이라고 한다면, 그것은 곧 미적 대상의 일부가 된다.

그렇지만 비어즐리의 미적 대상의 이론은 그것이 오로지 N 원리만을 포함하든가, 아니면 N 원리와 S 원리 양자를 모두 포함하든가에 관계없이 난관에 처하게 된다. 그의 이론이 N 원리와 S 원리를 모두 갖추고 있다고 보는 해석을 강한 해석이라 하고, N 원리만을 갖추고 있다고 보는 해석을 약한 해석이라고 부르기로 하자. 여기서 한 가지 덧붙일 것은 강한 해석에 반대하는 나의 주장을 통해 내가 아래에서 끌어들일 반대 사

레들을 배제하자는 입장에서 "정상적인 조건들"이라는 것이 명시되어 있지 않은 한 자신이 강한 해석을 견지한다고 보는 입장을 인정하지 않겠다고 비어즐리는 나와의 개인적인 서한에서 밝히고 있다는 점이다.

어떻든 그가 처해 있는 난관은 다음의 네 경우를 고려해 봄으로써 가장 잘 드러날 수 있게 된다. 그 첫째 경우와 세째 경우는 정상적인 조건하에서 지각될 수 있는 예술 작품의 국면들, 그리고 둘째 경우와 네째 경우는 정상적인 조건하에서 지각될 수 없는 예술 작품의 국면들에 각각 관련되고 있는 것들이다. 처음의 두 경우는 비어즐리의 이론에 대해 아무런 문제점도 일으키지 않지만, 나머지 두 경우는 그의 이론에 대한 반대 사례들이 되고 있다. 이들 모든 경우는 그 요소들이 매우 복합적으로 갖추어져 있는 예술인 연극으로부터 유도되고 있는 것들이다.

첫째로, 〈햄릿〉의 공연에서 무대 위에서의 배우의 연기의 경우를 고려해 보라. 그의 연기는 분명히 미적 대상의 일부, 다시 말해 고유하게 감상되고 비평되어야 할 것의 일부로서 간주될 수 있다. 연기는 예술 작품의 일부이면서 동시에 정상적인 조건하에서 지각될 수 있다. 따라서 연기가 미적 대상의 일부라 함은 N원리—약한 해석—와 아무런 모순됨이 없으며, 그리고 연기가 미적 대상의 일부임은 S원리—강한 해석—로부터도 연역적으로 유도되고 있다. 따라서 이 경우는 비어즐리에게 아무런 문제점도 제기하지 않고 있다.

둘째로, 전통적인 연극 제작에서의 무대계들의 경우를 고려해 보라. 비록 무대계의 작업이 배우들의 연기를 위해 필요하다고는 하더라도 무대계들의 행위가 미적 대상의 일부가 아님은 자명하다. 무대계들의 행위는 넓은 의미에서 예술 작품의 일부이기는 하지만 정상적인 조건하에서 관객에게 지각될 수 없는 성질의 것이다. 무대계들의 행위가 미적 대상의 일부가 아님은 N원리로부터 연역적으로 도출되게 된다. 따라서 이 둘째 경우도 비어즐리에게는 아무런 문제점도 제기시켜 놓지 않는다.

세째로, 그러나 전통적인 중국의 극장에서 연극 행위가 진행되고 있는 동안 무대에 등장해서 소도구들을 옮기고 장치를 바꾸기도 하는 소도구

담당원의 경우를 고려해 보라. 흔히 막간에 하는 일이기는 하지만, 관객들이 모두 보는 앞에서 무대 장치나 소도구를 옮기는 원형 극장의 무대계의 경우가 바로 핵심에 보다 가까운 이와 유사한 경우이다. 여기서 중국 연극의 소도구 담당원이나, 원형 극장의 무대계들이 미적 대상의 일부로 간주될 수 있을지는 의심스러운 일이다. 그럼에도 양자는 모두 예술 작품의 일부로서 정상적인 조건하에서 지각될 수 있으므로 양자 모두 미적 대상의 일부임이 S원리로부터 연역적으로 유도될 수가 있게 된다. 원형 극장의 무대계들은 막간에만 보여지기 때문에 정상적인 조건하에서 보여지는 것이 아니며, 따라서 S 원리로부터 그들이 미적 대상의 일부라는 것이 유도되지는 않는다고 주장될 수도 있으리라. 그러나 이 주장은 중국의 도구 담당원의 경우에는 적용되지 않는다. 왜냐하면 그는 정상적인 조건하에서 보여질 수 있기 때문이다. 이렇게 해서 강한 해석은 중국의 도구 담당원이 미적 대상의 일부라는 그릇된 결론을 수반하기 때문에 적절하지 못하다고 밝혀지게 되는 것이다.

네째로, 믿어지지 않는 정도의 도약을 하기 위해 지각될 수 없는 철사줄을 사용하는 발레 무용수에 대한 가설적인 경우를 고려해 보라. 이때 공연을 제대로 감상하고 비평하기 위해서라면 그러한 철사줄이 사용되고 있는지를 아는 것이 필요한 일일 것이므로 철사줄은 미적 대상의 일부이게 된다. 철사줄이 사용되고 있지 않다면 그 도약은 그야말로 멋진 일이 되겠지만 철사줄이 사용되고 있다면 그것은 그저 평범한 일에 지나지 않을 것이다. 어쨌든, 그 철사줄은 그 공연 전체의 일부를 이루는 요소로서 생각된다. [17] 그렇지만 그 철사줄은 비록 예술 작품의 일부이긴 해도 정상적인 조건하에서는 지각될 수 없으므로, 미적 대상의 일부는 아니라는 사실이 N 원리로부터 연역적으로 도출되게 된다. 이렇게 해서 약한 해석은 지각될 수 없는 철사줄이 미적 대상의 일부가 아니라는 그릇된 결론을 수반하기 때문에 역시 적절하지 못하다고 밝혀지게 되

17) 이와 유사한 논의로서는 Beardsley 의 *Aesthetics* 에 대한 Joseph Margolis 의 서평을 참조. *The Journal of Aesthetics and Art Criticism* (1959), p. 267.

는 것이다.

지금까지의 내용을 요약해 보자면, 중국의 도구 담당원의 경우—그리고 그와 유사한 여하한 경우—는 강한 해석이 부적절하다는 것을 보여주었으며, 지각될 수 없는 철사줄에 의존하는 발레 무용수에 대한 가설적인 경우 —그리고 그와 유사한 여하한 경우—는 약한 해석이 부적절하다는 것을 보여주고 있다. 중국의 도구 담당원은 지각될 수는 있으나 미적 대상의 일부가 아니고, 철사줄은 지각될 수는 없지만 미적 대상의 일부이기 때문에 비어즐리의 이론에 있어서 지각 가능성의 원리가 주요한 결함이 되고 있음은 자명한 일이다.

결 어

아주 근본적인 방식에서 그릇되었다고 보여지는 태도론자들과는 달리 비어즐리의 난점은 보다 세부적인 데에 있는 것으로 여겨진다. 그러므로 아마도 미적 대상에 대한 적절한 메타 크리티시즘의 이론은 비어즐리가 새겨 놓은 길잡이 표적을 추적함으로써 마련될 수 있지 않을까 생각된다.[18]

아마도 구별의 원리는 소망되는 결과를 낳기 위해 다시 한번 더 적용될 수도 있을 것 같다. 그 첫째 사용에 있어 이 원리는 예술을 비예술(nonart)로부터 구별하는 데 사용되었었다. 이제, 이 원리는 아마도 예술의 범주 내에서 미적 대상에 속하는 예술 작품의 국면들과 그렇지 않은 국면들을 구별하는 데에도 적용될 수 있을 것이라는 점이다. 검토와 반성을 계속해 볼 때 예술 작품의 여러 국면들은 서로 다른 두 부류로 나뉘어져 있고, 그리고 그 중 하나는 전적으로 감상과 비평에 적합한 모든 국면들만을 포함하는 것이라고 한다면 이 두번째 적용은 결실을 보게 될 것이

18) 미적 대상의 개념에 대한 보다 상세한 설명으로서는 나의 "Art Narrowly and Broadly Speaking," *American Philosophical Quarterly* (1968), pp.71~77 을 참조.

다. 바로 이 국면들이 미적 대상을 구성하고 있는 것이기 때문이다.

그렇지만 앞서 일차로 사용되었던 구별의 원리가 지금 여기서는 단순하고 직선적인 방식으로 적용될 수는 없다는 것이 명백한 사실이 되고 있다. 왜냐하면 어떤 것이 예술 작품과 구별되는지의 여부를 안다는 것은 어떤 종류의 것들이 예술 작품에 속한 부분들이 되고, 안 되는가를 이미 안다는 것을 전제로 하고 있는 일이기 때문이다. 그러므로 어떤 것이 예술 작품의 일부인가 아닌가를 결정하는 일이란 사람들이 문제의 그 유형의 작품들에 관해서 알고 있는 바를 근거로 해서, 주어져 있는 어떤 것이 예술 작품의 일부인가 아닌가를 실제로 인식하는 경우이다. 활용할 만한 정보가 극히 적어서 아직껏 그것에 대한 관례들이 확립되어 있지 않은 그러한 예술적 혁신의 경우들도 물론 있을 것이다. "해프닝 (happenings)의 경우가 바로 그러하리라. 그러나 시간이 흐르면 이러한 경우들은 이러저러한 방식으로 해결되기 마련이다. 따라서 예술 작품의 부분인 것들과 부분이 아닌 것들 사이의 구별을 결정한다는 것이 쉽게 이루어질 수는 없는 일이라 할지라도 그것이 불가능한 일은 아닌 것 같다. 사실이 그러하다면, 우리는 예술의 범주 내에서 두번째 식의 적용에 비슷한 구별을 결정할 수 있는 일이 가능할 수도 있다는 생각을 하도록 격려를 받게 된다. 즉 우리는 예술의 여러 유형들과 그들이 나타나는 현상들(presentations)을 지배하고 있는 관례들이나 규칙들에 관해서 알고 있는 바를 토대로 하여 어떤 국면들이 감상과 비평에 적합한 국면들인가를 이해할 수 있게 된다는 것이다. 물론 이들 두 단계 중 어느 단계에서의 인식이든지 언제나 혹은 전형적으로 용이한 일은 아닐 것이다. 많은 경우 상당한 정도의 사고가 요구될 것이며, 논쟁이 쉽사리 끝나지 않을 것임은 분명하다. 한 예로 예술가의 의도가 예술 작품의 일부인가 아닌가에 관한 논쟁은 아직도 격렬히 진행중에 있다. 그러나 이미 포기되어진 바 있는 지각 가능성의 원리가 단순하고 직선적인 방식으로 적용되어질 수 없다는 것은 주목할 만한 일이다. 지각 가능성에는 "문제의 예술을 경험하는 정상적인 조건하에서"라는 단서가 붙게 되는데,

이는 지각 가능성이 개별적인 예술 유형의 개념과 무관하게 성립되지는 않는다는 점을 지적해 주고 있는 것이다.

요약해 보자면, 우리가 미적 대상의 개념에 도달할 수는 있다고 생각되지만 그러나 그러한 일이 태도론자들이나 비어즐리가 희망했던 대로 그렇게 선명한 방식으로는 불가능할 것 같다는 점이다. 주어진 어느 예술 작품의 경우에 있어서 감상하고 비평한다는 것이 뜻하는 바는 문제의 그 유형의 예술 작품들에 대해 풍부한 경험과 충분한 이해에 선행해서는 알려질 수는 없는 일이기 때문이다. 따라서 미적 대상의 어느 한 개념에 도달하게 되는 방식은 한번에 어느 한 예술 유형에 대해 하게 되는 단편적인 반성일 수밖에 없는 꼴이 될 것이다. 이러한 절차로 만들어진 개념은 복잡하고 변화가 많기 마련이겠지만 이 같은 사실이야말로 바로 예술들의 복잡성을 반영해 주고 있는 것이라 할 수 있다.

이 시점에서 언급하기에 적절하다고 생각되는 문제가 두 가지 있다. 첫째로, 여기에서 공식화된 대로의 미적 대상에 대한 비어즐리의 견해와 태도론자들의 견해는 그 범위에 있어서 차이가 있다는 점이다. 후자에 따르면 예술 작품이든 자연 대상이든 어느 것이라도 미적 대상이 될 수 있지만, 비어즐리의 견해는 자연 대상을 미적 대상에 포함시키지 않고 있다. 이것은 메타 크리티시즘이 비평을 주제로 삼으며, 비평은 다시 자연 대상이 아닌 예술을 주제로 삼는다는 점을 두고 볼 때 조금도 놀라운 일이 아니다. 메타 크리티시즘이 완벽한 미적인 것의 이론이 되고자 한다면 자연 대상을 다루는 설명이 덧붙여져야 함은 물론이다. 이 논제를 여기에서 더 이상 추구해 볼 여유는 없지만 그러한 설명은 다음 귀절의 내용을 따라 더 전개될 수는 있을 것이다. 즉 자연 대상은 예술 작품이 감상과 그리고—혹은—비평의 대상으로 간주될 때 작용하는 방식과 유사한 방식으로 누군가의 경험 안에서 작용하게 될 때 미적 대상으로 된다고.

둘째로, 이 시점에서 미적 경험의 **본질**에 관해 논의해 보는 것이 또한 적절하다고 생각될지도 모른다. 그러나 태도론자들에 관한 한, 미적

경험이란 "미적 태도를 취하고 있을 때 갖게 되는 경험"을 의미하는 것
이다. 따라서 태도론의 입장에서라면 미적 경험의 개념은 사실상 이미
논의된 셈이나 다름이 없는 일이다. 그러나 비어즐리는 독특한 미적 경
험의 이론을 갖고 있다. 그에 의하면 미적 경험은 그것을 일상적인 경험
과 구분시켜 주는 어떤 특수한 성질들을 지니고 있다고 주장한다. 이 같
은 비어즐리의 미적 경험의 이론은 그의 평가에 대한 설명과 매우 밀접
하게 관련되어 있는 것이므로 그것에 대한 논의는 제 5 부에 가서 다루
는 것이 가장 좋을 것 같다.

오늘날의 예술론들

오늘날의 예술론들

　제 1 부는 예술에 관한 두 가지 이론 내지는 철학 즉 고대로부터 비롯된 모방론과 19 세기에 두드러지게 나타난 표현론에 관한 개요로 구성되었다. 본 장에서는 최근의 다섯 가지 예술론들이 논의될 것이다. 이들 다섯 가지 이론들 중 두 가지—수잔 랭거의 이론과 컬링우드의 이론—는 초기의 두 가지 이론을 계승한 것이며, 또 한 가지—클라이브 벨의 이론—는 전통적인 미론과 밀접하게 관련되고 있는 것이다. 그리고 나머지 두 가지—모리스 페이츠의 이론과 나 자신의 이론—는 보다 더 최근에 대두된 이론들이다. 이 이론들 중 처음의 네 가지는 각기 20 세기 미학의 발전에 눈에 띌 만한 역할을 담당해 온 것들이며, 또한 이들은 지난 최근이나 오늘날의 예술 철학의 주요 경향들을 대변해 주고 있는 것들이다. 제일 처음으로 논의될 벨의 의미 있는 형식(significant form)의 이론은 플라톤의 미론으로부터 발전된 것으로서 생각될 수 있다. 지금은 벨의 이론에 대한 지지자가 설령 있다손치더라도 지극히 적은 수에 불과하겠지만, 금세기초에 있어 의미 있는 형식이란 개념은 영향력이 매우 컸었던 것이었다. 랭커 스스로는 자신의 이론이 그러한 식으로 이해되기를 원하지 않으리라고 생각되긴 하지만, 그의 표현적 상징주의(expressive symbolism)의 이론은 모방론의 한 현대적인 형태라고 생각될 수 있는 것이다. 상징적인 형식으로서의 예술이라는 그의 생각은 현재 일반 대중들에 관련된 한에 있어서는 아마도 가장 널리 알려져 있는 예술론일 것이다. 그러나 그의 견해는 많은 철학자들에 의해 신랄하게 비

판되어 왔다. 한편 컬링우드의 상상적 표현(imaginative expression)의 이
론은 많은 지지자들을 얻으며, 계속 강력한 전통을 유지하고 있는 하나
의 세련된 형태의 표현론이다. 그리고 웨이츠의 예술 개념에 대한 분석
은 비트겐슈타인의 철학의 몇몇 통찰을 예술론에 적응시켜 보고자 한 시
도이다. 열려진 개념(open concept)으로서의 예술이라는 웨이츠의 생각
은 아마도 오늘날 철학자들 사이에서 다른 어느 견해보다도 많은 지지
자를 얻고 있는 것으로 생각된다. 마지막으로, 이러한 웨이츠의 견해에
대한 반동으로서 전개된 예술 제도론(institutional theory of art)은 예술
철학을 위한 기초의 골격을 세워 보려는 나 자신의 시도인 것이다.

제 7 장 현대적 형태의 예술의 미론

단순히 〈예술〉[1]이라고만 제목이 붙여진 벨의 저서는 그 간결하고 명
석한 논술로 인해 광범한 독자와 커다란 영향력을 지녀 오며 현대적인
고전의 위치를 차지해 왔다. 이 책은 미학 이론에서 늘 반복되곤 하는
많은 요소들을 종합해 놓고 있으며, 아울러 한동안 널리 통용되었고,
오늘날도 여전히 몇몇 사람들에 의해서 요구되고 있는 "의미 있는 형식"
이란 용어의 기원이 되어 주고 있는 책이다. 그러므로 벨의 이론은 그것
을 가지고 예술 철학에 관한 논의를 시작하기에 딱 좋은 이론이 되고 있
다. 그렇지만 벨은 비록 어느 자리에서는 자신의 이론이 음악에도 적용될
수 있으리라는 시사를 하고 있기도 하지만, 자신은 다만 시각 예술에 관
해서만 언급하겠다고 밝힘으로써 그 스스로 자신의 주목을 한정시키고
있다는 점을 우리는 명심하지 않으면 안 된다.
벨의 이론은 많은 점에 있어서, 특히 그 근저에 놓여 있는 기본적인
가정에 있어서 플라톤의 이론과 유사하다. 그러나 벨에게 가장 직접적

1) Clive Bell, *Art* (New York: Capricorn Books, 1958).

인 영향을 미친 이는 그 자신 플라토주의자와 같은 면이 엿보이는 영국
의 철학자 무어였다. 무어는 자신의 윤리설을 구성하는 데 있어서 윤리
학에 지대한 영향을 끼쳐 온 이른바 열려진 질의 논증(open question
argument)이라는 것을 발전시켜 놓은 사람이다. [2] 벨은 무어의 바로 이
논증의 결론을 미학에 적용시키고자 시도한 것이다. 무어는 "좋음"(good)
에 대한 몇몇 전통적인 정의들을 검토하면서, 열려진 질의 논증은 그들
정의에 결함이 있음을 입증해 준다는 사실을 매 경우마다 논하고 있다.
하나의 예로 "좋음"은 "쾌"(pleasure)를 의미한다는 쾌락주의의 정의를
고려해 보자. 무어는 많은 쾌가 좋다는 사실에는 동의하지만 "좋음"이
그 의미(meaning)에 있어서 "쾌"와 동일하다는 사실에 대해서 그는 부
인하고 있다. 왜냐하면 그는 주장하기를 우리는 어느 주어진 쾌에 대해
서 "이 쾌는 좋은가?"라고 또한 의미심장하게 물을 수가 있기 때문이
라는 것이다. 만일 "좋음"과 "쾌"가 같은 의미를 갖는 것이라고 한다면,
위와 같은 질의는 "이 독신자는 결혼했는가?"라는 질의만큼이나 어리
석은 질의가 되리라는 것이 무어의 논점이다. 그렇지만 우리가 어느 주
어진 쾌를 두고 그것이 좋은지의 여부를 주의 깊게 검토해 볼 때 그것
은 결코 어리석은 질의가 아님이 자명하다고 무어는 주장한다. 어떤 쾌
가 좋은지의 여부는 다만 열려진 질의가 되고 있는 것이기 때문이다.
이러한 예로부터 우리는 무어가 윤리학적 용어들 혹은 개념들의 의미에
관심을 기울이고 있으며, 그와 같은 도덕적 개념들의 정의의 옳고 그름
의 기준은 곧 그들에 대한 우리의 직각적인(intuitive) 이해라고 가정하
고 있음을 알 수 있다.

　무어는 "좋음"에 대한 불과 몇 안 되는 정의들에 대해서만 실제로 자신
의 분석을 적용했지만, 이 분석이 그와 같은 모든 정의들을 붕괴시킬 수
있다고 생각함으로써 결국 그는 "좋음"은 정의될 수 없다고 결론짓게 되
었던 것이다. 이에 덧붙여 무어는 "좋음"이란 행위와 사태를 특징지우는
하나의 단순하고(simple), 분석이 불가능하고(unanalyzable), 비자연적인

(nonnatural) 성질을 가리키는 것이라는 결론을 내린다. 좋음이란 개념이 단순하고 분석될 수 없는 것이라고 주장된 사실은 그것이 여러 부분들로 쪼개질 수 없으며, 따라서 정의될 수 없는 것임을 뜻하는 것이다. 예컨대 희랍적인 "인간"의 개념은 이성과 동물성으로 쪼개질 수가 있는 것이었고, 따라서 "이성적인 동물"이라는 정의를 낳게 했다는 것이다. 또한 좋음이 비자연적인 성질이라고 무어가 말했을 때, 좋음이란 색이나 음과 같이 감관에 의해 지각되는 하나의 경험적인 성질이 아니라는 것을 의미하고 있는 것이다. 마음은 어느 행위나 사태가 선하다는 사실을 보거나 듣거나 한다기보다는 직각(intuit)한다는 것이다. 무어에서의 이 같은 직각의 개념은 플라톤에서의 비경험적인 형상에 대한 인식의 개념과도 유사한 것이 되고 있다. 따라서 플라톤과 마찬가지로 무어도 좋음에 대한 자신의 생각을 발전시키는 데 있어서 이처럼 본질론적(essentialistic) 가설을 등장시켜 놓고 있다. 말하자면 "……우리는 의심할 여지가 없는 윤리적 판단들 모두에 공통적으로 특유하게 존재하는 것을 발견하지 않으면 안 된다"[3]라고 그는 쓰고 있는 것이다. 그는 좋음 자체의 성질인 어떤 단일한 본질이 좋다고 판단되는 모든 대상들의 성격을 특징짓는다고 가정하고 있기 때문에 그의 견해는 본질론적인 것이라고 할 수 있다. 예술의 이론에 있어서의 이 같은 본질론에 대한 베이츠의 공박은 제 10 장에 가서 거론되게 될 것이다.

벨의 이론의 기본적인 구성 요소들은 세 가지가 되고 있다. 즉 ① 현상학적인 출발점과 ② 그의 방법론적 가설과 ③ 그의 주요 결론을 말한다. 첫째 구성 요소는 그가 "미적 정서"(the aesthetic emotion)라고 부르는 바의 것이며, 세째것은 그가 여하한 예술 작품이라도 지니고 있다고 주장하는 "의미 있는 형식"이 되고 있다. 둘째 구성 요소란 본질론자의 가설을 말하는 것으로서, 이것은 의미 있는 형식으로 하여금 미적 정서로부터 유도되게끔 해주는 식으로 다른 두 구성 요소들을 관련시켜 놓고 있다. 그의 책 제 1 장에서 인용된 다음의 두 귀절은 이 같은 그의

3) *Ibid.*, p. 13.

주장의 구조를 잘 보여주고 있다.

　미학의 모든 체계의 출발점은 독특한 정서에 대한 개인적인 경험이지 않으면 안 된다. 이러한 정서를 일으키는 대상을 우리는 예술 작품이라고 부른다. 민감한 사람이라면 누구나 예술 작품에 의해 일으켜지는 하나의 독특한 정서가 있다는 사실에 동의하고 있다…… 이러한 정서가 바로 미적 정서라고 불리워지는 것이다.[4]

　…… 만일 우리가 〔미적 정서〕를 일으키는 모든 대상에 공통적으로 특유하게 존재하는 어떤 성질을 발견할 수 있다면 우리는 내가 미학의 중심 문제라고 간주하고 있는 것을 해결하게 될 것이다. 곧 우리는 예술 작품의 본질적인 성질을 발견하게 될 것이다.…… 왜냐하면 모든 시각 예술 작품들은 어떤 공통적인 성질을 갖고 있거나, 아니면 우리가 "예술 작품"이란 말을 하면서도 우리는 아무런 의미도 없는 말을 지껄이고 있는 꼴이거나 어느 한 경우가 될 것이기 때문이다.…… 그렇다면 이 성질이란 과연 무엇일까? 오로지 하나의 답변만이 가능하다고 보여진다. 즉 그것은 의미 있는 형식을 말한다.[5]

　벨은 우선 내면의 세계로 눈을 돌려, 공포나 기쁨이나 분노 따위와 같은 생활중의 일상적인 정서와 혼동되어서는 안 되는 독특한 미적인 정서를 구별할 수 있다고 주장한다. 다음에, 그는 외부의 세계로 눈을 돌려 미적 정서를 자극하는 대상이 예술 작품이라는 사실을 발견할 수 있다고 주장한다. 마지막으로, 그는 예술 작품들에 공통적으로 특유한 것— 바로 그것의 힘으로 인해 예술 작품들이 미적 정서를 환기시키게 되는 것 —을 발견하고자 하여 이 특성이야말로 의미 있는 형식이라고 주장한다·
　벨은 그의 순환론적 논의, 곧 미적 정서가 무엇이냐고 물었을 때에는 그것은 의미 있는 형식에 의해 일으켜지는 정서라고 말하고, 또 의미 있는 형식이 무엇이냐고 물었을 때에는 그것은 미적 정서를 일으키는 대상이라고 말하는 식의 논의 때문에 자주 비판을 받아 왔다. 아마도 벨은 자신의 표현 방식 때문에 이러한 비난을 받게 되었는지도 모른다. 그러

4) Bell, *op. cit.*, pp. 16~17.
5) *Ibid.*, p. 17.

나 그는 분명히 미적 정서가 모든 다른 정서들로부터 구별될 수 있고 또 격리될 수도 있으며, 아울러 미적 정서는 자신의 예술 철학을 위한 기초로서 이바지될 수가 있는 것임을 주장하고자 한다. 그러므로 벨에게 가해질 수 있을 듯한 가장 효과적인 비판은 미적 정서라는 것이 존재하지 않는다는 사실을 밝혀 놓는 일이 될 것이다. 그렇지만 이러한 일은 벨이 자신의 주장을 진술하는 묘한 방식으로 인해 불가능하다고 여겨진다. 예컨대 존스라는 사람이 자기는 자신의 경험 가운데서 미적 정서를 발견할 수 없다고 주장한다면, 벨은 존스가 민감하지 못한 사람임에 틀림없다고—혹은 충분한 경험을 가져보지 못한 사람일 것이라고— 응수할 것이다. 왜냐하면 벨에 있어서는 "민감한 사람이라면 누구나…… 하나의 독특한 정서…… 곧 미적 정서가 있다는 데 동의할 것"이라고 되어 있기 때문이다. 그러므로 문제는, 만일 어느 누군가가 자신의 경험 가운데서 미적 정서를 발견할 수 없다고 한다면 아마도 그는 충분히 민감하지 못하며, 따라서 그의 경험은 사실상 벨의 이론을 반대하기 위한 사례가 되지 못한다는 성가신 혐의가 틀림없이 존재한다는 점에 있다. 그러므로 여기서는 순전한 숫자 놀음만을 가지고서는 아무런 도움도 되지 못할 것이다. 왜냐하면 간단하게도 민감하지 못한 사람들이 대다수라고 될 것이기 때문이다. 따라서 고유한 미적 정서의 존재를 실험할 수단으로 우리가 취할 수 있는 최선의 방도란 예술을 향수하고 예술에 대해 아는 바가 많고 또 자주 예술을 경험하는 사람들, 그리고 이 쟁점을 이해할 수 있을 만큼 충분히 철학적으로 세련된 사람들 스스로가 미적 정서라는 것을 경험하고 있다고 주장하고 있는지의 여부를 알아보는 일이리라. 그러나 현재로서는 그러한 사람들이 그러한 주장을 하고 있는 것 같지는 않으며, 따라서 특유의 미적인 정서가 존재한다고 믿고 있는 점에서 벨이 잘못을 범하고 있다고 생각할 만한 충분한 이유가 있기는 하다. 그러나 그와 같은 실험은 실행하기도 어렵겠거니와 그것을 정확하게 해석해 낸다는 것도 어려운 일일 것이므로 아마도 우리는 여전히 다소 망서리지 않을 수 없는 처지가 될 것이다.

바로 이 점에서 벨의 본질론적 가설이 논의되어야 할 것으로 생각될지 모르나, 본질론은 제 10장에 가서 상세히 거론될 것이므로 여기서는 생략하기로 하겠다.

다음으로, 의미 있는 형식에 관한 논의에 들어가기 이전에 먼저 "형식" (form)이라는 용어의 일반적인 특성을 제시해 보는 일이 도움이 될 것이다. 예술 작품의 형식이란 예술 작품의 요소들(elements)—예를 들자면 동질의 색역들(areas of color)—사이에서 달성되는 관계들의 전모를 뜻하는 말이다. 여기서 열세 개의 점을 요소들로 하여 구성되어 있는 하나의 디자인을 고려해 보도록 하자.

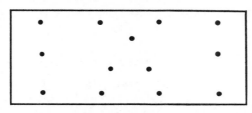

이 디자인의 형식은 열세 개의 점들 사이에서 달성되는 관계들의 전모이다. 이 관계들 가운데 어떤 것들은 디자인 내에서 다른 것들보다 더 중요한 것이 되고 있다. 즉 이 디자인의 가장자리에 퍼져 있는 열 개의 점은 가운데 있는 세 개의 점을 둘러싸는 장방형을 이루는 네 개의 직선이 되고 있다. 그리고 가운데 있는 세 개의 점은 삼각형을 구성하는 세 개의 직선이 되고 있다. 여기서 이 디자인을 이루고 있는 열세 개의 요소가 모두 언급되고 있으면서도 모든 관계들이 다 언급되고 있지는 않다는 사실을 주목해 보도록 하라. 예를 들어 왼편 윗쪽에 있는 점과 삼각형의 정점이 이루게 되는 직선의 관계는 언급되지 않고 있다. 왜냐하면 그것은 이 디자인에서 아무런 의미도 갖고 있지 않기 때문이다. 어느 디자인에서 얼마간의 중요성을 띠고 있거나 혹은 가장 큰 중요성을 띠고 있는 관계들이 곧 그 디자인의 "구성"(composition) 또는 "구조"(structure) 아니면 "형식"(from)이라고까지도 불리워지는 것들이다. 마지막 경우에서 사용되고 있는 이 "형식"이라는 말은 분명히 우리가 지금 논의하고 있

는 형식이라는 말의 사용과 같지는 않은 것이지만 이 두 개념은 서로 관련되어 있다.

앞서 벨은 모든 예술 작품들이 반드시 어떤 성질을 공유하고 있음에 틀림없다고 주장한 바 있다. 그렇다면 그 공통적인 성질이란 과연 무엇일까?

오직 하나의 답변만이 가능한 것 같다. 즉 의미 있는 형식을 말한다. 〔그가 방금 언급한 예술 작품들〕 모두에서 특별한 방식으로 결합된 여러 선과 색채, 그리고 어떤 형식들과 그들의 제관계가 우리의 미적 정서를 일으킨다. 이러한 여러 선과 색채의 관계들과 결합들, 곧 미적으로 감동시켜 주는 형식들을 나는 "의미 있는 형식"이라고 부르고자 한다. 이 "의미 있는 형식"은 모든 시각 예술 작품들에 공통적인 하나의 성질이다. [6]

언뜻 보면, 벨은 18세기 철학자의 견해와 유사하기 때문에 허치손적인 것이라고 불리움직한 그러한 견해를 피력하고 있는 것도 같다. 허치손은 다양의 통일—의미 있는 형식—이 미의 감관—미적 정서—의 방아쇠를 당긴다고 주장하였던 사람이기 때문이다. 이처럼 허치손 식으로 이해를 한다면 여기서 "의미 있는 형식"이란 어떤 일단의 관계를 칭하는 말이 되며, 이는 그의 이론이 다만 두 구성 요소, 즉 일단의 관계와 미적 정서만을 포함하고 있음을 뜻한다. 그러나 벨에게 미친 무어의 영향이 크다는 점과 또 벨이 자신의 견해를 진술하는 방식의 뉴앙스로 인해 그의 이론에는 허치손적인 것보다는 오히려 좀더 복잡한 직각론자적인 해석이 마련되어 있을 소지가 있다. 앞서 인용된 귀절에서 벨은 "의미 있는 형식"이 일단의 어떤 관계에 대한 명칭이라고 말하고 있지만, 그는 또한 의미 있는 형식이 하나의 성질이라고도 말하고 있기 때문이다. 전통적으로 철학자들은 "관계"(relation)와 "성질"(quality)을 서로 구별되고 대조를 이루는 것들을 가리키는 말로서 사용해 왔다. 그러므로 벨의 이론에는 두 가지 형태의 해석의 여지가 있게 되는 것이다. 그 하나는 "의미 있는 형식"이란 일단의 어떤 관계를 지시하는 명칭이라고 생각하는

6) *Ibid.*, pp. 17~18.

허치손적인 해석이고, 다른 하나는 "의미 있는 형식"이란 일단의 어떤 관계가 갖는 하나의 비자연적인 성질을 지시하는 명칭이라고 생각하는 직각론자적인 해석이다. 직각론자적인 해석은 ① 미적 정서 ② 어떤 일단의 관계 ③ 어떤 일단의 관계가 갖고 있는 것으로서의 "의미 있는 형식"이라는 말로 표현되는 하나의 비자연적인 성질이라는 세 구성 요소를 포함하고 있는 것이 된다. 그러면 벨은 이 두 해석 가운데 어느 것을 지지하고 있는 것일까? 대체로 그가 말하고 있는 경향은 허치손적인 해석을 지지하고 있는 것처럼 생각된다. 그럼에도 불구하고 그는 의미 있는 형식을 또한 하나의 성질이라고 계속 언급하고도 있다. 자신의 책 후반에서 예술이 역사를 통해 겪어 온 변화에 관해 논하면서, 그는 "그러므로 비록 본질적인 성질―의미(significance)―은 불변한다 하더라도 형식의 선택에 있어서는 부단한 변화가 따르게 된다"[7]라고 말하고 있는 것이 그 한 사례라 할 수 있다. 여기서 "의미"란 말은 "형식"과 결합되어 쓰이지 않고 하나의 성질의 명칭으로서 홀로 사용되고 있으며, 때문에 의미 있는 형식 내지는 의미가 경우에 따라 여러 형식들에 수반되는 하나의 비자연적인 성질이라는 직각론자적인 해석을 위한 증거가 되고 있는 것이다. 그러나 이러한 사정에 대한 최선의 설명은 아마도 벨이 20세기의 가장 날카로운 분석 철학자들 중의 한 사람인 무어로부터 빌려와, 그 자신이 사용하고 있는 많은 언급과 어휘에 함축된 모든 뜻을 깨달을 만큼 충분히 철학적으로 세련되어 있지 못했던 때문이라고 말하는 일일 것이다.

어떻든 벨은 "예술"이나 "예술 작품"에 대해 명백한 정의를 마련하는 일을 회피하기는커녕 다음과 같은 공식을 분명하게 말하고 있다. 즉 예술 작품이란 미적 정서를 자극하는 것이라면 어떠한 것이든 그것의 명칭이 되고 있는 의미 있는 형식을 소유하는 대상이라는 것이다. 그렇다면 자연 대상도 의미 있는 형식을 갖출 수 있고, 그럼으로써 예술 작품이 될 수 있는가 하는 의문이 곧 떠오르게 된다. 사람들은 때로 "우리

7) *Ibid.*, p. 147.

가 예술에서 보는 것을 자연에서도 본다"[8]고 벨은 말하고는 있지만 이
러한 경우는 지극히 드물다고 그는 생각한다. 이러한 제한을 염두에 두
고 볼 때, 벨에 있어서 예술 작품이란 의미 있는 형식을 소유하고 있는
인공품(artifact)을 말한다고 보는 것이 가장 정확할 것 같다.

그러나 이제 이 정의로부터 하나의 역설이 생기게 되는 것 같다. 벨
이 자신의 책을 통해서 말하고 있는 정의에 따를 때 일상적으로 "예술
작품"이라고 불리워지는 대상이라고 해서 모두가 다 예술 작품인 것은
분명 아니기 때문이다. 그렇다면 여기서 예술 작품이 아닌 예술 작품이
존재한다는 역설이 있게 된다. 그렇지만 "예술 작품"이라는 말에는 적
어도 두 가지 의미가 있다는 점을 상기해 볼 때 이 역설은 곧 해결되게
된다. 첫째로, 모든 회화나 조각이나 도자기나 건축물 등을 보고 예술
작품이라고 하게 되는 분류적 의미(classificatory sense)가 있다. 그러나
벨은 지금 예술 작품에 대해 이러한 의미를 천명하고 있는 것이 아님은
자명한 일이다. 다음으로는, "예술 작품"이란 표현이 인공품이나 때로는
자연 대상까지도 찬미하기 위해 사용되게 되는 평가적 의미(evaluative
sense)가 있다. 벨의 정의는 "예술 작품"에 대한 이 둘째 의미만을 분리
해 내려는 시도였던 것임에 틀림없다. 그리고 바로 이 점 때문에 본 장
의 제목에서 그의 이론이 예술의 미론(beauty theory of art)이라고 불
리워지게 되었던 것이다. 미는 두 가지 전통적인 의미들 중 어느 쪽에
있어서나—어떤 경험적인 특성들의 명칭으로서이건 플라톤적인 미의 형
상의 명칭으로서이건 간에—평가적인 측면을 담고 있다. 무엇인가에 대
하여 그것이 아름답다고 말한다는 것은 그것을 찬미하는 일인 것이다.

그렇다면 벨의 정의는 과연 타당한 것인가? 그의 정의는 미적 정서
라는 개념에 기초하고 있기 때문에 그 애매한 개념에 포함되어 있는 모
호한 점들을 모두 그대로 물려받고 있다. 또한 타당한 예술의 이론이라
면 "예술 작품"이라는 말의 모든 기본적인 의미들에 대한 해명을 마련
해 주어야 함이 타당하다고 생각됨에도 벨의 이론은 분류적인 의미를 전

8) *Ibid.*, p. 20.

혀 다루지 않고 있다. 여기서 언급된 "예술 작품"의 두 가지 의미에 관해서는 제 10 장과 제 11 장에 가서 비교적 자세하게 다루어질 것이다.

벨의 견해에 대해 논할 때라면 적어도 시각 예술에 있어서의 재현 (representation)의 가치에 관련된 그의 유명한 결론에 관한 언급을 결코 빠뜨릴 수 없다. 지금까지 언급된 바로 볼 때, 벨은 시각 예술 작품 내에서의 형식적인 관계들이 위대한 가치의 근원이 된다고 생각했음이 분명하며, 그리고 이 점에 있어서 확실히 그는 옳다. 그러나 벨은 이보다 훨씬 더 강경한 결론을 이끌어 내고 있으니, 시각 예술에 있어서 재현은 전혀 미적 가치를 갖고 있지 않으며, 그리고 때로는 미적인 반가치 (aesthetic disvalue)의 것이라고까지도 보고 있는 것이다. 예컨대, 그는 다음과 같이 쓰고 있다.

> 아무도 재현이란 그 자체가 나쁜 것이라는 생각을 갖지 않도록 하자 사실적인 형태도 디자인의 일부라는 자격으로서 추상적인 형태만큼 의미가 있을수도 있는 것이다. 그러나 만일 재현적인 형태가 가치를 갖는다면 그것은 재현으로서가 아니라 형태로서이다. 예술 작품에서 재현적 요소는 해로울 수도 있고 그렇지 않을 수도 있다. 그것은 항상 부적절한 것이다. [9]

벨이 다른 곳에서도 밝히고 있거니와, 그는 재현이 비미적인 성질의 가치를 가질 수도 있다는 점을 기꺼이 인정하고 있긴 하지만, 그것이 미적 가치에 대해서는 부적절하다는 것이 그의 주장이다. 이처럼 두 종류의 가치를 구별하는 데 대한 그의 정당화의 작업 역시 미적 정서의 관념에 기초하고 있는 것임은 물론이다. 여기서 그는 오로지 형식적인 관계들만이 미적 정서를 환기할 수 있으며 재현은 그것을 환기할 수 없다고 생각했던 것이다. 즉 재현은 공포나 기쁨과 같은 일상 생활의 정서를 묘사하고 암시하고 환기할지는 모르지만 결코 미적 정서를 그렇게 하지는 못한다는 것이다.

재현의 의의를 거부하는 데 대한 벨의 이론적인 정당화의 작업이 모

9) *Ibid.*, p. 27.

호하고 납득이 가지 않는 만큼이나, 그의 결론은 〈예술〉이란 책이 출판
되고 난 뒤, 당시의 예술 비평 및 취미의 형성이란 면에 있어서 중대한
역할을 맡게 되었다. 벨의 예술론은 당시 영국인들의 취미를 그토록 지
배했었던 감상적(sentimental) 미술이나 설명적(illustrative) 미술에 대한
비판적인 공격의 기초로서의 구실을 담당하였기 때문이다. 당시 널리 유
행되던 재현적 미술은 대개 회화의 형식적인 측면들을 무시하였던 바,
벨 등은 그러한 미술에 대한 당대인들의 생각을 바꾸어 놓으려고 노력
하였던 것이다. 말하자면 벨은 영국의 대중들에게 세잔느를 비롯한 그 밖
의 당시 불란서 후기 인상파 화가들의 그림을 소개하는 일을 담당했던
사람들 가운데 한 사람이었던 것이다. 그러므로 이 미심쩍은 예술론은
예술과 취미의 역사에 있어서의 중요한 발전에 대해 부분적인 책임을
떠맡게 되었던 것이다.

제 8 장 현대적 형태의 예술모방론

예술에 있어서 형식을 강조하고 있는 또한 사람의 이론가인 수잔 랭거
는 〈새로운 기조의 철학〉, [10] 〈감정과 형식〉, [11] 〈예술의 제문제〉[12] 라는
일련의 저서를 통해 오늘날 가장 유력한 예술 철학들 중의 하나를 제시
해 놓고 있다. 그러나 불행하게도 그녀의 견해들은 곧 미학에서 자자하
게 퍼져 있는 많은 지적 난점들, 이를테면 과장된 언어, 현혹적인 용어,
모호성, 그리고 불필요한 불가사의와 번거로움 등과 같은 많은 난점들을
예시해 주고 있다. 그녀 자신의 이론에 있어서 예술이란 하나의 표현적
상징주의라고 되어 있긴 하지만, 그녀의 이론을 이처럼 보는 것은 그릇

10) Susanne Langer, *Philosophy in a New Key* (New York: New American Library, 1948).
11) Langer, *Feeling and Form* (New York: Scribner's, 1953).
12) Langer, *Problems of Art* (New York: Scribner's, 1957).

된 일이며, 자세히 검토해 보면 그것은 정서와 감정을 수용할 수 있도록 각색된 모방론의 한 형태에 불과한 것이 되고 있다.

간단히 말해 랭거의 예술론은 ① 예술의 정의와 ② 예술이 작용하는 방식에 관한 명제라는 두 가지로 구성되어 있다. 그녀의 이론은 기초적이면서도 다양하게 관련된 일곱 개의 전문적인 개념들에 의존되어 있으니 상징(symbol)·추상(abstraction)·표현성(expressiveness)·감정(feeling)·형식(form)·환상(illusion)·허상(virtual image) 등이 바로 그것들이다. 이들 중 처음 다섯 개는 정의에 관련된 것들이며, 나머지 두 개는—사실상 이들은 하나가 되고 있는 것이기는 하지만—예술의 기능에 관한 명제에 관련되고 있는 것들이다. 랭거는 "예술은 본질적으로 하나"라고 확신하고 있거니와, 이것은 그가 필요 충분 조건에 의해 예술의 정의가 주어질 수 있다고 생각하고 있음을 뜻하는 말이다. 그녀가 제기한 정의에 의하면 "예술은 인간의 감정을 상징하는 형식들의 창조"[13]라는 것이다. 다섯 개의 전문적인 개념들 가운데 이 정의에서 명백하게 나타나지 않은 두 개는 추상과 표현성이다. 그러나 이들 양자는 그의 상징이라는 개념 속에 이미 내재되어 있는 것들이다. 하나의 상징은 추상을 수단으로 해서 인간의 감정을 표현한다. 이것은 비록 랭거가 "도상적"(iconic)이니, "도상적 상징"(iconic symbol)이니 하는 말을 명백히 사용하지는 않고 있지만 예술 작품이란 정의상 인간의 감정에 대한 하나의 도상적 상징이라 함을 의미하는 말인 것 같다. 도상적 상징이란 그것이 의미하고 있는 것을 어떤 방식으로 닮고 있는 그러한 상징을 말한다. 예를 들면 두 개의 교차선으로 이루어진 고속 도로의 기호는 그것이 의미하는 교차로와 유사하기 때문에 도상적 상징이 된다. 그러나 대부분의 상징들은 도상적인 것들이 아니다. 우리는 랭거가 상징으로서의 예술(art as symbol)—그가 "예술 상징"(art symbol)이라고 부르는 것—과 예술에서의 상징들(symbols in art)을 분명하게 구별하고 있다는 사실을 애초 명백히 해 놓지

13) Langer, *Feeling and Form*, p. 40.

않으면 안 될 것 같다. [14] 예술에서의 상징들이란 예컨대 후광이나 새끼 양 등의 묘사처럼 성스러움이라든가 사랑과 같은 성질들을 상징하는 예술 작품 내의 요소들을 말한다. 그러나 예술 상징이란 전체로서의 하나의 예술 작품을 말하는 것으로서, 이것은 예술에서의 상징이라는 식의 상징들을 포함하기도 하고 안 하기도 하는 그러한 것이다.

그녀에 의하면 예술들은 각기 제 나름대로 "인간의 감정"을 상징한다. 예컨대 "음악은 정서적 생활의 음조적 유사물(tonal analogue)이다. "[15] 그리고 "광경(secene)이 회화 예술의 기초적 추상이며, 역동적인 볼륨 (kinetic volume)이 조각의 기초적 추상인 것처럼 건축의 기초적 추상은 인종적인 영역(ethnic domain)이다. "[16] 이외의 다른 종류의 예술들에 대해서도 유사한 진술들이 나타나 있다. 아마도 이것은 음악이 정감을 상징하고, 회화가 다양한 종류의 광경을 상징한다는 등의 뜻일 게다. 이 이론의 모호함은 바로 여기에서 나타나고 있다. 예를 들면 광경은 어떤 의미에서 인간의 감정을 반드시 내포하고 있다는 말인가? 그러므로 랭거의 정의는 ① 예술은 하나의 상징인가? ② 예술의 주제는 언제나 인간의 감정인가?라는 두 개의 기본적인 의문을 초래시켜 놓고 있다.

그녀에게서 "상징"이란 무엇을 의미하는가? "하나의 상징이란 우리가 그것에 의해 하나의 추상을 만들어낼 수 있게 되는 그러한 기법을 말한다. "[17] 다시 그렇다면 "추상"이란 무엇을 의미하는가? 하나의 형식은 그것의 통상적인 콘텍스트(usual context)로부터 추상화되거나 혹은 "벗어나는"(removed) 경우에 추상적인 것이라고 된다. [18] 따라서 하나의 형식은 그것의 통상적인 콘텍스트로부터 추상화될 때 하나의 상징이 되게 된다. 적어도 이것이 예술 상징이라고 하는 경우에 있어서 그녀가 말하고자 하는 의미라고 생각되는 것이다. 그렇다고 할 때라면 예컨대 한 여인을 그린 소묘는 그것의 형식이 그 여인—그림의 모델이 되고 있었던

14) Langer, *Poblems of Art*, pp. 124~139.
15) Langer, *Feeling and Form*, p. 27.
16) *Ibid.*, pp. 94~95.
17) *Ibid.*, p. xi.
18) *Ibid.*, p. 49.

여인—이 실제로 관련되고 있었던 전체 콘텍스트 내의 형식보다 덜 갖추어져 있기 때문에 하나의 추상이라고 되게 된다. 따라서 랭거가 말하는 의미에서라면 이 그림은 역시 하나의 상징이 되며, 또한 모든 예술 작품들은 위의 그림과 같은 경우가 될 것이므로 그들 역시 모두가 예술 상징이 되는 것이다. 아울러 잠깐 덧붙이자면, 그렇다고 해서 모든 예술 작품이 실제의 어떤 사물을 반드시 모델로서 취하지 않으면 안 된다 함을 지적해 주는 것으로서 위의 사례가 받아들여져서는 안 된다는 사실이다.

비록 재현—공간 속에 있는 대상들의 묘사—이 랭거의 상징의 정의를 만족시켜 주는 것으로 생각된다 할지라도, 그녀가 재현에 관심을 두고 있는 것은 아니기 때문이다. 그녀가 진술하고 있듯이 건물·도자기·곡조 등은 재현적인 것들이 아니며, 그럼에도 그녀의 이론은 모든 예술 작품들이 어떤 하나의 특징을 공유할 것을 요구하고 있다.

재현적인 예술 작품들이 좋은 예술이라고 되는 경우 그것은 비재현적인 예술 작품들이 좋다고 되는 것과 똑같은 이유에서이다. 그들 재현적인 작품은 단 하나의 상징적인 기능 곧 재현 이상의 것을 지니고 있으며…… 감정의 관념들의 표출(presentation)인 예술적 표현 또한 지니고 있다. [19]

그렇다면 모든 예술 작품들은 또한 이 두번째 의미에서의 예술 상징들이기도 하다. 모든 작품들은 인간의 감정을 추상화하고 그럼으로써 그것을 상징하고 있다는 것이다. 그러나 감정은 재현에 의해서는 상징되지 않는다. 바로 이 점에서 랭거를 이해한다는 것이 지극히 어려운 일이 되고 있지만, 그러나 추측컨대 모든 작품들은 인간의 감정의 형식들을 닮고 있기는 하나 그렇다고 그 유사함이 곧 재현을 이룰 정도가 되고 있지 않다는 뜻인 듯하다. 그러므로 그에게 있어서 예술 작품이란 다음과 같은 경우의 "예술적 표현"이라는 의미로써 상징하는 것이라고 될 것이다. 그 경우란 곧

예술 작품이 주관적 경험의 현상이나 감정의 현상(appearance)을 공식화할

19) Langer, *Problems of Art*, p. 125.

때 혹은 정상적인 말을 사용해 가지고서는……명료하게 나타내는 일이 특히 불가능하며 그러므로 우리가 일반적이며 전혀 피상적인 방식으로 제시할 수밖에 없는 이른바 "내적 생명"(inner life)의 특성을 공식화할 때를 말한다.[20]

그런만큼 랭거가 사용하고 있는 "상징"이란 용어는 많은 철학자들에 의해 신랄하게 비판을 받아 왔다.[21] 그 비판의 골자는 다음과 같은 것이 되고 있다. 즉 정의상 하나의 상징이란 명백한 혹은 은밀한 관례(convention)에 의해 자체 이외의 다른 무엇을 의미해 주는 어떤 것임에도, 랭거의 예술 상징의 개념은 요구되는 관례의 측면을 지니고 있지 않다는 점이다. 그녀에 있어서 하나의 예술 상징이란 전체로서의 그 작품이며 각각의 작품은 하나의 특유한 예술 상징이 되고 있다는 그녀의 입장을 상기해 보라. 여기서 특유한 딱 한가지의 상징이라는 역설이 있게 되는 것이다. 왜냐하면 그녀가 말하는 예술 상징을 이를테면 후광과 같은 예술에서의 상징과 대조시켜 보라. 후광은 고도로 관례화된 실체로서 오랜 전통 속에서 반복되어 나타나고 있는 것이다. 이에 대해 랭거에 있어 예술 상징의 상징적인 기능을 가능케 해줄 것으로 기대되고 있는 예술 상징의 특성은 인간의 감정에 관한 그것의 도상성(iconicity)이다. 그렇지만 관례가 없는 도상성이란 무엇인가로 하여금 하나의 상징이 되도록 해주기에 충분한 것이 되지 못한다. 만일 그래도 충분한 것이 된다고 한다면 거의 모든 사물들은 다 어느 것의 상징이 된다는 그릇된 결과를 초래하고 말게 될 것이다. 왜냐하면 사실 거의 모든 사물들은 다 자체 외의 다른 사물에 대해 어느 정도는 도상적인 것이 되고 있기 때문이다. 예를 들어 하나의 테이블이 또 하나의 테이블과 유사하다고 해서 그러나 우리는 그 하나가 다른 하나의 상징이라고 단정하지는 않는다. 이를테면 교차로의 기호와 같은 도상적 상징들조차도 관례에 의해 확립되는 것이다. 따라서 전체로서의 하나의 예술 작품은 요구되는 관례의 측면을 결핍하고 있기 때문에 그것이 어떻게 상징적일 수 있는

20) *Ibid.*, p. 133.
21) 특히 *Philosophy in a New Key*에 대한 Ernest Nagel의 서명을 참조. *Journal of Philosophy* (1943), pp. 323~329.

가를 알기란 어려운 일이 되고 있다.

 랭거는 이러한 비판의 소리가 커져 감에 따라 압력을 느끼게 되어, 예술 작품은 "순수한 상징"(genuine symbol)이 아니라고 선언하기에 이르렀고, 그래서 차후로는 "예술 상징"이라는 말보다는 "표현적 형식"이란 표현을 사용하겠다고 말하게 되었다. 그렇지만 그녀는 그 같은 비판을 받아들이고 있는 글 속에서조차도 "예술 상징"과 "표현적 형식"을 계속 번갈아가며 사용하고 있다. 그리하여 그는 일종의 고별의 말로 다음과 같이 덧붙이고 있다. "어쨌든 내가 '예술 상징'이라고 칭했던 것의 기능은…… 다른 어느 것보다도 상징적인 기능에 훨씬 가깝다."[22] 그녀는 어째서 그토록 상징주의라는 개념에 집착하고 있는 것일까? 왜냐하면 그것이야말로 그의 예술 철학의 중심적인 개념일 뿐만 아니라, 그의 이론을 새롭고 의의 있게 해주는 유일한 것이 되고 있기 때문이다. "상징"과 같은 의미론적 개념들은 최근의 철학에서 매우 중요한 위치를 점해 왔으며, 이들 개념이 미학과 예술 철학에 응용되고 있음을 보여주고 있다는 사실은 중요한 철학적인 기여임에는 틀림없을 것이다.

 사실이지 이 같은 상징이라는 매혹적인 개념을 제외하고라면 랭거의 이론은 단순히 예술 모방론의 한 형태인 것으로서 판명되고 만다. 예술 작품들은 그렇게 명료하지는 않은 방식으로이기는 하지만 인간의 감정을 도상화시키고 있거나, 혹은 인간의 감정을 모방하고 있다. 따라서 이것은 주제를 제한시켜 놓고 있는 모방론에 불과한 것이라는 사실에 주목해야 한다. 플라톤의 이론에서라면 회화 속에 한 여인을 재현하는 일이 모방으로서 간주되었지만, 랭거의 견해에 있어서는 오직 인간의 감정만이 예술의 보편적인 주제가 되고 있는 것이다. 흔히 이 이론의 가장 독창적인 특징으로 간주되고 있는 것, 즉 음악은 인간의 감정을 상징한다는—모방한다는—주장조차도 기실 부분적으로는 아리스토텔레스에 의해 이미 예견된 것이었다. 아리스토텔레스는 플루트(flute)나 칠현금(lyre)이나 파이프(pipe)의 음악을 모방이라고 주장했던 것이다.

22) Langer, *Problems of Art*, p. 126.

이제까지 우리는 상징주의에 관해서는 충분한 언급을 해왔다. 다음으로, 우리는 랭거의 예술의 정의의 두번째 측면, 즉 모든 예술은 감정을 자신의 주제로서 갖고 있다는 주장, 그녀의 말대로 한다면 예술은 "감정의 현상을 형식화한다"는 주장에 이르게 된다. 모든 예술이 이러한 일을 한다는 것이 과연 옳은 말일까? 이 주장을 평가하는 데 있어서 큰 난점이 되고 있는 것은 바로 이 주장의 모호성이다. 예술이 감정을 도상화하는 경우가 몇 있기는 한 것 같다. 비어즐리는 라벨의 "볼레로"가 어떤 심리학적 과정의 도상이리라는 점을 시사하고 있거니와,[23] 어떤 음악은 사실 원망이나 슬픔 등을 표현하고 있기는 하다. 그러나 모든 음악이 다 도상이 되고 있다는 것이 과연 옳은가? 그리고 몬드리안의 그림은 어떤 인간 감정의 도상이란 말인가? 이 점에 관해 더 이상 말하기란 어려운 일이며, 따라서 독자는 예술이 감정의 현상이라는 주장을 다만 스스로 평가해 보는 수밖에 없을 것이다.

예술이 어떻게 작용하는가에 관한 랭거의 명제는 예술이 환상이라는 주장으로부터 출발하고 있다. 그녀의 또 다른 전문적인 용어를 빌리자면, 모든 예술 작품은 하나의 허상(virtual image)이라고 된다. 비록 전적인 확신을 갖고 주장될 수는 없는 일이겠지만 그의 이론에서 "환상"과 "허상"은 본질적으로 같은 의미를 갖고 있는 것으로 보인다. 그녀는 회화 예술을 논하는 자리에서 후자를 전자의 입장에서 설명하고 있다.

> 이처럼 순수하게 시각적인 공간은 하나의 환상이다. 왜냐하면 우리의 감각 경험들은 그들이 보고해 주는 것으로써는 이 시각적인 공간에 부합되지 않기 때문이다…… 거울의 표면 "배후"의 공간처럼 그것은 물리학자들이 "가상적 공간"(virtual space)이라고 부르는 만져 볼 수 없는 이미지인 것이다.[24]

"우리의 감각 경험들은…… 부합되지 않는다"라는 말은 공간 속에 대상의 모습이 있긴 하지만 그것은 만져질 수도 느껴질 수도 없다 함을 뜻한다. 몇몇의 경우를 제외한 거의 모든 회화 예술에 있어서 공간 속

23) Monroe Beardsley, *Aesthetics* (New York:Harcourt Brace, 1958), p. 336.
24) Langer, *Feeling and Form*, p. 72.

에 나타나고 있는 대상의 현상은 우리의 일상 경험의 그것과는 눈에 띄게 다르다는 말도 또한 될 것이다. 예술 작품을 "환상" 또는 "허상"이라고 부르는 것은 예술 작품이 우리의 일상 경험에서 마주쳐지는 대상과는 어떻든 상이하다는 식의 그러한 의미가 있음을 강조하는 것이다. 즉 회화 및 그의 공간은 창문 및 그의 전망과 같지 않으며, 무대에서 일어난 살인은 실제로 일어난 살인과 같지 않다는 것이다. 누구라도 명백하게 옳은 이 논점에 대해 이의를 제기한다는 것은 불가능한 일이다.

그렇지만 이러한 랭거의 주장에는 논쟁의 여지가 없다고 하더라도 그가 사용하는 "환상"이라는 용어는 오해를 낳을 수 있다는 비판을 받을 여지가 있다. 이 용어는 예술이 사람들을 우롱하며 기만한다는 사실을 암시해 주는 것으로서, 지극히 드문 경우로 사람들이 실제로 기만을 당하는 경우가 있다 할지라도 이것이 전형적인 경우가 될 수는 없는 일이다. 그녀도 이 문제점을 의식하고 자신은 사람들이 예술에 의해 기만을 당한다는 것을 주장하는 것은 아니라고 말하고 있다. 그러나 사전의 정의가 보여주듯이 "환상"이라는 용어의 일상적인 의미 가운데에는 기만의 뜻이 포함되어 있기 때문에 이 용어의 사용은 부당하다는 생각이 들게 되는 것이다. 사전의 정의에 따르면, "① 실재하지 않은 또는 오해로 이끄는 이미지…… ② 기만을 당한 상태나 사태…… ③ 지각된 대상의 참된 특성을 제시하는 데 실패하고 있는 지각"[25]이라고 되어 있다. 그렇다고 할 때 그녀는 이미 확립된 의미를 갖추고 있는 용어를 취해 그 의미를 변경시켜 그것을 전문적인 용어로 바꾸어 놓은 셈이다. 따라서 그녀의 책을 읽는 독자들이 혼동을 일으키게 됨은 놀라운 일이 아니다. 따라서 이러한 문맥 속에서는 그가 사용하는 다른 용어들—"가상"(semblance)과 "허상"—이 그가 의도하는 의미를 보다 잘 전달해 주고 있다. 회화에서의 공간을 "가상적 공간"(virtual space) 내지는 "공간의 가상"(semblance of space)이라고 부르는 것은 그 공간이 실재하는 공간이 아님을 전달해 주기는 하지만 기만이 내포되어 있음을 제시하지는 않고 있기 때문이다.

25) *Webster's New Collegiate Dictionary*, 2nd ed. (Springfield, Mass.: 1953).

어떻든 예술이 환상을 창조한다는 주장이 도무지 얼마큼이나 중요한 것이 되고 있다는 말인가? 어느 누구도 마치 창문을 통하여 그렇게 할 수 있듯이, 그림을 통하여 자기의 손을 찔러 넣을 수 있다거나 혹은 무용수의 몸짓이 극장에서의 안내원의 동작과 동일한 콘텍스트 속에 존재한다는 생각을 하지 않고 있음에도 이러한 면을 강조한다는 것은 다소 이상스러운 일로서 보여진다. 아마도 이 같은 강조는 관객이란 사람들은 항상 아니면 적어도 이따금씩은 예술과 현실—이를테면 무대에서의 살인과 실제의 살인—을 혼동할 위험에 처해 있곤 한다는 미학에서의 오랜 전통으로부터 기인하는 것 같다. 이러한 점에서 앞서 제 5 장에서 언급되었던 바대로 환상에 대한 랭거의 이론은 심적 거리의 이론과 유사한 면이 있다. 그렇지만 환상에 대한 논의는 실제로 아무 것도 알려 주는 바가 없을 뿐더러, 거기에는 또한 어떤 위험마저 따르고 있다. 왜냐하면 〈피터 팬〉의 경우가 보여주었듯이, 예술을 환상이라고 논하는 것은 파괴될지도 모르는 어떤 환상이 있으며, 그러므로 예술의 기교적인 면에서 어떤 제한이 주어지지 않으면 안 된다는 것을 암시해 놓고 있기 때문이다.

마지막으로, 예술에 대한 랭거의 견해는 흔히 있을 수 있는 또 다른 난점을 안고 있다. 즉 그것은 예술의 정의와 좋은(good) 예술의 구성 요인에 관한 진술을 혼동하고 있다는 난점을 말한다. 이것은 그가 예술을 상징이라고 부르기를 정당화시키고자 했을 때 분명하게 드러난 것이었다. 그녀는 예술이 어떤 기능을 수행하기 때문에, 즉 감정의 현상을 형식화하기 때문에 상징이라고 불리워질 수 있다고 말한다. 그리고 또한 "모든 좋은 예술 작품들은 이러한 기능을 수행하고 있다"[26]는 것이다. 만약 랭거의 이론이 옳다고 한다면 모든 예술—좋은 예술이건 나쁜(bad) 예술이건—은 감정의 현상을 형식화하기 때문에 좋은 예술에 관한 이러한 언급은 무의미한 것이 되고 만다. 여기서의 주요 문제점은 예술에 대한 개념이 좋은 예술의 기준으로부터 독립되어 있지 않으면 안 된다는 점이며, 그렇지 않다고 한다면 우리는 나쁜 예술에 관해서는 말할

26) Langer, *Problems of Art*, p. 133.

수 없게 될 것이나, 그러나 실제로 우리는 나쁜 예술이라는 말도 자주
하고 있는 것이다. 말하자면 랭거는 이러한 구분을 모호하게 사용하고
있는 것이다.

제 9 장 현대적 형태의 표현주의 예술론

컬링우드는 〈예술의 제원리〉[27]라는 저서에서 포괄적이고도 유력한 표
현주의 예술론을 발전시키고 있다. 그는 예술과 정서의 표현 사이에는
필수 불가결한 관계가 있다는 널리 지지되고 있는 견해를 체계적으로,
그리고 방대한 철학적인 규모로 구성하고자 시도하고 있다. 따라서 그의
책은 예술이 상상적 표현이라는 자신의 결론을 옹호하기 위한 구준하고
복잡한 논의로 구성되어 있다.

컬링우드의 예술론의 기초는 기술(craft)의 개념에 대한 그의 분석으
로서, 여기서 그는 예술과 기술은 완전히 별개의 것이라고 논하고 있다.
플라톤에게서 시작되어 오늘날까지 지속되고 있는 견해, 소위 컬링우드
가 "예술 기술론"(technical theory of art)이라고 부르는 입장에 의하면 예
술과 기술은 단일한 유개념에 속하는 두 종개념이다. 그러나 컬링우드
는 예술과 기술이 하나의 본질적인 특징을 공유한다는 것을 부정하며
자신이 파헤칠 수 있는 모든 형태의 예술 기술론을 공박하고 있다. 컬
링우드에 있어서 기술의 주된 특성이 되고 있는 것은 수단과 목적의 관
계이며, 기술에 대한 그의 생각은 다음과 같이 요약되고 있다. 즉 기술
이란 배워질 수 있는 기교(skill)를 통해 어떤 원료를 미리 예상된 소산
으로 변형시키는 바의 활동을 말한다. 그리고 기술 제품은 곧 이러한
종류의 활동의 소산이다. 구두 제작은 기술의 좋은 일례가 되는 바, 제

27) R.G. Collingwood, *The Principles of Art* (New York: Oxford U.P., 1958).

화공의 기교와 가죽은 어느 특정의 예정된 목적—구두—을 산출하기 위한 수단이 되고 있다.

컬링우드는 기술과 예술이 중복될 수 있다고 보아 하나의 사물이 어떤 면에서는 기술 제품일 수 있고, 동시에 또 다른 면에서는 예술 작품일 수도 있음을 인정은 하고 있다. 그는 또한 예술가가 자신의 예술을 전달하기 위해 미리 갖추어야 할 조건으로서 예술가는 어떤 기술에 능통해야 한다는 사실도 분명히 하고 있다. 즉 화가는 물감을 다루는 법을 알아야만 하고, 시인은 언어를 다루는 법을 알아야만 그들의 예술—곧 표현—은 공적인 것이 될 수 있다는 것이다. 그렇지만 이러한 기술에 능통하다고 해서 곧 예술가가 되는 것은 아닌 바, 컬링우드에 따르면 바로 이 점을 깨닫지 못하는 것이 예술 기술론의 오류라는 것이다. 예술—그가 "진정한 예술"(art proper)이라고 부르는 것—과 기술은 전혀 별개의 것이라는 컬링우드의 주장의 근거는 무엇일까? 그는 간단히 영어에서의 "아트"(art)라는 말이 어떻게 쓰여지고 있는가를 명백히 해야 할 것을 주장한다. 1938년에 수행된 컬링우드의 방식은 현대 분석 철학자들의 일익에서 유행되고 있는 "일상 언어"(ordinary language)의 방식을 예상하는 것이었다. 그는 영어의 "아트"란 말은 많은 의미를 지니고 있으며 따라서 자신이 "진정한 예술"을 서술하여 그것을 "사이비 예술"(art falsely so called)과 구별해 내고자 했을 때 영어를 사용하는 모든 사람들은 자기의 서술이 "예술"의 어느 한 용법을 가려내고 있는 것임을 깨달을 것이라고 주장한다. 그리고 이러한 용법은 예술에 관한 진지한 논의의 기초가 되고 있는 것임을 가정하고 있다. 그가 말하는 바대로, 그의 예술론이란 다만 우리가 이미 알고 있는 것을 우리에게 분명히 말해 주려는 시도에 불과한 것이 되고 있다. 왜냐하면 그것은 우리의 언어 관습에 깊이 새겨져 있는 것이 되고 있기 때문이다. 우리는 이러한 의미에서 우리가 알고 있는 바를 명백히 공식화할 수 없을지도 모르므로, 컬링우드의 목적이란 우리가 그러한 일을 할 수 있도록 도와 주려는 것이었다고 할 수 있다. 그러나 그는 진정한 예술과 기술이 확실하게 구별된다는 자신의 견해

를 뒷받침해 주는 논증을 제공하지는 않고 있다. 그는 이 구별이 옳으며 자신은 다만 이 구별을 서술하기만 하면 되고, 그러면 독자들은 그것이 옳다는 것을 인정하게 되리라고 생각하고 있을 뿐이다. 우리는 그러한 그의 서술 자체를 일종의 논증으로서 생각할 수도 있을 것이다. 그러한 점에서 그가 제공하고 있는 논증이란 예술-기술의 구별이 일단 있고 난 다음의 것으로서 이 구별을 전제하고 있는 것이라 할 수 있다.

진정한 예술을 정확하게 서술하려는 컬링우드의 첫째 시도는 "예술"이라고 불리워지고 있는 많은 것들이 실은 진정한 예술이 아니라는 점을 보여주고자 하는 일이었다. 그가 사이비 예술이라고 부르면서 논하고 있는 두 가지가 바로 "오락 예술"(amusement art)과 "주술적인 예술"(magical art)이다. 그는 오락 예술의 특징을 다음과 같이 말하고 있다.

> 만일 어느 인공품이 어떤 정서를 자극하기 위해 고안된 것이고, 그리고 이 정서는 일상 생활의 일거리에로 흘러 들어가기 위해서가 아니라 그 자체 가치 있는 것으로서 향수를 위해 의도된 것이라면 그 인공품의 기능은 우리를 즐겁고 유쾌하게 해주는 일이다.[28]

이처럼 그는 "오늘날 일반적으로 예술이라는 이름으로 불리워지고 있는 것들 중 대부분은 전혀 예술이 아니라 오락……"[29]이라고 생각하고 있다. 한편 주술적 예술에 대한 자신의 논의의 방식을 마련하는 데 있어 컬링우드는 인류학적인 연구에 힘입어, 결코 예술론에 한정시킬 수 없는 가치를 지니고 있는 주술의 개념에 대해 참신한 분석을 제공하고 있다. 여기서 종교적 예술(religious art)이 주술적인 예술의 유일한 종류는 아니지만 그것은 주술적 예술의 좋은 본보기로서 받아들여지고 있다.

> 확실히 그것 [종교적 예술]의 기능이란 어떤 정서—결국 일상 생활의 활동에서 배출되게 되는 정서—를 환기시키며 또 끊임없이 재환기시키는 일이다.

28) *Ibid.*, p. 78.
29) *Ibid.*, p. 278.

종교적 예술을 주술적인 것이라고 불렀다고 해서 종교적이라는 명칭에 대한 그
것의 요구를 내가 부인하고 있는 것은 아니다.[30]

애국 기념물들도 역시 주술적 예술의 좋은 예가 된다. 그들은 일상 생
활에 유용한 정서를 환기시켜 주고 있다. 물론 컬링우드는 오락 예술이
절제되어 사용되며, 진정한 예술이라고 잘못 받아들여지지만 않는다고
한다면 반드시 나쁠 것도 없다는 식의 조심스러운 지적은 하고 있다.
그는 또한 주술적 예술은 조직화된 사회 생활에 있어 중요한 의식의 일
부로서 중요한 역할을 떠맡고 있다고도 지적하고 있다.
　오락 예술과 주술적 예술은 모두 정서를 환기(evoke)시키려고 한다는
점에서 공통점을 지니고 있다. 이들은 다만 환기된 정서가 맡는 역할에
있어서 서로 다를 뿐이다. 주술적 예술에 의해 환기된 정서는 그 밖의
생활과 밀접하게 얽혀 있어, 우리의 일상적인 활동에 대한 동기로서 작
용하게 된다. 예를 들어 애국적 정서는 우리로 하여금 조국을 수호하도
록 자극해 준다. 한편 오락 예술에 의해 환기된 정서는 "〔그것이〕넘쳐
재현된 상황에로 흘러 들어가는 대신 접지되도록(earthed) 〔땅에 닿도록〕
의도되고 있다……[31] 오락 예술에 의해 재현된 상황이란 그것이 "몽상"
(make-believe)이고 "비현실적인"(unreal) 것이어서 환기된 정서는 그 속으
로 흡수되기는커녕 지상에 흩어져 버리고 말기 때문이다. 이러한 점에
서 볼 때 컬링우드는 아리스토텔레스의 정화(catharsis)의 관념을 진정한
예술보다는 오히려 오락 예술에 관련시켜 놓고 있다.
　진정한 예술과 기술은 당연히 구별되는 것인 바, 오락과 주술은 기술
의 형태들이기 때문에 진정한 예술이 아니라고 컬링우드는 논한다. 오락
과 주술은 그 인공품의 제작자가 미리 예상하는 특정의 정서를 불러일
으키도록 기도되었기 때문에 기술이라는 것이다. 컬링우드는 구두가 제
화 기술의 소산인 것과 동일한 식으로, 환기된 정서 역시 제작된 소산으

30) *Ibid.*, p.72.
31) *Ibid.*, p.79.

로서 생각하고 있다. 오락가와 주술사와 제화공은 모두 자신들이 산출하고자 하는 소산을 마음 속에 품고 있으며, 각자는 그렇게 하기 위한 테크닉을 각각 갖추고 있기 때문이다.

환기된 정서라는 견지에서 오락과 주술을 분석하고 난 뒤, 비록 환기의 문제가 아니기는 하지만 그는 진정한 예술과 정서 사이에는 어떤 필수불가결한 관계가 있음을 아무런 이의없이 또한 가정하고 있다. 이 같은 그의 가정은 아마도 옥스포드 대학에서의 그의 스승이 저명한 표현론자인 캐릿*이었다는 사실로부터도 설명될 수 있을 것이다. 컬링우드는 그의 모든 점이 날카로움에도 불구하고 자신이 그 대학에서 배운 전통을 아무런 의심도 품지 않은 채 영원한 것으로 만들고자 한 것 같다는 것이다. 그의 이론은 이탈리아의 철학자 크로체**에 의해서도 또한 강력하게 영향을 받고 있음을 알아둘 필요가 있다. 컬링우드에 있어 예술과 정서 사이의 관계는 너무나도 명백한 것으로 보여지기 때문에 그는 그것을 다음과 같은 경우로서 다만 단언하고 있을 뿐이다.

예술은 정서와 관련을 맺고 있다. 그러나 예술이 정서를 처리하는 일이란 정서를 환기시키는 일과 어떤 유사성을 띠고 있는 일이겠지만, 그렇다고 그것을 환기시키는 일 바로 그것은 아니다.[32]

진정한 예술가가 정서와 관련을 맺고는 있지만, 그러나 그가 정서를 처리하는 일이 그것을 환기시키는 일이 아니라고 한다면 과연 그가 하는 일이란 무엇일까?[33]

* E. F. Carritt : B. Croce 의 영향을 받고 R. G. Collingwood 와 함께 표현주의 미학을 전개시킨 현대 영국의 미학자. 그의 저서로는 *The Theory of Beauty* (1928)등이 있다.
** B. Croce(1866〜1952): 흔히 Neo-Idealist로서 이해되고 있는 이탈리아의 미학자. B. Bosanquet 가 Hegel 의 철학과 미학을 영국에 소개할 때, R. G. Collingwood에 의하여 그의 이론이 소개되면서 널리 알려지게 된 20세기초 최대의 미학자. 그의 주저로는 *Aesthetics* (1902)이 있는데 이것은 그의 정신 철학(philosophy of the spirit) 체계 중의 하나로서 씌어진 것이다. 그의 이론은 직관은 곧 표현이요, 표현은 다시 인간의 상상의 힘으로서의 곧 예술임을 주장하는 것을 근간으로 하고 있다.

32) *Ibid.*, p. 108.
33) *Ibid.*, p. 109.

여기서 예술은 정서를 환기(evoke)시킨다기보다는 표현(express)한다는
것이 그의 답변이다. 콜링우드의 논증은 다음과 같은 방식으로 재구성
될 수 있을 것이다.

1. 예술은 정서와 관련을 맺고 있다 : 가정
2. 예술은 정서를 환기시키거나 아니면 표 : 1 항 및 가능성들에
 현한다. 여기에는 오직 두 가지 가능성 관한 가정으로부터
 만이 있다.
3. 예술은 기술이 아니다. : 이미 입증된 것
4. 예술은 정서를 환기시킬 수 없다. 왜냐하 : 2 항과 3 항으로부터
 면 만일 그러하다면 그것은 기술일 것이기
 때문이다.
5. 예술은 정서의 표현이다. : 2 항과 4 항으로부터

이 논증은 분명히 여러 가정들에 의존되어 있지만 이들을 받아들일 수
있느냐 하는 것은 나중에 검토하기로 하고, 우선 여기서는 콜링우드가
말하는 "정서를 표현한다"는 것이 무엇을 의미하는지 살펴보기로 하자.
콜링우드가 말하는 "정서를 표현한다"는 것이 의미하는 바를 아는 것
은 중요한 일이다. 왜냐하면 바로 이 점에서 그는 예술이 정서의 표현
과 동일하다는 것과, 따라서 정서의 표현에 대한 적절한 서술이 곧 적
절한 예술론이 되기도 하리라는 것을 입증했다고 생각하고 있기 때문이
다. 정서는 많은 방식으로—이를테면 말이나 몸짓으로—표현될 수 있다.
그렇지만 그에게 있어서 정서와 관련된 모든 신체 동작이 하나같이 그
정서의 표현인 것은 아니다. 누군가가 "너는 나쁜 놈이다"라고 말함으
로써 자신의 분노를 표현할 수 있겠지만, 또한 누군가가 "나는 화가 났
다"라고 말한다면 그 경우는 자신의 분노를 표현하고 있는 것이 아니
라 다만 그것을 지시하고 있는 것이다. 더우기 콜링우드에 있어서 정
서를 표현하는 행위(expressing)와 노출하는 행위(betraying)를 혼동하지
않는 것은 한층 더 중요한 일이 되고 있다. 예컨대 우리는 때로 얼굴의

찡그림은 고통을 표현하며, 창백해지고 더듬거리게 되는 것은 공포를 표
현한다고 말하기 때문에 조심할 필요가 있게 된다. 즉 이러한 신체의 현
상들은 표현이라고 불리워지는 활동들과는 대단히 다른 바, 콜링우드
는 이들을 정서의 노출이라고 말함으로써 정서의 표현과 구분짓고 있
다. 노출이란 통어되지 않은 반응을 말함이며, 콜링우드는 그러한 반
응이 예술과 동일시될 수는 없다고 생각하는 것 같다. 우리가 "표현"
이라고 부르고 있고 또한 콜링우드가 예술과 동일시하기를 원하는 종류
의 사태들이란 "…… 우리의 통어하에 있고, 또 그들을 통어하고 있음
을 우리가 의식하는 가운데 이들 정서를 표현하는 우리의 방식으로서 우
리에 의해 잉태되는……"[34) 그러한 것들을 말한다. 그러므로 정서의 노
출과 표현 사이의.중요한 차이는 통어〔의 활동〕과 통어에 대한 의식이
다. 예를 들어 고통스러워 할 때의 이지러진 얼굴은 통어되어 있지 않은
것이며 또한 자기의 얼굴이 이지러져 있음을 의식하고 있는 것도 아니
다. 말을 더듬거린다거나 창백해진다거나 하는 경우도 이와 마찬가지이
다. 자신의 책 뒷부분에서 콜링우드는 노출이란 표현의 원초적인 형태
(primitive form of expression)라고 말하면서 그것을 "심적 표현"(psychical
expressions)[35)이라고 명명하고는 있지만, 이는 그것을 "진정한 표현"
(expression proper)이라고 그가 말하고 있는 것으로부터 구별해 내기 위
한 일이었다. 의식적으로 통어된 정서의 표현을 그는 언어(language)라
고 말한다. 여기서 언어란 "……우리의 발언 행위(speech)가 표현적인 것
이 되는 방식과 동일한 방식으로 표현적인 것이 되게 되는 여하한 기관
의 여하한 활동이라도 다 포함하는"[36) 넓은 의미의 언어를 말한다. 따
라서 "예술은 언어임에 틀림없다."[37) 이렇듯 "정서의 표현"과 "진정한
예술"과 "언어"는 모두 같은 것을 가리킨다고 콜링우드는 결론을 내리
고 있다. 즉 표현=예술=언어라는 것이다.

34) *Ibid.*, p. 235.
35) *Ibid.*, p. 229.
36) *Ibid.*, p. 235.
37) *Ibid.*, p. 273.

이미 언급된 내용에 내재되어 있다고 생각되는 것이긴 하지만, 예술
에 대한 그의 생각에 매우 큰 영향을 미치고 있기 때문에 전적으로 명
백하게 밝혀 둘 필요가 있는 특징, 곧 정서의 표현이라고 하는 그의 사
고에 들어 있는 하나의 특징이 여기에 있다. 그는 어느 누가 정서를 표
현한다고 할 때 일어나는 일을 기술하고 있는 대목에서 자주 인용되는
문구를 통해 자신의 논지를 이해시켜 주고 있다.

우선 그는 자신이 어떤 정서를 가지고 있다는 것을 의식한다. 그러나 그 정
서가 무엇인가 하는 것은 의식하지 못하고 있다. 즉 그가 의식하는 것이란 다
만 자신의 내부에서 일어나고 있음은 느끼면서도 그 본질은 알지 못하는 어떤
동요라든가 흥분 정도에 불과한 것이다. 이러한 상태에 있는 한, 그가 자신의
정서에 관해 말할 수 있는 것은 오직 "나는 느끼고 있다. …… 그러나 나는 내
가 느끼고 있는 것이 무엇인지를 모르겠다"라는 것뿐이다. 이 같은 어쩔 수
없는 억압된 상태로부터 소위 자신을 표현하는 일을 함으로써 그는 스스로를
해방시킨다. …… 그는 말함으로써 자신을 표현한다. …… 표현된 정서란 정서
를 느끼는 사람이 이제는 이미 그 본질을 의식하지 못하는 단계로부터 벗어나
게 된 그러한 정서를 말한다.[38]

이 귀절은 정서를 표현하는 행위는 표현하는 자가 표현되는 특수한 정
서를 명백하게 의식하고 있다는 사실을 분명히 해 놓고 있는 대목이다.
컬링우드가 특수한 정서에 관해 말할 때, 그는 그냥 단순히 공포나 분
노 등을 의미하고 있는 것이 아니라, 특수한 종류의 분노나 공포 등을
의미하고 있는 것이다. 정서의 표현에 대한 이러한 분석으로부터 하나
의 특수한 정서가 과연 표현될 것인지 혹은 도대체 어떠한 정서가 표현
될 것인지를 사전에는 미리 알 수 없다는 사실이 결과적으로 뒤따르게 된
다. 표현된 정서의 본질은 그것이 표현되고서야 비로소 알려지게 된다
는 것이다. 예술이 정서의 표현과 동일시되어 옴으로써 이것은 곧 예술
가는 자신이 무엇을 창조하게 될 것인가를 사전에 알 수 없다 함을 의
미하게 된다. 컬링우드는 이 점을 매우 강력하게 강조하고 있다. 그는

38) *Ibid.*, pp. 109~110.

예술가가 자신이 앞으로 하게 될 일을 아주 자세하게 미리 알 수 없다
는 사실을 단순히 의미하고 있는 것은 아니다. "어느 예술가라도……
한 편의 희극이나 비극이나 비가를 쓰겠다고 출발할 수는 없다. 그가 진
정한 예술가인 한 그는 그들 중 하나를 다른 어느 것만큼이나 똑같이 씀
직하다"[39]라고 그는 말하고 있는 것이다. 진정한 예술가라면 "그들 중
하나를 다른 어느 것만큼이나 똑같이 씀직하다"라고 말했다고 해서, 예
술가가 가령 희극을 쓰기 시작했지만 그것이 비극으로 끝나 버릴 수도
있다는 식의 말을 컬링우드가 하고 있는 것은 아니다. 독자들은 이러한
진술에 대한 많은 반대 사례들이 틀림없이 있다고 상정할지도 모르지만
컬링우드는 그러한 사례들을 오락 예술과 주술적 예술이라고 분류함으로
써 무효화시켜 버리고자 한다. 왜냐하면 오락 예술가나 주술적 예술가
는 시간상 미리 앞서 그들이 산출하고자 하는 바를 알고 있으며 또 그
렇게 할 수단을 갖추고 있기 때문이다. 때문에 그들의 제품은 예술이 아
니라 기술이라고 되었던 것이다. 결과적으로 컬링우드는 자신이 기술로
서 분류시켜 놓고 있는 일에 대해 매우 대담하다. 한 예로, 그는 셰익
스피어의 희곡들을 가리켜 그들은 엘리자베스 시대의 관객에게 즐거움
을 주도록—정서를 환기시켜 주도록—기도된 것이므로 예술이 아니라는
제언을 하고 있을 정도이기 때문이다. [40]

대부분의 사람들이 셰익스피어의 희곡을 예술 작품의 모범으로서 생
각하리라는 점을 감안할 때 이것은 매우 놀랄 만한 결론이라 아니할 수
없다. 그리고 한 걸음 더 나아가, 예술가 자신이 아닌 다른 사람이라면
그 예술가의 작품이 정서를 표현하고 있는 것이라는 사실을 어떻게 알
수 있을까 하는 의문 또한 생기게 된다. 이에 대해 그는 "예술가라는 사
람은 우리에게 우리의 정서를 표현하게끔 해준다는 사실로 미루어 우리
는 그가 자신의 정서를 표현하고 있음을 알 수 있다"[41]고 답하고 있다.

39) *Ibid.*, p. 116.
40) *Ibid.*, p. 103.
41) *Ibid.*, p. 118.

경우에 따라 이 같은 답변은 충분한 것이 되기도 하겠지만, 가령 한 시인이 실상 자신의 정서를 표현했지만 독자가 어떤 이유로 인해서 이 사실을 깨달을 수 없게 되는 경우에는 어떻게 될까? 이러한 경우라면 독자는 그 작품이 기술인지 예술인지를 분간할 수 없게 될 것이다. 컬링우드가 셰익스피어의 작품을 읽은 경우가 바로 이러한 경우일지도 모른다. 아마도 셰익스피어의 단어들이 컬링우드에게는 "작용"하지 못한 것 같고, 그러므로 그는 그들 단어가 정서를 환기시켜 주도록 고안된 것임에 틀림없으며 그래서 예술이 아닌 기술이라고 단정했을지도 모를 일이다. 이러한 사실은 적어도 컬링우드가 말하는 진정한 예술의 기준이란 것이 적용되기 어렵다는 점을 명백하게 보여주고 있다.

지금까지는 다만 컬링우드의 예술론에서의 표현적인 측면만이 논의되었지만, 그에 의하면 예술의 정의는 또 하나의 측면인 상상의 측면도 포함한다고 하고 있다. 어느 것이라도 예술이 되기 위해서라면 표현적임과 동시에 상상적이지 않으면 안 된다는 것이다. [42] 그렇지만 상상이라는 것에 대한 컬링우드의 사용은 많은 비난을 초래해 왔다. 컬링우드의 예술론의 다른 점에 대해서는 동조적인 입장을 취하고 있는 알란 도나간도 컬링우드는 "상상한다"는 말의 두 가지 구별되는 의미를 혼동하고 있으며, 그 결과 그릇된 결론에 도달하게 되었다고 역설한다. [43] 이 두 가지 의미란 ① 심상(mental images)을 형성하는 행위와 ② 무엇인가를 의식하거나 인지하게 해주는 행위를 말한다. 첫째 의미로서 예술작품이 상상적이리라는 결론을 컬링우드가 내렸을 때라면 그는 응당 옳다. 예컨대 시인은 몇몇 단어들을 중얼거림으로써 한 편의 시를 짓게 될른지도 모를 일이며, 따라서 컬링우드의 말을 이용한다면 그 시는 다만 "그의 머리 속에" 있는 것이 될 것이다. 둘째 의미로서 모든 예술 작품들이 상상적이라고 생각한 것, 다시 말해 그들은 무엇인가를 의식한 결

42) *Ibid.*, p. 273.
43) Alan Donagan, *The Later Philosophy of R. G. Collingwood* (Oxford: Clarendon, 1962), pp. 116 ff.

과라고 컬링우드가 생각한 것도 옳다고 가정해 보도록 하자. 무엇인가를 의식하는 데에는 그 의식된 것이 반드시 "머리 속"에만 있어야 함을 요구하지는 않는다. 이를테면 미술가가 캔버스 위에 물감을 칠한다고 할 때, 그는 예컨대 한 여인의 재현과 같은 어떤 것을 의식하고 있음에도 그 재현은 하나의 공적인 대상이 되고 있지 단지 머리 속에서만 존재하고 있는 것은 아니다. 그렇다면 "상상한다"라는 말의 이 둘째 의미는 컬링우드의 "표현한다"는 말의 의미와 동일한 것으로 생각되므로, 예술 작품은 표현이며 동시에 둘째 의미로서 상상적이라고 말하는 것은 따라서 같은 말을 되풀이하는 셈이 된다. 어쨌든 그는 자신의 "상상한다"는 말의 두 가지 의미를 혼동했던 것 같고, 그래서 모든 예술 작품들은 단지 머리 속에 존재하고 있을 뿐이라는 의미에서 상상적이라는 결론을 이끌어 내게 된 것 같다. 따라서 그는 조상이나 회화 등과 같은 공적인 대상이 예술 작품이라는 사실을 부인하고 있다. 참된 작품이란 다만 예술가가 공적인 대상을 창조하기 이전이나 창조하는 과정에서 그의 마음 속에 형성된 심상이거나, 혹은 공적인 대상을 경험한 결과로서 관객의 마음 속에 형성된 심상일 뿐이라고 그는 주장하고 있는 것이다. 이러한 결론은 일상적인 용법을 따르고자 하는 철학자들에게는 특히 생소하게 보여질 것이다.

컬링우드는 예술에 대한 자신의 정의로부터 또한 좋은 예술(good art)과 나쁜 예술(bad art)의 기준을 연역하고자 하고 있다. 그는 "어느 주어진 종류의 사물에 대한 정의는 또한 그 종류의 좋은 사물에 대한 정의이기도 하다……"[44]라고 말하면서 예술의 평가에 대한 논의를 시작한다. 그렇지만 이것은 분명히 옳지 못한 일이다. 사전에 나타난 "염소"의 정의를 하나의 예로 들어보자. 사전에 따르면, 염소란 "양과 같은 속에 속해 있긴 하지만 양보다는 체구가 가벼우며 뒤쪽으로 굽은 아아치 형의 뿔과 짧은 꼬리를 달고 있으며 보통은 빳빳한 털이 나 있고 뿔의 속은 비어 있는

44) Collingwood, *op. cit.*, p. 280.

반추하는 포유 동물"[45]이라고 되어 있다. 어느 한 마리의 동물은 이 정
의에서 언급된 기준들을 모두 만족시키긴 하면서도 매우 보잘것없는 염
소일 수도 있다. 가령 뿔이 뒤로 향한 아아치 형이긴 하지만 매우 짧은
것일 수도 있으며 또는 만성적으로 병을 앓고 있는 염소일 수도 있는 것
이다. 컬링우드는 어느 사물을 어떤 종류에 속해 있는 사물로서 분류
하는 일과, 어느 사물이 그 종류에 속해 있는 사물들 가운데서 좋은 것
이 되고 있는지의 여부의 물음과를 혼동하고 있다. 만일 그가 옳다고 한
다면 모든 염소는 다 좋은 염소라고 되고, 모든 사람은 다 좋은 사람이
라고 되며, 또한 모든 예술 작품은 다 좋은 예술 작품이라고 될 것이
다. 그러나 사실상 우리는 나쁜 예술 작품이라는 말도 자주 하고 있다.
컬링우드는 "나쁜 예술 작품이란 행위자가 어느 주어진 정서를 표현하
려고는 했으나 실패한 활동이다"[46]라고 말함으로써 이를 설명하고자 한
다. 다시 말해 나쁜 예술 작품이란 예술 작품이 되고자 노력은 했지만
결국은 실패하게 된 것이라는 말이다. 여기서의 가장 명백한 난점은 나
쁜 예술 작품이란 그에게 있어서는 결국 예술 작품이 아니라고 판명되
게 된다는 역설에 있다. 그러나 우리라면 무엇인가가 어떤 유형에 속해
있는 것 중 나쁜 것이라 하더라도 그것은 일단 그 유형에 속해 있는 것
에 틀림없다고 생각하리라. 즉 나쁜 말(horse)이라도 우선 말이지 않으
면 안 되는 것이다. 또한 컬링우드가 구상한 평가의 방안은 너무나도 단
순하기 때문에 몇 가지 나쁜 예술의 경우들을 설명해 줄 수 없다는 점
이다. 예를 들어 어느 시인은 정서를 환기시키려는 여하한 계획도 미리
품고 있지는 않았으면서도 사실상 자신의 정서를 표현하고 있는 시를
지을 수 있지만 그 시는 나쁜 시가 될 수도 있는 것이다.

　이제 컬링우드의 몇몇 가정과 결론을 검토해 볼 단계에 이르렀다. 우
선 예술이 필연적으로 "정서와 관련을 맺고 있다"는 가정 자체가 전혀
명백하지가 못한 것이라는 점이다. 우리는 정서—혹은 그 밖의 어느 것

45) *Webster's New Collegiate Dictionary.*
46) Collingwood, *op. cit.*, p. 282.

—를 표현하고 있지 않은 많은 비대상적 회화나 음악을 생각할 수 있을 것이다. 만일 컬링우드가 그러한 것들은 예술 작품이 아니라고 응수함으로써 이러한 비판에 대처하고자 한다면, 그는 일상적으로 예술 작품이라고 불리워지고 있는 것들을 예술이 아니라고 주장하게 되는 곤란한 입장에 처하게 될 것이다. 그렇지만 컬링우드가 지금의 이러한 비판에 대해 제공하게 될 답변이란 아마도 모든 표현은 정서를 포함하고 있다는 정도가 될 것이다. 이 점은 그가 발언 행위나 혹은 담화(discoure)를 분석하는 자리에서도 드러나고 있다.

　　……진리를 말하려는 단호한 시도로서 이루어지게 되는 대화가 정서적 표현성의 요소를 지니고 있다는 점은 사실이다. 어느 진지한 작가나 화자라도 만일 어떤 생각이 말할 가치가 있다고 생각하지 않는 한 결코 그것을 말하지는 않을 것이다. [47]

아마도 그는 문예뿐만이 아니라 회화나 조각 등에 대해서도 같은 견해를 갖고 있는 것 같다. 그러나 여기서 정서의 개념은 너무 희미하게 확대되어 있는 바람에 무의미한 것으로 되어 버리고 말았다. 내가 내 아이한테 "가서 이를 닦아라"라고 말할 때, 이러한 발언은 언제나 말할 가치가 있는 것이라고 생각되긴 하지만 이 말이 언제나 정서를 표현하고 있는 것은 아니기 때문이다. 몇몇 경우에는 단지 아이에게 그것을 상기시켜 주는 일에 그치며, 아무런 정서도 포함하지 않고 있다. 그러나 다른 경우들에 있어, 가령 아이가 반항을 할 때라면 같은 말이라도 어조를 높혀 큰 소리로 말함으로써 정서가 포함되어 표현되게 된다. 모든 중요한 발언이 꼭 정서를 표현하고 있다는 것은 다만 그릇된 견해에 불과하며, 따라서 정서의 존재를 보증해 놓고자 했던 컬링우드의 시도는 정서의 개념으로 하여금 내용이 빠져 버린 것이 되게 하는 데 성공한 것이 되고 있는 것일 뿐이다. 이러한 비판의 요점은 정서의 표현이 예술의 필요 조

47) *Ibid.*, p. 264.

건이 아니라는 점이다.

콜링우드의 정의는 어느 누구도 예술 작품이라고는 조금도 생각하고
자 하지 않을 상당히 많은 것들을 예술 작품으로서 분류하고 있다는 데
또 다른 난점이 있다. 예를 들어 정서—격분—를 표현하는 방식으로 "가
서 이를 닦아라"라고 말했을 때, 만일 이 말이 정서를 환기시키도록 의
도되지 않았다면 그것은 아마도 한 편의 시로서, 예술 작품이 되게 되는
것이다. 이렇듯 이 이론은 확실히 너무 넓다. 콜링우드의 이론은 실로
너무 협소하면서도 너무 넓기도 한 야릇한 성격을 띠고 있다. 이 이론은
셰익스피어의 희곡들을 비롯하여 다른 많은 작품들이 다만 오락일 뿐,
예술 작품이 아니라고 주장하며 또한 많은 다른 작품들도 주술이라고
하여 예술 작품에서 제외시키고 있는 것이다. 바로 예술의 모범이 되고
있는 것들을 제외시켜 버리는 이론이란 너무 협소하며 그런고로 불완전
한 이론임을 면하기 어렵다.

콜링우드의 이론에서의 하나의 결함은 그가 일상적인 용법에서 허용
되고 있는 분류적인 의미와 평가적인 의미라는 "예술 작품"의 두 가지
구별되는 의미를 혼동하고 있다는 점이다. 후자의 의미에 대해 나는 앞
서 "이 그림은 예술 작품이다"라는 말로써 그 의미를 예시한 바 있다.
여기서 "예술 작품"이라는 표현은 이 문장의 주어가 좋다거나 혹은 아
마 장엄하기도 하리라는 의미로 사용되고 있다. 만일 이 표현이 평가적
으로 사용되고 있지 않다고 한다면 그것은 말의 중복이 된다. 왜냐하면
"이 그림"이라는 표현은 지적된 대상이 분류적인 의미에서의 예술 작품
임을 확립해 주고 있는 말이기 때문이다. 분류적인 의미는 어느 디자인
이 단순한 자연의 산물이 아니라 예술 작품이라고, 혹은 어느 금속 덩
어리가 폐기된 고철에 불과한 것이 아니라 예술 작품이라고, 혹은 고고
학적 발굴지에서 파헤쳐진 어느 사물이 단순한 돌에 지나지 않는 것이
아니라 하나의 예술 작품이라고 누군가에게 말해 주려는 경우 사용되는
식의 "이것은 예술 작품이다"와 같은 문장을 통해 예시되는 것이다. 일
상적인 대화 가운데 분류적인 의미의 사용이 필요한 경우는 그리 많지

않기 때문에 평가적인 의미가 한결 더 자주 사용되고 있는 것 같다. 그
렇지만 비록 우리가 대화를 할 때는 분류적인 의미를 자주 사용하지는
않는다 하더라도 그것은 우리의 사고 속에 침투해 있고 우리가 우리를
둘러싸고 있는 세계를 생각하는 방식에 있어서 중요한 역할을 맡고 있
다. 분류적인 의미가 존재하며 또한 중요하기도 하다는 것을 보여주는
하나의 방식은, 우리가 어느 예술 작품이 나쁘다고 빈번히 말하고 있다
는 사실을 반성해 보는 일이다. 만일 우리가 평가적인 의미만을 사용하
고 있다면 이런 말은 할 수 없을 것이다. 타당한 예술론이라면 예술 작
품이라는 말의 이 두 가지 의미를 구별해서 이들에 대해 일관된 설명을
마련해 놓지 않으면 안 된다. 이러한 설명은 제 11 장에 가서 시도될 것
이다.

컬링우드는 자신의 저서 끝부분에서 자신이 생각하는 명백한 예술의
모범들 가운데 하나인 엘리어트의 〈황무지〉를 논하고 있다. 이 시를 염
두에 두고 그는 예술가의 역할에 대해 다음과 같이 말하고 있다.

> 한 예술가로서의 그의 직분은 거리낌없이 하고 싶은 말을 털어 놓는 일이다.
> 그러나 그가 발설해야만 하는 것은, 개인주의 예술론이 우리로 하여금 생각하
> 게 하는 것처럼 그 자신만의 비밀은 아니다. 자신이 살고 있는 공동 사회의 대
> 변자들처럼 그가 발설하지 않으면 안 되는 비밀이란 바로 그들의 것이기도 하
> 다. [48]

이 마지막 언급은 그의 이론의 배후 동기—즉 "진지한 예술"(serious
art)이라는 말로 가장 잘 불리움직한 것을 설명하는 일—를 잘 드러내
주고 있다. 이것을 그는 "진정한 예술"이라고 부르고 있는 것이다. 만
일 그가 애초 진지한 예술과 오락 예술과 주술적 예술을 예술의 세 가
지 양상으로서 생각했더라면 그는 보다 나은 출발을 하게 되었을지도
모르는 일이다. 그렇다고 하더라도 그의 이론에는 여전히 많은 난점들
이 남아 있게 되는 것 같다. 그러나 컬링우드는 예술이 할 수 있는 일

48) *Ibid.*, p. 336.

에 관해서는 중요한 일보를 내딛고 있다. 곧 예술은 비밀을 드러낼 수 있으며, 표현적일 수 있다는 사실이다. 그러나 모든 예술이 다 그러한 일을 할 수 있다는 그의 생각은 옳지 못하다. 그는 예술의 중요한 국면을 포착하고는 있지만 그러한 국면이 예술에 존재하는 전부라고 생각하는 잘못을 범하고 있는 것이다. 컬링우드는 하나의 예술론이 아니라 예술의 한 국면에 대한 이론을 펴고 있는 셈이다.

지금까지 논의된 세 가지 형태의 예술 철학은 각각 예술의 정의를 제공하고 있는 것들이며, 그리고 어느 경우에 있어서나 그들 정의는 모든 예술 작품들이 공유하고 있다고 주장되는 특성들, 곧 의미 있는 형식이라든가, 인간의 감정을 상징하는 형식들이라든가, 정서의 표현이라는 특성들의 견지에서 상론된 것들이다. 그러나 다음 장에서 논의될 예술에 대한 비트겐슈타인류의 철학은 예술 작품들이 하나의 본질—발견되기만 한다면 예술을 정의할 수 있는 특성으로서의 구실을 하게 되는 그러한 것—을 공유한다는 전통적인 요구에 대해 강력하게 도전하는 논의가 되고 있다.

제 10 장 열려진 개념으로서의 예술

앞서 제 2 부에서 이미 미적 대상의 개념에 대한 비트겐슈타인의 영향이 지적된 바 있지만, 열려진 개념(open concept)이라는 생각으로 알려지고 있는 것에 관한 그의 연구는 예술론에 한층 더 큰 영향을 미쳤다. 열려진 개념이란, 무엇인가가 그 개념의 일례가 되기 위해서라면 갖추어야 할 아무런 필요 조건도 없게 되는 그러한 개념을 말한다. 제 2 장에서 논의된 스튜아트의 미에 대한 분석은 미가 열려진 개념임을 보여주기 위한 시도였다. 흔히 인용되고 있는 비트겐슈타인의 실례는 게임(game)에 관한

것이 되고 있다. 만일 우리가 축구로부터 혼자 하는 카드 놀이에 이르기까지 게임들의 전체 영역을 고려해 본다면 우리는 모든 게임들에 공통되는 어떤 특성도 발견할 수 없을 것이며, 따라서 무엇인가가 게임이 되기 위해 필요한 특성이란 아무 것도 없다는 주장이다. 여기서 비트겐슈타인의 논점은 많은 개념들, 나아가 아마도 대부분의 개념들은 열려쳐 있는 것임에도 불구하고 철학자들은 필요 충분 조건의 견지에서 그들 개념에 대한 정의를 명시하고자 함으로써 빈번히 잘못을 저질러 왔다는 것이다. 비트겐슈타인은 열려진 개념들에는 무엇인가 잘못된 점이 있다고 말하려 하고 있는 것이 아니라, 다만 어떤 개념들은 열려져 있으며 그런 고로 철학자들은 이론을 전개하는 데 있어 이 점을 마땅히 고려해야 한다는 사실을 말하고자 하고 있다는 점에 우리는 주목하지 않으면 안 된다.

 웨이츠는 잘 알려져 있고 또 널리 수록되고 있는 그의 논문[49]을 통해 이 같은 비트겐슈타인의 명제를 예술론에 적용하고자 하여, 예술이 열려진 개념임을 논하고 있다. 웨이츠는 자신의 논의를 펴는 데 있어, 예술의 유개념(generic concept of art)과 그 하위 개념들(subconcepts of art)간에 매우 중요한 구분을 하고 있다. 웨이츠의 논의는 ① 소설이라는 예술의 하위 개념이 열려진 개념임을 밝히려는 취지의 논의와 ② 예술의 모든 다른 하위 개념들 및 유개념 자체도 역시 열려져 있다는 주장으로 구성되어 있다. 우선 "돼소스의 〈U.S.A.〉는 소설인가?"와 같은 질문을 고려해 볼 때 소설은 열려진 개념임이 밝혀진다고 그는 말한다. 〈U.S.A.〉라는 작품은 다른 소설들과 어떤 특징들을 공유하고 있긴 하지만, 규칙적인 시간의 연속이 없고, 내용은 실제의 신문 기사로 검철되어 있는 바, 바로 이 같은 색다른 점들 때문에 사람들은 〈U.S.A.〉가 소설이냐 아니냐 하는 의문을 품게 된다는 것이다. 웨이츠의 주장에 따르면 만일 우리가 의문의 여지없이 "소설"이라고 불리워지는 작품들을 살펴본다 하더라도 우리는 비슷한 차이점들을 발견하게 되리라는 것이다. 바로 이 점에서

49) Morris Weitz, "The Role cf Theory in Aesthetics," reprinted in Francis Coleman, ed., *Contemporary Studies in Aesthetics* (New York: McGraw-Hill, 1968), pp. 84~94.

그는 소설들의 종류가 바로 비트겐슈타인이 생각한 게임들의 종류와 같
다고 제안하고 있는 것이다. 따라서 그는 이러한 사실을 다음과 같이
일반화하고 있다.

> 소설에 들어맞는 것은 예술의 모든 하위 개념들, 이를테면 "비극," "희극,"
> "회화," "오페라" 등을 비롯하여 그 밖에 "예술" 개념 자체에도 들어맞는다고
> 나는 생각한다. "×는 소설인가, 회화인가, 오페라인가, 예술 작품인가?"라는
> 어떠한 질문도 사실상의 긍정이나 혹은 부정이라는 의미로서의 명확한 답변을
> 허용하지는 않고 있다. 50)

따라서 페이츠에 의하면 예컨대 비극과 같은 예술의 하위 개념의 모
든 구성원들 또한 어떠한 공통적인 특징도 공유하지 않는 것으로 되어
있다. 비극 A 와 비극 B 는 어떤 특징들을 공유할지 모르며 또한 비극
B 와 비극 C 의 경우 등도 그러하다. 그러나 비극 A 와 비극 Z 는 그렇
지 않을지도 모르기 때문이다.

이렇듯 모든 비극들은 그들 사이에 "가족유사성들"을 지니고는 있지
만 어떠한 공통된 특징도 갖고 있지 않다는 것이 페이츠의 견해이다.
물론 그의 견해에 있어서라 하더라도 어느 한 종류의 예술의 모든 구성
원들이 어느 한 주어진 시대에 있어서라면 하나의 특징을 공유한다는
일이 가능할 수는 있는 일이다. 그러나 그의 주요 논점은 그 하위 개
념의 많은 구성원들과 어느 점에서 유사하기는 하지만 공통적인 특징은
결핍하고 있는 어떤 새로운 작품이 창작되게 되는 일이거의 불가피하
다는 것이다. 페이츠는 이러한 종류의 일이 일어날 때 그 새로운 작품
은 공통된 특징을 결핍하고 있음에도 불구하고 전형적으로 그 하위 개
념에 속하게 된다고 주장하고 있다. 이는 하위 개념이 열려진 개념임
을 보여주는 것이다. 그는 예술의 유개념도 이와 마찬가지라고 생각
하고 있는 것이다. 페이츠가 자신의 명제를 얼마나 멀리 밀고 나갔는가
를 보여주는 것으로서, 그는 "인공품임"(being an artifact)이라는 것마

50) *Ibid.*, p.90.

저 유적 의미의 "예술"이기 위한 필요 조건이 아니라고 주장한다는 점이 주목될 수 있다. 그가 말하는 그 이유란 가끔 우리는 "이 한 조각의 부목(driftwood)은 아름다운 조각품이다"라고 말한다는 사실이다. 만일 우리가 한 조각의 부목을 조각품, 즉 예술 작품으로서 기꺼이 분류하고자 한다면 인공성이란 것은 결코 예술의 필요 조건이 될 수 없다고 그는 추론하고 있는 것이다.

예술의 개념들의 본질에 대한 자신의 명제에 덧붙여, 웨이츠는 또한 만일 우리가 그렇게 하고자만 한다면 우리는 하나나 혹은 여러 필요 조건을 열거하여 그것 혹은 그들을 고수함으로써 하나의 개념을 닫아 놓을 수는 있다고 주장한다. 그렇지만 그러한 일이란 "예술에 있어 바로 그 창조성이라는 조건을 외면하는 일이 되므로 어리석은 짓이다"[51]라고 그는 경고하고 있다.

오랜 동안에 걸쳐 웨이츠의 견해에 대해서는 논쟁의 여지가 없는 듯 여겨졌다. 또한 그의 견해는 비트겐슈타인과의 관련성으로 인해 드높은 명성을 누리게도 되었던 것이다. 그러나 누구나 다 그의 논의가 설득력이 있다고 믿었던 것은 아니어서 몇몇 사람들은 그것을 공격하기도 했지만, 상당히 많은 수의 철학자들에게 있어 그의 결론은 옳은 것으로 여겨졌다. 그렇지만 최근에 와서 멘델바움은 게임에 대한 비트겐슈타인의 논의와 예술에 대한 웨이츠의 논의에 대해 매우 흥미로운 방식으로 도전하고 있다. 게임들은 어떤 종류의 목적, 즉 "경기자들이나 관람자들로 하여금 어떤 비실제적인 관심에 몰입케 하는…… 잠재력"[52]을 공유하고 있다고 그는 주장하고 나섰던 것이다. 분명 비트겐슈타인은 게임에서 공이 사용되고 있느냐 않느냐 또는 그 게임에 이길 것이냐, 질 것이냐 하는 것과 같은 전시적(exhibited) 특성들에만 관심을 두었기 때문에 이러한 특징에는 주목하지 못했음이 사실이다. 이에 멘델바움은 그 스스로가 예술이나 그 하위 개념들을 정의하고자 하지는 않았지만 비전시적

51) *Loc. cit.*

52) Maurice Mandelbaum, "Family Resemblances and Generalization Concerning the Arts," *American Philosophical Quarterly* (1965), p. 221.

(unexhibited) 특성들의 견지에서라면, 다시 말해 하나의 대상으로 하여
금 "어떤 실제의 혹은 가능한 관객"[53])과 관계를 맺게 해주는 어떤 관
계적인 특징들의 견지에서라면 예술은 다시 정의될 수 있음직도 하다는
사실을 날카롭게 시사해 놓고 있는 것이다.

제 II 장 사회 제도로서의 예술

　다음으로 살펴보고자 하는 입장은 비록 소설·비극·도자기·조각·회
화 등과 같은 예술의 모든 혹은 몇 가지의 하위 개념들은 하위 개념들로
서의 그들의 적용을 위한 필요 조건을 결핍하고 있는 것 같다는 정도까
지는 웨이츠가 옳다고 생각될지도 모르나, "예술"의 유적 의미는 정의
될 수 있으며, 따라서 웨이츠의 견해는 그르다는 주장이다.[54] 예를 들면
예술의 영역 내의 희극·풍자극·해프닝 따위로부터 비극을 구별하게 해
주는 모든 비극들에 공통된 특성들이란 없을지도 모르지만, 예술 작품
들을 비예술로부터 구별해 주는, 예술 작품이 지니고 있는 특성들은 존
재할지도 모른다는 입장이다.

　예술을 정의하는 데 대한 첫째 장애가 되고 있었던 것은 인공성이 예
술이기 위한 필요 조건이 아니라는 웨이츠의 주장이었다. 즉 대부분의 사
람들은 예술 작품과 자연 대상 사이에 뚜렷한 차이가 있다고 생각하고
는 있지만, 우리는 때로 부목과 같은 자연 대상을 두고도 그것을 예술
작품이라고 말한다는 사실이 곧 그 차이를 무너뜨리고 있다고 그는 논했
던 것이다. 간단히 말해, 이것은 인공품이 아닌 예술 작품도 있을 수 있

53) *Ibid.*, p. 222.
54) 이 논의는 애초 나의 "Defining Arts," *American Philosophical Quarterly*
　　(1969), pp. 253~256에서 나타난 바 있다. 이 애초의 진술은 매우 간결해서 부연을
　　요한다. 지금 이 책에서는 이 이론에 대한 설명이 보다 낫게 제시되어 있긴 하지만
　　역시 더 이상의 부연과 보완이 요구되고 있다. 나는 앞으로 곧 예술 제도론에 대한
　　보다 자세하고 적절한 진술을 발표하게 되기를 희망한다.

지 않은가 하는 것을 뜻한다는 것이다. 그러나 웨이츠의 논의는 평가적
의미와 분류적 의미라는 "예술 작품"의 두 가지 의미를 고려하지 않고 있
기 때문에 결정적인 것이 못 되고 있다. 지금 우리에게 당면된 문제에 대
해 이러한 구분을 적용하기 위해 우리는 제 10 장에서 이미 서술된 내용을
다소 확대시키는 일이 필요할 것이며, 따라서 약간의 반복도 있게 될 것이
다. 위의 두 가지 의미를 구분해 놓고 있는 이가 바로 웨이츠 자신이기
때문에 여기에 어떤 아이러니가 있는 것임에도 웨이츠는 그것이 자신의
논의의 근거를 절단해 놓고 있는 것으로 생각하지는 않고 있다. "예술 작
품"의 평가적 의미—예를 들자면 "저 부목은 예술 작품이다." 혹은 "저 그
림은 예술 작품이다"에서와 같은—는 대상을 찬미하기 위해 사용되는 의
미이다. 지금 이 두 예에서 우리는 저 부목과 저 그림은 주목할 만하고
찬미할 만한 가치가 있는 성질들을 갖고 있다고 말하고 있는 것이다. 이
두 가지 중, 어느 경우에도 우리는 문장의 주어에 의해 지칭되는 대상이
분류적인 의미로서의 예술 작품임을 뜻하고 있는 것이 아니다. 즉 우리
는 부목과 그림에 대해 평가적으로 말하고 있다. "저 그림은 예술 작품
이다"를 분류적인 진술로서 받아들인다는 것은 어리석은 일이 되기 때
문이다. 일상적으로 "저 그림"이란 표현에는 그 지칭하는 대상이 예술
작품이란 의미가 이미 담겨져 있기 때문이다. 따라서 이 같은 분류적인
의미는 다만 어떤 사물이 인공품들의 어떤 범주에 속하고 있다는 것을
지적해 주기 위해 사용될 뿐인 것이다. 이처럼 분류적인 의미라는 것은
매우 기본적인 관념이기 때문에 우리가 분류적인 의미를 사용하게 되는
문장을 말하는 경우란 드문 법이다. 또한 하나의 대상이 분류적인 의미에
서의 예술 작품인지 아닌지의 문제를 제기하는 일이 필요하게 되는 상황
도 역시 드물다. 우리는 일반적으로 한 대상이 예술 작품인지 아닌지를
곧바로 알게 된다. 일반적으로 우리는 분류를 할 목적으로 "저것은 예술
작품이다"라고 말할 필요는 없는 것이다. 그렇지만 폐품 조각(junk sculp-
ture)이나 화운드 아트(found art)와 같은 최근에 전개된 예술에서는 때
로 그러한 언급이 강요되기도 한다. 하나의 예를 들어보자면, 최근에

나는 1피이트 평방 크기의 금속판 144개로 구성된 하나의 예술 작품이 바닥에 펼쳐져 있는 현대 미술관의 한 방에 들어가 본 적이 있다. 마침 어떤 사람이 그 방을 통해서 그 작품을 가로질러 걸어갔지만 분명히 그는 그 작품을 보지 못한 채 그냥 통과했었다. 그때 나는 "당신은 자신이 예술 작품을 가로질러 걷고 있다는 사실을 아십니까?"라는 말을 하지는 않았지만 할 수는 있었던 것이다. 요는 "예술 작품"의 분류적인 의미란 세계에 대한 우리의 사고를 구성하고 인도하는 기본 개념이라는 점이다. "저 그림은 예술 작품이다"라는 문장을 분류적인 의미로서 이해하고자 할 때 야기되리라 생각되는 바를 고려해 본다면 아마도 논지의 전모가 명백하게 드러나게 될 것이다. 이미 지적된 바와 같이, "저 그림"이란 표현에는 지칭된 대상이 예술 작품이라는 정보가 이미 포함되어 있다. 따라서 만일 앞의 문장에서 "저 그림"이란 표현이 그것과 똑같은 등가 표현인 "캔버스와 같은 표면에 물감을 칠함으로써 창조된 저 예술 작품"이라는 문장으로 대체된다면, 결과적으로 그 문장—"저 그림은 예술 작품이다"—은 "캔버스와 같은 표면에 물감을 칠함으로써 창조된 저 예술 작품은 예술 작품이다"라고 될 것이다. 따라서 여기서 뒤에 나오는 "예술 작품"이란 말을 분류적인 의미로 받아들여 이 문장을 이해하고자 한다면 결국 전체 문장은 동어 반복으로 되고 만다. 즉 말의 중복이 된다는 것이다. 그렇지만 우리가 결국 동어 반복을 말하는 일이 되고마는 식의 "저 그림은 예술 작품이다"라는 문장을 말하는 경우란 거의 없다. 즉 분류적인 의미로서의 예술 작품은 분류적인 의미로서의 예술 작품이라 함을 말하기 위하여 "저 그림은 예술 작품이다"라고 말하는 일이란 거의 없다는 것이다. 그러므로 그 그림에 대한 이러한 문장이 일반적으로 뜻하고자 하는 것이란 분류적인 의미로서의 예술 작품은 평가적인 의미로서의 예술 작품이라고 하는 사실임이 분명하다. 만일 누군가가 "저 한 조각의 부목은 예술 작품이다"라는 문장에서 "예술 작품"이라는 말을 분류적인 의미로 해석함으로써 그 문장을 이해하고자 했다면 말의 중복이라기보다는 모순이 초래되고 말 것이라는 사실을 제외

하고라면, 부목에 관한 문장에 대해서도 그와 같은 분석은 나란히 가해 질 수 있을 것이다. 하지만 어쨌든 "예술 작품"을 평가적인 의미로 해 석해서 이 문장을 이해하는 것이 쉬운 일이다.

이러한 입장에서 생각해 볼 때 인공품임이 예술 작품이기 위한 필요 조건이 아니라는 쾨이츠의 결론은 혼동에 입각해 있는 것일 뿐이다. 왜 냐하면 그의 논리가 입증하고 있는 바는 단순히 예술 작품이란 용어가 평가적인 의미에서 이해되어질 때라면 어느 대상이 예술 작품이라고 불 리워지기 위해서 그것이 구태어 인공품일 필요는 없다는 사실에 지나지 않는 것이 되고 있기 때문이다. 실상 우리가 주목할 만하고 찬미할 만 한 가치가 있다고 알고 있는 대상들의 종류의 구성원들이 어떠한 특성 도 전혀 공통적으로 갖고 있지 않다는 것은 그렇게 놀라운 일은 아닌 것 이다. 그러한 종류는 본시 규모가 크고 다양한 법이다. 그러나 우리가 일단 "예술 작품"의 두 가지 의미의 중요성을 파악하고 부목에 관한 쾨 이츠의 논의가 그릇됨을 알게 된다면, 우리는 분류적인 의미에 대한 우 리 자신의 이해를 명확히 반성할 수 있는 여유를 갖게 될 것이다. 그리 고 확신컨대 그렇게 반성하는 중에 우리는 어느 것을 놓고 예술 작품이 라고 생각하거나 단언할 때 —찬미로서가 아니라— 의미하는 바의 일부 는 그것이 인공품이라는 점임을 다시 깨닫게 된다는 점이다. 그런만큼 "예술 작품"의 분류적인 의미가 뜻하는 나머지 부분이 바로 본 장의 남 은 관심사가 될 것이다. 그렇지만 그러한 과제로 나아가기에 앞서, 인 공성이라는 성질은 전시적인 성질이 아니요 혹은 적어도 통상적으로는 그렇지 않다는 사실은 주목할 만한 가치가 있는 것이다. 멘델바움은 비 전시적 성질들을 간과한 비트겐슈타인을 비난한 바 있는데, 쾨이츠 역시 이 성질들을 간과하고 있기 때문이다. 요컨대, 색채나 형태나 크기와 같 은 성질들과는 달리 인공성이란 인공품의 창조 행위가 관찰되는 드문 경 우들을 제외하고라면 인공품이 관찰된다고 하더라도 전시되어 있지 않 은 그러한 성질이라는 점이다. 인공성은 관계적인 비전시적 성질인 바, 아마도 이러한 비전시적 성질은 비예술로부터 예술을 가려내 주고, 그러

하여 예술의 정의 속에 포함되어 있을 또 다른 성질 혹은 여러 성질들의 경우에도 사실일 것 같다.

여기서 그 스스로 예술의 정의를 구성하려 하지는 않았지만 단토는 굉장한 주목을 끈 "예술계"[55]라고 하는 논문에서 정의를 마련하려는 시도들이 취하지 않으면 안 될 방향을 암시해 주는 결론들을 말하고 있다. 예술 및 예술사 일반, 그리고 특히 와홀의 〈브릴로 카르톤〉과 라이헨버그의 〈침대〉와 같은 오늘날 전개되고 있는 작품들을 고찰하면서, 단토는 "무엇인가를 예술로서 본다는 것은 눈으로서는 알아볼 수 없는 무엇—예술론의 분위기라든가 예술사의 지식, 즉 한 마디로 예술계(artworld)—을 요구한다"[56]라고 쓰고 있다. 단토는 비전시적 성질들—눈으로서는 알아볼 수 없는 것—의 중요성을 말하고 있는 점에 있어서는 멘델바움과 일치하고 있지만, 그러나 그는 다소 막연하기는 하지만 분위기와 역사에 관해 즉 예술계를 말함으로써 멘델바움보다 한 걸음 더 발전하고 있다. 이 같은 단토의 언급의 근본 정신은 아마도 다음과 같은 형식적인 정의 속에서 잘 포착될 수 있을 것이다. 여기서 우리는 일단 정의를 공식화해 놓은 후, 그 함축된 의미와 적합성을 검토해 볼 것이다.

　　분류적인 의미로서의 예술 작품이란 ① 어떤 사회 제도—예술계—의 편에서 활동하는 한 사람 내지는 여러 사람이 감상을 위한 후보의 자격을 수여한 그러한 ② 인공품을 말한다.

이 정의는 자격을 수여하는 일(conferring status)에 대해 말하고 있는 바, 여기에 포함된 내용이 우선 명료해지지 않으면 안 될 것이다. 자격 수여 행위의 가장 명백하고 선명한 사례들은 법적인 자격이 관련되고 있는 어떤 국가적 행위들이다. 국왕의 기사 작위 수여, 대배심원의 기소 행위, 선거 위원회 위원장의 관직 후보자 공인, 한쌍의 부부임을 목사가 공표하는 일 등은 모두 어떤 사회 제도—국가—의 편에서 행위하는

55) Arthur Danto, "The Artworld," *Journal of Philosophy* (1964), pp. 571~584.
56) *Ibid.*, p. 580.

사람이 법적인 자격을 수여하는 사례들이다. 이러한 사례들은 법적인 자격을 확립하기 위해 화려한 행렬이나 의식이 요구됨을 시사해 주고도 있다. 그러나 반드시 그런 것만은 아니다. 예를 들어 어떤 사법 관할구에서는 내연 관계가 가능해서 의식이 없이도 법적인 자격이 획득되기도 하기 때문이다.

똑같이 대학에서 박사 학위를 수여한다든가, 로타리 클럽의 회장을 선출한다든가 또는 어떤 사물을 교회의 성보로서 선언하는 일 등은 한 사람이나 혹은 여러 사람이 비법적인 자격을 수여하는 사례들이다. 앞서의 경우에서처럼 이런 종류의 자격을 확립하는 데에 여기서는 그러한 의식이 요구되지 않고 있다. 예컨대 어느 사람은 어느 공동 사회 내에서 의식이 치러지지 않고서도 현자의 자격을 획득할 수 있는 경우도 있는 것이다. 따라서 위에 제기된 예술 작품의 정의가 시사해 주고 있는 바는 어느 사람이 관직 후보자로서 공인될 수 있는 경우라든가, 한쌍의 남녀가 법률 제도 내에서 내연 관계의 자격을 얻을 수 있는 경우라든가, 누군가 로타리 클럽의 회장으로 선출될 수 있는 경우라든가, 어느 공동 사회에서 현자의 자격을 얻을 수 있는 경우처럼 하나의 인공품은 단토가 "예술계"라고 부르는 사회 제도 내에서 감상을 위한 후보의 자격을 획득할 수 있다는 점이다.

그러나 감상을 위한 후보의 자격을 수여하는 행위에 관해 두 가지 질문이 제기될 수 있다. 즉 그 자격이 수여되었다는 사실을 사람들은 어떻게 알며 또 그 자격은 어떻게 수여되는가 하는 문제이다. 어느 인공품이 전시회의 일부로서 미술관에 걸려 있다거나, 극장에서의 공연은 그러한 자격이 수여되고 있다는 확실한 표시라고 할 수 있다. 이들은 그 자격이 수여되었음을 알게 되는 모범적인 경우들이다. 마치 우리가 어느 주어진 사람이 기사인지 또는 결혼했는지 등을 분간하는 일이 언제나 가능하지만은 않은 것과 꼭같이, 어느 것이 감상을 위한 후보인지 아닌지를 항상 알 수 있다는 보증은 물론 없다. 그러나 어떻게 그 자격이 수여되는가 하는 둘째 질문은 첫째것보다 훨씬 중요한 질문이 되고 있다.

위에 언급된 사례들—미술관에 걸려 있다거나 극장에서의 공연—은 문제
의 자격을 실제로 수여하는 데에는 많은 사람들이 요구된다 함을 암시하
고 있는 듯하다. 어떤 의미에서 본다면 많은 사람들이 필요하기도 하겠
지만 또 다른 의미에서 본다면 오직 한 사람만이 필요할 수도 있는 일이
다. 예술계라는 사회 제도를 구성하기 위해서는 많은 사람들이 필요하지
만 예술계를 대신하거나 예술계의 대리인으로서 행위하여 감상을 위한 후
보의 자격을 수여하는 데에는 다만 한 사람만이 요구되기 때문이다. 많은
예술 작품들의 경우 그들을 창조한 사람들 이외에는 어느 누구에 의해
서도 그들이 예술 작품들로서 보여지고 있지 않지만, 그러나 그들은
여전히 예술 작품들이 되고 있으니 말이다. 그러므로 문제의 그 자격
이란 단 한 사람이 어떤 인공품을 감상을 위한 후보로서 취급함에 의해
획득되는 것이라 할 수 있다. 물론 일군의 사람들이 그 자격을 수여한다
해서 그것을 막을 것이란 아무 것도 없지만, 그 자격은 통상 그 인공품
을 창조한 예술가 단 한 사람에 의해서 수여된 것이다.

　여기서 감상을 위한 후보의 자격을 수여한다는 생각과, 어떤 것이 감상
을 위해 단순히 제시되어 있는 경우와를 비교하며 대조해 보면 많은 도움
이 될 것 같다. 이 고안이야말로 후보의 자격을 수여한다는 생각을 해명
해 줄 수 있을 것 같기 때문이다. 즉 우리들 앞에 상품을 펼쳐 놓고 있는
연관 보급품 판매원의 경우를 고려해 보자. "앞에 벌려 놓는 일"과 "후
보의 자격을 수여하는 일" 사이에는 중요한 차이가 있는 바, 그 차이는
판매원의 행위와 소변기를 〈샘〉이라고 명명해서 미술 전시회에 내 놓은
뒤샹의 행위—표면적으로는 판매원의 행위와 유사한 행위지만—를 비교
해 볼 때 드러날 수 있게 된다. 양자간의 차이점이란 뒤샹의 행위는
예술계라는 제도적인 환경 내부에서 발생한 반면, 연관 판매원의 행위는
그 외부에서 발생한 것이라는 점이다. 그 판매원도 뒤샹이 수행했던 일,
즉 소변기를 예술 작품으로 바꾸는 일을 수행할 수는 있겠지만 그러나
아마도 그에게는 그러한 일은 일어나지 않으리라. 그리고 여기서 〈샘〉을
예술 작품이라고 부른다고 해서 곧 그것이 좋은 작품이라 함을 의미하

는 것은 아니며, 또한 그렇다고 해서 이러한 제한이 곧 그것이 나쁜 작
품임을 넌즈시 암시하고 있는 것도 아니라는 사실을 함께 깨달아 주기
바란다.

　그러나 예술계 내에서의 자격 수여라는 생각은 지극히 모호하다고 느껴
질지도 모른다. 확실히 이러한 생각은, 권위의 절차와 방침이 명백하게
규정되어 법으로 통합되고 있는 법률 체제 안에서의 자격을 수여하는 일
만큼 선명하지는 못하다. 명세화된 권위의 절차와 방침에 대한 예술계
쪽의 대응물은 어디에서도 법전화되어 있지 않으며, 예술계는 다만 관
습(customary practice)의 단계에서 자신의 업무를 수행할 따름이다. 그러
나 관습이란 늘 존재하고 있는 것이며 그리고 그것은 사회 제도를 규정
하고 있는 것이다. 사회 제도는 그것이 존립하기 위해, 그리고 자격이
란 것을 수여할 능력을 보유하기 위해서 공식적으로 확립된 헌법과 관리
와 부칙과 같은 것을 반드시 갖출 필요는 없다. 어떤 사회 제도는 공식적
이며 또 어떤 것은 비공식적이기도 하기 때문이다. 예술계도 공식화될 수
는 있겠지만 예술에 관심을 두고 있는 사람들 대부분은 아마도 그러한
일이 바람직하지 못하다고 생각하리라. 즉 그러한 공식화는 예술의 참신
함과 풍성함을 위협하게 될지도 모른다는 생각이다. 따라서 자신을 예
술계의 일원으로서 생각하는 개개인은 모두가 예술계의 “관리”인 셈이
며, 그럼으로 해서 예술계의 명의로 자격을 수여할 수 있는 사람들이
다. 오늘날의 어느 한 예술가는 자신의 한 작품의 경우에서 많은 법적
인 제도와 몇몇 비법적인 제도의 특성을 띠는 공식적인 절차를 사용하
는 동작—물론 익살로서—을 취한 바 있다. 즉 월터 드 마리아의 〈고
성능 막대〉는 스텐레스로 된 막대로서 작품의 이름이 적힌 증명서가 달
려 있으며, 또 거기에는 오직 이 증명서가 첨부될 때에만 그 막대는 예
술 작품이 된다고 씌어져 있다. 이 흥미로운 예는 예술 작품을 명명하
는 행위의 의의를 암시해 주고 있는 것이다. 어느 대상은 명명되지 않
고도 예술의 자격을 얻을 수 있겠지만, 그 대상에 표제를 붙이는 일은
관심을 두고 있는 사람 누구에게나 그 대상이 예술 작품임을 명백하게

해주는 일이 된다. 이처럼, 모든 표제는 이를테면 한 작품을 이해하는 데 도움을 주거나 작품을 확인하는 데 편리한 방식이 된다는 등 여러 방식으로 작용하기도 하지만 어떠한 표제이건—심지어 "무제"라는 명칭 조차도— 무엇보다도 우선은 자격의 표지가 되고 있는 것이다.

이제 감상(appreciation)의 개념에 대해 논의해 보기로 하자. 앞서 제기된 정의는 감상을 위한 후보의 자격을 수여하는 일에 관해서 또한 말하고 있음을 상기해 보도록 하라. 이 정의에 있어 실제의 감상에 관해서는 아무런 언급도 나타나 있지 않은데, 이는 어떠한 이유로서이건 실제로 감상되지 않고 있는 예술 작품을 위한 가능성을 남겨 두자는 처사 때문이었다. 즉 실제의 감상과 같은 가치의 성질들을 "예술 작품"에 대한 분류적인 의미의 정의에 개입시키지 않음은 중요한 일이다. 왜냐하면 그러한 것들을 개입시킨다는 것은 감상되지 않고 있는 예술 작품이라든가, 나쁜 예술 작품이라는 말을 불가능하게 하는 바, 이는 확실히 바람직하지 못한 일이기 때문이다. 어떠한 예술론이건 그것은 우리가 예술에 관해 말하는 방식의 어떤 중요한 면모들을 모두 지니고 있지 않으면 안 되는데, 우리는 가끔 나쁜 예술에 관해서도 말할 필요가 있음을 실제로 발견하곤 하는 때가 있으며, 또한 예술 작품의 모든 국면들이 다 감상을 위한 후보의 자격에 포함되고 있는 것도 아니라는 사실이 주목되지 않으면 안 된다. 하나의 예를 들자면, 회화의 뒷면 색채는 정상적인 감상의 대상이 아닌 것이다. 독자들은 예술 작품의 어느 국면들이 감상을 위한 후보의 자격에 포함되어야 하는가의 문제가 이미 제 2 부에서 다루어졌음을 상기하게 될 것이다.

앞서 제기된 예술의 정의가 완벽한 정의가 되기 위해서라면 예술 작품들의 다양한 국면들에 관한 조건을 마땅히 포함시켜 놓아야 하겠지만, 그러한 조건은 이 정의를 지나치게 번거롭게 만들 것이므로 독자들은 스스로의 마음 속에 그 조건을 염두에 두고 이 정의를 이해해 주기 바란다.

다음으로, 어떤 사람들은 이 정의가 미적 감상이라는 특수한 종류의 감상이 실제로 존재한다는 데에 의존되어 있다고 생각할지도 모르므로,

이러한 생각을 반격하기 위해 분명히 밝혀 놓지 않으면 안 될 감상에 관한 두번째의 고려 사항이 있다. 앞서 제 2 부에서 미적 지각이라는 특수한 종류의 지각은 존재하지 않으며, 또 그와 유사하게 미적 감상이라는 특수한 종류의 감상이란 것 역시 존재한다고 생각할 아무런 이유도 없을 것 같다는 사실이 언급된 바 있다. 그러므로 나의 정의에서 "감상"이라는 말이 의미하는 바는 다만 "어느 사물의 성질들을 경험하는 경우에 우리는 이들이 가치가 있다거나 귀중하다는 것을 알게 된다"는 정도에 불과하다. 이러한 의미는 예술의 영역 안팎에서 매우 일반적으로 적용되는 그러한 의미로서인 것이다.

여기서 나에 의해 제기되고 있는 예술 제도론은 예술계의 실제—특히 다다이즘(dadaism)・팝 아트(pop art)・화운드 아트(found art)・해프닝 (happenings) 등과 같은 지난 75 년간의 동향들—를 염두에 두고 매우 의식적으로 고안된 이론이다. 제도론을 비롯한 이러한 동향들은 많은 의문을 낳고 있는 바 여기서 그 가운데 몇 가지를 다루어 보기로 하자.

첫째로, 뒤샹이 소변기・눈삽・모자 걸이 등을 예술 작품으로 전환시킬 수 있다고 한다면 부목과 같은 자연 대상들도 예술 작품이 될 수 있지 않을까? 실제로 사람들이 그들 자연 대상에 대해 행사하는 많은 일들 중 어느 한 가지 일을 행사하기만 한다면 그들도 예술 작품이 될 수가 있다고 나는 생각한다. 가령 어느 자연 대상을 집어들고 집에 가져가서 벽에 걸어 놓는 일은 그러한 기술을 행사하는 하나의 방법이 될 수 있을 것이다. 또 하나의 방법으로서는 그 자연 대상을 주워서 전시장으로 들고 가는 일도 있을 수 있을 것이다. 부목에 관한 페이츠의 문장은 흔히 해변가에 있는, 사람의 손길이 닿지 않은 한 조각의 부목을 가리키고 있음이 앞서 가정되고 있는 것이었다. 그렇다고 어떤 것이 분류적인 의미로서의 예술 작품으로 되었다고 해서, 그것이 어떠한 실제의 가치를 가진다는 사실을 의미하는 것은 아니라는 점을 명심해 주기 바란다. 그리고 지금 논의되고 있는 방식으로서의 예술 작품으로 된 자연 대상들은 도구들이 사용되지 않고서도 인공화되고 있는 것들이다. 왜냐하면 인공성

이란 대상에 작용 된다기보다는 수여되는 성질의 것이기 때문이다.

둘째로, 예술의 개념에 대한 논의와 결부되어 자주 제기되며, 제도론의 맥락에서 특히 적절한 것으로 보여지는 하나의 의문은 "발티모어 동물원에 있는 침판지인 베스티에 의해 그려진 그림을 우리는 어떻게 생각해야 하는가?"하는 문제이다. 여기서 베스티의 제작물을 "그림"이라고 불렀다고 해서, 이것이 곧 그 제작물을 예술 작품이라고 이미 판단해 놓고 있음을 뜻하는 것은 아니다. 다만 그 제작물을 지시하는 데 어떤 말이 요구되었기 때문에 이 말이 사용된 것뿐이다. 베스티의 그림이 예술이냐 아니냐의 문제는 베스티의 그림을 어떻게 처리했느냐에 달려 있다. 예를 들어서 일이 년 전 시카고의 야외 자연 역사 박물관에서는 침판지와 고릴라가 그린 그림을 몇 점 전시한 적이 있다. 이 그림들의 경우 우리는 이들을 예술 작품이라고 말해서는 안 된다. 그렇지만 몇 마일 떨어진 시카고 미술관에서 전시되었더라면 이들은 예술 작품이 되었을 것이다. 말하자면 그 미술관의 관장이 절박한 입장에 처하게 되었던들 그 그림들은 예술이 되었을 것이다. 이것은 모든 것이 제도적인 장치에 의존되고 있음을 뜻하는 말이다. 즉 후자의 장치는 예술의 자격을 수여하는 일에 적합한 반면, 전자의 장치는 그렇지가 못하다는 것이다. 베스티의 그림으로 하여금 예술 작품이 되게 해주는 것은 예술계의 편에서 일하는 어떤 대리인이 하는 자격 수여의 행위를 통해서인 것이다. 베스티가 그 그림을 그렸음에도 불구하고 결과적으로 그것이 예술 작품이라고 되는 것은 베스티의 작품이 아니라 자격을 수여한 사람의 작품으로 되기 때문이다. 베스티는 자신을 예술계의 대리인이라고 생각할 수 없기 때문에, 즉 우리의 문화권에 참여할 수—완전하게—없기 때문에 그러한 수여 행위를 행할 수 없는 것이다.

예술 혹은 그 하위 개념들을 정의한다는 것은 창조성을 미리 폐쇄시켜 버리는 짓이라고 하는 웨이츠의 비난도 또한 논의를 요하는 문제이다. 예술에 대한 전통적인 몇몇 정의들은 그러한 창조성을 미리 폐쇄시켜 왔을지도 모르며 또 실제로 그의 하위 개념들에 대한 전통적인 몇몇 정의

들은 그것을 미리 폐쇄시켜 놓고도 있었으나, 그러나 예술의 제도적 정
의는 분명히 그렇지가 않다는 점이다. 인공성은 창조성의 필요 조건이
되고 있으므로 인공성의 조건이 창조성을 방해하는 일이란 거의 없을 것
이다. 어떤 종류의 인공품이 산출되지 않은 채 어떻게 창조성의 사례라
는 것이 있을 수 있단 말인가? 자격 수여의 일에 관련되고 있는 또 다
른 조건도 창조성을 막을 수는 없다. 오히려 그것은 사실상 창조성을 고
무해 주고 있는 것이기도 하다. 여하한 것이라도 예술이라고 되는 것이
가능하기 때문에 이 정의는 창조성에 하등의 구속도 부과하지 않고 있는
것이다. 예술의 몇몇 하위 개념들에 대한 정의가 창조성을 미리 폐쇄시
켜 왔다고 본 웨이츠의 견해는 옳다고 생각되지만 이런 위험은 이제 과
거지사로 되어 버렸다. 과거에 있어서는 예를 들자면 어느 극작가가 비
극적인 특징들은 갖추고 있지만, 이를테면 아리스토텔레스의 비극의 정
의에서의 정의적인 특성이 결핍되고 있는 그러한 희곡을 착상하여 쓰고자
원했던 일이 곧잘 일어났음직도 한 일이다. 이러한 궁지에 몰려서 그 극
작가는 위협을 받고 자신의 계획을 포기해 버렸을지도 모른다. 그렇지만
오늘날에 와서는 예술에 있어 기성 장르에 대한 경시와 참신함에 대한 요
청으로 인해 창조성에 대한 이러한 장애는 이제 더 이상 존재하지 않는
것 같다. 오늘날이라면 만일 새롭고 이례적인 작품이 창작되고 그것이
어느 확립되어 있는 유형에 속한 구성원들과 유사하다고 한다면 그 작
품은 통상 그 유형 내에 수용되게 될 것이다. 또한 만일 새로운 작품이
어느 기존 작품과도 전혀 다르다고 한다면 아마도 하나의 새로운 하위
개념이 창조되게 될 것이다. 오늘날의 예술가들은 쉽사리 위협받고 있
지 않으며, 그들은 예술 장르라는 것을 엄격하게 명시된 것으로서보다
는 오히려 느슨한 길잡이 정도로서 간주하고 있을 정도이다.

　결국, 예술 제도론은 "어느 대상을 놓고 '나는 이 대상을 예술 작품이라
고 명명한다'라고 누군가가 말한다면 그 대상은 곧 예술 작품이다"라고 말
하고 있는 이론인 것처럼 보일지도 모른다. 그리고 예술 제도론은 확실
히 그런 것이나 다름없다. 비록 이것이 예술의 자격 수여가 간단한 문

제라는 것을 의미하지는 않을지라도 사실 그러한 이론이 되고 있음은 틀림 없는 일이다. 그러나 어린이에게 세례를 주는 일이 교회의 역사와 조직을 그 배경으로 삼고 있는 것과 똑같이, 예술의 자격을 수여하는 일은 예술계의 비쟌틴식 복잡성을 그 배경으로서 안고 있다. 그러나 위에서 논의된 비예술의 경우에 있어서는 수여하는 일이 잘못될 수 있는 방식들도 더러 있는 듯이 보이는 반면, 예술의 자격을 수여하는 일이 무효화되어 버리는 방식이란 있을 것 같지 않다는 사실을 이상스레 생각할 사람들이 있을지도 모른다. 예를 들어 왕이 그릇된 말을 하고, 엉터리 문서를 사용했다면 기사의 작위가 수여되기로 되었던 사람은 결국 기사가 되지 못할 것이며, 또한 기소가 부당하게 행해졌다고 한다면 기소된 사람은 실제로는 기소되지 않은 셈이 될 것이다. 그러나 예술의 경우에는 이와 유사한 사례가 불가능하다고 보여진다. 이 점이 예술계와 법률 제도 사이의 차이를 반영해 주고 있는 것이다. 법률 체계는 엄숙한 인간적 의의를 띤 문제들을 다루며 따라서 그 절차는 이 점을 반영하지 않으면 안 된다. 예술계 역시 중요한 문제들을 다룬다는 점에서는 이와 다를 바 없지만 그들은 전적으로 다른 종류의 문제들이다. 예술계는 엄격한 절차를 요구하지 않으며, 진지한 목적을 상실하지 않으면서도 경박과 변덕을 허용하며 심지어 이들을 격려하기까지 한다. 그렇지만 예술의 자격을 수여하는 데 있어서는(in) 잘못을 저지르는 일이 불가능하다 하더라도 그것을 수여함으로써(by) 잘못을 저지르게 된다는 것은 가능한 일이다. 사람들은 어느 대상에 예술의 자격을 수여하는 데 있어서 새로운 자격을 갖춘 그 대상에 대해 일종의 책임을 떠맡게 된다. 그리고 감상을 위한 후보로 제시하는 일은 항상 아무도 그것을 감상하지 않게 되어 수여한 사람이 체면을 잃게 될 그러한 가능성에 직면해 있는 일도 있다. 어느 것이라도 예술 작품이 되게 할 수는 있지만 그렇다고 해서 그것이 필연적으로 좋은 결과를 낳는다고는 볼 수 없기 때문이다.

미학에서의 네 가지 문제

미학에서의 네 가지 문제

　미, 예술 및 미적인 것이라는 핵심적인 개념들이 앞의 여러 장에서의 초점이 되어 왔다. 이들 개념이야말로 미학의 영역을 구성하고 한정하는 것들이다. 그러나 예술에 관해서 생각하고 말하는 중에 야기되는 철학적인 문제들은 많고도 다양하다. 그리하여 본 장에서는 미학의 몇 가지 비핵심적인 문제들을 다루어 보고자 한다. 이들 중 어느 것은 핵심적인 문제에 밀접하게 관련되어 있기도 하고 또 어느 것은 그렇지 않기도 하다. 한편 핵심적인 것과의 관계가 명료하지 못한 채로 남겨져 있는 것들도 있다. 여기서 "핵심"이니 "비핵심"이니 하는 말은 그렇게 지적되고 있는 문제들의 중요성이나 절박성을 가리키는 것으로 간주되어서는 안된다. 미학에 있어 핵심을 발견하려는 시도는 널리 인정되고 있는 바대로, 아직도 짜임새없이 산만한 이 교과에 대해 ˙안정과 조직화를 마련하려는 시도이다. 그러므로 이 핵심이란 우리가 미학의 여러 문제에 관한 연구를 하는 중에 우리의 현 위치를 파악하게 해 주는 방위 측정을 위한 골격을 마련해 주는 것을 말한다.

　미학의 수다한 비핵심적인 문제들 가운데 나는 다음 네 가지를 선정했다. 즉 1) 意圖主義 批評(intentionalist criticism), 2) 藝術에서의 象徵主義(symbolism in art), 3) 隱喩(metaphor), 4) 表現(expression)이다. 다만 문학의 경우에만 관련되는 은유를 제외하고는 나머지 문제들은 모든 예술에 적용된다. 이 네 가지는 오래 전부터 철학자들과 비

경가들에 의해 매우 중요한 문제들로서 간주되어 왔다. 이들이 그처럼 간주되어 온 이유는 이제 다음의 논의에서 드러나게 되리라고 생각된다.

제 12 장 의도주의 비평

예술가가 예술작품을 창조할 때, 심지어 그 작품이 "우연적인 예술" (accidental art)의 경우라 할지라도, 그는 언제나 어떤 意圖(intention) 를 품고 있다는 것은 부인 못할 사실이다. 화가는 어떤 종류의 효과— 가령 광휘 따위—를 산출하고자, 혹은 한 여인이나 풍경을 재현하고 자 의도하거나 희망한다. 작곡가는 연주될 때 장엄하다거나 쾌활하다 거나 엄숙하다거나 또는 그밖의 어느 음악적 성질을 띤 음악이 될 악보 를 만들고자 의도한다. 시인은 시의 어느 행 내지는 그 전체가 가령 자 신의 사랑이나 혁명의 메시지와 같은 어떤 의미를 표현하도록 의도한다. 우연적인 예술의 경우에도 예술가가 그 결과를 다시 검토하지 않은 채 의도적으로 남겨 둔다는 의미에서 그 결과는 의도적이다. 많은 비평가들 이 예술가의 의도가 비평에서 중요한 역할을 맡고 있다고 명백하게 주 장하며 믿고 있다. 이러한 의도주의 비평가들의 주장이 정당화될 수 있 는지 여부의 탐구는 철학적인 문제이다. 이제 이 자리에서 의도주의 비 평이 분석됨으로써 이 입장이 근본적으로 오류를 범하고 있다는 사실이 밝혀질 것이다.

의도주의 비평가들 사이에서도 예술가의 의도의 중요성에 관해 의견 이 일치하고 있지는 않다. 어떤 이들은 예술작품의 이해와 평가 양자 모두에 있어 의도는 중요하다고 생각하며, 한편 다른 이들은 평가에서의 의도의 중요성을 거부하기도 한다. 그러나 의도주의를 비판하기에 앞서 우리는 먼저 의도주의 비평의 몇몇 일반화된 실례를 고려해 보도록 하

자.¹⁾ 의도주의 비평가에 의하면, 화가가 가령 어느 국왕을 재현하고자
의도했다면 그 그림은 그 국왕을 재현하는 것으로 간주되지 않으면 안된
다. 그 그림이 추상화이어서 그림 속에 도무지 무엇이 재현되어 있는지
알아 내기가 힘들다고 가정해 보자. 의도주의 비평가라면 그림 속에 무엇
이 재현되어 있는가에 관한 논쟁을 화가의 의도에 호소함으로써 해결하
고자 할 것이다. 어느 詩行이 그 의미가 불명료하거나 애매하기 때문에
난해한 경우도 가정해 보자. 여기서도 의도주의 비평가는 시인의 의도
를 참조함으로써 그 시행의 의미를 발견하고자 할 것이다. 보다 더 복잡
한 문제이긴 하지만, 논리적으로 이와 비슷한 사정은 공연(performance)
이 관련되는 예술들에 있어서도 통용되고 있다. 의도주의 비평가라면 연
극은 으레히 극작가의 명백한 무대 지침(stage directions)에 따라서, 그
리고 만일 그것이 결핍되어 있다면 어떤 다른 방식으로라도 발견될 수
있는 극작가의 의도에 따라서 공연되어야 한다고 요구할 것이다. 그리
고 음악의 경우 악보도 작곡가가 의도한대로 공연되어야 한다고 말할
것이다. 이러한 경우들은 모두 어느 작품의 이해나 혹은 올바른 공연의
확립에 관여되고 있는 것들이다.

　예술가의 의도를 평가의 기준으로 삼으려는 시도는 예술가의 의도가
작품의 이해나 올바른 공연과 어떻게 관계되는가 하는 문제와는 상이하
다. 간단히 말해 작품의 창조자가 자신이 실현코자 의도한 바를 성취하
는 데 성공했다면 그 작품은 훌륭하고, 반대로 자신의 의도를 실현하는
데 실패했다면 그만큼 그 작품은 좋지 못하다는 것이 의도주의자들의
주장이다. 뒤에서 다시 논의가 되겠지만, 이처럼 예술가의 의도를 평가
의 측면에 이용한다는 것은 많은 난점을 안고 있다. 우선 치명적인 난

1) 의도주의 비평의 몇 가지 명확한 실례에 대해서는 *Sewanee Review*(1946), pp. 468—
488을 비롯하여 그밖의 여러 곳에 전재되어 있는 W.K. Wimsatt and Monroe
Beardsley, "The Intentional Fallacy,; 그리고 Monroe Beardsley, *Aesthetics* (New
York : Harcourt Brace, 1958), pp. 17—29을 각각 참조. 또한 Beardsley, "Textual
Meaning and Authorial Meaning," *Genre*(1968), pp. 169—181도 참조. 지금 이 자
리에서 제시된 나의 설명은 애초 나의 "Meaning and Intention," *Genre* (1968), pp.
182—189에서 나타난 바 있다. 의도주의 비평을 옹호한 책으로서는 E.D. Hirsch, Jr.,
Validity in Interpretation (New Haven : Yale U.P., 1967)을 참조.

점들이 되고 있기 때문에 지금 이 자리에서 논의하지 않을 수 없는 두 가지를 밝혀 보자. 첫째로는, 실제적인 난점으로서 예술가의 의도를 발견하기란 종종 불가능한 일이 되고 있기 때문에 우리는 그 의도가 실현되었는지 여부를 알 수가 없다는 점이다. Shakespeare 의 경우가 여기서 좋은 예가 될 수 있다. 그의 의도가 무엇이었는가에 관해 우리에게 알려진 것은 아무 것도 없기 때문에, 평가를 위해서는 예술가의 의도가 필요하다는 한에서라면 Shakespeare 의 연극은 평가하기가 불가능하게 된다. 비록 의도주의자는 예술가의 의도가 평가를 위한 가장 중요한 기준이라고 분명히 주장하고자 한다 하더라도 물론 그는 그것이 유일한 기준이라고까지 말할 필요는 없다. 둘째 난점은 보다 이론적인 것이다. 어느 예술가는 매우 온당한 의도를 품고 있으며 그 결과로서 그는 언제나 자신의 의도를 실현했을지도 모를 일이다. 그렇다고 해서 이러한 사실이 그의 작품이 언제나 좋다(good)는 것을 의미하는 것일까? 또 어떤 예술가는 극도로 애매한 의도를 품을 수도 있으며 그 결과로서 그는 자신의 의도를 결코 실현하지 못할지도 모른다. 그렇다고 해서 이것이 그의 작품은 언제나 나쁘다(bad)는 것을 의미하는 것일까? 이러한 고려들은 의도를 실현하는 데 있어서의 성공이 예술작품의 가치의 기준으로 사용될 수 없다는 점을 결론적으로 보여 준다. Beardsley 가 지적한 바대로, 예술가가 자신의 의도를 실현하는 데 성공했다 함은 기껏해야 그가 자신이 원하는 바를 수행하는 데 있어서 어느 정도 유능한가 하는 것의 기준 정도가 되고 있을 뿐이다. [2] 예술작품 자체의 가치는 어느 다른 방식으로 명료하게 확립되지 않으면 안된다.

　불행하게도 예술가의 의도와, 예술작품의 의미(meaning) 내지는 작품 일부분의 의미의 이해와의 관계라는 문제는 그렇게 쉽게 다루어질 수 있는 성질의 것이 아니다. 이 자리에서 '의미'란 그래픽 예술에서의 再現(representation)이라든가 시행의 의미 따위를 포함하는 것으로 사용되고 있다. 여기서는 먼저 예술가의 의도와 시의 의미에 대해 어지간히 상세한

2) Beardsley, *Aesthetics*, p. 458.

논의가 있게 될 것이며, 그런 다음 이 논의의 결론이 여러 예술에 일반적으로 통용될 수 있음을 밝혀 보고자 할 것이다. 또한 그 일반화된 결론이 올바른 공연의 문제에 어떻게 적용되는가도 밝혀 보고자 할 것이다.

시인의 의도가 그의 시행의 의미로부터 독립되어 있음을 보여 주는 가장 간결하고 신속한 방식은 콤퓨터 시(computer poems)를 고려해 보는 일일 것이다. 콤퓨터는 어휘, 구두점, 단어들을 분리하는 공간 등을 이미 갖추고 있어서 이들을 수다한 방식으로 임의적으로 결합함으로써 시를 짓는다. 이때 결합되어 나온 대부분은 터무니없는 것들이겠지만 어쩌다가 다음과 같이 적혀 나올 수도 있을 것이다.

그 고양이는 매트 위에 있다.
그 고양이는 살이 많이 쪘다.

이 단순하고 무미건조한 시의 의미(지금 이 자리에서는 시의 가치는 논외로 치고 다만 시가 의미하는 것만이 문제가 된다.)는 우리말을 이해하는 사람이라면 누구에게나 명백하다. 그리고 이 시의 제작에는 어떠한 의도도 들어 있지 않다. 왜냐하면 이때 사용된 콤퓨터는 의도를 품고 있지 않기 때문이다. 물론 콤퓨터의 프로그래밍에는 의도가 내포되어 있지만―어느 특정의 어휘가 그 안에 넣어졌다는 따위―콤퓨터는 단어들을 임의적인 방식으로 조립하며 산출되어 나오는 단어들의 배열에는 프로그래머의 어떠한 의도도 개입되어 있지 않은 것이다.

이 실례의 의의가 충분히 포착된다고 한다면 독자는 의미와 의도가 서로 독립되어 있음을 알게 될 것이다. 그러나 이 고양이에 관한 시는 전혀 애매하지 않고 지극히 단순하기 때문에 특수한 경우라고 생각하면서, 시가 난해하고 불명료한 경우를 들어 시인의 의도에 관한 문제를 제기하고자 하는 사람도 있을 것이다. 이러한 가능한 반론에 반박하기 위해 이제 언어 사용, 의미 및 의도에 관한 일반적인 논의에로 방향을 돌려 보기로 하자. 그러나 충분한 어휘와 기회가 주어지기만 한다면 콤퓨터는

의도하는 바가 전혀 없이 일찌기 쓰여진 모든 시들을 찍어낼 수도 있으
리라.

시험적인 경우로서 애매한 문장들을 들어보자. 한 문장이 애매하다는
것은 그 문장이 두 가지 혹은 그 이상의 상이한 의미를 갖는다는 해
석이 가능하게 되는 경우를 두고 말함이다. 가령 "I like my secretary
better than my wife"라든가 오래 된 聖歌의 한 귀절인 "…the sounds
I hear falling on my ear…" 따위가 애매한 문장의 실례들이다. 전
자는 "I like my secretary better than my wife likes my secretary"
아니면 "I like my secretary better than I like my wife"를 의미하
는 문장으로 이해될 수 있다. 그리고 후자는 "I hear sounds which
fall on my ear" 아니면 "I hear sounds at the same time that I
fall on my ear (fall down)"의 두 가지 의미로 이해될 수 있다. 의도
주의 비평가는 시행에서의 애매한 내용은 시인이 의도한 바를 발견함으
로써 해결될 수 있다고 주장한다. 어느 문장이 A 아니면 B를 의미하
는 것으로 해석될 여지가 있는 경우, 시인이 A를 의미했다면 그 문장
은 결국 A를 의미한다는 것이다.

그러나 단어의 연속, 달리 말해 문장과 그 문장이 발화(utter)될 때
의 여러 종류의 조건들과의 관계를 살펴 본다면 애매성에 관한 의도주
의자들의 견해가 그릇됨이 드러나게 된다.

때로 애매한 단어의 연속들이 발화되고 있긴 하지만 그렇다고 해서 문
장들은 전형적으로 애매하다는 말이 되는 것은 아니다. 만약 문장들이
전형적으로 애매하다고 한다면 의사의 전달은 가능하지 않으리라. 머리
를 홱 숙인(ducked) 한 젊은 여성이 포함되어 있는 사람들 앞에서 누군
가가 "I saw her duck"이라고 말할 때 아나티데 가족은 아무도 참
석해 있지 않거나 아니면 참석한 적이 없는 경우에 있어서와 같이 때
로는 한 문장이 발화될 때의 비언어적인 조건이 그 문장을 애매하지
않게 해 주기도 한다. 그리고 "I saw her duck"이라는 말에 곧이
어 "그리고 그 날개는 검고 희다"라는 말이 뒤따를 경우에 있어서와

같이 때로는 대화 중에 발생하는 다른 문장들 때문에 한 주어진 문장이 애매하지 않게 되는 일도 있다. 또한 경우에 따라서는 비언어적 조건과 언어적 환경이 함께 작용하여 하나의 문장을 애매하지 않게 해 주기도 한다. 물론 이 두 가지 중 어느 하나 또는 양자 모두가 불충분하여 문장이 애매한 채로 남게 되는 경우도 이따금 있기는 하다. 그러므로 어느 주어진 문장은 그것이 발생하는 상황에 따라 애매할 수도 있고 그렇지 않을 수도 있게 된다. 우리는 애매한 단어의 연속을 발화하는 일을 어떻게 경계해야 할지 그 방법을 알고 있다. 즉 우리는 어떤 비언어적인 조건들이 통용되고 있음을 확인해 놓거나 아니면 다른 문장들을 마련해 놓거나 하는 것이다.

　구비되었다 하더라도 꼭 알맞는 조건들이 빠져 있음으로 해서 경우에 따라 한 문장은 애매한 것이 될 수도 있다. 그러나 바로 이런 경우야말로 우리가 한껏 잘 해 보고자 할 때마저도 때로 사태가 그런 식으로 되어 버리는 경우이다. 가령 내가 어제 당신에게 말한 내용이 애매했구는 사실을 갑자기 지금 깨달았다고 해 보자. 나는 당신에게 전화를 걸고 그 내용을 수정할 것이다. 하지만 내가 어제 말한 것은 그 자체로 볼 때 여전히 애매한 채로 남아 있다. 통화를 한 후에 이제 더 이상은 애매하지 않게 된 것은 내가 어제 의미했던(말하고자 의도했던) 것이다. 어제의 대화가 오늘의 통화로 보충되고서야 이제 나는 내가 말하고자 뜻했던 바를 말하는 데 성공한 셈이다. 어제 발화된 문장과 오늘 발화된 문장이 하나의 진술을 이루는 것으로 취해질 때 이 두 문장은 비로소 내가 애초 의미했던 바를 의미하게 되는 것이다.

　애매성과 의도에 관한 의도주의자의 견해의 저변에 놓인 혼동은 어느 발화가 의미하는 바와 어느 사람이 그 발화로 의미했던(혹은 의미하는) 바를 구분하는 일의 실패로부터 야기되고 있다. 나는 "I saw her duck" 이라는 말에 있어 단순히 "I saw her duck"을 발화함으로써, 혹은 "I saw her duck"을 발화하며 한 마리의 새에 대한 해석의 의도를 품음으로써, 이 말이 오리 한 마리를 보았다는 사실을 의미하게 할 수는

없는 일이다. 의도를 품는 일만으로는 아무런 소용이 없다. 내가 해야 될 일은 우선 "I saw her duck"이라고 말하고 나서 다음으로 그밖의 무슨 일—손가락으로 가리키거나 다른 문장을 발화하거나 하는 등등 의 일—을 하거나 혹은 어떤 조건들이 통용되고 있는가를 아는 일이 다. 첫째로 어느 대화, 둘째로, 그 대화가 발화될 때의 비언어적 조건들, 세째로, 특정의 언어 공동체라는 세 가지가 주어졌을 때, 그 대화의 어느 문장은 비로소 명확한 의미를 갖추게 되거나 아니면 그대 로 애매한 채로 남게 된다.

그러나 주어진 대화에서의 어느 문장이 의미하는 바를 안다고 할지라도 그 대화의 화자가 그 발화로 무엇을 의미했는가에 관해서는 여전히 의문이 남아 있을 수 있다. 가령 어느 대화에서 "I saw her duck"이라는 말 이 그 말을 한 화자가 한 여인이 머리를 숙이는 것을 보았음을 의미한다 고 하자. 1) 한 발화의 의미와 2) 화자가 그 발화에 의해 의미하거나 의 미했던 것 간의 구별을 명심할 때, 화자는 그 발화에 의해 하나 혹은 그 이상의 서로 다른 단계에서 많은 것들 중 어느 하나나 그 이상을 의미 했음직하다는 점이 주목될 수 있다. 가장 기본적인 단계에서라면 그 발 화가 대화 속에서 의미하기를 화자 자신이 희망했던 내용 바로 그것, 즉 한 여인이 머리를 숙이는 것을 보았다는 것을 화자는 의미했음직하다고 생각된다.(아니, 그가 영어를 적절하게 구사하지 못하는 사람이거나 잘못 사용한 사람이 아니라고 한다면 그는 틀림없이 바로 그것을 의미했을 것 이다.) 만약 화자가 자신의 발화로 하여금 자신이 원했던 바를 의미하게 하는 데 성공하지 못한다면, 그는 그 발화를 통해서 자신이 의미하고 자 원하는 그밖의 다른 것을 의미하는 데 으례히 성공 할 수 없을 것 이기 때문에 나는 이것을 가장 기본적인 단계라고 부르고자 한다. 그 다음의 단계에서 화자는 그녀의 용기를 논란의 대상으로 삼고자 한 다든가, 그녀를 모욕하려거나, 그녀의 민첩함에 대해 촌평을 가하고 자 하거나, 그녀를 칭찬하려거나 하는 등등을 의미했음직도 한 일일 것이다. 또 다른 단계에서 화자는 어떤 효과나 반응을 일으키고자 의

미했음직도 하다. 즉 그 여인을 불행하게 만들거나 혹은 행복하게 만
들고자 뜻했을 수도 있는 것이다. 이처럼 화자가 발화로 의미했음직한
사실들의 수는 방대하다. 그러나 한 문장의 의미는 어느 사람이 그 문
장을 발화함으로써 성공적으로 의미할 수 있는 것에 한계를 두고 있다.
여기서 말하고자 하는 요지는, 어느 주어진 콘텍스트(context) 속에서
한 문장이 의미하는 것과 화자가 그 문장을 발화할 때 의미했을(의미하
고자 의도했을) 것과는 구별되고 있다는 점이다.

　이제까지의 언어와 의미에 관한 서술은 "일상적인" 상황의 입장에서
전개되었다. 그러나 우리가 문학에 눈을 돌려 본다면 상황은 어떤 중요
한 점에서 판이하게 달라진다. 내가 문학에 관해서 말하게 될 내용은
문학 뿐만이 아니라 다른 대부분의 글들에도 어느 정도 적용될 것이지만
나는 여기서 다만 문학에만 관심을 두고자 한다. 우선 문학의 경우에는
극 중 화자(dramatic speaker)가 있으므로 문학의 전형적인 상황은 일상
적인 상황보다 더 복잡하다. 일상적인 상황에는 다만 화자와 그의 발화
만이 있지만 문학의 상황에는 저자, 극 중 화자(들) 및 그(들)의 발화가
있다. 여기서 작품의 저자와 작품 속의 극 중 화자를 혼동하지 않는 것
이 중요한 일이 된다. Shakespeare는 연극〈햄맅〉의 저자이지만 Hamlet
이란 인물은 극 중 화자들 중의 한 사람이다. 소설의 경우 극 중 화자
란 이야기를 해 나아가는 사람으로서, 에컨대〈모비딕〉에서의 Ishmael
같은 인물이다. 많은 소설들의 경우 극 중 화자는 명명되지도 않고 뜨 자
신을 밝히고 있지도 않음은 물론이다. 둘째로, 앞서 160페이지에서 어
느 문장이 애매한가의 여부를 결정하기 위해 언급된 세 가지 일반적인
조건들 중 둘째 것에 있어 문학은 사정이 좀 다르다. 그러나 첫째 조건과
세째 조건은 일상적인 상황과 문학의 상황 모두에 해당되는 것 같다.
　1) 대화 조건 : 다행스러운 경우로서 우리는 완결된 대화—완결된 대
담, 천문학에 관한 완결된 논문, 완결된 시, 완결된 소설—를 지니고
있을 때가 있다. 완결된 텍스트를 갖추고 있다면 이 조건에 관한 한
우리는 어느 문장이 애매한지 여부를 결정하기 위해 갖추어야 할 것을

완벽하게 구비하고 있기 때문에 이는 다행스러운 경우라고 할 수 있다. 그러나 그렇지 못한 경우로서 대화가 완결되어 있지 않다는 것을 알고 있거나, 혹은 완결되어 있는지 여부를 분간할 수 없을 때가 있다. 이러한 경우들은 불행한 경우들이다. 왜냐하면 비록 완결되어 있지 않은 것일지도 모르는 그 대화에 관련해서 우리는 어느 주어진 문장이 애매한지 여부를 결정할 수 있다 하더라도, 만약 우리가 완결된 대화를 가지게 된다면 우리의 이 결정은 변경될 수도 있다는 것을 우리는 알고 있기 때문이다.

3) 한 언어에 관한 지식 조건 : 다행스러운 경우로 우리는 우리로 하여금 어느 대화를 이해할 수 있게 해 주며 주어진 어느 문장이 애매한 것인지 아닌지의 여부도 결정할 수 있게 해 주는 바의 어떤 언어 공동체의 언어―20세기 미국인의 영어, 20세기 미국인의 영어의 어떤 지역적 변화, 16세기 엘리자베스시대 영어, 16세기 엘리자베스시대 영어의 어떤 지역적 변화 등등―를 알고 있다. 그러나 우리로 하여금 어느 대화를 이해하도록 해 주게 되는 바의 어떤 언어에 관한 어느 정도의 지식이 결여되어 있는 다행스럽지 못한 경우도 있다.

이 한 언어에 관한 지식 조건 속에 포함되어 있는 것이 명백하게 밝혀져야만 하며, 나아가 어떤 언어의 어떤 대화 속에서 한 단어, 한 어귀, 한 문장이 의미하고 있는 바를 찾아 내는 데 필요한 탐구 속에 포함되어 있는 것과 포함되어 있지 않은 것이 명백하게 밝혀지지 않으면 안된다. 16세기 영어로 쓰여진 어느 대화의 한 주어진 문장을 이해하기 위해 나는 어떤 단어의 의미를 연구하지 않으면 안될지도 모른다. 그러나 나는 16세기 영어에서 그 단어가 의미하는 바를 알아내는 데 있어 문제의 그 대화의 저자가 그 단어로 의미했던 바를 탐구하고 있지는 않다. (나는 여기서 단어의 의미와 문장의 의미 사이의 차이는 무시하고 있다.) 여기서 화자가 자신의 발화로 의미했던 것과 그의 발화가 실제로 의미하고 있는 것 간의 구별이 중요한 일이다. 어떤 저자가 사용했던 한 단어의 의미를 역사적인 기록과 같은 것을 통해 발견하는 일이 그 저자가 살

던 당시 언어에서 그 단어가 의미하는 것에 대한 하나의 단서의 역할
을 해 줄 것이라 함은 생각할 수 있는 일이다. 그래도 내가 주장하는 구
분은 여전히 남아 있다. 즉 저자가 어느 특수한 경우에 한 단어나 발화
를 사용하여 의미했던 것이 곧 한 언어 속에서의 그 단어나 발화의 의
미를 제공해 주지는 않는다는 것이다. 그렇지 않다고 생각한다면 그것
은 사실을 뒤집어 놓는 꼴이 된다. 왜냐하면 어느 언어에서의 한 단어
혹은 한 발화의 의미가 일단 나타난 후에야 화자는 개별적으로 특수한
경우에 무엇인가를 의미하기 위해 그 의미를 사용할 수 있기 때문이다.
물론 여기서 언급된 순서는 시간적인 순서가 아니라 논리적인 순서이다.
　이제 우리는 일상적인 상황과 문학의 상황이 판이하게 되고 있는 바
의 두번째의 일반적인 조건에 다가서게 된다. 즉 대화가 발화될 때의 비
언어적인 조건들을 말함이다. 일상적인 상황에서 이 조건들은 자신의 손
가락으로 무엇인가를 가리키는 일이라든가, 누가 화자인가를 청자가 볼
수 있다는 사실 및 아나티테 가족 중에 누가 참석해 있다는 사실 따위
와 같은 것들이다. 그러나 문학의 상황에서는—예컨대 시나 소설에서
는—비언어적인 조건의 문제는 발생하지 않는다. 아니, 적어도 전형적
으로는 발생하지 않는다. 즉 소설이나 시에서의 극 중 화자는 아나티테
가족의 일원이나 혹은 참석해 있는 한 여인을 손가락으로 가리킬 수 없
다. 왜냐하면 극 중 화자가 문학작품 세계 밖의 것들을 言及(refer to)
할 수는 있다 하더라도 그들을 指摘(point to)할 수는 없는 일이기 때
문이다. 또한 소설이나 시에서의 극 중 화자는 보여질 수 없기 때문에 청
자(독자)는 누가 화자인지를 볼 수 없다. 설령 극 중 화자가 결코 눈 앞
에 보여질 수는 없다 하더라도 독자는 그 화자의 모습을 聽取(be told)
할 수는 있다. 그러나 이것은 언어적인 문제이지 비언어적인 조건의 문
제는 아니다. 요는 문학의 상황에서—즉 시, 소설 따위에서—의 문장들
은 전형적으로 비언어적인 콘텍스트(context)를 갖고 있지 않다는 점이
다. 동일한 문장이 일상적인 상황과 문학의 상황에서 작용하게 될 대
조적인 방식들을 고려해 보자. 일상적인 상황에서 "그 전투가 벌어졌던

곳은 저쪽 언덕 위이다"라는 발화는 꼭 하나의 언덕만이 보이고 있는 경우라고 한다면, "언덕"의 지시물(referent)에 관련시켜 볼 때 애매한 발화가 아니다. 그러나 만약 두 언덕이 보이는데 어느 쪽 언덕이 지시되고 있는지 가리켜지지 않는다면 그 발언은 애매하게 된다. 그러나 "그 전투가 벌어졌던 곳은 저 쪽 언덕 위이다"라는 말이 문학작품에서 나타난다면, 그 발화의 비언어적인 콘텍스트에 들어 있을 지시의 어떠한 애매성도 있을 수 없다. 하지만 예컨대 둘째 인물이 "저 두 언덕 가운데 어느 것인가?"라고 말할 때와 같이 작품의 스토리 내에서 지시의 애매성이 있을 수 있음은 물론이다. 문학작품을 구성하고 있는 발화들에 의해 수립된 지시의 콘텍스트(reference context)가 개재되어 있다 하더라도 이러한 종류의 콘텍스트는 대화로부터 동떨어져서 존재하지 않으며 또한 일상적인 상황의 콘텍스트와는 매우 상이하다.

문학작품의 본질이 이러하므로 그것은 일상적인 대화가 지니고 있는 것과는 달리 비언어적인 콘텍스트를 전형적으로 갖추고 있지는 않다는 것이 나의 논지이다. (예컨대 전화로 하는 대화의 경우처럼 어떤 일상적인 상황들도 전적으로 혹은 부분적으로는 비언어적인 콘텍스트를 결여하고 있는 경우가 있기는 하다.) 문학의 본질이 그러하다는 데 있어 불가피한 어떤 이유라 할 것은 아무 것도 없다. 그것은 다만 우리의 문학적 생활의 관습(practice) 혹은 방식의 한 사실일 따름이다. 우리의 모든 문학작품들은 본래가 그러했으므로 그들 속의 모든 문장들이 애매하지 않기 위해서라면, 특정된 지리적 위치 혹은 그 위치가 재현된 곳에서, 아니면 어떤 종류의 특색을 갖추었던 지리적 위치 혹은 그러한 위치가 재현된 곳에서 의례 그들이 수행되었어야 했을 그러한 경우이었으리라. 물론 어떤 문학작품들—즉 연극이나 영화—은 실제로 그러한 장치를 요구하기도 한다. 그리고 문학을 충분히 논의하고자 한다면 이러한 작품들을 다루는 것이 필요한 일이다. 그러나 나는 시나 소설과 같이 여하한 비언어적인 콘텍스트도 없이 전형적으로 경험되는(읽혀지는) 문학작품들에만 관심을 두고자 한다. 이러한 문학작품들은 통상 비언어적인 콘텍스트를

갖고 있지 않다고 보는 것이 관례이다. 결과적으로, 보통 시나 소설의 저자는 비언어적인 콘텍스트의 개입에 의존하지 않은 채 자신이 극중 화자들로 하여금 의미하게끔 의도한 것을 그들 화자가 의미하게 하는 데 실패하거나 성공하거나 할 것이다. (나는 이러한 실패나 성공이 작품 해석을 위해 중요하다는 것을 제안하고 있는 것은 아니다.) 애매성을 제거하기 위해 비언어적인 콘텍스트를 이용하려는 시도는 거의 언제나 실패하게끔 되어 있다. 이에 대한 한 가지 가능한 예외는 지리적으로 뚜렷하고 잘 알려진 장소에서 스토리가 전개되는 소설의 경우이다. 이 경우에 지리적인 지역에 관한 지식은 극 중 화자가 확실한 소득(obtains)으로 삼고 있고, 또 대화 중의 어떤 문장을 애매하지 않게 하는 데 도움이 될지도 모를 조건인 것으로서 간주될 수 있다.

여기서 말하고자 하는 요점은, 의미란 公的인(public) 것이지 저자 혹은 보다 일반적으로 말해 화자가 자신의 사적인 마음 속에 의도했던 것이 아니라는 점이다. 그러므로 어느 저자가 자신의 시가 의미하는 바를 말해 준다고 하더라도 우리가 그 저자의 진술과는 별도로 시 속에서 그러한 의미를 발견할 수 없다면, 그 저자가 주장하는 시의 의미를 그 시가 의미하고 있다고 주장될 수는 없는 일이다. 저자가 자기 시의 단어들을 모두 썼을 때 어떤 의도를 품고 있었다는 사실이 곧 그 의도가 그들 단어 속에 구현되어 있음을 보장하지는 않는다. 작가나 일상의 화자를 막론하고 자신이 말하고자 의도한 것을 말하는 데 실패하는 일은 종종 벌어진다. 그리고 의도에 대한 호소가 애초의 단어들이 의미하기로 되었던 것을 명백히 하는 데 도움이 될 수도 있겠지만, 그렇다고 해서 그 호소가 애초의 단어들의 의미(혹은 무의미)를 바꿔 놓을 수는 없는 일이다. 여기서 발생할 수 있는 하나의 오해를 막기 위해 작가는 자신의 작품을 설명하고 해석하고 나아가 평가까지 할 수 있는 비평가로서의 역할을 수행할 수 있으며, 따라서 그는 훌륭한 비평가일 수도 있고 그렇지 못한 비평가일 수도 있다는 점이 명백하게 되지 않으면 안된다. 그러나 반의도주의자(anti-intentionalist)는 작가가 자신의 의도에 대해 잘 알고 있

다고 해서 그가 비평가로서의 특권적인 위치를 지니고 있다는 사실을 부인한다. (비평가는 문학작품에서 그가 발견하는 공적인 의미를 가지고 작업할 수 있을 따름이다.)

작가의 의도에 관한 한, 시각 예술에서의 재현(representation)은 문학에서의 의미(meaning)에 유사하다. 자신의 디자인이 사과나 어느 여인이나 처칠 수상을 재현하고 있다 함을 의도하는 화가의 마음은 아무것도 이루지 못한다. 디자인이 재현하고 있는 것을 결정해 주는 것은 바로 디자인 자체의 성질들이기 때문이다. 사실 화가나 비평가로서 활동하는 사람이면 누구나 디자인 속에서 우리가 미처 주목하지 못했던 어떤 성질들에 대해 우리의 주목을 환기시켜 줄 수 있으며, 따라서 우리로 하여금 그 디자인이 어떤 대상이나 인물을 재현(아니면 아마도 암시)하고 있다 함을 볼 수 있게끔 해 줄지도 모른다. 그러나 이것은 다만 우리가 공적으로 존재하는 것을 보는 일을 고려에 넣지 못했었다는 사실을 의미할 뿐으로서 결코 화가의 의도에 관련시킬 필요는 없는 사항이다.

그림과 문학에서의 상징들에 관한 해석도 또한 공적인 문제이다. 後光과 같은 상징들은 단어들이 공적인 의미를 갖는 방식과 유사하게 관례적이고 공적인 의미를 갖는다. 상징들이 때로 어느 예술작품에 의해 창조되거나 수립됨이 사실이긴 하지만, 이것은 그 상징으로 하여금 그림이나 문학작품에서 어떤 역할을 담당하게 함으로써 공적인 방식으로 수행되는 일이다. 즉 하나의 상징의 의미도 작가의 의도에 의해 수립되지는 않는다는 말이다.

올바른 공연과 작가의 의도의 문제는 단순히 이해하는 일 이상의 것을 포함하고 있기 때문에 위의 경우와는 구별되고 있다. 이해에 덧붙여서 여기에는 두 가지 구별되는 문제가 내포되어 있다. 즉 1) 연극 대본이나 악보에는 언제나 어떤 여지가 남겨져 있게 마련이다. 왜냐하면 작가는 결코 어떻게 각 요소가 공연되어야 하는가를 상술하지 않기 때문이다. 그리고 2) 어느 주어진 공연에서 실제의 무대나 악보의 지시들은 무시되기도 하며 어떤 요소들(어느 절, 장, 막)은 생략되기도 한다.

작가의 의도를 따르라는 의도주의 비평가의 충고는 첫째 경우에 해당시켜 볼 때 무의미하다고 된다. 왜냐하면 만약 연기자나 연주자를 위해 남겨진 여지가 있다면 실제로 여지는 거기에 있는 것이며, 그리고 그러한 여지에 대한 것이라고는 작가의 어떤 의도가 아니라 다만 그러한 여지가 있다는 사실이 그 전부가 되고 있기 때문이다.

하지만 둘째 경우는 좀 다르다. 무언가 생략이 되어 있다면 작가의 의도는 연주자(지휘자, 작곡가, 편곡자 등 공연에 대해 책임을 진 모든 사람)에 의해 고의로 무시되는 셈이다. 의도주의 비평가라면 이런 경우를 두고 예술작품에 폭력을 가하는 일이라고 느낄 것이다. 작품의 동일성이 교란되고 심지어 근본적으로 바뀌어지는 일까지도 벌어질 수 있으리라. 그러나 그래서 어떻단 말인가? 비평가가 어느 작품의 공연에 대한 기술, 해석, 나아가 평가에 관심을 지니고 있다면, 그가 경험하며 말하고 있는 그 공연이 기존 작품을 변경함에 의해 비롯되었다 해서 무슨 차이가 있단 말인가? 비평가는 여전히 자신이 경험한 공연을 설명하고 평가할 수 있는 것이다. 무엇보다도 비평가는 어느 대목에서 무언가가 좀 더 추가되었더라면 그 공연은 훨씬 더 좋았을 것이라고 말할지도 모를 일이며, 그리고 빠진 부분에 관해서 자세히 지적하기도 혹은 안하기도 할 것이다. 만약 비평가에게 잘 알려진 어느 작품의 공연에서 빠져버린 요소가 연주자나 지휘자 등에 의해 생략된 어떤 요소에 해당된다고 한다면, 그 비평가는 그 생략된 요소야말로 바로 공연된 작품이 필요로 했던 것이었다고 매우 상세하고 정확하게 말할지도 모를 일이다. 반대로 어느 경우 그 비평가는 공연된 작품이 문제의 그 요소가 없어서 더 좋았다고 정확하게 말할지도 모를 일이다.

요는 비평가는 공연된 작품에 관해 말하고 평가하지 않으면 안된다는 것이다. 그는 또한 공연된 작품이 좋다거나 나쁘다는 데 대한 이유에 관해 숙고하기도 한다. 경우에 따라서는 만약 작가의 의도가 무시되지 않았더라면 공연된 작품은 더 좋았으리라고 그는 정확하게 말할 수도 있다. 그러나 공연된 작품이 좋지 못하다는 것은 작가의 의도를 무시했

다는 사실에 기인하지는 않는 듯하다. 오히려 그것은 감독이나 지휘자
에 의해 수행된 특유의 변화에 기인한다고 보여진다. 우리가 예술의 동
일성을 변경시키고자 기도할 때 우리는 창조 작업에 따르게 되는 위험
—즉 보다 열등한 것을 창조하게 될 위험—을 초래할 수도 있다. 그러
나 확고하게 좋은 것을 창조하게 될 가능성도 또한 있다. 따라서 그러
한 일은 할 만한 가치가 있다고 보여지는 것이다.

 공연된 예술작품에 관한 비평의 관점에서 볼 때 기술되고 판단되는 것
은 눈과 귀에 와 마주 닿고 있는 것이다. 기술되고 판단되는 것은 원본
〈햄릿〉이거나 아니면 그 축소판이나 현대판 등이지 Shakespeare의 의
도는 아니다. 비평은 우리가 예술을 이해하는 일과 나쁜 예술로부터 좋
은 예술을 구별하는 일을 도와주는 데 관심을 두고 있는데, 작가의 의
도는 이 두 가지 일 중 어느 것을 수행하는 데에도 특권적인 역할을 담
당하고 있지는 않다.

제 13장 예술에서의 상징주의

 상징(symbol)이라 하면 어떤 사람들은 마음 속에 신비스러움이나 마
술적인 것을 연상한다. 그러나 이러한 연관은 필연적인 것은 아니어서
예술에서 상징들이 작용하는 방식에 마술적인 것이란 없다. 그리고 어느
특별한 경우들에 있어 상징의 과정이 매우 복잡하다고 하더라도 그 과
정에 신비스러운 것은 없다. 또한 예술에서의 상징주의(symbolism in
art)에도 본래적으로 가치있는 것이라곤 없다. ——상징주의란 의미 전
달의 수단으로서 이 일은 잘 수행되기도 하고 또 서투르게 수행되기도
한다. 상징주의는 품위있고 경제적으로 이용될 수 있지만 지나치고 서
투른 것이 될 수도 있다. 또한 상징주의는 예술작품의 격을 높힐 수도

있지만 오히려 멀어드릴 수도 있다.[3]

우리가 가장 흔하게 취급하고 있는 상징들은 단어들(words)이다. 그러나 여기에서 제시된 상징에 대한 설명은 단어들에 관련되어 있는 것이 아니라 예술에서의 상징들에 관련되어 있다. 나는 회화나 시나 연극 등에서 발생하는 상징들에 관심을 두고자 한다. 문학작품은 본래가 상징들인 단어들로 구성되어 있기는 하지만 이 경우 나는 단어들에 의해 마련된 記述이 가져오는 상징들에 관심을 두고자 한다. 그림에서 어느 사물, 예컨대 한 마리의 양이 묘사된다면 이처럼 묘사된 사물은 다시 다른 무엇의 상징으로서, 예컨대 예수의 상징으로서 작용할 수 있다. 비슷하게 문학작품에서도 어느 사물이 기술될 수 있으며 그렇게 되면 상징으로 작용할 수 있게 되는 것은 바로 그 기술된 사물이다. 예술에서의 상징들과 단어들은 의미를 담는 상징적 기능을 공유하고 있으며, 여기서 제시되는 상징주의에 대한 설명은 이 공통된 특징을 보여 주는 일이 될 것이다. 그러나 단어들의 상징적인 기능 작용에 대한 설명은 예술에서의 상징주의에 대한 설명보다 훨씬 더 복잡하다고 생각되며 이 자리에서는 그것을 취급하지 않기로 한다.

예술에서의 상징주의에 대한 정의를 마련하고자 하기에 앞서 상징주의의 몇 가지 실례를 들어 보고 그것들이 어떻게 작용하는가를 밝혀 보는 일이 도움이 되리라 생각된다. Gören Hermerén은 Panofsky에 의존하여 다음과 같은 상징주의의 경우를 인용하고 있다.[4] Jan van Eyck의 그림들 중에는 팔걸이에 청동 펠리칸의 모습이 담겨 있는 옥좌가 묘사되어 있는 그림이 한 점 있다. 기독교에서 펠리칸은 예수에 대한 전통적인 상징이다. 그러나 펠리칸은 이처럼 특수한 상징주의에 대해 그럴듯한 후보감이 아닐 것 같은 생각이 들기도 하기 때문에 이 경우는 자

3) 예술에서의 상징주의에 대한 나의 설명은 Beardsley, *Aesthetics*, pp. 288—293 ; Isabel Hungerland, "Symbols in Poetry," reprinted in W.E. Kennick, ed., *Art and Philosophy* (New York : St. Martin's 1964), pp. 425—448 ; Gören Hermerén, *Representation and Meaning in the Visual Arts* (Lund : Berlingska, Boktryckeriet, 1969)에 의존해 있다.
4) Hermerén, *op. cit.*, p. 98.

못 흥미롭기도 하다. 12세기의 동물 우화집에 언급되어 있는 내용으로 서 펠리칸은 자신의 새끼들을 위해서는 헌신적이라는 믿음이 이 상징주의의 기초가 되고 있다. 그 동물 우화집에 따르면 새끼들이 그들의 날개로 부모를 내리치면 부모는 그들을 되 쳐 죽인다. 그러나 3 일 후에 어미 펠리칸은 자신의 가슴을 파헤쳐 죽은 새끼들의 시체에 자기의 피를 부어 넣어 새끼들을 소생시킨다. 이처럼 펠리칸에게 생명을 재생시키는 힘을 돌려 놓고 있다는 사실이 곧 예수를 상징시키기 위해 펠리칸을 재현시켜 놓게 된 기초가 되고 있다. 왜냐하면 예수에게도 역시 비슷한 힘이 있다고 되기 때문이다.

상징주의에 대한 오늘날의 한 사례로서 Hemingway 의 한 단편 소설인 "정결하고 조명이 잘된 장소"의 경우를 고려해 보자. 이 소설의 서두 문장에는 한 사람의 노인이 "전등 불빛을 받은 나뭇잎이 만들어 놓은 그림자 속에 앉아 있는 노인"으로 묘사되어 등장하고 있다. 그리고 열 두어 줄 뒤에는 "그 노인은 바람에 약간 살랑거리는 나뭇잎들의 그림자 속에 앉았다"라고 언급되어 있다. 그리고 다시 몇 줄 뒤에 이 노인은 "그림자 속에 앉아 있는 그 노인"이라고 간단히 서술되어 있다. 그림자 속에 앉아 있는 이미지가 세 번이나 반복되고 있음은 분명히 죽음과 무에 접근하고 있다는 사실을 상징해 준다.

Isabel Hungerland 는 〈잃어버린 지평선〉이라는 영화로부터 상징의 일례를 인용하고 있다.[5] 샹리·라의 High Lama 가 임종하는 순간 카메라는 바람에 의해 꺼져 가는 촛불에 초점을 맞춘다. 마침내 촛불이 꺼질 때 우리는 High Lama 가 숨을 거두었다는 사실을 알 수 있다. 꺼진 촛불은 그의 죽음을 상징하기 때문이다.

Grünewald 의 이젠하임 祭壇畵인 "십자가상"에서는 한 마리의 새끼 양이 십자가 밑 부분에 서 있다. 이 새끼양은 오른쪽 앞다리로 부여잡은 조그마한 십자가를 어깨에 메고 끌고 간다. 십자가를 지닌 새끼양은 분명히 하나의 상징으로서 예수의 희생을 상징하는 것으로 보여지는데,

5) Hungerlnad, *op. cit.*, p. 427.

이는 또한 이 그림의 주제이기도 하다. 십자가 자체는 기독교의 상징이며, 국기는 한 국가의 상징이며, 미군 막사에서의 독수리는 위력이나 고결과 같은 미국에 속하는 어떤 특징들의 한 상징이다. 그밖에도 Hungerland 부인은 숫자의 미신에 관련된 상징을 인용해 보여 주고 있다. 그는 어떤 상태나 사건을 상징하는 숫자의 경우를 심중에 두고 있는 듯하다.[6] 이를테면 7이라는 숫자는 행운을 상징하고 13은 불운을 상징하는 것이다.

이상이 상징주의의 진정한 경우들로서 간주된다고 한다면 상징주의에 관한 어떤 특징들이 주목될 수 있다. 즉 1) 상징이란 여러 사람들이 생각하듯 구체적, 즉 비추상적일 필요는 없다. 숫자는 구체적인 것이 아니며 또한 단어들도 물론 구체적인 것이 아니다. 의심할 바 없이 예술에서의 대부분의 상징들은 구체적이긴 하지만 그러나 "상징"을 정의하는 데 있어서는 여러 상징들에 일률적으로 들어맞는 특성들만이 이용될 수 있는 것이다. 2) 상징들이 상징하는 대상들은 매우 다양하다——예컨대 사람 (예수), 어느 사건 및 상태(죽음 및 무), 사건(High Lama의 죽음), 행위(예수의 희생), 제도(기독교나 국가), 어떤 성질들(위력과 고결) 등이다. 따라서 상징될 수 있는 대상들의 유형을 한계지으려고 시도할 이유는 없는 것 같다. 3) 시각 예술의 경우에 있어서 상징은 그것이 상징하는 대상을 묘사(depict)해 놓지 않으며, 문학작품의 경우에 있어서도 상징은 그것이 상징하는 대상을 서술(describe)해 놓지 않는다. 상징들은 묘사나 서술보다는 더 간접적인 방식으로 의미를 전달한다. 그러나 상징들은 묘사나 서술에 근거를 두고 또 그것을 강화시키기도 한다. 4) 상징은 수립될 수 있는 어떤 방식으로 그것이 상징하는 대상을 "지시한다"(stands for). 그리고 상징은 어느 사람의 생각을 그것과는 다른 것으로 전이시키는 일을 맡지만 그렇다고 해서 이 전이가 임의적인 연상인 것은 아니다. 전이는 상징의 어떤 특징들에 달려 있으며 이들이 어떤 의미 체계 내에서 상징에 위치를 마련해 주게 된다. 5) 위에 인용된 어느

6) *Ibid.*, p. 429.

상징도 비를 의미(signify)해 주는 구름이나 불을 의미해 주는 연기와 같이 자연적 기호(sign)는 아니다. 자연적 기호는 기호와 의미하는 일 사이의 인과적인 관계에 의존되어 있다. 자연적 기호는 흔히 상징과 구별되며, 이는 상징이 누군가의 행위의 결과로서 상징이 되는 자격을 성취하는 반면, 자연적 기호는 누군가의 행위와는 전혀 무관하게 의미 작용을 한다는 점 때문인 듯하다. 자연적 기호의 경우 우리는 다만 인과적 규칙성들을 주목하는 일에 그치나 여기에는 어떤 모호한 점이 있으므로 우리는 조심하지 않으면 안된다.

이제 정의가 내려질 수도 있겠지만, Hungerland 부인이 주목하듯 "상징"이란 말이 사용되는 방식은 매우 다양하기 때문에 어느 정의도 이 방식들 모두를 포괄할 수는 없을 것 같다.[7] 따라서 앞으로 할 일은 허다한 "상징"의 용법들을 대변하리라 기대되며, 또 그 성원들(members)이 정의의 근거를 마련하기에 족할 만큼 서로가 비슷하다고 기대되는 그러한 일단의 실례에 초점을 맞추는 일이다.

어떤 사람 혹은 어떤 일군의 사람들에 있어서 어느 것이 수립될 수 있는 어떤 방식으로 다른 어떤 것을 지시해 주는 가운데 그 어느 것(곧 상징하는 것)이 그 다른 어떤 것(곧 상징되는 것)을 묘사하거나 서술하고 있지 않으며, 나아가 의미하는 것과 의미되는 것 간의 관계가 단순히 자연적인 기호의 관계가 아닌 그러한 한에서만이 그 어느 것은 상징이 될 수 있다.

이 정의에 의해 제기되는 가장 중요한 문제는 지시(standing-for) 관계의 수립의 문제이다. 십자가의 경우처럼 이미 수립되어 있는 상징을 거론함으로써 이에 대한 설명을 시작하는 일이 아마도 가장 좋은 방식일 것이다. 십자가는 예수가 순교한 방식으로 인해서 수백 년 동안 기독교 의식에서 중심적인 위치를 차지해 왔다. 십자가와 같은 상징들은 예술가가 그것을 근거로 어음을 뗄 수 있게 되는 일종의 자본(capital)이라 할 수 있다. 예술가가 자신의 작품 속에 십자가를 사용하고 있는 경우라

7) *Ibid.*, p. 426.

면, 아마도 그는 그의 작품을 대하는 모든 사람들이 그것이 의미하는 바를 알고 있을 것으로 기대할 수 있는 것이다. 이러한 상징들은 공동체의 모든 구성원들이 그 의미를 알고 있는 일상적인 단어들과도 매우 흡사하다. 그러나 십자가를 비롯한 그밖의 수립된 상징들에 관한 이러한 모든 논의는 상징들이 어떻게 수립되는가를 보여 주지는 않고 다만 그들이 수립된 상징들이라는 사실만을 보여 줄 따름이다. 그렇다면 예컨대 십자가는 어떻게 하나의 상징으로서 수립되었는가? 우리는 다만 그러한 수립의 세부적인 내용에 관해 생각해 볼 수 있을 뿐이다. 언젠가 초기 기독교도들 몇몇이 예수가 순교한 내용을 알고 있는 다른 기독교도들 앞에서 기독교 의식을 고양시키거나, 혹은 한 교파의 구성원으로서의 예수의 동일성을 수립하기 위해, 혹은 그밖의 다른 목적 때문에 십자가를 그렸거나 아니면 그 모양을 짜 보였을 것임이 틀림없다. 아무튼 기독교의 역사 속의 많은 사건들 중의 하나에서 어떤 십자가가 사용되었음으로 인해서 그 이후 묘사되거나 모양이 짜 맞추어진 십자가는 기독교의 상징으로서 수립되어지게 된 것이다. 따라서 초기의 어느 기독교인은 행위로써 십자가가 하나의 상징이라는 관례를 수립했고, 이 관례는 기독교 사회의 성원들에 의해 수용되어 사용되게 되었다. 그리고 조만간에 십자가의 상징적인 의미는 비기독교인들에게도 역시 알려지게 된 것이다.

관례란 공식적(formal)이거나 비공식적이거나 어느 방식으로도 수립될 수 있다. 국가의 상징으로서의 국기의 경우야말로 아마도 공식적인 방식으로 가장 흔하게 수립되는 경우가 될 것이다. 합중국의 역사 중 어느 초기 시대에 의회의 어떤 의원이 각각 13개의 별과 줄로 된 깃발을 합중국의 국기로 채택하고자 제안하였을 것이며 이 제안은 의회의 과반수 찬성을 얻어 통과되었을 것이다. 그러나 대부분의 상징들의 수립은 비공식적이어서 무엇인가가 어떤 사물을 의미하도록 사용되고 있음을 보여 주는 것과 같은 방식으로 그 무엇인가를 사용하는 사람에게 존재한다.

예술가들은 이미 수립된 상징을 그들의 작품에 응용할 수 있지만 그

들은 소설, 그림, 희곡을 창조하듯이 상징을 창조해 내기도 한다. 그들은 무엇인가를 상징으로 수립하고자 하는 데 도움이 되는 여러 다양한 고안들을 이용하는 바, 개중에는 아직 안출되어 본 적이 없는 것도 있음은 물론이며, 다음의 사례들은 새로운 상징의 수립에 도움이 될 여러 고안들이 활용되는 방식들을 보여 줄 것이다. 그 한 가지 방식은 상징의 경우가 아니라고 한다면 일상적이거나 역사적인 사건이 묘사되어도 그 만일 그림에서 그와는 달리 매우 유별나고 불가능한 사건을 묘사하는 일이다. Grünewald의 그림 "십자가상"에서 십자가의 밑부분을 다리로 부여잡고 어깨로 떠받치며 작은 십자가를 메고 가는 새끼양의 경우가 바로 그것이다. 비록 새끼양은 이미 수립된 상징은 아니지만 이러한 묘사는 분명히 새끼양을 하나의 상징으로 수립하는 데 이용되고 있다. 그리고 유별나거나 불가능한 사건들의 서술이 문학작품에 등장하게 되는 경우에 있어서도 그들은 역시 상징으로 작용하게 된다.

또 다른 고안은 작품 내에서 어떤 묘사나 서술에 현저한 위치를 부여해 놓는 일이다. Grünewald의 그림에서의 새끼양이 바로 이러한 고안의 한 실례이기도 하다. 새끼양은 십자가의 밑부분인 전경 중앙에 위치하고 있는 것이다. Hemingway의 소설에서도 노인은 맨 앞 문장에서 그림자 속에 앉아 있는 것으로 서술되어 있다. 그리고 작품의 마지막 부분도 눈에 띄는 또 다른 현저한 위치가 된다. 한편 그밖의 현저한 위치들은 구성(plot)이나 그밖의 형식상의 특성들에 관련되고 있는 것들이다. 또 다른 고안들로서는 반복과 병치가 있다. 그림자 속에 앉아 있는 노인에 대한 서술은 Hemingway의 소설의 서두에서 세 번이나 제시되고 있다. 그리고 어두움이 삶과 젊음을 의미하는 빛과 자주 병치되어 나타나고 있다. 이같은 병치는 반복되건 그렇지 않건 간에 상징의 관계를 수립하는 데 도움이 될 수 있다. Grünewald의 그림에서 새끼양은 십자가에 못박힌 예수의 바로 옆에 위치하여 예수를 상징하고 있는 것이다.

그러나 이러한 고안들만으로는 어느 사물을 하나의 상징으로서 수립하기가 힘들다. 즉 한 사물이 다른 어떤 것의 상징으로서 작용하기 위

해서라면 그 사물은 어떤 적절한 특성들을 구비해야만 한다. 예술작품 속에 적절하게 제시되어 있다면, 새끼양으로 하여금 예수와 그의 희생을 상징하게 하는 일이란 비교적 용이한 일이 된다. 왜냐하면 새끼양은 유순함과 같은 뚜렷한 성질—예수에게도 해당되는 성질—을 갖추고 있으며, 또 전통적으로 새끼양이 유태인들에게 있어서 희생의 동물이었다 함은 주지된 역사적 사실이기 때문이다. 그림자 속에 앉아 있는 노인의 경우에도 어두움과 죽음이 손쉽게 결부되고 있는 점이라든가, 소설의 이 어귀와 구약성서 시편 제23장에 나오는 "죽음의 그림자의 계곡"이라는 어귀와의 관계는 그 서술된 상황이 하나의 상징으로서 작용하기에 충분한 근거를 마련해 준다. 예수를 상징하는 펠리칸의 근거는 펠리칸에 속해 있다는 생명을 재생시키는 힘이다. 펠리칸이 이러한 힘을 보유하고 있다는 것을 이제는 아무도 믿는 사람이 없다고 해서 그러한 사실이 곧 펠리칸으로 하여금 예수의 상징으로서 작용하게 하는 일을 방해하지는 않는다. 그러나 오늘날의 예술가라면 새끼양은 사용하더라도 펠리칸을 그같은 상징으로 사용할 것 같지는 않다.

일반적으로 보아 어느 사물을 하나의 상징으로서 수립하거나 작용하게 하는 데에는 형식적인 고안들을 필요로 하며 아울러 그 사물이 적절한 특성들을 구비할 것을 필요로 한다. 그러므로 새끼양이 묘사되고 있다고 해서 어느 경우에나 예수나 그밖의 어느 것이 상징되고 있는 것은 아니다. 한 예로 Little Bo Peep 의 그림에서 새끼양은 아마 아무것도 상징하고 있지 않으리라는 것을 우리는 안다. 상징들은 콘텍스트에 의존되어 있기 때문이다. 예술작품의 여러 요소들이 함께 작용하여 하나의 요소로 하여금 상징으로서 작용할 수 있도록 하는 방식은 앞서 촛불과 High Lama 의 경우를 통해 잘 예시되고 있다. 타다가 꺼져가는 촛불은 어떤 점에서 살다가 죽어가는 인간과 유사하다. 그러나 이러한 유사성 자체만으로는 상징 관계가 수립될 수 없다. 꺼진 촛불은 바람이 빠져 버린 타이어와도 유사하긴 하지만, 그렇다고 해서 그것이 바람이 빠져 버린 타이어의 상징이 될 수는 없는 일이다. 꺼진 촛불은 또 다른 꺼진 촛불과도

아주 유사하다. 그러나 전자는 후자의 상징은 아니다. 유사성만으로는 충분하지 못한 것이다. 그러므로 적절한 유사성들을 가려내어 상징 관계를 수립해 주는 것은 바로 작품의 콘텍스트 속에서의 처리방식이다. 앞서 언급된 영화에서 처음에는 분명히 임종의 순간에 처해 있는 High Lama의 모습이 찍혀 있다. 그 다음에 카메라는 열려진 창문 앞에서 깜박거리는 촛불의 장면으로 이동한다. 이때 창문을 통하여 불어 들어오는 바람이 촛불을 꺼버린다. 촛불이 꺼지는 것은 High Lama의 죽음을 상징한다. 왜냐하면 시간적으로 연달아 나타나는 두 장면의 병치는 그들 간의 연결을 마련해 주어 상징 관계를 수립하는 적절한 유사성을 초래시켜 놓고 있기 때문이다. 어느 다른 콘텍스트에서라면 촛불이 꺼지는 것은 바람이 나간 타이어를 상징할지도 모를 일이다.

　예술가가 어느 사물을 하나의 상징으로 수립하려 하다가 실패하는 경우도 더러 있게 된다. 왜냐하면 그는 작품의 요소들을 그 속에 올바르게 구성시켜 놓지 못하거나, 혹은 어떤 결정적인 요소들을 마련해 놓고 있지 못할 수도 있기 때문이다. 만약 〈잃어버린 지평선〉이라는 영화의 편집자가 촛불의 장면을 임종의 장면으로부터 멀리 떨어지게 잘못 설정하였더라면, 비록 그것이 하나의 상징이 될 여지는 여전히 있다 해도 High Lama의 죽음의 상징으로서는 작용하지 못하였을 것이다. 그런 만큼 예술가가 상징이 될 만한 여지가 있는 사물들을 자신의 작품 속에 담아 놓고는 있지만 실제로는 상징이 되게끔 하는 일에 성공하지 못하고 있는 경우들이 역시 있을 수 있으며 또한 자주 일어나는 일이 되고도 있다. 어떤 예술작품에 들어 있을 이러한 식의 수다한 "상징들"은 오히려 작품으로 하여금 어떤 의미(significance)를 담고 있는 양 보이도록 해 주기도 할 것이다. 초현실주의자들의 예술에서 등장하는 기묘한 것들이 바로 이러한 종류의 상징들인 셈이다. Beardsley는 Kafka의 〈流刑地에서〉는 "특정의 어느 것 혹은 적어도 여러분이 다른 말로서 공식화할 수 있는 어느 것을 상징시켜 놓고 있지는 않으면서도 심원하고 풍부하게 상징

8) Beardsley, *Aesthetics*, p. 408.

적인 분위기"⁸⁾를 풍긴다고 말하고 있는 것이다.

그러나 예술에서의 상징의 핵심은 무엇일까? 상징은 어떤 기능에 이바지하는 것일까? 가장 기본적으로는 예술에서의 상징은 의미(meaning)나 정보(information)를 전달한다. 그림자 속에 앉아 있는 이미지는 "죽음에 임박해 있다"는 의미를 전달한다. 어깨에 십자가를 메고 있는 것으로 묘사된 새끼양은 "십자가에 못박힌 예수"의 의미를 전달한다. 또한 꺼진 촛불은 "High Lama가 죽었다"는 정보를 제공한다. 그러므로 전달된 의미는 경우에 따라 하나의 진술로서(촛불), 또는 형용사구로서(십자가를 멘 새끼양), 또는 술어로서(그림자), 그밖의 다른 경우에는 또 다른 방식으로서 각각 문법적으로 가장 잘 공식화될 수 있을 것이다. 요는 의미란 것이 이러저러한 형태로 전달되고 있다는 점이다.

전달되는 정보는 부가적인(additional) 정보이거나 아니면 과잉적인 (redundant) 정보가 된다. 꺼진 촛불의 경우에는 부가적인 정보가 전달된다——촛불이 꺼질 때 우리는 High Lama가 죽었다는 사실을 처음으로 알게 된다. 십자가를 멘 새끼양은 과잉적인 의미를 품고 있다. 그림의 중심적인 초점은 십자가에 못박힌 예수의 묘사이기 때문이다. 그림자 속에 앉아 있는 이미지에 의해 전달되는 의미는, 그 노인의 처지가 소설의 직접적인 비상징적 측면들에 의해서도 충분히 명료해지기 때문에 또한 과잉적이라고 말할 수 있을지도 모른다. 아마도 대다수의 상징들이란 과잉적이어서 그들 대부분이 없어진다 해도 의미는 조금도 상실되지 않을 것이다. 예컨대 죽어가는 High Lama를 단순하게 직접 보여 줄 수도 있겠고, 노인은 자신이 죽음에 임박했음을 느끼고 있다고 말로 해 줄 수도 있을 것이다.

그러나 이러한 技術的인 종류의 과잉은 예술에 있어서나 일상적인 담화에서마저도 흠이 되는 것이 아니다. 일상적인 담화에서의 과잉은 우리가 말한 내용이 이해된다는 사실을 보증해 주고 있다. 그리고 상징들이 전달하고 있는 과잉적 의미는 예술작품에 텍스추어의 농도와 풍부함을

더해 준다. 상징은 복합성을 증가시켜 줌과 동시에 작품의 통일성을 유
지시키거나 증가시킬 수도 있다. 십자가를 멘 새끼양이 없는 Grünewald
의 그림을 상상해 보라. 그런 다음 그 그림에 새끼양을 추가시켜 보라.
새끼양이 있음으로 해서 그 그림은 더 많은 요소를 지니게 되기 때문에
새끼양이 없을 때보다 더 복합적인 것이 된다. 새끼양의 상징적인 의미
가 그림의 다른 요소들 및 주제와 조화를 이루고 있기 때문에 새끼양은
그 그림의 통일성을 유지시키게 되며 아마도 증가시키는 일을 하게도
될 것이다. 물론 상징들 모두가 다 예술작품을 고양시켜 주는 것은 아
니다. 즉 어느 주어진 상징은 어느 주어진 작품을 산만하게 만들지도 모
르며, 그리고 대단히 많은 상징들은 설령 작품을 긴밀하게 해 주기는 한
다 하더라도 작품을 망가뜨려 놓을 수도 있는 일이다.

상징들은 전형적으로 작품의 어느 한 주제나 혹은 여러 주제들을 강
조하고 강화하는 일에 이바지하고 있다. 경우에 따라서 아주 잘 사용된
상징들은 마치 반복되는 聖歌에 의해 주어지는, 우리를 포근하게 감쌀 듯
엄습해 오는 강렬한 성질에 비슷한 그런 것을 작품에 제공한다. 그러나
상징들에 의해 주어지는 효과란 기본적인 표현 방식(묘사나 서술)의 단
순한 반복에 의해 성취될 수는 없는 성질의 것이다. 그러한 반복은 권
태롭거나 어리석기까지 한 짓이다. 즉 십자가의 밑부분에 작은 십자
가를 멘 새끼양 대신에 십자가에 못박힌 예수가 조그맣게 묘사되어 있
다고 가정해 보라. 어떤 경우에 있어서 상징은 또한 상징되고 있는 것
의 어떤 특유의 성질들 —예컨대 십자가를 멘 새끼양의 경우 예수의
온화함과 그 사건의 희생성— 을 강조하는 일에 이바지하는 데로까지 발
전된다. 이처럼 상징은 미묘하고 복잡한 방식으로 작용하고 있다.

상징의 영향력은 다만 그것이 묘사나 서술과는 다른 방식으로 의미를
전달한다는 사실의 결과일 뿐만은 아니다. 그들 상징이 작용하는 바의
경제 또한 중요한 것이 되고 있다. 하나의 상징은 箴言畵처럼 만 여 마
디의 가치가 있는 것은 못될지 모르나, 그래도 그것은 많은 말이나 묘
사의 가치가 있는 것일 수는 있다. 하나의 상징은 조그마한 범위 속에

많은 정보를 채워 넣고 있는 것이다. 이처럼 수립된 상징은 의미있는 많은 역사와 경험을 요약해 놓는 일에 이바지하고 있다. 곧 그것은 의미의 저장소인 셈이다.

다른 방식으로 표현되는 것이 훨씬 더 좋을지도 모를 것으로서 "상징"이라는 말이 사용되고 있는 경우가 최소한 한 가지 있다. 예컨대 〈세일즈맨의 죽음〉에서의 Willie Loman 은 어떤 종류의 사람이나 삶의 상징이라고 종종 언급되고 있다. Willie Loman 을 하나의 상징으로서 보는 것은, 그 인물과 그의 행동이 어떤 종류의 사람이나 삶을 지시(stand for)한다는 것과, 그리고 우리의 사고를 그러한 종류의 사람이나 삶에 이전(transfer)시킨다는 것을 의미한다. 그러나 이 문제를 이러한 말들로써 설명한다는 것은 이 연극을 공정하게 평가하는 일에 실패하는 꼴이 된다. Willie Loman 은 어떤 종류의 사람이나 삶을 지시하지 않는다. 다만 그는 그러한 종류의 사람이나 삶의 허구적 실례(example)일 따름이다. Willie Loman 은 하나의 상징이라기 보다는 오히려 하나의 예시(illustration) 내지는 예증(exemplification)인 셈이다. 실례는 상징보다 더욱 강력하고 직접적이나 덜 미묘하다. 예증이나 상징 양자는 다같이 어떤 종류의 사실에 우리의 주의를 돌려 놓는 일에 이바지하고 있으며 각자는 예술에서 자신의 위치를 지니고 있다. 그렇다고 해서 예증을 일종의 상징이라고 부를 만한 아무런 그럴듯한 이유도 없다고 나는 생각한다.

제 14 장 은 유

은유(metaphor)는 아마도 다른 어느 비유법보다도 더 비판적인 주목을 받아왔으리라 생각된다. 이러한 주목은 일부로는 그것이 시에서 나타나는 만큼이나 상당히 잦은 일이 되고 있다. 시의 언어가 이해되려면

은유에 대한 설명이 따라야만 한다. 은유는 산문에서도 역시 발생하나 그렇다고 꼭 "문학의" 산문에서만 나타나는 것은 아니다. 은유는 스포츠 기자, 과학자, 철학자, 사업가, 가정주부 등에 의해서도 사용된다. 그리고 은유는 문어체의 한 특색이 되고 있는 것 만큼이나 구어체의 한 특색이기도 하다. 이처럼 은유는 일반적이고도 강력한 언어의 한 측면이다. 그러므로 은유가 작용하는 방식 내지는 종종 "은유의 이론"9)이라고 불리워지는 것에 관해 설명한다는 것은 매우 바람직스러운 일이다.

"은유"라는 말은 때로 매우 광범한 의미로 사용되고 있긴 하지만, 그러나 여기서는 어떤 종류의 문장이나 문장 내의 귀절을 가리키는 말로 사용될 것이다. 다음의 목록은 은유의 견본이라 할 수 있는 것들이다.

1. 그 의장은 그 토의를 갈아 나아갔다(ploughed through).
2. 증인들의 연막(smokescreen).
3. 빛은 신의 그림자에 불과하다. 10)
4. 그 연기는 들장미로다. 11)

위의 귀절이나 문장에서 어떤 단어들—예컨대 "ploughed"와 "smoke-screen" 등—은 은유적인 것들로서 눈에 띄고 있으며, 또한 표현들 내의 다른 단어들과 대조를 이루고 있음을 주목해 보라.

은유를 이해하기 위해선 우선 다른 비유법인 直喩(simile)를 논해보는 일이 도움이 될 것이다. 직유에 대한 논의가 은유를 분석하는 데 이용될 용어를 개발할 기회와 배경을 마련해 줄 것이기 때문이다. 전통적인 설명에 따르면, 직유는 그것이 말하고 있는 것을 문자 그대로(literally) 의

9) 은유에 대한 나의 설명은 Monroe Beardsley, "The Metaphorical Twist," *Philosophy and Phenomenological Research* (1962), pp. 293—307 ; Max Black, "Metaphor," *Proc. of the Aristotelian Soc.* (1954—55), pp. 273—294 에 의존해 있다. Black 의 논문은 J. Margolis, ed., *Philosophy Looks at the Arts* (New York : Scribner's, 1962), pp. 218—235 에 전재되어 있다.

10) 이 목록에서의 처음 세 가지는 Black 에 의해 사용된 실례들이다. Margolis, *op. cit.*, p. 219.

11) 은유의 네번째 실례는 Beardsley 에 의해 사용된 것이다. "The Metaphorical Twist," p. 294.

미하여 한 사물을 다른 사물과 명백하게 비교하는 일이라고 된다. 예를 들면 "그 소년은 사슴처럼 달린다"라는 말은 어떤 소년에 대해 그의 달리는 모습이 사슴의 달리는 모습과 닮았다고 말하는 직유이다. 물론 사슴이 달릴 때의 모든 특징들—이를테면 네 다리로 달린다는 것—이 다 그 소년의 달리기의 속성들이 되고 있지는 않다. 이 보기는 듣는 이가 콘텍스트—문장 내의 다른 단어들 및 이 문장을 포함하는 대화 속의 다른 문장들—로부터 사슴이 달릴 때의 어떤 특징들이 그 소년에게 귀속되고 있는가를 생각해 내야 한다는 점에서 하나의 열려진 직유(open simile)이다. 반대로 닫혀진 직유(closed simile)란 비교되고 있는 두 사물이 비슷하다고 되는 어떤 하나 혹은 여러 면을 열거하는 일이다. 위의 열려진 직유의 예는 몇 마디—"그 소년은 우아하다는 점에서 마치 사슴과 같이 달린다," 혹은 보다 관용적으로 "그 소년은 사슴만큼 우아하게 달린다"—를 더 추가시킴으로써 닫혀질 수 있다.

그러므로 직유는 문자 그대로(literal)이다. 그렇다면 "문자 그대로"라는 것은 무엇을 의미하는가? 하나의 단어가 사전의 의미들 중의 한 의미로 사용될 때 그것은 문자 그대로 사용되고 있다고 된다. 한 문장의 문자 그대로의 의미(literal meaning)란 그 문장 내의 단어들의 문자 그대로의 의미들의 기능으로서 그 문장이 지니고 있는 의미를 말한다. 이제 은유에 관해서 기본적인 의문이 제기될 수 있게 되었다. 즉 은유는 직유와 같이 일종의 문자 그대로의 언어인가?

가장 오래되고 또 광범위하게 지지되고 있는 견해로서 Aristotle에게까지 소급될 수 있는 것이 있다. 이 견해에 의하면 은유란 함축된 비교를 하는 위장된 직유(disguised simile)라는 것이다. 이외에도 은유에 관해 몇 가지 다른 이론들이 전개되어 왔지만, 이들은 위장된 직유의 이론처럼 그럴듯하다거나 영향력이 있다거나 하지 못하기 때문에 여기서는 다루지 않기로 한다. 12) 위장된 직유의 이론에 따르면 은유는 비록 우회적이긴 하지만 문자 그대로의 방식으로 의미를 지니고 있다. Max

12) 이 이론들의 논의에 대해서는 Beardsley, *Aesthetics*, pp. 134—136 을 참조.

Black은 이 이론을 "비교 견해"[13](comparison view)라 부르고, Beards-ley는 "대상 비교 견해"[14](object-comparison view)라고 부르고 있다. 여기서 "대상"이란 단어를 사용한 이유는 은유적인 단어도 문자 그대로 어느 대상 혹은 과정을 지시하며, 듣는 이는 다시 그것을 비은유적인 단어로 지시되는 대상 혹은 과정에 비교하게 된다는 사실을 이 이론이 주장하고 있다 함을 명백히 하려는 점 때문이다. "피고측 변호사는 증인들의 연막을 쳤다"라는 문장에 들어 있는 은유에 대해 대상 비교 견해가 제공하리라 생각되는 상세한 설명을 고려해 보라. 우선 듣는 이는 "증인들"이란 단어가 어떤 증인들(대상들)을 지시하고 "연막"이란 단어가 어떤 연막을 지시하는 것으로 이해하게 된다. 그 다음에 그는 이 두 지시물을 비교하며, 이러한 비교를 통해 언급되고 있는 바의 것을 밝히고자 한다는 것이다. 대상 비교 견해는 은유적인 단어가 무엇인가를 의미하는 방식은 단어의 두 측면 모두에 달려 있다고 주장한다. 즉 첫째로, 한 단어는 다른 단어들로써 상술되는 뜻(sense) 내지는 의미(meaning)를 갖고 있다. 그리고 한 단어의 뜻은 사전에 주어져 있다. 둘째로, 어떤 단어들이나 표현들은 대상이나 과정을 지시(refer)하거나 아니면 지시하고자 하는 취지를 품고 있다. 즉 "고양이"라는 단어의 뜻은 "식육류 포유동물 (Felis catus)…등등"이다. 그리고 "그 고양이가 매트 위에 있다"라는 문장에서 "고양이"라는 말의 지시물은 비언어적인 대상, 곧 한 마리의 특별한 고양이를 말하고 있다.

이와 같은 대상 비교 견해에서의 문제점은 예컨대 "증인들"이라는 단어의 지시물은 족히 명백한 것이 되고 있지만—피고측 변호사가 내세운 일단의 증인들—"연막"이라는 은유적인 단어의 지시물은 알 수 없는 것이 되고 있다는 점이다. 비교가 이루어질 수 있기 위해 어떤 연막이 지시되고 있는가? "우리가 오마하 비치로 들어가기 전에 쳐져 있던 연막을 상기해 보라"라는 문장의 경우에서처럼 어떤 특별한 연막이 분

13) Black, in Margolis, *op. cit.*, p. 226.
14) Beardsley, "The Metaphorical Twist," p. 293.

명하게 지시되고 있지는 않다. 이 문장에서 "오마하 비치로 들어가기 전
에 쳐져 있던 연막"은 하나의 지시적 표현으로서 작용하여 어느 특별한
연막(대상)을 지시하고자 한다. 그러나 앞서 은유적인 표현 속의 그 "연
막"이라는 단어는 아무 것도 지시하고 있지 않다. 이 단어는 마치 "많
은 수의 증인들"이라는 어귀에서의 "많은 수"라는 단어처럼 "증인들"
이라는 단어를 수식하는 작용을 하고 있을 뿐이다. 요컨대 은유적인 표
현 속에서의 "연막"의 완전한 기능은 어느 것을 지시하는 일없이 다만
이 단어의 뜻에 의해서만 수행되고 있다. 문자 그대로의 문장인 "John
은 학생이다"에서 고유명사 "John"은 어느 특정인(대상)을 지시하지만
"학생"은 아무 것도 지시하지 않는다. 다만 그 단어의 뜻을 이 문장의
주어에 적용할 뿐이다. 그러나 예컨대 "한 학생이 짐꾸러미를 남겨 놓
았다"라는 문장에서처럼 "한 학생"이란 말은 지시적 기능을 지닐 수가 있
음은 물론이다. 그러므로 어느 문장이나 어귀에서 한 단어가 사용될 때
그 뜻은 언제나 사용되고 있지만, 그 단어가 어느 것을 지시하도록 사용
되지 않는다면 그것은 아무 것도 지시하지 않게 된다. "원숭이는 포유
동물이다"에서 "원숭이"는 원숭이들의 부류를 지시하며 지시되는 부류
의 각 구성원에 관해 무언가 언급되고 있다. 그러나 "Jocko 와 George
는 원숭이들이다"에서 "원숭이들"은 그 뜻이 사용되고는 있지만 아무 것
도 지시하지 않는다. "Jocko"와 "George"는 우연히도 원숭이가 되고
있는 두 개체를 지시하고 있을 뿐인 것이다. "John 은 양이다"와 같은
은유적인 문장—인간에 관한—에서도 은유적인 표현인 "양"이라는 단
어는 마치도 앞서 처음의 문자 그대로였던 문장에서의 "학생"이라는 단
어, 그리고 "Jocko 와 George 는 원숭이들이다"에서의 "원숭이들"이라는
단어와 똑같은 작용을 하고 있다. 즉 "양"이란 단어는 한 가지 뜻—이
경우에는 은유적인 뜻이긴 하지만—을 한 문장의 주어에 적용시켜 놓
고 있을 뿐 아무런 지시적인 기능도 지니고 있지 않은 것이다.
　　이러한 언급들을 통해 말하고자 하는 요점은, 일단 대상 비교의 설명
이 가장 잘 들어맞으리라 생각되는 경우들—즉 은유적인 표현이 하나의

명사이거나 명사구인 경우들—에서 조차도 실은 이 설명이 들어맞지 않
는다는 점이다. 이러한 경우들에서 조차도 은유적인 단어(metaphorical
word)는 아무 것도 지시하지 않으며 따라서 무엇인가와 비교될 수 있
게 되는 지시물을 지적하지 않고 있다. "나의 아저씨는 너의 아저씨와
비슷하다"에서 "나의 아저씨"와 "너의 아저씨"는 비교될 수 있는 두 대
상을 지시하고 지적한다. 이 문장에서라면 비교가 이루어지고 있다고
볼 수 있다. 이쯤되면 은유란 결코 비교가 아니라는 사실이 명백해져야
한다. 고로 Beardsley는 대상 비교 견해에 반대되는 논의를 피력하고
있으며, 그것은 우리가 이제껏 밝혀 본 내용에 아주 잘 들어맞는 것이
되고 있다. 그는 T.S. Eliot의 "이스트 코우커"(East Coker)에 나오는
귀절을 참작하고 있다.

　　　얼음같이 차거운 淨罪의 불길
　　그 불꽃은 장미이고 그 연기는 들장미로다. 15)

"그 연기는 들장미로다"의 은유에서 대상 비교 견해는 다음과 같이
될 것이다. 즉 "들장미"는 들장미를 지시하며, 우리는 연기에 관해 언
급되고 있는 바를 이해하기 위해 연기 및 그 성질들을 들장미 및 그 성
질들과 비교함으로써 이 은유의 의미를 구한다는 입장일 것이다. 그러
나 이 경우에 "들장미"의 의미의 중요한 부분은 십자가에 관한 성서의
이야기 가운데 가시 면류관이 나타나는 방식에 유래하고 있다. 그러므로
성서와의 관련에 기원을 두고 있는 그 의미를 들장미와 그것의 성질들—할
퀴어내는 성질 등—에 관해 숙고해 봄으로써 밝혀 낼 수는 없는 일이다.
"들장미"라는 단어는 하나의 역사적인 사건의 결과로서 문자 그대로가
아닌 의미(nonliteral meaning)를 획득해 왔으며 그래서 그러한 의미는
이 시인에 의해 이용될 수 있게 된 것이다. 그 의미는 이 시인에게 특유
한 것이거나 사적인 것이 아니다. 그것은 주지되어 있는 사건에 기원을

15) *Ibid.*, p. 294.

두고 있는 공적인 것이다. 이러한 종류의 의미를 위한 기초를 마련하는
데 있어서는 신화의 이야기도 역사적인 사건과 마찬가지의 역할을 하고
있다. 이상과 같은 식의 논의는 대상과 그의 성질을 강조하는 일로부터
단어와 그의 의미를 강조하는 방향에로 초점이 변천하는 것임을 주목
해야 한다.

　대상 비교 이론은 지시에 관해서만 그릇된 것이 아니라 필요 이상
으로 복잡하기도 하다. 비교의 견해에 따르면 은유는 두 단계로 작용을
한다. 즉 첫째 단계에서 "연막"과 같은 은유적인 단어는 그 의미로 인
해서 어느 대상을 지시한다. 둘째 단계에서 지시된 대상은 어느 다른
대상에 비교된다. Beardsley에 의해 정확하게 개진된 견해—그가 "말
의 대립 이론"(verbal-opposition theory)이라고 칭하고 있는 견해—
에 의하면 은유적인 단어들은 어느 대상을 지시하지 않으면서 전적으
로 첫째 단계에서만 작용한다는 것이다.

　말의 대립 이론에 따르면[16] 단어들은 일차적인(primary), 곧 사전
적인 의미를 갖고 있으며 이 뜻이 사용될 때에는 문자 그대로의 표현이
그 결과로서 나타난다. 그러나 단어들은 이 일차적인 의미 외에도 다
른 의미를 갖고 있다. 이러한 이차적인 의미(secondary meaning)들 중
어느것들은 Max Black이 말한 "연관된 일상사들의 체계들"[17](systems
of associated commonplaces)의 결과이다. 연관된 일상사들 중 어느
것들은 예컨대 들장미와 예수의 가시 면류관과 같은 연관들이 되고 있으
며, 또 어느 것들은 통상적으로 어떤 사물에 귀속된 특성들—그 귀속이
옳은 것이건 그른 것이건—을 포함하기도 한다. 예를 들어 이리는 포
악한 성질을 갖고 있다고 우리는 흔히 생각한다. 이러한 의미야말로 그
것으로부터 은유가 구축될 수 있게 되는 그러한 흔한 일종의 자본이 되
고 있다. 또 다른 이차적인 뜻들은 은유와 은유가 발생하는 콘텍스트에

16) *Ibid.*, pp. 298ff. 나는 언어의 지시적인 측면의 중대성을 보다 명백히 하고, 문자 그
　　대로라는 것을 사전적인 의미에 관련시킴으로써 Beardsley의 논의에 다소간의 변경을
　　가하였다.
17) Black, in Margolis, *op. cit.*, pp. 229ff.

의해 야기된다. 이를테면 "증인들의 연막"에서 "연막"의 은유적인 의미
는 "흔히 화공약품에 의하여 발생하는 짙은 연기의 장막"—이를테면
군함 은폐용 차폐물로 사용되는 것 같은—이라는 사전적인 의미로부
터 "무엇을 은닉하기 위한 고안품"과 같은 보다 덜 구체적인 의미에로
"연막"의 의미를 추상화시킴으로써 만들어진 것이다. 추상화 이외에도
이차적인 의미가 만들어지는 방식들은 많이 있으나, 그러나 중요한 점은
(몇몇) 단어들은 그들의 사전적인 의미와는 다른 의미들도 지니고 있다
는 사실이다.

　그렇다면 이차적인 뜻들은 어떻게 그들이 한 구체적인 은유에서 의
미하고 있는 것을 의미하도록 활성화되고 있는가? 이에 대해 Beardsley
는, 은유적인 단어의 의미에 대한 문자 그대로의 해석을 배제시켜 놓음
으로써 그 단어가 문자 그대로가 아닌 방식으로 이해되지 않으면 안된
다는 것을 보여 주는, 문자 그대로의 단어와 비유적인 단어 간의 논리
적인 대립에 관해 언급하고 있다. 나는 논리적인 대립이라는 것이 이
문제를 다루는 최선의 방법이라고 확신하고 있지는 않지만, Beardsley
는 올바른 길에 접어들고 있다는 생각은 하게 된다. 어느 경우이든지 간
에 한 단어를 은유적으로 이해하는 데 있어서 진행되는 일은 한 단어를
문자 그대로의 뜻으로 이해할 때 진행되는 일과 근본적으로 동일하다.
예컨대 어느 주어진 단어는 세 가지 서로 다른 문자 그대로의 의미를
가질 수 있으며, 사전에는 각 뜻이 번호가 매겨져서 기재되어 있을 것
이다. 그러나 이 단어가 어느 문장에서 문자 그대로의 뜻으로 사용될
때, 그 여러 문자 그대로의 뜻 가운데 어느 것을 그 단어가 의미하고
있는가를 가리켜 주기 위해 그것에 번호가 매겨져 있는 법은 없다. 우
리는 어느 문자 그대로의 뜻이 그 문장과 그 콘텍스트에 적합한지 추정
하지 않으면 안된다. 이 일이 불가능하다면 그 문장은 애매하거나 모호
하게 되는 것이다. 어느 표현에서 한 단어가 은유적으로 사용될 때에도
같은 식의 분별 과정이 따르게 된다. 즉 모든 문자 그대로의 의미는 이러
저러한 방식으로 배제되게 되며, 적합한 의미를 추구하는 데 있어 우리

는 그 단어가 이미 갖추고 있을 여러 문자 그대로가 아닌 뜻의 "목록"을
조사하는 일로 나아가지 않으면 안된다. 만약에 문자 그대로가 아닌 뜻
들의 "목록"도 우리를 실패하게 한다면, 우리는 그 은유와 그것의 문맥
에 의해 어떤 새로운 의미가 창조되었는가를 발견하고자 다시금 노력해
야 한다. 물론 나는 이러한 과정을 전혀 기계적인 방식으로 처리해 나
아가자고 제안하고 있지는 않다. 나는 다만 이 과정 속에 포함된 요소
들을 상술하고 있을 뿐이다.

　"The chairman ploughed through the discussion"이라는 은유적인
문장을 이해하는 데 있어서 우리가 거쳐야 할 과정을 검토해 보자. 이
에에서 그러하듯, 은유적인 문장은 전형적으로 문자 그대로의 뜻을 가
진 실재어들(명사, 동사, 형용사) 및 은유적인 뜻을 가진 실재어들을
포함한다. 그러나 전체 문장이 이해될 때에야 비로소 우리는 어느 단어
가 은유적이고 또 어느 것이 문자 그대로인지 알 수 있게 된다. 문장을
죽 읽어 내려 갈 때 우리는 한 번에 한 단어를 읽으며 우리가 접하게
되는 하나하나의 단어에서 정보를 얻는다고 상정해 보자. 정상적이라면
우리는 이런 식으로라기 보다는 한 번에 보다 큰 덩어리들을 흡수하고
있음을 나도 알지만, 그러나 씌어진 문장을 왼쪽에서 오른쪽으로 읽어
내려가면서 크기가 다소 다른 덩어리들 속에 포함되어 있는 정보를 흡
수하는 것만은 사실이다. 우리가 문장을 읽어 나아 갈 때 우리에게는
여러 장소에서 어떤 선택의 길이 열리고 또 닫히고 한다. 초반에서
는 닫혀져 버린 선택의 길로서 보인 것이 문장이 흐름에 따라 추가되
는 정보에 의해 다시 열려질 수 있기도 하다. 우리가 앞서 견본으로
삼은 문장에서 정관사 "The"를 볼 때 몇 가지 선택의 길이 열려지고 있
다. 예컨대 이 정관사와 그 뒤에 나타나는 단어들은 "구석에 있는 그 사
람(the man)"과 같이 한정적인 서술을 구성하는 것일 수 있으며, "고
래(the whale)는 포유동물이다"에서와 같이 어떤 개체들의 부류를 지
시하는 표현을 구성하는 것일 수도 있다. 그러므로 "The"의 존재는 어
떤 선택의 길들을 닫아 버리거나 일어날 수 없게 하고 있다. 우리가

"chairman"에 눈을 돌릴 때에도 앞서 언급된 것 같은 두 가지 선택의 길은 여전히 있다. "the chairman"은 회의를 주재하거나 어떤 종류의 행정직을 맡고 있는 어느 한 사람을 지시하는 한정적인 기술(혹은 그것의 일부)이거나, 아니면 "the chairman 이란 대학에서의 주요 행정 관리이다"와 같은 문장에서처럼 chairmen의 부류를 지시하는 말일 수도 있다. 다음으로 "ploughed"에로 눈을 돌릴 때 "the chairman"은 한정적인 서술이라고 보는 것이 가장 그럴듯하지만 위의 두번째의 가능성도 전혀 배제할 수만은 없다. 여기서 "ploughed"는 은유적인 단어이다. 그러나 우리는 아직 반드시 그러하다고 단정을 내릴 단계에는 이르지 못했다. chairman이 되고 있다는 사실에서 그가 땅의 고랑을 간다(ploughing)는 사실이나 바다를 헤쳐 나아간다(ploughing through the sea)는 사실 (가령 chairman이 바다 속에서 밧줄에 의해 물을 헤치고 끌려 가는 경우에 있어서와 같이)을 비롯하여 그밖의 어느 다른 "ploughed"의 문자 그대로의 의미를 배제하는 것이라곤 아무 것도 없기 때문이다. "through"라는 단어가 있기 때문에 경작을 위해 밭을 간다는 의미가 배제되는 것 같기는 하다. 왜냐하면 그러한 뜻이라면 우리는 "through"라는 단어없이 "밭을 갈았다"(ploughed the field)라고 말하기 때문이다. 그러나 물, 수도관, 송유관, 전선 등등을 plough through 한다는 문자 그대로의 의미는 여전히 가능한 처지이다. 그러나 다시 정관사 "the"와 "discussion"에 주목할 때, 모든 것 (혹은 거의 모든 것)이 제대로 되게 되어 우리는 이 문장이 은유적인 문장임을 이해하게 되며 이 콘텍스트에서 "ploughed"는 은유적인 단어임을 알게 된다. 한 가지 가능한 예외를 제외한다면, "to plough"의 여러 문자 그대로의 뜻 중 어느 것도 그 문장을 문자 그대로의 문장으로서 말이 통하게 해 주지는 못한다. 그 문장 속의 다른 단어들에 의해서 배제되지 않을 단 하나의 사전적인 뜻이란 "힘들여 진행하다"(proceed laboriously)라는 뜻이다. 이러한 가능성을 참작한다 하더라도 이 문자 그대로의 뜻을 배제시킴으로써 그 문장은 그 의장이 무자비하거나 그 비슷한 방식으로 자

신이 사회를 맡은 토론에서 고려된 문제들을 다루었음을 가리켜 주기 위해 은유적으로 이해되어야 함을 요구하는 그러한 콘텍스트를 상정해 보라.

어떻게 해서 우리는 다른 단어들은 그렇지 않더라도 "ploughed"는 은유적으로 읽을 줄 알게 될까? 이러한 질문에 대해서는 아무런 일반적인 해답도 없다. 어느 하나의 문장 속에 단어들이 주어져 있을 경우 우리는 이해를 위해 어떤 선택의 길이 유효할지 알아 보기만 하면 된다. 물론 중요한 것은 문제의 문장 속의 단어들만이 아니다. 그 문장의 콘텍스트—문제의 문장과 관련이 있는 발언된 혹은 쓰여진 문장들, 발언된 문장일 경우라면 그 문장이 발화될 때의 음조나 제스츄어 등—가 종종 중요한 것이 되고 있다. 앞서 나는 "John은 양이다"를 은유의 일례로 들은 바 있다. 그러나 이것이 문자 그대로의 문장이게 되는 콘텍스트도 또한 있다. 가령 누군가 "나는 세 마리의 애완동물을 갖고 있다. 즉 Jack이라는 이름의 돼지 한 마리와 Tom이라는 이름의 고양이 한 마리, 그리고 털로 덮여져 있는 John이라는 이름의 나머지 한 마리인데 John은 양이다."라고 말하는 경우이다. 이 콘텍스트에서는 "양"의 문자 그대로의 뜻이 적용되고 있음이 분명하다.

"John은 양이다", "Richard는 사자이다" 따위와 같이 종종 은유의 실례로서 인용되는 문장들은 실은 전혀 은유가 아니다——이들은 기껏해야 이른바 "죽은 은유"(dead metaphor)라는 것들이다. 하나의 예가 사전에 제시되어 있는 "사자"의 한 가지 뜻인 "특히 용기와 포악과 위엄이라는 면에서 사자를 닮았다는 느낌이 드는 사람"이다. "양", "곰", "고양이" 따위도 사전에는 이와 유사한 뜻이 명기되어 있다. 따라서 어느 누구를 사자라고 말하는 것은 그 사람이 용감하고 포악하고 위엄이 있다 함을 문자 그대로 단언하는 일이다. (이러한 뜻들 가운데 "닮았다는 느낌이 드는"이라는 어법이 나타나 있을 때라면, 죽은 은유들 중 어느 것들은 실은 직유라고 말하게 될지도 모를 일이다. 그러나 이보다는 죽은 은유를 만들고 있는 뜻들을 진술하는 데 있어서 사전이 은유에

관한 대상 비교 이론에 의해 영향을 받아 왔다고 보는 편이 더 나으리라 생각된다.) 아마도 과거 언젠가에는 "사자"는 이러한 뜻을 문자 그대로의 의미로서 갖지 않았을 것이고, 그러했을 때라면 "Richard 는 사자이다"는 은유였을 것이다. 그렇다면 어느 특별한 뜻이 문자 그대로의 의미로 되어 버린 시기가 언제쯤이었나 하는 문제가 제기된다. 어느한 뜻이 언제 문자 그대로의 뜻이었고 또 언제 아니었는가를 가려내는데 있어서 내가 애초 사용했던 사전들은 매우 최근에 나온 것이며, "사자", "양" 따위는 그들이 통상적으로 사용되고 있는 방식으로 수 세기동안 사용되어 왔음에 틀림없다. 따라서 비록 우리는 "Richard 는 사자이다"가 은유가 아니게 된 시기를 산정해 낼 수는 없지만 매우 오래전부터이었음에는 틀림없는 일이다. 은유는 탄생되면 그것의 유행에 직접적으로 비례해서 연륜이 쌓이고 마침내 그것은 사전—망각된 은유의 무덤—에 기록되게 된다. 여기에 또한 개념상의 문제가 있게 된다. 왜냐하면 단어의 문자 그대로의 뜻과 문자 그대로가 아닌 뜻과의 구별은 궁극적으로는 실제의 활용 여하에 달려 있는 문제로서 그 활용은 다만 사전에 의해 반영되는 도리 밖에 없는 것이 되고 있으며, 그것도 언제나 시간이 지체되어 반영되는 실정이기 때문이다. 그래도 사전의 사용은 단어의 문자 그대로의 뜻을 결정하는 유일한 실제적인 방식일 수밖에 없는 노릇이다.

내가 방금 "Richard 는 사자이다"는 죽은 은유라고 말했듯이 "Richard"라는 사람은 용감하다든가 하는 따위를 단언하는 문장으로서 이 문장은 여기서 죽은 은유가 되고 있다. 그러나 이 문장이 용기에 관한 단언이 되지는 않을지라도 그것을 은유로 부활시키는 일은 언제나 가능하다. 예컨대 어느 주어진 문장에서 "Richard 는 사자이다"는 Richard 라는 사람이 길게 늘어뜨린 숱이 많은 황갈색 머리를 갖고 있다고 말해 주는 것으로 사용될 수도 있는 일이기 때문이다. 죽은 은유의 소생은 문장의 의미—은유적이건 문자 그대로이건—를 이해하는 데 있어서 콘텍스트가 얼마만큼이나 중요한 것인가를 가르쳐 주고 있다.

본 장의 서두에서 직유에 대한 전통적인 설명이 제시된 바 있다. 이 설명은 직유에서는 단어가 문자 그대로 사용된다는 것을 주장하였다. 그렇다면 "은유도 직유처럼 문자 그대로인가?"라는 의문이 다음으로 제기된 바 있다. 이제 은유가 문자 그대로가 아님은 명백해졌다. 즉 은유적인 문장과 어귀는 그들 속의 어떤 하나의 단어 혹은 여러 단어의 문자 그대로가 아닌 기능 작용에 의존되고 있다는 것이다. 그러므로 은유는 최소한 통상적으로 이해되고 있는 대로의 직유와는 구별되고 있다.

여기서 전개된 은유의 이론에 대한 반성은 직유를 비교로서 보는 전통적인 견해 역시 그를 것이라는 생각을 나에게 시사해 준다. "그 소년은 사슴처럼 달린다"에서 "사슴처럼"과 "오, 나의 사랑은 빨간, 빨간 장미처럼…"에서 "빨간, 빨간 장미처럼"은 무엇인가를 지시하지 않으며 따라서 비교할 대상을 지적하지도 않는다. 그러나 이 문제에 관해서는 여기서 더 이상 추적되지 않을 것이므로 독자 스스로가 추적해 보아야 할 것이다.

제 15 장 표 현

예술을 정서(emotion)의 표현(expression)으로 보는 19세기의 제예술론이 부적당하다는 사실은 앞서 第3章에서 논의되었고, 第9章에서의 Collingwood의 정서 표현론의 입장에 대한 검토 역시 동일한 결과를 가져다 주었다. 예술과 정서의 표현 간의 필연적인 관련을 요구하는 어떠한 이론도 실패하리라는 생각은 당연한 듯하다. 다른 종류의 표현론들—소망의 표현으로서의 예술, 무의식적 욕구의 표현으로서의 예술 등—도 있어 왔지만 그러한 이론들이 정서의 이설만큼 유행되어 본 적은 거의 없다. 이 다른 이론들도 정서의 이설에 관련되어 인용된 것과 유사한 이유로 인해서 실패하게 될 것임은 명백하다.

그러나 예술이 정서의 표현의 견지에서 정의될 수는 없다 해도 어떤 의미에서 예술이 빈번히 정서를 표현하고 있다는 것은 확실히 맞는 말이다. 그러므로 정서가 예술에 의해 표현된다는 것이 어떠한 하나의 혹은 여러 의미에서인가를 밝혀 내는 일은 미학에서의 중요한 문제이다. 예술 밖의 일상적인 상황에서 정서의 표현에 관해 보통 주어지고 있는 설명의 두 가지 실례를 우선 고려해 보도록 하자. 먼저 그 하나로서 어느 사람의 싱글거리는 얼굴은 그의 기쁨을 표현한다. 이 상황에는 두 가지 기본 요소가 내포되어 있음이 전형적으로 상정된다. 즉 1) 특수한 표정을 담고 있는 얼굴과 2)이 사람이 느끼고 있는 정서이다. 또 하나의 실례로서 어느 사람의 신랄한 발언은 그의 분노(혹은 콘텍스트에 따라서는 어떤 다른 정서)를 표현한다. 다시 두 가지 기본 요소가 내포되어 있음이 전형적으로 상정된다. 즉 1)신랄한 발언과 2)그 사람이 느끼고 있는 정서이다. 이들 하나하나의 사례에는 공적(public)인 무엇—얼굴과 발언—과 사적(private)인 무엇, 달리 말해 보는 이나 듣는 이에 의해 관찰되지 않는 무엇—느껴진 정서—이 있다. 예술이 정서를 표현한다는 말이 과연 무엇을 의미하는지 설명하기 위한 모델로서 이러한 일상적인 사정의 면모를 고려해 본다는 것은 지극히 자연스러운 일이다. 이렇게 될 때 우리는 예술의 상황에서 표현의 전달 수단인 공적인 무엇과 이 전달 수단에 의해 표현되는 사적인 무엇을 찾도록 인도된다. 그러나 위에 인용된 비예술의 경우에서는, 실제로 느껴진 정서가 있으며 누군가 자신의 정서를 표현하는 그러한 방식으로 행동하는 사람이 있는 경우들이라는 사실이 주목되어야 한다. 왜냐하면 연기를 하는 경우에서 처럼 실제로 느껴진 정서라곤 하나도 없이 표현적인 방식으로 행동하는 일도 지극히 가능한 일이기 때문이다.

예술의 상황에는 세 가지 기본 항목이 있다. 즉 1)예술가 2)그가 창조한 예술 3)작품을 경험하는 관객이다. 물론 예술작품이란 공적인 것이며 따라서 그것을 표현을 위한 공적인 전달 수단이라고 가정함은 당연한 일이다. 예술가와 관객은 각기 예술작품과 관계를 맺고 있는 자신

의 느껴진 정서가 자리잡게 되는 사적인 소재지를 마련한다. 그러므로 표현 행위에 관한 전형적인 가정이 주어졌을 때라면, 거기에는 두 가지 가능성이 즉각적으로 제시되게 된다. 즉 1)예술은 예술가의 정서를 표현한다. 그리고 2)예술은 관객에게서 정서를 표현(환기)한다. [18] 만일 어떤 경우가 이 두 명제 중 어느 하나만에 대해서라도 들어맞을 수 없다고 한다면, 예술이 정서를 표현할 때에는 사적으로 느껴진 정서가 내포되어 있다는 생각은 포기되지 않으면 안될 것이다. 재현(representation)이 전형적으로 이루어지게 되는 예술들에 의해 개입되는 번거로움— 뒤에 논의될—을 피하기 위해 위의 두 가지 가능한 명제를 음악의 경우에 적용시켜 논의해 보자. 나는 슬픔이나 기쁨을 전형적인 정서로서 가정하여 이들의 표현에 관한 문제를 논의함으로써 나의 주장을 전개시켜 볼 것이다.

　우선, 우리가 어느 특정의 악절이 기쁨이나 슬픔을 표현한다고 말할 때 우리는 그 음악이 창조자의 기쁨이나 슬픔을 표현한다는 것을 의미하고 있다는 주장의 가능성을 고려해 보도록 하자. 이 가능성을 "藝術家 命題"(artist thesis)라고 부르도록 하자. 여기서 의도주의 비평에 반대할 때 이용된 종류의 논의가 예술가 명제에 대한 반론을 펼 때에도 역시 도입될 수 있다는 생각이 들지도 모른다—즉 예술가의 정서에 대해서 언급하는 일은 예술작품과는 구별되는 것을 거론하는 일이라고 보는 입장을 말한다. 미적 대상에 관심을 두는 비평철학의 관점에서 보자면 이러한 논의는 적합한 것이리라. 그러나 이 문제는 보다 넓은 예술철학의 문맥에서 다루어져야만 하며, 이러한 관점에서 볼 때라면 기쁨이나 슬픔을 표현하는 예술은 사실상 창조자의 기쁨이나 슬픔을 표현한다는 것이 옳다고 생각될 수도 있을 것이다. 그럼에도 불구하고 예술

18) 여기서 제시된 표현에 대한 분석은 다음의 논문들에 크게 의존해 있다. Vincent Tomas, "The Concept of Expression in Art," reprinted in Margolis, *op. cit.*, pp. 30—45 : John Hospers, "The Concept of Aesthetic Expression," *Proc. of the Aristotelian Soc.* (1954—55), pp. 313—344 : Monroe Beardsley *Aesthetics*, pp. 325—332.

가 명제가 그르다고 생각할 충분한 이유가 있다. 예술가 명제에 대해 반론을 펴고자 하더라도 어느 슬픈 음악은 그 작곡가가 슬퍼하는 동안에 작곡되었으리라는 점과, 그의 슬픔이 음악의 슬픔에 대해 일부 책임이 있다는 점은 애초 용인되어야 한다. 이와 같은 경우에 그 음악은 작곡가의 슬픔을 표현하는 일을 맡고 있다고 말하는 것은 합당하리라 생각된다. 그러나 예술가 명제는 이보다는 훨씬 더 많은 것을 요구한다. 즉 슬픔을 표현하는 음악은 그 전부가 슬픈 기분에 젖어 있는 작곡가에 의해 악보에 옮겨진 것이며, 기쁨을 표현하는 음악은 그 전부가 작곡가가 행복할 때에 쓰여진 것이라는 사실 등을 요구하고 있는 것이다.

예술가 명제가 봉착하는 첫째 난관은, 실제적인 문제로서 슬픔을 표현하는 모든 음악은 비탄에 젖어 있는 작곡가에 의해 악보에 옮겨져 왔고 또 앞으로도 그러하리라는 사실을 경험적으로 확인하기가 불가능하다는 점이다. 작곡할 때의 작곡가의 심적 상태를 파악하기 위해 이용될 수 있는 자료란 거의 없거나 아니면 전혀 없다. 따라서 우리는 예술가 명제가 옳은지를 확실하게 알 도리가 없게 되는 것이다. 예술가 명제가 부딪히게 되는 둘째 난관은, 슬픈 음악은 슬픔을 느끼고 있는 사람에 의해서 악보에 옮겨져야 한다고 생각할 아무런 유력한 이유도 없다는 점이다. 우리 모두가 슬픔을 표현하고 있다는 데 대해 동의하는 한 악절이 주어졌을 때, 이 음악을 지은 사람은 그 특수한 음의 진행을 악보에 옮기기 위해 슬퍼해야 했다고 생각할 아무런 이유도 없는 것이다. 어떤 슬픈 처지를 위해 슬픔을 표현하는 음악 작품을 써 달라는 청탁을 받은 행복한 심적 상태에 있는 작곡가를 상상하기란 매우 용이한 일이다. 이러한 경우에 유능한 작곡가라면 요청받은 일을 해 낼 수 있어야 한다. 이것은 확실히 예술가 명제가 그릇됨을 보여 주는 경우임에 틀림없다. 따라서 슬픔을 느끼는 어느 작곡가가 슬픈 음악작품을 작곡했음을 우리가 알고 있는 어떤 경우에 그 음악이 그 작곡가의 정서를 표현했다는 정보를 알리기 위해 "그 음악은 슬픔을 표현한다"라는 어법을 구사할 수는 있다 하더라도, 그렇다고 해서 그것이 곧 어느 특정의 악

절이 슬픔을 표현한다고 말할 때 우리가 일반적으로 의미하는 것이 될 수는 없는 일이다.

이제 이른바 "聽衆 命題"(audience thesis)라는 것의 가능성, 즉 어느 악절이 슬픔을 표현한다는 말이 곧 이 음악이 청중에게서 슬픔의 정서를 환기한다는 것을 의미하는지의 가능성을 고려해 보도록 하자. 청중 명제는 슬픔과 같은 특정의 정서가 어떻게 음악만큼이나 비특정적인 것에 의해 환기될 수 있는가 하는 문제에 관련된 다소 복잡하고 세련된 반대에 부딪히게도 될 것이다. 그러나 보다 간결한 논의에 의해서도 이 명제의 그릇됨이 밝혀질 수 있다. 슬픔을 표현한다는 음악이 듣는 이 쪽에 슬픔을 환기할 개연성(may)은 있을 것이고, 그리고 이러한 일은 어느 정도 자주 일어나는 일이기도 하다고 생각된다. 그러나 슬픔을 표현하고 있다는 음악이 분명히 언제나 슬픔을 환기하고 있지는 않다. 예컨대 어느 사람이 슬픔을 표현하고 있는 음악을 들으며 그것이 슬픔을 표현하고 있다는 사실에는 동의하면서도 슬픔을 느끼는 순간에는 다만 매우 행복한 기분에 젖어들 수도 있는 것이다. 이같은 유별난 논의는 명랑함을 표현한다는 음악이 고려될 때 더욱 명백해진다. 즉 슬픈 기분에 젖어 있는 사람은 명랑함을 표현하는 음악에 의해서 환기 되는 명랑한 감정을 좀처럼 가질 수 없을 일이다. 사실이지 이러한 음악은 슬퍼하는 사람을 보다 더 슬프게 해 줄지도 모른다. 어떤 사람은 정상적인 상태—이 문맥에서 정상적 이라는 말이 적절하게 규정될 수 있을 것으로 상정할 때—에 있는 사람의 마음 속에서라면 그 음악에 의해 관련된 정서가 환기된다고 명백하게 말하고자 하기도 하겠지만, 그러한 사람이라고 해서 항상 슬퍼지거나 행복해지거나 혹은 그밖의 어떤 상태가 의례 되리라는 법이 있을 성 싶지는 않다. 따라서 우리는 경우에 따라 어느 음악이 어떤 개인에게서 슬픔을 환기했다는 정보를 전달하기 위해 "그 음악은 슬픔을 표현한다"는 말을 사용함직은 하더라도, 이것은 어느 한 악절이 슬픔을 표현한다고 말할 때 우리가 일반적으로 의미하고 있는 것이 되지는 못한다.

예술가 명제와 청중 명제가 그릇되다면 정서를 표현하는 음악에 관련되어 느껴진 정서가 자리잡게 되는 사적인 소재지는 없게 된다. 결과적으로, 어떻게 음악이 정서를 표현할 수 있는가에 관한 설명은 공적인 현상의 견지에서 주어지지 않으면 안된다. 동시에 이러한 설명이라면 그것은 어느 느껴진 정서, 다시 말해 어느 특별한 실제적인 정서를 지시하고 있는 일을 포함해서도 안된다. 음악에 의해 표현되는 슬픔은, 슬퍼하는 얼굴 표정이 참된 것이며 그 "배후에는" 슬픈 감정이 깃들여져 있을 때 그 슬픈 얼굴에 의해 표현되는 슬픔이 가지고 있는 그러한 "깊이"를 갖추고 있지 못하다. 이같은 깊이의 결핍은 음악의 슬픔이란 어느 특별한 슬픈 감정에도 관계되어 있지 않음을 의미한다. 우리는 슬퍼하는 기색을 "띠는 체하는"(put-on) 얼굴에 기만을 당해 그 배후에는 슬픈 감정이 깃들여져 있다고 생각하게 될 수는 있더라도, 그렇다고 슬픈 음악에 의해서도 동일한 방식으로 우리가 기만을 당할 수는 없다는 사실이 또한 주목할 만한 것으로 생각된다. 왜냐하면 음악의 배후에서 음악의 슬픔과 필연적인 관계를 맺고 있는 것이란 아무 것도 없기 때문이다.

만일 슬픈 음악이 어떤 특수한 경우의 슬픈 감정과 필연적인 관련을 맺고 있지 않다고 한다면, "그 음악은 슬픔을 표현한다"라는 말을 사용함으로써 우리가 일반적으로 의미하는 바를 말하고자 할 때 "표현한다"라는 동사의 사용은 불필요한 일이며 그릇되기까지도 한 일이다. "표현한다"라는 말은 관계 동사(relation verb)이며 이러한 경우에 있어서 그 동사를 사용하는 것은 음악과 다른 어떤 특수한 사물 사이에 하나의 관계가 성립함을 강력하게 시사하고 있는 것이기 때문에 이 동사의 사용은 그릇된 일이 되는 것이다. 결과적으로, "표현한다"는 말의 사용을 피하고 "그 음악은 슬프다", 혹은 "그 음악은 슬픈 성질을 갖고 있다"와 같은 말을 사용하는 것이 바람직하다고 생각된다. 이러한 방식의 어법은 음악 자체의 성질이 언급되고 있음을 명백하게 해 준다. 그러나 이러한 식의 용법에도 사소하나마 불편한 점이 없지 않아 있다. 즉 이것

은 이 진술이 은유적이라는 사실을 깨닫지 못하는 어느 사람으로 하여
금 어떤 음악이 실제로 슬프다고 주장되고 있는 것처럼 생각하게끔 그
릇 인도할지도 모를 일이기 때문이다. 그러나 음악이 슬프다고 말할 때
우리가 하고자 하는 일은 은유적 귀속(metaphorical attribution)을 통
해 그 음악의 어떤 성질에 주목을 환기하는 일이다. 바로 앞 장에서 보
았듯 은유에는 아무런 잘못된 점도 없다. 사실 은유는 매우 유익하고
강력한 언어의 한 측면이다. 빈번한 일로, 우리가 음악이 슬프다거나
명랑하다거나 하고 말할 때, 우리는 그들을 위한 문자 그대로의 단어들
을 갖고 있지 못한 그러한 음악의 성질들을 지칭하고 있는 것이다.

"표현한다"(express)는 말을 피하고 "이다"(is) 내지는 "갖고 있다"
(has)를 취할 때라면 어떤 이론상의 간결함이 초래된다는 잇점이 또한
있다. "장엄한"(majestic), "섬세한"(delicate), "힘찬(vigorous)", "활
기찬"(sprightly) 따위의 단어들—정서적인 상태 혹은 정서를 지칭하
지 않는 단어들—도 "이다"나 "갖고 있다"에 의해 음악을 서술하는 데
사용될 수 있기 때문이다. 우리는 음악이 장엄하다, 힘차다, 활기차다,
등의 말을 한다. "슬픈"이나 "쾌활한"(gay)과 같은 정서의 단어들과 "섬
세한"이나 "활기찬"과 같은 비정서의 단어들은 이제 동일한 방식으로
다루어질 수 있게 되었다. "표현한다"라는 말이 정서의 단어들과 관련
되어 사용되는 한, 정서의 단어들은 비정서의 단어들과는 상이하게 작
용한다는 인상을 받게 된다. 그러나 정서의 단어들과 비정서의 단어들—
언급된 바 있는 일반적인 유형의 단어들—이 음악의 성질들에 적용될
때 그들은 모두 은유적인 서술의 경우들로서 판명된다.

음악의 성질에 대한 서술이 은유적 귀속에 대한 서술이라는 결론에 도
달한 이제, 이 결론은 앞장의 은유에 관한 결과에 비추어서 검토되지 않
으면 안된다. 용법의 관점에서 볼 때, 본 항목에서 논의된 여러 단어들은
음악에 적용되는 문자 그대로의 뜻들을 발전시켜 왔다고 될 것이다. 예
컨대 "슬프다"라는 말과 "즐겁다"라는 말은 매우 빈번하게 음악에 적용
되어 왔으므로 그들 말이 그처럼 음악에 사용될 때 우리는 더 이상 은

유의 느낌을 갖고 있지 않다. 우리는 아직은 이들 문자 그대로의 뜻들이 사전에 기재되어 있음을 발견하지 못할지도 모른다——언제나 어느 정도 시간의 지체는 있게 마련이다. 비록 결정을 내리기는 어려운 문제이긴 하지만 "슬프다"나 "즐겁다"도 "알레그로"나 "빠른 템포를 갖고있다" 등처럼 음악에 문자 그대로 적용되는 것 같다. 논의되고 있는 단어들이 모두 은유적으로 음악에 적용되고 있느냐, 아니면 일부는 문자 그대로 적용되고 있고 일부는 은유적으로 적용되고 있느냐 하는 것은 진정으로 가장 중요한 문제가 되지는 못한다. 위의 논의의 주된 결론은 이들 단어가 작곡가나 청중의 특성보다는 오히려 음악의 특성들을 서술해 주고 있다는 점이다.

"슬프다"와 같은 단어들에 의해 지칭되는 음악의 성질들은 아마도 일반적인 방식으로는 도저히 특징화될 수 없을 것 같다. 즉 이를테면 모든 슬픈 음악작품들이 아무런 공통된 특징도 지니고 있지 않다는 것은 지극히 당연한 일이다. 대부분의 슬픈 음악은 속도가 다소 느리 겠지만 그렇지 않은 슬픈 음악도 있을 수 있는 것이다. 그리고 느린 음악이라고 해서 모두가 다 슬픈 음악이 아님은 물론이다——어떤 느린 악곡은 장엄할 수 있으며 품위가 있을 수도 있고 심지어는 아무런 뚜렷한 성격도 없을 수마저 있다. 그래도 어떤 악곡에 있어서는 "슬프다"라는 말은 그 음악의 특수한 성질을 지칭해 주는 데 이용될 수 있는 최상의 용어일 것이며, 또 "장엄하다"라는 말은 다른 악곡의 경우에 이용될 수 있는 최상의 용어가 될 것이다.

음악이 "슬프다", "명랑하다"와 같은 용어들에 의해 필요 적절히 지칭될 수 있는 성질들을 갖춘 유일한 예술은 아니다. 예를 들어 사람들은 흔히 비재현적인 회화에 관해서도 슬프다, 명랑하다, 발랄하다, 섬세하다 따위의 말을 한다. 그리고 물론 재현적인 회화에서의 부분들도 유사하게 서술될 수 있다. 가령 어느 재현된 의상의 색채에 대해 미묘한 색조의 파란색으로, 혹은 빨간색과 노란색의 명쾌한 결합으로 채색되었다고 꼭 맞는 말을 할 수도 있는 것이다. 다른 예술에서도 이와 유

사한 경우들이 발견될 수 있다.

본 장에서 다루어진 문제는 전적으로 예술의 비재현적인 측면들의 견지에서 논의되어 왔다. 즉 어느 악절이나 비재현적인 회화 혹은 재현적인 회화에서의 색채의 견지에서였다. 물론 그림의 색채도 재현적일 수는 있다. 그러나 지금 논의되고 있는 종류의 서술은 색채의 재현적인 기능에는 관계하지 않고 다만 색채의 여러 성질들에만 관계되고 있을 따름이다. 논의를 비재현적인 측면들에 제한해 놓고 있는 이유는 재현이 번거로운 문제들을 초래한다는 점 때문이다. 즉 그림에서의 슬픈 얼굴은 슬픈 음악이 슬프다는 것과 동일한 방식으로 슬픈가? 묘사된 (depicted) 얼굴은 실제 얼굴이 슬픔을 표현하는 방식과 동일하게 슬픔을 표현하는 반면, 음악은 다만 슬프다는 것(being sad)으로서 가장 잘 서술된다. 그림에서의 슬픈 얼굴은 묘사된 사람의 슬픈 감정과 관련을 맺고 있는 것으로 묘사되지만, 슬픈 음악은 어느 실제의 혹은 묘사된 특수한 슬픈 감정과도 관련을 맺고 있지 않는 것이다. 물론 "묘사된 감정" (depicted feelings)이란 무엇을 의미하며 그러한 "감정"이 어떻게 어느 다른 것과 관련을 맺을 수 있는가를 설명하는 문제들이 여전히 남아 있기는 하다. 그러나 여기서는 이 문제들을 다룰 만한 시간적인 여유가 없다.

예술의 평가

예술의 평가

제 16 장 입 문 : 비어즐리의 이론

미학에 있어 예술 평가의 영역은 아마도 견해의 차이가 가장 심하게 나타나는 부분일 것이다. 따라서 우리는 이 영역을 논의하는 데 있어 신중하고 시험적이지 않으면 안된다. 앞에서 나는 미학과 예술의 기본 이론들의 다양함을 소개하고자 했을 뿐만 아니라, 나 자신의 명제들을 내세우고 그들을 뒷받침하는 논증을 전개하는 데에도 주저하지 않았다. 그러나 지금 마지막 부분에서는 나의 목표는 보다 제한될 것이어서 나는 다만 여러 철학자들에 의해 발전되어 온 평가의 주요 이론들의 개요를 약술하는 데 그치고자 한다. 우선 나는 Monroe Beardsley의 평가의 이론[1]을 어지간히 상세하게 진술하고 난 뒤, 계속해서 다른 이론들을 Beardsley의 이론과 대조, 비교함으로써 논의해 볼 것이다.

Beardsley의 이론에 대한 고찰이 본 주제에 대한 좋은 입문이 되고 있는 데에는 여러가지 이유가 있다. 그의 설명은 명료하고도 어느 정도는 완벽하게 전개되어 있으므로 이 영역을 규정하는 데 크게 도움이 된

1) 여기서 Beardsley의 견해라 하여 제출된 것은 실상은 그의 책 *Aesthetics*(New York: Harcourt Brace, 1958), pp. 454—489와 그 이후의 논문 "On the Generality of Critical Reasons," *Journal of Philosophy*(1962), pp. 477—486, also in the Bobbs-Merrill Reprint Series in Philosophy에서 각각 전개된 입장을 합쳐 놓은 것이다. 두 입장이 상이한 경우에는 후자의 행로를 따랐다.

다. 아울러 Beardsley의 이론은 다른 대부분의 이론들보다 더 복잡하게 구성되었으므로 다른 평가의 이론들이 구비한 많은 특징들을 고루 드러내 보이는 교육적인 잇점도 갖추고 있다. 그의 이론은 "미적 좋음" (aesthetic goodness)이라는 기본 개념을 분석하는 데 있어 다른 대부분의 이론들과는 현저한 방식으로 상이하며, 바로 이 점에서 그의 이론은 다른 이론들과 명백한 대조를 이루고 있다. 끝으로 이 이론은 비평가들의 실제 활동을 참작하고자 하는 진정한 시도를 보여 주고 있는데, 이것은 다른 철학자들이 종종 실패해 온 일이기도 하다.

비평가가 어느 예술작품을 평가할 때 그는 다만 그것이 좋다(good), 혹은 나쁘다(bad)라고만 말하지는 않는다. 일반적으로 그는 자신의 평가를 뒷받침할 理由(reasons)를 제시한다. 그리고 제시된 이유는 때로는 價値判斷(value judgment)을 지지(support)하기도 하며, 또 때로는 지지하는 데 실패하기도 한다. 여기서 중요한 것은, 비록 우리에게 지지 관계의 본질이 명백하게 드러나지는 않을지도 모르지만 가치판단은 이유에 의해 지지될 수 있다는 점이다. Beardsley의 이론의 중심 관심사는 바로 이 지지 관계의 본질을 탐구하는 일, 즉 가치판단이 어떻게 논리적으로 이유의 진술에 기원을 둘 수 있는가를 밝히는 일이다. 이제 第16章과 第17章을 통해서는 우리가 앞으로 고려해 보려고 하는 철학자들이 설명하고자 하는 價値語(value term)로서 "좋다"(good)라는 말이 사용되게 될 것이다. 그렇지만 비평가들이 사용하는 가치의 어휘는 보다 훨씬 풍부해서 "장엄하다"(magnificent), "정교하다"(exquisite), "아름답다"(beautiful) 따위를 비롯한 많은 용어들을 포함하고 있다. 본 장의 마지막 부분에서 나는 이러한 용어들에 대해 마련될 수 있는 종류의 분석을 지적해 볼 것이다.

Beardsley의 평가의 이론은 두 가지 상관된 부분으로 구성되어 있다. 곧 1) 예술에 관한 비평적 추리(critical reasoning)에 대한 설명으로서 그가 "一般基準論"(the general criterion theory)이라고 부르는 것과 2) 미적 가치의 본질에 관한 설명으로서 그가 "道具主義 美的 價値論"(the

instrumentalist theory of aesthetic value)이라고 부르는 것을 말한다. 일반기준론은 어떤 다른 방식으로도 정당화될 수는 있겠지만 여기서는 후자가 전자의 기초를 뒷받침 내지는 형성하고 있다.

예술에 관한 비평적 추리는 개개의 예술작품들에 관한 판단들이 연역적으로 의존되어 있는 일반적인 원리들(general principles)을 전제한다는 주장이 바로 일반기준론의 뚜렷한 특징이 되고 있다. [2] 일반적인 비평 원리들의 실례들—부적절하다고 생각되는 것들이긴 하지만—로서는 "통일된 예술작품은 언제나 좋다", "모든 슬픈 작품들은 좋다" 따위를 들 수 있다. 만일 이 원리들이 적절하다고 한다면 우리는 정당하게 어느 슬픈 작품에 대해 "이 작품은 좋다"라고 결론을 내릴 수 있으리라. 이와 같은 일반적인 원리들의 필요성에 대해서는 최근의 철학 문헌에서 왕성한 논란이 오 가고 있는 중이다. 하나의 예를 들자면, 어떤 특징들은 어느 예술작품에서는 장점이 되고 있지만 다른 작품들에서는 그렇지 못하다(때로는 결점이 되기까지도 한다)는 것이 올바르게 지적되어 왔다. 따라서 그러한 특징들을 포함하는 일반적인 원리들이란 존재하지 않는다고 논의되어 온 것이다. 그 논의란 만일 X가 때로는 장점이 되고 또 때로는 그렇지 않다면 "X는 언제나 장점이다"라는 일반적인 원리는 옳지 못하다는 것이다.

이 논의에 대해 Beardsley는 올바르게 장점으로서 인용될 수 있는 각 특징 하나하나에 대한 일반적인 원리가 존재할 필요는 없다고 답변한다. 그에 의하면 우선 하나하나의 특징을 다른 특징들로부터 고립시켜 말하는 것이 흔히 논의를 그릇치고 있다는 것이다. 어느 예술작품의 특징 A는 그 작품이 특징 B와 C 역시 구비하고 있을 때 비로소 그 작품에서 장

[2] 私信에서 Beardsley는 자신의 견해에 대한 엄격한 연역적인 해석에 관해 우려를 표명한 바 있다. 이유와 평가 사이의 관계는 연역적인 관계인 것이 아니라 그것보다는 다소 이완된 성질의 관계라고 그는 생각하는 것 같다. 그러므로 Beardsley는 내가 여기서 "Beardsley의 이론"이라고 부르는 견해의 모든 측면들을 다 허용하고 있지는 않다는 점을 독자는 염두에 두기 바란다. Beardsley의 이론에 대한 연역적인 해석은 그의 논문 "On the Generality of Critical Reasons"에 근거를 두고 있다. 이 논문에 앞서 그가 자신의 책에서 평가에 대해 마련한 설명은 그 성격상 연역적인 것이 아니었다.

점이 될 수 있다. 그러나 한 작품의 특징 A는 그 작품이 특징 M과 N은 갖고 있지만 B와 C는 빠뜨리고 있을 때라면 그 작품에서는 장점이 못될 수도 있다. 특징들은 흔히 무리를 지어 함께 작용하게 된다. 물론 그렇지 않은 것들도 있겠지만 어떤 특징들은 함께 작용한다는 것이다. 따라서 어느 하나의 특징이 한 예술작품으로 하여금 좋은 작품이 되도록 돕게 되는 이유를 이해하는 데 있어서 우리는 흔히 그 특징이 그 작품 내의 다른 특징들과 어떻게 결합하고 있는가를 보지 않으면 안된다. 그러므로 Beardsley의 견해에 있어 올바르게 장점으로서 인용될 수 있는 모든 특징들 하나하나에 대해 일반적인 원리가 존재할 필요는 없게 되는 것이다. 둘째로, 특징들이 함께 작용한다는 것에 덧붙여 그는 또한 어떤 특징들은 다른 것들에 비해 이차적인 데 불과하며 오로지 일차적인 특징들만이 일반적인 원리들을 낳을 수 있다고 논한다. 그는 "예컨대 유우머감(무덤파는 일꾼의 익살이나 술에 취해 문가에 서 있는 문지기)은 어느 콘텍스트에서는 드라마의 긴장감을 증가시키기 때문에 장점이 되지만 다른 콘텍스트에서 긴장감을 감소시키는 경우에는 결점이 된다"[3]고 쓰고 있다. 유우머감은 분명히 일반적인 장점은 못된다. 위에 인용된 경우들에서라면 그것은 드라마의 긴장감을 증가시키기 때문에 장점이 되지만, 긴장감을 감소시키는 경우를 가정해 볼 때 그것은 결점이 됨을 주목하라. 적어도 드라마에 있어서 긴장감은 언제나 장점이 된다고 생각된다. 드라마의 긴장감은 강렬성(intensity)의 일례이며, 이 강렬성은 Beardsley의 일차적인 기준들(primary criteria) 가운데 하나이다. 그리고 나머지 두 일차적인 기준은 통일성(unity)과 복합성(complexity)이다. 결론적으로 밝히려는 듯이 말하고 있지는 않지만, 그는 장점으로서 올바르게 거론될 수 있는 어떠한 이유도 통일성이나 강렬성이나 복합성 하에 포섭될 수 있다고 논한다. 통일성이나 강렬성이나 복합성의 출현만이 언제나 예술작품에서 좋음을 조장한다는 것이다.

3) Beardsley, "On the Generality of Critical Reasons," p. 485.

Beardsley는 다음과 같은 방식으로 일차적인 기준들에 대한 자신의 정의를 공식화하고 있다.

A, B, C의 성질들 중의 어느 하나가 나머지 두 성질 중 어느 것도 감소시키지 않으면서 추가되거나 증가됨으로써 작품이 언제나 더 좋은 것이 되게 될 때 그들 세 가지 성질을 미적 가치의 일차적인(긍정적인)기준들이라고 말하기로 하자.[4]

이 견해에 따르면 복합적이며 통일되어 있고, 강렬한 예술작품 X는 자체 내에 어느 정도의 좋음을 갖고 있다고 된다. 각 기준은 그 출현 정도에 있어서는 가변적일 수 있는 성질이다. 즉 한 작품은 다른 작품보다 더 통일되었다거나 할 수 있다는 말이다. 따라서 상당히 복합적이고 고도로 통일되어 있으며 또 매우 강렬한 작품 Y는 작품 X보다 더 좋다고 생각되는 것이다. 그리고 경우에 따라서는 하나의 일차적인 특징이 다른 특징과 갈등을 일으킬 수도 있다는 것이 주목할 만한 점이다. 예컨대 어느 주어진 작품이 지니고 있는 복합성의 종류나 정도로 볼 때 그 작품은 고도로 통일될 수는 없는 성질의 작품일 수도 있는 것이다. 그렇다고 하더라도 이 작품은 일차적인 특징들 가운데 어느 것을 고도로 갖추었기 때문에 여전히 매우 좋은 작품이라고 생각된다. 요는 특별한 경우들에 있어서 어느 일차적인 특징은 다른 일차적인 특징이 희생될 때 비로소 성취되기도 한다는 점이다.

Beardsley는 다음과 같이 이차적인 기준들(secondary criteria)에 대한 자신의 정의를 공식화하고 있다 .

…만일 어떤 일단의 다른 성질들이 있고 이들이 출현할 때마다 X의 추가나 증가가 언제나 일차적인 기준들 중의 어느 하나의 혹은 그 이상의 증가를 낳는다고 할 때, 주어진 성질 X를 미적 가치의 이차적인(긍정적인) 기준이라고 말하기로 하자.[5]

4) *Loc. cit.*
5) *Loc. cit.*

　이미 언급된 바로부터 이차적인 특징들은 일차적인 특징들에 종속되어 있으며 작품에 기여하는 그들의 가치는 다른 이차적인 특징들의 출현을 조건으로 삼는다는 것이 명백해졌다.

　다음의 간략한 대화는 비평적 추리의 구조를 보여 주는 한 사례이다. 이 대화는 다만 하나의 일차적인 특징만이 관련되고 있기 때문에 단순화된 것이다. 하지만 완전하게 갖추어진 경우라고 한다면, 그것은 각 일차적인 특징 모두에 대한 상세한 논의를 포함할 것이며 또 인용되고 서술되는 세부 사항에 있어서 훨씬 더 풍부해질 것이다.

　비평가 : Cezanne의 "비메미카리에서 본 생 빅트와르산"은 좋은 그림입니다.

　질의자 : 왜 그렇읍니까?

　비평가 : 색채가 조화롭고 평면들과 볼륨들의 공간 디자인이 꽉 짜여져 있기 때문입니다. [6]

　질의자 : 사실 그렇읍니다. 하지만 왜 그렇다고 해서 이 그림은 좋은 그림이 됩니까?

　비평가 : 이 두 가지는 통일성의 실례인데 예술 작품에서 통일성은 언제나 좋은 것이기 때문입니다.

　비평가는 자신의 이 마지막 발언으로써 비평적 추리에서의 기본 단계에 이르게 된다. 그러나 이 발언은 여전히 도전을 받을 여지가 남아 있다. (그 도전에 대한 Beardsley의 응수가 바로 그의 평가의 이론 가운데 두번째 부분을 구성하는 바, 우리는 뒤에서 이것을 다루게 될 것이다.) 이러한 비평가의 언급은 그의 추리의 연역적인 본질을 밝혀 주기 위해 다음과 같이 재구성 될 수 있다.

1. 통일된 작품은 언제나 어느 정도의 좋음　　가정된 전제

6) 이때 비평가의 발언은 분명히 크게 부연될 수 있으며 또 마땅히 그래야 할 것이다. 이 그림을 비롯하여 Cézanne의 다른 그림들에 관한 상세한 논의에 대해서는 Erle Loran, *Cézanne's Composition*(Berkeley: U. of Calif. P., 1963)을 참조.

을 자체 내에 갖고 있다.

2. 이 그림의 색채는 조화롭고 평면들과 볼 관찰에 의해서
 륨들의 공간 디자인이 꽉 짜여져 있다.

3. 이 그림은 통일되어 있다. 2항으로부터(혹은 관찰
 에 의해)

4. 이 그림은 어느 정도의 좋음을 자체 내 1항과 3항으로부터
 에 갖고 있다.

비평가의 발언에 대한 이러한 연역적인 재구성은 그의 첫 발언의 내
용에 미치지 못하고 있음이 명백하다. 애초에는 그 그림이 좋은 그림이
라고 단정되었지만, 재구성된 속에서는 다만 그 그림이 자체 내에 어느
정도의 좋음을 갖고 있다는 정도의 훨씬 나약한 결론이 내려졌을 뿐인
것이다. 그러나 진술된 그대로의 애초의 발언은 연역적으로 타당하지 못
하다. 타당하게 하고자 한다면, 그림 내에 갖추어진 통일성의 정도에 대
한 고려 및 그림의 복합성과 강렬성에 대한 고려를 도입하는 일이 요청
되게 될 것이다. 요컨대 대체적으로 보아 한 예술작품을 좋은 것이 되
게 하는 데에는 언제나 하나 이상의 일차적인 기준들이 관련되어 있게
된다는 말이다. "상당히 고도로 통일되어 있는 작품은 언제나 좋다"와
같은 전제로부터 고도로 통일되어 있는 그림은 좋다는 것이 연역될 수
는 있겠지만, 이러한 류의 전제는 일반화된 것으로서 받아들이기에는 그
릇된 것이기 때문에 사용될 수 없다. 이것이 그르다 함은, 가령 흰 캔
버스의 한가운데에 그려진 하나의 검은 점은 고도로 통일되어 있긴 하지
만 그렇다고 해서 이 그림이 좋은 그림이 되지는 못하리라는 사실로 부
터 밝혀질 수 있다. "통일되어 있고 강렬하고 복합적인 작품은 언제나
좋다"라는 전제 역시 옳게 일반화된 것은 아니다. 다만 어느 정도의 통
일성, 복합성, 강렬성이 나타나 있다고 해서 이들을 구비한 작품이 좋
다는 것이 보장되지는 않으며, 단지 이 작품이 자체 내에 어느 정도의 좋
음을 지닌다는 것이 보장되는 데 불과할 뿐이다. 그러므로 Beardsley가

존재한다고 말하고 있는 종류의 일반적인 원리들이 과연 존재하며 그리고 연역적인 결론들이 이러한 원리들로부터 유도될 수 있다는 사실—그것이 사실이라 한다면—이 곧 평가의 작업은 어떤 기계적인 절차로 진행될 수 있다 함을 의미하는 것은 아니다. 다른 한편 어느 작품 내에서의 통일성, 강렬성, 복합성의 정도가 그 작품으로 하여금 자체 내에 다만 어느 정도의 좋음을 갖고 있는 작품이 되게 하는 것을 넘어서서 그 작품을 좋은 작품이 되게 하기에 충분한 정도인지를 결정하는 문제도 여전히 남아 있다. 아마도 Beardsley의 견해에서 우리가 옳다고 확신할 수 있는 유일하게 강력한 일반적인 원리는 "고도로 통일되고, 아주 강렬하고, 매우 복합적인 작품은 언제나 좋다"라는 원리일 것이다.

비평가의 추리에 대한 단순화된 연역적 재구성은 통일성 이외의 기준들에 관해서도 유사하게 마련될 수 있다. Beardsley는 〈맥베드〉에서 드라마의 긴장감을 증가시키기 위해 사용된 유우머(문 가에 서 있는 술취한 문지기)를 말하고 있다. 이에 관련된 비평적 추리의 재구성은 다음과 같이 될 것이다.

1. 강렬한 작품은 언제나 자체 내에 어느 가정된 전제
 정도의 좋음을 갖는다.
2. 〈맥베드〉에는 유우머 감이 있어서 다른 관찰에 의해서
 요소들과 더불어 〈맥베드〉를 강렬하게 해
 준다.
3. 〈맥베드〉는 강렬하다. 2항으로부터
4. 〈맥베드〉는 어느 정도의 좋음을 갖고 있 1항과 3항으로부터
 다.

이제 독자는 복합성에 따른 재구성이 어떻게 진행될 것인가도 알 수 있게 되었을 것이다.

이제 비평적 추리에 관한 Beardsley의 이론이 어떻게 그의 가치의 이

론에 연결되는가 하는 점을 밝혀 본 뒤, 어느 주어진 예술작품이 좋다
는 결론이 유도되게 되는 연역추리를 공식화해 보기로 하자.

　평가를 지지하기 위해서 비평가(비평가란 예술작품에 관해 말하는 사
람 누구나를 말한다.)에 의해 인용되는 하나하나의 이유가 다 좋은 이유
가 아닌 것임은 물론이다. 어떤 "이유들"은 이유로서의 자격이 없는 것
일 수도 있다. 의도주의에 반대하는 Beardsley의 관점에서 보건대, 작품
이 예술가의 의도를 성취했다는 이유를 들어서 작품이 좋다는 것을 지
지하고자 한다거나 또는 의도를 실현하는 데 실패했다는 이유로서 작품
이 좋지 못하다는 것을 지지하고자 하는 여하한 시도도 그릇된 일이다.
Beardsley에 의하면, 예술가의 의도는 예술작품의 일부 내지는 한 측면
이 아니며, 따라서 이것에 대한 어떠한 진술도 작품의 평가에는 부적절
하다는 것이다. 또한 예술작품에 관한(about) 모든 진술이 다 평가를
지지하기 위해 사용될 수 있는 것도 아니다. Shakespeare가 하이픈이
그어진 단어를 많이 사용했다는 점에 주목하여 하이픈이 그어진 단
어가 많은 시일수록 더 좋은 시일 것이라고 주장하는 어느 작가를
Beardsley는 인용하고 있다.[7] 이것은 터무니없는 주장이다. 또한 연
극에서의 행위는 24시간 이내에 발생하지 않으면 안된다는 신고전주
의의 규정의 경우를 고려해 보자. 이 규정은 아마도 일차적인 기준을
구현하고자 기도되었겠지만, 이것은 분명히 모든 연극에 적용될 수 있
는 것으로 일반화될 수는 없는 성질의 것이기 때문에 일차적인 기준으로
서는 실패작인 셈이다. 그러나 24시간 이내라는 제한과 같은 것이 이차
적인 기준으로서 작용하게 되리라고 생각되는 경우들을 고려하는 일은 가
능하다. 이를테면 어느 주어진 연극은 여러가지 이유로 인해 매우 산만
할 수 있으며, 따라서 이 연극을 보다 통일되게 해 주는 데 도움이 될 수
있는 어떠한 변화도 이 작품으로 하여금 좀 더 좋은 작품이 되도록 해
줄 것이다. 이와 같은 경우야말로 24시간 이내로 행위를 줄이는 일이 이
연극을 보다 긴밀하게 해 줌으로써 더 좋은 작품이 되게 할지도 모르는

7) Beardsley, "On the Generality of Critical Reasons," p. 477.

일이다.

이제 일반기준론에 대한 기초를 마련해 줄 것으로 기대되는 도구주의 미적 가치론에로 논의의 방향을 돌려 보자. 과거 오랫동안 넓게 받아들여져 온 전통을 따라서 Beardsley는 어떤 독특한 종류의 경험—美的 經驗(aesthetic experience)—이 분리되어 서술될 수 있다고 주장한다. 이 경험은 연극이나 그림이나 시와 같은 미적 대상들에 의해 전형적으로 야기되는 경험이다. 그러나 간혹 축구 경기라든가 일몰과 같은 것에 의해서 야기될 수 있기도 하다. 바로 이 미적 경험이 미적 가치의 소재지가 된다.

Beardsley는 미적 경험을 다섯 가지 범주로써 분석한다. 그 첫째 특성은 경험 자체에 속한다기 보다는 그 경험을 수행하는 사람에 속하는 특성이다. 그러한 사람은 경험을 조정하는 대상에 굳게 고정된 주목을 하고 있다. 그의 주의 집중은 이를테면 백일몽 속에서의 느슨한 사고 작용과 같은 것과는 대조되는 성질의 것이다. 둘째로, 이 경험은 에너지가 비교적 좁은 관심 분야에 집약되게 되는 어느 정도의 강렬성(intensity)에 의해 특징지어진다. 이때의 강렬성이란 일상적인 종류의 성숙한 정서는 아니겠지만, 강렬성이 정서를 포함한다고 한다면 그것은 미적 대상의 어떤 요소에 결부되어 있을 것이다. 경험의 집중된 강렬성은 극장 안에서의 기침소리라든가 레코드의 잡음이나 혹은 미납 청구서에 대한 생각 따위와 같은 외적 요소들을 추방하게 된다. 세째로, 미적 경험은 비교적 고도로 긴밀(coherent)하거나 결부되어 있다. 즉 "하나의 사태가 다른 사태에로 인도된다. 곧 중단이나 공백이 없는 전개의 연속성, 전체가 섭리에 따라 인도되는 듯한 패턴의 느낌, 절정에로 향해 가는 질서정연한 에너지의 축적 등이 비범한 정도로 출현하게 되는 것이다."[8] 네째로, 이 경험은 완결(complete)되어 있다. "이 경험 내의 여러 요소들에 의해 환기되는 충동과 기대감은 경험 내의 다른 요소들에 의해 상쇄되거나 혹은 그들 다른 요소에 의해 해소되어지는 것으로 느껴지므로

8) Beardsley, *Aesthetics*, p. 528.

어느 정도의 평형감이나 종결감이 성취되어 향수되게 된다. 이러한 경험은 외적 요소들의 침투로부터 그 자체 분리되며 더 나아가 고립되기까지 한다."⁹) 이들 긴밀성과 완결성은 통일성 하에 포섭될 수 있는 성질들이다. 결국 미적 경험은 매우 통일되어 있다는 말이다. 이와는 대조적으로 일상적 경험이란 조직화되어 있지 못하고 산만하기도 한 경험이다. 미적 경험의 마지막 다섯번째 특성은 복합성(complexity)이다. "…〔이 경험이〕…자신의 통일성에로, 그리고 자신의 지배적인 성질 하에 수렴시키게 되는 서로 구분되는 요소들의 폭이나 다양함이…"¹⁰) 바로 이 경험의 복합성의 척도가 된다. 여기서 언급되고 있는 요소들이란 이 경험의 여러가지 감정적인 요소들과 인식적인 요소들을 말한다.

결국 미적 경험의 특성들은 그 수에 있어 통일성, 강렬성, 복합성의 셋으로 판명된다. 물론 이들은 비평적 추리의 세 가지 일차적 기준과 같은 류의 것들이다. 그러나 이는 양자 간의 평행을 말하는 것일 뿐이지 동일함을 말하는 것은 아니다. 즉 이들은 서로 관련을 맺고 있긴 하지만 별개의 집단들인 것이다. 미적 대상들은 우리가 볼 수 있거나, 들을 수 있거나, 이해할 수 있는—에를 들자면 문학작품에서—다양한 정도의 통일성, 강렬성, 복합성을 갖추고 있다. 그리고 미적 경험도 역시 통일성,¹¹) 강렬성, 복합성의 성질을 갖추고 있다. 이는 미적 대상의 통일성, 강렬성, 복합성이 우리에 의해 지각되면 이 성질들의 지각은 다시 또 다른 종류의 통일성, 강렬성, 복합성을 유발하게 됨을 의미한다. 가령 내가 그림을 바라보며 그 통일성을 주목한다면(경험한다면) Beardsley의 견해에 있어 이것은 나로 하여금 다시 경험의 통일성을 맛보게 해 준다는 것이다. 나는 "경험의 통일성"이라는 표현을 사용하는 데 있어서 유발된 통일성이 그림에서 지각되는 통일성과는 구별된다는 점을 지적하고

9) *Loc. cit.*
10) Beardsley, *Aesthetics*, p. 529.
11) Beardsley에 있어서의 경험의 통일이라는 관념에 대한 비판으로서는 나의 "Beardsley's Phantom Aesthetic Experience," *Journal of Philosophy*(1965), pp. 129—136가 있다. 다시 이에 대한 Beardsley의 응수로서 "Aesthetic Experience Regained," *The Journal of Aesthetics and Art Criticism*(1969), pp. 3—11가 있다.

자 하고 있다. 이와 마찬가지로 미적 대상에서 지각된 강렬성과 복합성
도 또한 경험의 강렬성과 복합성을 유발할 수 있을 것으로 기대된다.
비평적 추리에서의 일반기준론을 도구주의 미적 가치론에 관련시켜 주
고 있는 것은 바로 미적 대상의 요소들과 미적 경험의 요소들 사이의 이
같은 인과 관계이다.

미적 경험의 세 가지 각 요소는 그 정도에 있어 변동될 수 있으므로 어
느 주어진 경험은 다른 경험보다 더 통일되고 강렬하고 복합적일 수 있게
된다. 따라서 두 미적 경험은 세 가지 특성들 각각의 크기(magnitude)
에 의해 비교될 수 있게 되는 것이다. 그리고 또한 세 가지 특성들 전
체의 크기에 의해 비교될 수도 있게 될 것이다. 많은 경우에 있어 두 경
험 중 어느 편의 크기가 더 큰가 하는 것이 결정될 수는 있지만, 물론
이러한 크기는 엄밀한 수학적인 측정에 기인할 수 있는 성질의 것은 아
니다. 그러나 중요한 점은 어느 주어진 경험의 크기가 보다 크다거나 혹
은 작다든가 하는 것이 결정될 수 있다는 사실이며, 다시 이것은 바로
어떤 미적 대상이 좋은지 여부를 결정해 주기도 하는 사실이라는 점에
서 중대한 의의를 지니고 있다.

바로 여기서 Beardsley는 중요한 관찰을 하여 중요한 가설을 마련한
다. 그 관찰이란 미적 경험은 좋은 것이라는 사실이다. 사람들은 일반
적으로 이 문제에 대해 Beardsley에 동의하리라. 미적 경험이란 것
이 가장 좋은 것(최고의 가치)은 못된다고 할지라도 좋은 것임엔 틀림
없는 사실이다. 한편 미적 경험은 그 크기가 클수록 더 좋다는 것이 그
가설인 바 이러한 가설은 합리적인 것으로서 생각된다. 이제 비로소
Beardsley에 있어 비평적 추리의 이론과 미적 가치의 이론을 연결시키
고 있는 "좋은 미적 대상"(good aesthetic object)과 "미적 가치"(aes-
thetic value)의 정의를 위한 단계가 마련된다. 그것들은 다음과 같다.

"X는 좋은 미적 대상이다"는 "X는 좋은 미적 경험(즉 상당한 크기의 미적
경험)을 산출하는 능력을 갖는다"를 의미한다. [12]

12) Beardsley, *Aesthetics*, p.530.

　"X는 미적 가치를 갖는다"는 "X는 상당한 크기의 미적 경험(가치를 갖고
있는 경험)을 산출하는 능력을 갖는다"를 의미한다.[13]

　이 정의는 능력(capacity)의 입장에서 진술되고 있는 만큼 좋은 미적
대상이 언제나 좋은 미적 경험을 산출할 필요는 없다는 점을 주목하도
록 하라. 왜냐하면 이 경험은 민감한(색맹이나 음치가 아니고 제대로 훈
련 되었다는 등등의) 사람에 의해 그 대상이 경험될 때 비로소 산출될 수
있기 때문이다. Beardsley의 이론은 능란하여서 그는 "좋음"이나 "가치"
를 정의하지 않고 있다는 점을 또한 주목하도록 하라. 이 가치어들
은 위의 두 정의에서 정의하는 부분과 정의되는 부분 양편에 모두 나타
나 있는 것이다. Beardsley의 이론이 옳다고 한다면, 그는 미적 평가의
이론들이 직면하지 않으면 안되었던 가장 어려운 문제들 중의 하나인
"좋음"의 정의의 문제를 다루는 데 성공한 셈이다.

　이들 정의로써 Beardsley는 이제 비평적 추리에서의 가정된 전제—예
컨대 통일된 작품은 언제나 자체 내에 어느 정도의 좋음을 갖는다는 것
—에 대한 도전에 대처할 수 있게 되었다. 비평적 평가의 전체적인 연역
의 고리는 다음과 같이 재구성될 수 있을 것이다. (강렬성과 복합성에
대한 고려는 생략하기로 한다.)

1. 통일된 작품은 어느 정도 크기의 미적　　"좋은 미적 대상"의 정
　경험을 산출할 수 있다.　　　　　　　　의에로 유도되어 가는 추
　　　　　　　　　　　　　　　　　　　　리로부터

2. 어느 정도 크기의 미적 경험은 어느 정　일반적으로 동의하는 바
　도 좋다.　　　　　　　　　　　　　　에 의해서

3. 통일된 작품은 자체 내에 어느 정도의　1항과 2항으로부터
　좋음을 갖추고 있는 것을 산출할 수 있다.

13) *Ibid.*, p.531.

4. 어느 정도의 좋음을 갖추고 있는 것을 용어들의 정의에 의해—아
산출할 수 있는 것이라면 무엇이든지 언 래를 참조
제나(도구적으로) 어느 정도 좋다.

5. 통일된 작품은 언제나(도구적으로) 어느 3항과 4항으로부터
정도 좋다.

6. 이 그림의 색채는 조화롭고 평면들과 볼 관찰에 의해
륨들의 공간 디자인은 꽉 짜여져 있다.

7. 이 그림은 통일되어 있다. 6항으로부터(아니면 관
찰에 의해서)

8. 이 그림은(도구적으로)어느 정도 좋다. 5항과 7항으로부터

　　미적 가치의 이론으로부터의 전제들의 추가는 비평적 추론의 첫째 전
제(여기서는 5항의 전제)에 중대한 변화를 초래하게 되었다. 이제 예술
작품의 좋음이란 도구적인 좋음(instrumental goodness)인 것으로서 판
명되었다. 철학자들은 전적으로 그 자체로서 좋은—다른 어느 것과의 관
계로부터 독립되어—본래적인 좋음(intrinsic goodness)과 다른 어느 좋
은 것에 대한 도구가 됨으로 인해서 좋은 도구적인 좋음을 구별한다.
예컨대 A는 본래적으로 좋은 B를 산출하기 때문에 도구적으로 좋다고
여겨진다. 혹은 P는 그 자체가 또한 도구적으로 좋은 Q를 산출하기 때
문에 역시 도구적으로 좋다고 여겨진다. Beardsley의 미적 평가의 이론
에 관한 한 2항과 3항의 전제에서 언급된 좋음의 본질을 밝힌다는 것은
불필요한 일이 되고 있다. 전제들에서 언급된 모든 좋음은 도구적인 좋
음이라고 Beardsley는 주장하는 것이다. Beardsley의 견해에 있어, 예
술작품은 그 자체 좋은 것인 미적 경험을 산출하기 때문에 도구적으로
좋은것이라는 점이 이제는 명백하게 되었다.

　　이렇게 해서 Beardsley의 평가의 이론의 모든 주요 요소들과 측면들이
드러나게 되었고, 개개의 예술작품이 좋다는 결론으로서 종결짓게 되는
비평적 평가의 연역적인 재공식화는 다음과 같이 제시될 수 있을 것이다.

1. 고도로 통일되고 아주 강렬하고 매우 복합적인 작품은 상당한 크기의 미적 경험을 산출할 수 있다.
"좋은 미적 대상"의 정의에로 유도되어 가는 추리로부터

2. 상당한 크기의 미적 경험은 좋다.
일반적으로 동의하는 바에 의해

3. 고도로 통일되고 아주 강렬하고 매우 복합적인 작품은 좋은 것을 산출할 수 있다.
1항과 2항으로부터

4. 좋은 것을 산출할 수 있는 것이라면 어느 것이라도 언제나(도구적으로)좋다.
용어들의 정의에 의해

5. 고도로 통일되고 아주 강렬하고 매우 복합적인 작품은 언제나(도구적으로)좋다.
3항과 4항으로부터

6. 이 그림은 고도로 통일되어 있고 아주 강렬하고 매우 복합적이다.
관찰에 의해

7. 이 그림은(도구적으로)좋다.
5항과 6항으로부터

아마도 실제로 작품을 평가하는 경우에 있어서 이 일반적인 도식을 적용하고자 할 때 부딪치게 되는 최대의 난관은 2항의 전제에서 발생하리라 생각되는데, 여기서 하나의 미적 경험은 얼마만한 정도의 크기의 지점에서, 단순히 어느 정도의 좋음을 자체 내에 구비하고 있다는 선을 넘어서서 "좋다"라고 말해질 수 있을 만큼 충분히 큰 정도의 좋음을 자체내에 구비하고 있다고 볼 수 있는가 하는 것을 결정하는 문제가 생기게 된다. 그 크기가 명백하게 크거나 아니면 작은 경우들도 있지만, 이 양자의 가운데 정도에 있는 경우들이 문제가 되어 중간적인 크기의 미적 경험을 산출하는 작품들을 평가한다는 것이 힘든 일이 되고 있다. 하지만 그렇다고 해서 이것이 이 이론에 무언가 잘못된 점이 있음을 의미하지는 않는다. 중간적인 경우들은 다만 평가하기 힘든 경우들일 뿐으로서 이러한 종류의 어려움이란 어느 적절한 평가의 이론에서라도 으

례히 반영되기 마련이다. 우리는 평가의 이론이 비평에 얽혀져 있는 문
제들을 해결해 줄 것으로 기대해서는 안되며, 다만 어떻게 그리고 왜 그
문제들이 얽혀져 있는가 하는 것을 밝혀 줄 것으로 기대하지 않으면 안
된다.

Beardsley의 이론은 어떻게 비평가의 이유 제시(reason-giving)가 합
리적인 활동이 되고 있는가를 밝혀 주는 잇점을 갖추고 있다. 그것은
연역추리가 되고 있다. (연역적인 고리의 여러 전제들을 지지하기 위해
귀납추리가 사용되고 있기도 하다.)그러나 비평은 합리적인 활동이 아
니라고 주장하는 이론들도 있거니와 우리는 이 이론들도 곧 다루어 보
게 될 것이다.

일견해 볼 때 Beardsley의 이론은 나쁜(bad) 예술에 대해서는 설명
할 수 없는 듯 보여지기도 한다. 왜냐하면 그는 모든 예술작품들은 어
느 정도의 미적 가치를 갖고 있다고 주장하기 때문이다. 최악의 경우라
면 강렬성과 복합성이 전혀 없는 상태일 수도 있다고 그는 말한다. 그
러나 모든 작품들은 적어도 조그마한 정도의 통일성은 지니게 마련이다.
그러므로 모든 작품들은 틀림없이 어느 정도의 미적 가치는 지니게 되
는 것이다. 이 견해에 따르면, 나쁜 작품이란 조그마한 정도의 미적 가
치를 지닌 작품을 말하며 좋은 작품이란 고도의 미적 가치를 지닌 작품
을 말한다. 이렇듯 Beardsley의 이론은 부정적인 평가와 긍정적인 평가
양자의 전영역을 수용할 수 있다.

앞서 나는 철학자들이 "좋다", "나쁘다", 혹은 "미적 가치" 등의
매우 기본적인 가치어들로써 전형적으로 자신들의 이론을 구성한다고 지
적한 바 있다. 그렇지만 비평가들은 사실 이보다 훨씬 더 풍부한 평가
의 어휘를 구사하고 있거니와 나는 이 풍부한 용어들이 어떻게 분석되
어야 하는가를 지적하기로 약속했었다. 어느 비평가가 한 예술작품에
대해서 예컨대 웅장하다거나 혹은 매우 정교하다고 말한다고 할 때, 그
는 그 작품이 좋다고 말하고 있으며 아울러 하나의 작품으로 하여금 좋
은 작품이 되게 해 주는 종류의 특징들을 지적하고 있는 것이다. 요컨대

그는 자신이 생각하는 이유(reasons)를 지적하며 평가하고 있다는 말이다. 이 문제에 있어 정확을 기하기란 어려운 일이지만 비평가가 어느 작품에 대해 웅장하다고 말한다고 할 때, 그는 그 작품이 좋다고 말하고 있으며 또 어떤 점에서는 그것의 규모가 크다고도 말하고 있는 것으로 보여진다. 한편 어느 작품이 매우 정교하다고 말하는 경우에도 그는 그것이 좋으며 아울러 그것의 세부 사항들이 치밀하고 조심스럽게 제작되었다고도 말하고 있는 것으로 보여진다. 그리고 비평가가 어느 작품이 아름답다고 말하는 경우 그는 분명히 그 작품이 좋다고 말하고는 있지만, 아름답다는 말은 너무 넓게 사용되고 있는 말이므로 문맥이 좀 더 밝혀지기 전에는 이유가 있다고 하더라도 어떤 이유가 암시되고 있는지를 알기란 힘든 일이다. 누군가가 그렇게 쓴 적이 있듯이, 비평가가 어느 연극에 대해 부정적인 측면에 서서 "뒤죽박죽이 되어 있다"라고 평한다면 그는 그것이 나쁘다고 말하고 있으며, 또 비록 "뒤죽박죽"이라는 말이 다소 막연해서 많은 해석의 여지를 남기고 있긴 하지만 작품이 무질서하다 함을 암시해 주고 있기도 한 것이다. 특정의 평가어들을 놓고 논의를 계속 진행할 수도 있겠지만, 이상의 내용이 그러한 평가어들이 분석되게 될 방식을 충분히 지적해 주었다고 생각된다.

제 17 장　여타의 제평가론

도구주의 이외에도 많은 평가의 이론들이 있긴 하지만 제한된 지면 때문에 나는 가장 중요한 이론들―광범하게 수용되어 왔거나 혹은 철학적으로 탁월하기 때문에 중요한―만을 논의해 보고자 한다. 그리고 실제의 비평에 있어서는 이유의 인용이 중대한 역할을 맡고 있으므로 그 각각의 이론이 이유를 제시한다는 것에 대해서 마련해 놓고 있는 설명에 주

목해 보고자 할 것이다. 이 가운데 어떤 이론들은 이유의 제시를 적절하지 못한 일이 되게 하고 있으며 또 어떤 것들은 그렇지 않기도 하다. 아뭏든 나는 여섯 가지 이론을 논의해 보고자 한다. 내가 1) 主觀主義 (subjectivism)라고 부르는 입장은, 이유를 제시하는 일이란 근본적으로 무의미한 짓이라고 제안한다. 그리고 내가 2) 플라토니즘 1 (Plato-nism 1)이라고 칭하고 있는 입장은, 이유란 불필요한 것이거나 혹은 요청되는 성질의 것이 아니라고 주장한다. 한편 3) 플라토니즘 2 (Plato-nism 2)로서 명명되는 입장에 의하면, 원칙적으로 이유는 언제나 없어도 무방하지만 이유를 제시한다는 것은 유익한 일이 되고 있다. 그리고 4) 이모우티비즘(emotivism)이라고 불리워지는 입장은, 설득(persuade) 적인 기능을 발휘하는 "이유"가 제시될 수 있기는 하지만 평가는 논리적으로 지지될 수 있는 성질의 것이 아니라고 주장한다. 5) 相對主義 (relativism)라고 칭해지는 입장은, 원리(principles)와 이유라는 것이 있긴 하지만 궁극적으로 비평의 기본 원리들은 정당화(justified)된다기 보다는 선택(chosen)되는 성질을 띠고 있다고 역설한다. 마지막으로 6) 批評的 單一主義(critical singularism)라고 불리워지는 입장은, 이유는 원리를 낳지 않으며 따라서 원리를 정당화시켜 놓는 문제는 있을 수 없다고 주장한다.

主 觀 主 義

주관주의는 도구주의와는 달리 "미적 가치" 혹은 "미적으로 좋음"이라는 기본적인 평가어를 정의하고자 한다. 주관주의가 이러한 표현들을 정의하고자 하는 다른 이론들과 구별되고 있는 점은, 주관주의는 이 표현들을 주관의 태도, 곧 사람들의 태도의 입장에서 정의하고자 한다는 점이다. 그렇다면 사람들을 분류하는 방식들만큼이나 많은 상이한 형태의 주관주의 이론들이 가능하게 된다. 예컨대 다음과 같은 비개인적인 주관주의자의 정의가 있을 수 있다. 즉 "미적으로 좋다"(aesthetically

good)라는 말은 "만인에 의해(미적으로) 애호되고 있다(is liked)"를 의미하는 것이라는 정의―이 경우 미적인 嗜好(liking)를 기호 일반으로 부터 어떻게 구분시키느냐 하는 문제는 무시됨―가 있을 수 있다. 만약 누군가가 기본이 되는 가치어를 정의해 내고자 하여 "상류 사회의 사람들에 의해 애호되고 있다"라든가 "프로레타리아 계급에 의해 애호되고 있다"라든가 "나의 가족에 의해 애호되고 있다"라든가 하는 식의 표현들을 이용하고자 한다면, 그들 표현 역시 비개인적인 주관주의자의 정의들을 제공하게 될 것이다. 그러나 주관주의자의 이론의 모든 형태들은 하나같이 동일한 기본적인 난관들에 직면해 있는 만큼 나는 다만 하나의 형태만을 거론해 보고자 한다.

그렇다면 가장 광범히 주장되고 있는 주관주의자의 이론, 곧 "미적으로 좋다"는 "나에 의해 미적으로 애호되고 있다"를 뜻하는 말이라고 단언하고 있는 개인적인 주관주의를 거론해 보는 것이 합당하다고 생각된다. 물론 이 정의에서의 "나"는 "미적으로 좋다"라는 어귀 내지는 그것의 동의어를 포함하는 문장의 발화자라면 어느 누구라도 가리키게 된다. 이 이론에 의하면 "미적으로 좋다"라는 말은 이 말을 사용하는 사람 누구와도 암암리에 관계하고 있다는 것이다. 이러한 견해는 몇몇 철학자들에 의해 지지되어 왔으며,[14] 많은 사람들에 의해서도 보다 덜 의식적이고 덜 명백한 방식으로나마 지지되거나 가정되어 왔다. 앞으로 나는 "주관주의"라는 용어를 "나에 의해 애호되고 있다"라는 개인적인 형태의 주관주의를 지칭하는 말로서 사용하고자 한다. 만약 내가 어느 다른 형태를 지칭하고자 할 경우라면 그렇다는 사실을 명백히 밝히도록 하겠다.

이 정의가 그럴듯하게 보이는 데에는 많은 이유가 있다. 첫째로, 미적 대상의 좋음(goodness)과 그것에 대한 기호(liking) 사이에는 긴밀하고도 중요한 관계가 있다. 그러나 긴밀한 관계가 있다는 사실이 곧 그 관

14) 몇 가지 예로서 C. J. Ducasse, *The Philosophy of Art* (New York: Dial, 1929), Chapters 14 and 15; George Boas, *A Primer for Critics*(Baltimore: Johns Hopkins U. P., 1937), Chapters 1 and 3을 각각 참조.

계가 의미상 동일함의 관계를 뜻하는 것이 아님은 물론이다. 예컨대 그 관계란 미적으로 좋다고 판단되는 대상이라면 어떠한 대상이든 간에 애호되는 것이 바람직하다는 것이 될 수도 있는 것이다. 둘째로, 소위 말하는 "취미의 변천"(the whirligig of taste)—예술에 있어서 좋다고 생각되는 것의 시대에 따른 변화, 혹은 한 개인이 좋다고 생각하는 것도 그의 일생을 통해 자주 변화한다는 사실 등등—이라는 것이 주관주의에 안식처를 제공해 주고 있다. 만일 주관주의가 옳다고 한다면 좋다고 간주되는 것에는 폭 넓은 변화가 있을 것임을 누구나 예기하게 될 것이다. 왜냐하면 기호는 광범한 변화를 따르기 마련이라는 사실이 우리 모두에 의해 인정되고 있기 때문이다. 그러함에도 이와 같은 취미의 변화가 곧 주관주의가 옳다 함을 증명해 주고 있지 못함은 명백한 일이다. 즉 어느 시기의 특정 개인이나 많은 사람들 쌍방 모두에게서 일어난 여러 변화의 경우, 여러 사항들—예컨대 미숙이라든가 무식함 등—로 그 변모가 설명되기도 하는 것이다.

논리적인 관점에서 볼 때 주관주의는 흥미로운 결과를 초래한다. 즉 비평적 논쟁을 불가능하게 하고 있다는 사실이다. 두 사람의 비평가 Jones와 Smith가 한 폭의 그림을 놓고 논쟁을 벌인다고 가정해 보자. Jones는 이 그림이 좋다고 주장하며 Smith는 좋지 않다고 주장한다고 해 보자. 얼핏 보아 이는 그림에 관한 논쟁인 듯 보이긴 하지만, 주관주의가 옳다고 한다면 이 두 사람은 사실상 곧바로 그림을 논하고 있는 것이 아니며 따라서 아무런 논쟁도 없는 셈이 된다. "좋다"라는 말이 나에 의해 애호되고 있다"를 의미한다면 Jones가 그 그림은 좋다고 말할 때 그는 "나(Jones)는 그 그림을 애호한다"라고 말하고 있는 셈이며, Smith가 그 그림은 좋지 않다고 말할 때 그는 "나(Smith)는 그 그림을 애호하지 않는다"라고 말하고 있는 셈이다. "Jones는 그 그림을 좋아한다"와 "Smith는 그 그림을 좋아하지 않는다"라는 두 진술은 아무런 마찰없이 양자가 동시에 옳은 진술들이 될 수 있다. 이들은 동일한 것에 관한 진술들이 아니기 때문이다. (주관주의의 어떤 형태들은 이러한

결과를 빚지 않기도 한다. 만일 "좋다"가 "대다수의 인간들에 의해 애
호되고 있다" 함을 의미한다면, Jones 와 Smith 가 의견의 일치를 보지
못하는 경우 그들은 적어도 동일한 것에 관해서 말하고 있는 것이며 그
러므로 원칙적으로 이 논쟁은 인간의 기호에 관한 대규모적인 탐구에
의해 해결될 수 있을 것이다.)

　주관주의를 그럴듯한 이론으로 보이게 해 주는 고려들이 있다고 해서
그들이 곧 주관주의를 옳다고 생각하는 데 대한 결정적인 이유가 되는
것이 아님은 분명한 일이다. 만일 주관주의가 옳다고 한다면, 비평적인
논쟁은 비평가들의 실제 활동과 발언에 의해 사실상 전제되어 있다고 보
여지는 것과는 상이한 논리구조를 갖게 되리라. 사실 논쟁을 벌이는
비평가들은 자신들이 동일한 것에 관해 논쟁하고 있지 단순히 자신들의
기호를 주장하고 있지는 않다고 생각하기 때문이다. 이제 주관주의가 그
릇된 이론이리라는 것을 밝혀 주는 몇 가지 논증을 제시해 보도록 하겠다.

　첫째 논증은 실은 비평적 논쟁의 논리구조에 관한 위의 언급을 좀 더
확대한 것이다. 비평가들은 거의 언제나 그들의 평가를 지지하는 이유
를 제시하며, 우리는 종종 그러한 이유가 그들 평가를 이해하는 데 있
어서 그리고 그들 평가가 정당화되었다고 생각해야 할지 여부를 결정
하는 데 있어 유익하다는 것을 깨닫게 된다. 우선 "좋음"이 그 의미에
있어 "기호"와 동일하다고 한다면, 평가가 정당화 되었다느니 그렇지 않
다느니 하는 것은 별 의미가 없는 말이 되고 만다. 보통 우리는 우리의
기호를 정당화하지는 않는다──그것은 그저 존재할 뿐이다. 내가 왜 아
이스크림을 애호하는지 정당화하라고 누군가에게서 요구받는다면 나는
"달콤하기 때문이다"라고 답변할 수 있다. 그러나 이러한 답변은 내가
달콤한 것들을 애호한다고 말하는 하나의 방식, 혹은 내가 아이스크림에
관한 어떤 면을 좋아하는가에 관해 보다 상세히 하고자 하는 하나의 방식
에 불과하다. 어느 그림을 왜 애호하는지 정당화하라고 요구받을 때에도
나는 내가 애호하는 그 여러 측면들을 지적할 것이다. 그러나 이 모든
것은 평가를 정당화 하는 일과는 매우 상이한 성질의 것으로서 생각된

다. 하지만 주관주의자라면 두 말할 것도 없이 이러한 언급들이 논점에
서 벗어나 있음을 알게 될 것이다. 이러한 언급들은 주관주의가 그릇되
다는 가정 하에서만 비로소 의미가 있게 되는 바, 그러한 가정은 증명되
지 않은 채이면서도 사실로서 받아들여지고 있다고 그는 말할 것이다.

주관주의에 반대하는 둘째 논증은, 우리는 때로 어느 것에 대해 그것
이 좋지 못하다는 판단을 내리면서도 그것을 애호하고는 있음을 인정한
다는 사실에서 비롯된다. 한 걸음 더 나아가 우리는 왕왕 어느 것에 대
해 그것이 좋다는 판단을 내리면서도 그것을 애호하지 않기도 한다.
그런데 만약 주관주의가 옳다고 한다면 이들 두 경우는 모두 불가능하
게 될 것이다. 주관주의가 옳다면, 예컨대 우리가 어느 것을 애호하고는
있으면서도 그것을 좋다고 판단하지 않는다는 것은 불가능한 일이 되
며 이와 유사한 고려가 두번째 경우에도 역시 적용된다. 하지만 이와 같
은 논증은 "좋다"라는 말이 어느 특정인의 기호의 입장에서 정의되지 않
고 있는 비개인적인 형태의 주관주의에는 반드시 적용되고 있지는 않다
는 점이 또한 부가적으로 주목되지 않으면 안된다. 그러나 주관주의자는
여전히 우리에게 다음과 같이 답변할 수 있을 것이다. 즉 우리는 우리가
위에 인용된 종류의 판단들을 내리고 있다는 것을 다만 생각하고 있는
데 불과하며 우리는 언어에 관해서 혼란을 일으키고 있다고.

주관주의에 반대하는 세째 논증은 "좋음"에 대한 여하한 정의도 주어
질 수 없음을 증명하였다고 가정된 G.E. Moore의 열려진 질의 논증
(open question argument)—第7章에서 이미 논의된—이다. 15) 주관
주의에 반대하여 공식화된 것으로서 그 논증은 다음과 같다. 만일 "미
적으로 좋다"라는 말이 "나에 의해 미적으로 애호되고 있다"를 의미
한다고 한다면, "이 그림은 좋다"와 같은 예술작품에 대한 평가는 그
의미에 있어 "나는 이 그림을 애호한다"라는 진술과 같게 된다. 열려
진 질의 논증은 우리가 "이 그림은 나에 의해 애호되고 있다"와 같은
진술에 마주쳤을 때 우리는 언제나 "그렇다. 나는 네가 그 그림을 애호

15) G.E. Moore, *Principia Ethica*(Cambridge: Cambridge U.P., 1903), Chapter I.

하고 있다는 것을 이해한다. 하지만 과연 그것은 좋은 그림일까?"라는 질의를 분명히 던질 수 있다고 주장한다. 만일 주관주의가 옳다면 이것은 어리석은 질의가 될 것이다. 왜냐하면 위와 같은 질의는 "그렇다. 나는 네가 그 그림을 애호하고 있다는 것을 이해한다. 하지만 너는 그 그림을 애호하고 있느냐?"라는 표현으로 환원될 것이기 때문이다. 그러나 이 질의는 어리석은 질의가 아니므로 결국 주관주의가 그릇된 이론임에 틀림없다는 말이 된다. 그러나 몇몇 철학자들이 이미 Moore에 반대하여 지적한 바 있듯이, 주관주의자들은 열려진 질의 논증의 일반적인 적용가능성은 이미 "좋음"이란 정의될 수 없으며 하나의 단순하고 분석이 불가능한 비자연적인 성질을 칭한다는 Moore 자신의 입장이 옳다는 것을 전제하고 있다는 사실을 지적할지도 모르는 일이다. 즉 주관주의자가 주장할 수 있는 것은, 1) 열려진 질의 논증의 적용이 "좋음"에 대한 많은 정의들이 잘못되었음을 밝혀 주긴 하지만 2) 그 적용은 다만 Moore의 이론이 옳다고 하는 한에 있어 모든 정의가 그릇되다는 것을 보여 줄 뿐으로서, 사실 그의 이론이 옳다 함은 증명되지 않고 있으며 3) 따라서 실은 주관주의가 옳은 이론이라는 점이다.

그러나 열려진 질의 논증은 진정으로 주관주의에 반대하는 결정적인 노선을 제시하고 있다. 이 논증은 우리가 언어, 특히 평가적 언어와 심리 상태를 기술하기 위해 사용되는 언어를 어떻게 사용하고 있는가에 관한 주의깊은 반성에 의존되어 있다. 비록 우리는 "좋다"가 무엇을 의미하는 말이며 혹은 어떻게 이 용어를 사용할 것인가에 대해 완전한 분석을 마련할 수는 없을지라도, 이 용어가 그 의미상 "나에 의해 애호되고 있다"와 동일하지 않으며 그런 한에서 "~에 의해 애호되고 있다"라는 유형의 어느 어귀와도 동일하지 않음은 명백한 일이다. 어느 것이 좋다는 말과 어느 것이 애호되고 있다는 말은 우리의 언어 활동 속에서 매우 상이한 두 가지 역할을 수행하고 있다. 간략히 말해서, 어느 것이 좋다는 말은 곧 그것이 어떤 기준을 만족시켜 준다는 말이다. 그리고 어느 것이 애호되고 있다는 말은 심리적인 사실에 관한 진술이다. 좋음

(goodness)에 관한 진술과 기호(likes)에 관한 진술을 사용함으로써 우리는 전혀 다른 종류의 일을 각각 하고 있는 것이다.

주관주의자는 자신의 입장을 옹호하기 위한 마지막 수단으로서, 자신의 이론은 우리가 지금 실제로 언어를 사용하고 있는 방식에 관한 것이 아니며, 자신은 우리에게 보다 훌륭한 논의 방식을 마련해 주기 위해 언어를 개혁하고자 시도하고 있다고 말할지도 모른다. 그는 자신의 개혁이 우리의 평가를 검증하는 용이하고 간결한 방식을 제공해 주리라고 역설할지도 모른다. 즉 나는 어느 것이 좋은지 여부를, 내가 그것을 애호하고 있는지 여부를 알아 냄으로써 검증할 수 있다는 관점이 되는 것이다. 그러나 개혁을 위한다는 이러한 시도는 그릇된 시도로서 보여진다. 왜냐하면 평가의 이론의 주된 목표란 우리의 일상적인 언어 활동의 일부인 비평적 추리와 평가의 실제를 밝히고 설명하는 일이기 때문이다. 현재 예술과 예술 평가에 관해서 상당한 정도의 넌센스가 자행되고 있음이 사실이긴 하지만, 그렇다고 해서 확신컨대 지금 진행되고 있는 예술 평가 작업의 모든 실제와 그 실제의 기본 용어들이 근본적인 개혁의 요구 하에 처해 있는 것은 아니다. 주관주의자가 말하는 "개혁"은 예술 평가의 전업무를 예술에 대한 기호의 문제로 환원시켜 놓는 것인 바, 이는 사실 평가에 대한 이유 제시의 필요성을 배제시키는 일이다. 그러한 개혁이란 설명되어야 할 필요가 있는 것을 설명해 준다기 보다는 오히려 단순히 제쳐 놓는 처사일 따름이다.

플라토니즘 1

플라토니즘 1과 플라토니즘 2는 Plato의 미론에 그 기원을 두고 있으며 양자가 모두 중요한 방식에서 현금의 몇몇 평가의 이론들—예컨대 G. E. Moore의 이론—과 유사하다. [16] 그리고 플라토니즘 1이나 플라토니

16) Plato적인 이론의 몇 가지 예로서 C. E. M. Joad, *Matter, Life and Value* (London: Oxford U. P., 1929), pp. 266—233, in part reprinted in E. Vivas and

즘 2와 같은 이론들은 제대로 내려진 비평적 평가라면 절대적이라고 생
각하는, 다시 말해 비평적 평가는 주관의 심리 상태와는 무관한 방식으
로 옳다고 생각하는 비평가나 일반인들에 의해 전제되고 있다. 그러나
나는 플라토니즘 1이나 플라토니즘 2가 곧 Plato나 Moore의 이론이라
고 보지는 않는다. 이들은 다만 Plato와 Moore의 이론이 그 실례가
되게 되는 그러한 유형의 이론에 대한 일반화된 진술들에 불과할 뿐이
다.

 예술작품이나 자연 대상은, 어떤 색채나 크기나 형체를 갖추었다거나
혹은 어떤 여러 음조나 음으로 구성되어 있다거나 하는 따위의 자연적
내지는 경험적인 성질들 외에도 또한 "미"나 "미적 가치"나 "미적 좋음"
과 같은 용어들에 의해 다양하게 지칭되는 비자연적 내지는 비경험적인
가치의 성질(value property)도 갖고 있다고 플라토니즘 1은 주장한다.
도덕적인 좋음과 같은 비경험적인 성질들도 있겠고 그밖에 미학에 보다
직접적으로 관련되는 다른 비경험적인 성질들도 있긴 하겠지만, 지금 여
기서의 논의는 다만 미에만 관련시키도록 하겠다. 플라토니즘 1에 따르
면 미라는 비경험적인 성질은 분석될 수 없으며 따라서 정의될 수도 없
는 성질이다. 즉 "미"라는 말은, 마치 "사람"이 이성적이라는 것과 동물
이라는 것으로 분석되듯이 여러 부분들로 분석될 수 있는 성질의 것이
아니라 논리적으로 원초적인 실체(primitive entity)를 뜻하는 말이 되
고 있는 것이다. 미의 의미는 정의에 의해서거나 혹은 언어적 기술로써
다른 사람에게 전달될 수는 없으며, "미"라는 말의 의미는 미를 직접 경
험함으로써만이 터득될 수 있을 뿐이다. 이러한 점에서 "미"라는 용어
는 "붉다"와 같은 경험적인 성질을 경험함으로써만이 그 의미가 알려지
게 된다고 일반적으로 옹호되고 있는 "붉음"(red)과 같은 경험적인 색
채 용어와 유사하다고 생각되는 것이다. 경험적인 성질들과 미라는 이

M. Krieger, eds., *Problems of Aesthetics* (New York: Rinehart, 1953), pp. 463
—479; Harold Osborne, *Theory of Beauty* (London:Routledge and Kegan Paul,
1952); T. E. Jessop, "The Definition of Beauty," *Proc. of the Aristotelian
Soc.* (1933), pp. 159-172.을 각각 참조.

비경험적인 성질은 각각 상이한 인식 방식에 의해 파악되어진다. 즉 경험적인 성질들은 일상적인 감관 지각 방식—보고, 듣고, 감촉하는 따위—에 의해 지각되어 인식되는 반면, 비경험적 혹은 초월적인 성질들은 "直覺"(intuition)이라고 불리워지는 전적으로 다른 인식 방식에 의해 파악된다. 물론 어느 한 대상이 미라는 초월적인 성질도 갖고 있는지 또 갖고 있다면 어느 정도 갖고 있는가를 마음이 직각할 수 있기 이전에, 일상적인 방식들은 그 대상의 경험적인 성질들에 관한 지식을 마음에 제공해 주지 않으면 안된다는 의미에서 직각은 일상적인 인식 방식들에 의존되어 있다. 그러나 일상적인 지각은 감각적인 반면 직각은 그러하지가 않다. 직각론(intuitionism)—윤리적 내지는 미적—이 그토록 논쟁의 대상이 되고 있으며, 아울러 그칠 줄 모르게 논의되고 있는 것은 바로 직각의 대상이 하나의 혹은 일단의 경험적인 성질이 아니라는 플라토니즘 1의 이러한 주장 때문이다. 소위 직각이라고 하는 것들 하나하나의 정확성 여부에 대한 경험적인 점검이 결핍되어 있다는 것이 논쟁의 근원이 되고 있는 것이다.

플라토니즘 1의 가장 매혹적인 특징은, 이 이론이 우리에게 예술작품을 평가하는 객관적인 방식을 마련해 준다는 점이다. 어느 작품들이 미적으로 좋은가 혹은 아름다운가에 관해서는 결말을 보지 못한 의견의 불일치가 많이 있는데, 플라토니즘 1은 그러한 논란이 이론상 해결될 수 있음을 약속해 준다. 이 이론에 따르면 미란 대상의 한 성질로서 미를 파악하는 능력을 구비한 사람에 의해 대상에서 경험될 수 있다고 된다. 미는 색채나 크기가 우리에게 인식되는 것과 동일한 방식으로 인식되지는 않는다 하더라도 색채나 크기와 마찬가지로 사물의 객관적인 성질이기는 한 것이다. 그러므로 플라토니즘 1이 옳다고 한다면, 어느 한 대상이 아름다운가에 관해 논쟁을 벌이는 사람들 가운데에는 틀림없이 옳은 사람과 그른 사람이 있게 된다. 왜냐하면 하나의 대상은 미라는 성질을 갖거나 아니면 갖지 않거나 할 것이기 때문이다. 이 이론에 따르면 이같은 논쟁에서 그르다고 판명된 사람은 미에 대해서 눈이 먼 사람 (모

든 경우에 있어 다 그러하지는 않겠지만), 다시 말해 문제가 된 경우에 있어서 미를 파악하는 직각력이 결여된 사람이라는 것이다. 그런데 이 이론을 놓고 볼 때, 어떤 사람은 한 대상이 미를 소유하고 있음을 아는 능력을 갖추고 있지는 못하더라도 그 대상이 미를 소유하고 있다고 올바르게 주장할 수 있음은 물론 가능한 일이다. 즉 그는 적절한 능력을 갖추고 있는 다른 사람의 판단을 근거로 삼아 그 대상이 미를 소유하고 있다고 정확하게 추측할 수 있거나 혹은 주장할 수도 있게 되는 것이다.

플라토니즘 1을 보다 완전하게 벗겨 볼 때, 어떤 사람은 예컨대 그림에서는 미를 직각하는 능력을 갖추었다고 하더라도 음악과 같은 다른 종류의 예술에서는 그렇지 못할지도 모른다는 사실이 주목될 수 있다. 또한 어떤 사람의 경우에는 이 능력이 보다 더 한정되기도 하여 예컨대 구상화에서는 미를 직각할 수 있을지 모르지만 추상화에서는 그렇지 못할 수도 있는 일이다. 여기서 플라토니즘 1이 주장하는 미를 직각하는 능력이란 단순하고 쉽게 획득되는 성질의 것은 아니라는 점이 명백해지게 된다. 어떤 사람들은 이 능력을 전혀 지니고 있지 않을 수도 있으며, 또 어떤 사람들은 미를 직각하는 능력을 갖추고는 있다 해도 경험적인 성질들 및 그들 간의 관계들에 관련시켜 예리하게 식별할 수 있는 능력을 개발하지 못한 사람들일 수도 있다. 한 예로 그림에서 미를 직각하기 위해서는 우리는 미묘한 색채들을 식별해 낼 수 있게 되거나 구성을 파악할 수 있게 되거나 하지 않으면 안된다. 이와 유사한 고려가 다른 예술들에도 적용되게 된다. 요컨대 미를 직각하는 능력을 발휘하기 위해서라면 우리는 먼저 많은 다른 능력들을 개발하지 않으면 안된다는 것이다.

미는 매 경우마다 특수한 근거에 입각해서 직각되며 미가 경험되는 여러 경우들로부터 어떠한 일반적인 결론도 도출되지 않는다고 가정하는 점이 플라토니즘 1의 또 다른 특성이 되고 있다. 예컨대 미라는 비경험적인 성질을 갖춘 모든 그림들은 어떠한 경험적인 성질도 공유할 필요

가 없다는 것이다. 그리고 사실 모든 기존의 아름다운 그림들이 하나
나 혹은 일단의 경험적인 성질을 공유하고 있다고 판명된다 하더라도, 차
후에 나타나게 되는 모든 아름다운 그림들은 그 하나나 혹은 일단의 성
질을 갖지 않을지도 모른다는 점도 지극히 당연한 일인 것 같다. 플라
토니즘 1에 따르면, 미를 직각하는 능력이란 어느 주어진 예술작품이나
자연 대상이 미를 소유하고 있다는 것을 알기 위해서는 언제나 필요한
것이 되고 있다. 이 능력이 결여된 사람이 미를 지니고 있는 대상들을
확인하기 위해 이용할 수 있는 경험적인 지침이란 존재하지 않는다. 미
를 직각하는 일은 붉음과 같은 어느 특수한 색채를 지각하는 일과 유사
하다. 모든 붉은 사물들이 공통적으로 지니고 있는 지각적인 성질은 다
만 붉음이라는 것 뿐이다. 그러므로 붉은 색을 분간할 수 없는 색맹인
사람이 어떤 사물이 붉은 색을 띠고 있는지 여부를 추리하기 위해 이용
할 수 있는 지각적인 지침이란 존재하지 않는 것이다. 만일 모든 붉은
사물들이 사각형 꼴이고 또한 모든 사각형 꼴의 사물들이 다 붉다고 한
다면, 색맹인 사람도 비록 붉은 색을 분간할 수는 없더라도 사각형 꼴
은 분간할 수 있을 것이므로 어떤 사물들이 붉고 붉지 않은지를 추리할
수는 있게 되겠지만.

　사소한 것으로 보여지는 하나의 예외가 있긴 하지만 플라토니즘 1이
옳다고 할 때 이유를 제시하는 일은 불가능하게 된다. 이 이론을 놓고
볼 때, 이유에 의해 뒷받침되지 않으면 안될 것으로 보여지는 명제는
"X는 아름답다"라는 일반적인 유형의 명제로서 생각된다. 그러나 이 이
론에 따르면, 미와 상호 관련되는 것이란 전혀 없으므로 미 이외의 것
으로서 어떤 사물을 아름답다고 생각하는 데 대한 이유의 구실을 맡게
되는 것은 아무 것도 없다. 어떤 사물이 아름답다고 생각하게 되는 유
일한 "이유"는 그것이 미를 소유한다는 사실을 직각에 의해 아는 일 뿐
이다. 위에서 잠깐 언급된 사소한 예외란, X는 아름다우며 Y는 그것이
갖추고 있는 모든 성질들 및 그들 간의 모든 관계들에 있어서 X와 엄
밀하게 유사하다는 것이 밝혀지는 경우를 두고 말함이다. (아마도 Y는 X

에 전적으로 충실한 복사물일 것이다.) 이 경우에 X는 아름다우며 Y는 X에 정확히 닮고 있다는 사실이 곧 **Y도** 미를 소유한다는 생각에 대한 이유가 된다고 말할 수 있을 것이다.

플라토니즘 2

플라토니즘 2는 한 가지 점만을 제외한다면 플라토니즘 1과 동일한 이론이다. 앞서 第2章에서 Plato는 모든 아름다운 사물들이 통일성이라는 성질을 언제나 동반한다고 주장했다는 사실이 주목된 바 있다. 그러므로 Plato의 견해에 있어서 어떤 사물이 통일되어 있다면 그것이 아름다울지도 모른다고 생각할 얼마간의 이유—결정적인 이유는 못되더라도—가 있게 된다. 그러나 내가 플라토니즘 2라고 칭하는 입장은 역사적인 플라토니즘의 주장보다 한결 더 강력한 주장을 내세우고 있다. 즉 모든 아름다운 사물들은 어떤 하나의 경험적인 성질 A를 가지며 이 A를 갖는 모든 사물들은 아름답다고 주장하는 것이다. 그러나 A가 어떠한 경험적인 성질인가를 상술한다는 것은 불필요한 일이다. 그런 성질이 존재하며 또 우리는 어느 경험적인 성질이 미에 관련되어 있는가를 발견할 수 있다고 플라토니즘 2가 주장하고 있음을 말하는 일만으로도 충분하다.

플라토니즘 2가 옳다고 한다면, 이 입장은 플라토니즘 1에 비해 중요한 잇점을 갖추고 있다. 즉 미를 직각하는 능력을 갖추지 못한 사람들도 어느 사물들이 아름답고 또 어느 것들이 그렇지 않은가를 알 수 있게 되는 것이다. 미를 직각할 수 있는 사람들에 의해 일단 A라는 성질의 정체가 밝혀진다면, 어느 사물들이 아름다운지 알고자 하는 사람은 누구라도 어느 사물들이 A라는 성질을 갖고 있는가를 결정하는 일만 하면 된다. 따라서 예컨대 미에 대해 눈이 먼 사람이라도 비록 자신은 미를 향수할 수 없더라도 다른 사람들이 그러할 수 있도록 아름다운 사물들로 자신의 집을 장식해 놓을 수 있게 된다. 그는 그 사물들이 아름답

다는 사실을 알긴 하겠지만 그들의 미를 감상할 수는 없을 것이다.

플라토니즘 2에 의하면, 한 사물이 A라는 성질을 소유한다는 사실은 그 사물이 아름답다는 주장을 뒷받침하는 데 대한 결정적인 이유가 되고 있다. 이와 같은 이유의 제시는 어느 특정의 사물이 아름답다는 결론이 옳다 함을 확립하는 데 있어 유익한 일이 될 것이며 또 어떤 종류의 경우에 있어서는 각별히 중요한 일이 되기도 할 것이다. 어느 예술작품이 유난히 복잡하고 미묘해서 그 미를 직각하고 감상하기 위해 그 작품을 경험하고 조사하는 과정이 힘들고 또 시간도 오래 걸린다고 가정해 보자. 그 예술작품이 과연 미를 소유하는가를 결정하는 데에는 상당한 양의 시간과 노력이 요구되겠고, 결국 그작품이 미를 갖지 않는다고 판명된다면 그 시간과 노력은 허비된 셈이 될 것이다. 그러나 그 작품이 경험적인 성질 A를 갖는가를 발견하기란 비교적 용이한 일이리라 생각되며, 그리하여 만일 그 작품이 A를 갖는다면 우리는 그 작품에 들여진 시간이 응당 보상될 것임을 미리 확신할 수 있다. 이처럼 플라토니즘 2에 있어 이유를 제시하는 일(A라는 성질을 인용하는 일)은 어떤 가치를 지니고 있다. 그러나 미를 직각하는 능력을 갖춘 사람들의 경우에 있어서는 이러한 이유의 제시는 원칙적으로 그다지 필요치 않은 일이 되고 있다. 그러한 사람들에 있어서 미는 언제나 직접적으로 경험될 수 있으므로 어느 사물이 아름답다는 데 대한 이유의 제시에 의존하는 일은 불필요하게(때로 편리하긴 하겠지만)되는 것이다.

플라토니즘 2가 직면해 있는 하나의 위험은 A라는 성질을 소유하지 않는 아름다운 사물이 나타날지도 모른다는 것이 논리적으로 가능하다는 점이다. 이러한 경우가 발생한다면, 비록 어느 대상이 A라는 성질을 소유한다는 것이 여전히 그 대상이 아름다우리라는 생각에 대한 이유가 되긴 하겠지만, A라는 성질은 더 이상은 결정적인 이유로서 작용할 수 없게 될 것이다.

앞서 주목된 바 있듯이, 플라토니즘 1과 플라토니즘 2의 가장 매혹적인 특징은 이 이론들이 미학의 문제들에서의 논쟁을 해결하는 객관

적인 방식을 약속해 준다는 점이다. 그러나 그러한 객관성의 보증은 매우 큰 댓가를 치르고서야 비로소 획득되게 된다. 여기서 말하는 객관성의 근거란 비경험적이기 때문에 특수한 인식 방식—직각—에 의해 인식될 수 밖에 없는 이른바 비경험적이고 정의될 수 없는 미라는 성질이다. 첫째로, 미의 인식과 감상은 미를 직각하는 능력을 갖춘 엘리트의 구성원들에게만 효력을 발휘할 수 있을 뿐이다. 그러나 이같은 이의는 이 이론이 옳다는 데 대한 비판이 아니라 다만 이 이론의 불편한 측면을 진술하고 있을 뿐이다. 둘째로, 많은 사람들이 하나의 인식 방식으로서의 직각이라는 것에 대해 의심을 품고 있다. 즉 직각이란 미학에서의 주어진 문제를 풀기 위해 꼭 알맞게 재단된 것 같은 감이 든다는 것이다. 이러한 직각은 다만 하나의 대상—미—만을 갖고 있는 인식 방식으로서 생각되고 있다. 물론 이에 병행하는 이론으로서 도덕적인 좋음을 그 대상으로 삼는 도덕론이 있다고 주장되기도 하지만, 그렇다 해도 직각의 대상들의 유형의 수는 일상적인 경험적 인식의 대상들의 엄청난 수와 비교될 때 당황스러울 정도로 적다. 어떻게 해서 이 직각이란 것이 남용될 수 있었으며 또 참으로 실증될 수 없는 지식의 요구를 위한 피난처로서 이용될 수 있었는가를 알기란 용이한 일이며, 이로 인해 사람들은 회의를 품게 되는 것이다. 그럼에도 직각론이 그르다는 것을 입증하기란 불가능한 일이다. 직각론자라면 언제나 자신의 주장을 논박하는 사람은 누구나 다만 미를 직각하는(혹은 직각론자가 도덕적인 직각론을 옹호하는 경우라면 도덕적인 선을 직각하는) 능력이 결여되어 있는 사람에 불과하다고 항변할 수 있으리라. 직각론자의 주장의 바로 그 성격으로 볼 때, 그는 자신의 이론을 논박의 영역 밖에 설정하고 있다. 하지만 이러한 사실은 여전히 그의 이론이 옳다는 것을 입증해 주지는 못하고 있으며 또한 이 이론에 신뢰를 붙어 넣어 주지도 못하고 있다.

이모우티비즘

이모우티비즘이란 대략 1930년 경에서부터 1950년까지에 걸쳐 커다란 영향력을 행사한 바 있는 철학적 동향인 論理的 實證主義(logical positivism) 안에서 발생된 평가설을 말한다. 모든 지식은 과학의 진리처럼 경험적이거나 순수 수학의 진리처럼 동어반복적이라고 논리적 실증주의는 주장한다. 따라서 도덕적 평가와 미적 평가를 진술해 주며 직각에 의해 참되다고 인식되게 되는 비경험적이고 비동어반복적인 진리가 있다는 직각론의 주장을 논리적 실증주의는 단호하게 거부하고 있다. 논리적 실증주의자는 직각을 도덕적 평가와 미적 평가로 하여금 마치 진리인 듯 보여지도록 해 주기 위해 조작된 철학적인 고안으로서 간주한다.

1936년에 영국의 철학자인 A. J. Ayer는 이모우티비즘에 대한 널리 알려져 있는 진술을 공식화한 바 있거니와 지금 제시되는 설명은 그의 견해에 기초를 두고 있다. [17] Ayer는 Moore의 이론을 비롯한 그밖의 모든 다른 형태의 직각론을 비경험적이라 하여 물리친다. 그러나 그는 기본적인 평가어들을 정의하려는 모든 시도에 반대한 Moore의 열려진 질의 논증은 채택하고 있다. Ayer는 "좋음"을 비롯한 다른 도덕적인 용어를 경험적인 관념의 입장에서 정의하고자 하는 전형적인 이론들로서 명백하게 간주되고 있는 주관주의와 쾌락주의(hedonism)에 반대하여 자신이 구상한 일종의 열려진 질의 논증을 공식화하고 있다. 그는 자신이 주관주의와 쾌락주의가 그릇되다는 것을 밝혔다고 판단한 다음, 동일한 논증이 "좋음"을 정의하려는 여하한 시도에도 반대해서 성공적으로 이용될 수 있다고 가정한다.

이제 쾌락주의에 반대하는 그의 논증을 고려해 보도록 하자. 그가 공

17) A. J. Ayer, *Language, Truth, and Logic*(New York: Dover, 1946), pp. 102 —114.

박하는 쾌락주의의 견해는 좋음이 快(pleasure)의 입장에서 정의될 수 있다고 주장한다. 즉 "좋음"이라는 말은 의미상 "쾌" 혹은 "즐겁다" (pleasant)라는 말과 같은 "쾌"의 변형된 꼴과 동일하다고 주장하는 것이다. 따라서 이 이론에 따르면 "X는 좋다"는 "X는 즐겁다"와 같은 의미를 갖게 된다. 만일 쾌락주의가 옳다고 한다면, 이 이론은 도덕적 평가와 미적 평가가 사실상 쾌에 관한 경험적인 명제로 됨으로써 참 혹은 거짓인 것으로서 검증될 수 있게 되는 그러한 커다란 잇점을 갖추게 된다. 평가의 이론이 경험적인 심리학의 일부로서 판명되게 되는 것이다. 그러나 쾌락주의의 입장에서라면 불행스러운 일이긴 하겠지만 좋다고는 볼 수 없는 즐거운 일들도 있다고 말하거나, 주장하거나, 지지하는 것, 다시 말해 어떤 일들은 우리에게 즐거움을 주긴 하지만 사실 좋은 일들은 못되고 있다 함을 지지하는 것은 결코 모순된 생각이 아니라고 Ayer는 주장한다. 만일 쾌락주의가 옳다고 한다면, 바꿔 말해 "좋다"와 "즐겁다"가 의미상 동일하다고 한다면, 어떤 쾌는 좋지 못하다고 말하는 것은 자기모순적인 일이 될 것이다. 즉 쾌락주의가 옳다고 한다면, 우리는 "어떤 쾌는 좋지 못하다"라는 문장에서 "쾌"를 "좋음"으로 대치시킬 수 있을 것이며 그 결과 이 문장은 "어떤 좋음은 좋지 못하다"라는 자기 모순적인 문장으로 전환되게 된다는 것이다. 하지만 "어떤 쾌는 좋지 못하다"라는 문장은 사실상 자기 모순적인 문장이 아니므로 쾌락주의를 그릇된 이론으로 보지 않을 수 없다는 결론이다. Ayer는 주관주의에 반대해서도 이와 꼭 같은 논증을 이용하고 있다.

　"어떤 쾌는 좋지 못하다"라는 문장이 자기모순적인 문장이 아니라고 말할 때 Ayer는 어떤 기준을 이용하고 있는가? 만일 누군가가 "어떤 총각들은 결혼했다"라고 말한다면 우리는 이 문장이 우리가 "총각"이라는 말을 사용하고 이해하는 방식으로 인해 자기 모순적인 문장이라고 말할 것이다. 달리 말해, 우리가 그렇게 사용하고 있듯이 "총각"이라는 말에는 그 의미의 일부로서 미혼이라는 사실이 담겨져 있는 것이다. 요컨대 어느 주어진 언어에서 주어진 문장의 모순됨은 그 언어에서 사용

되는 용어들의 의미에 호소함으로써 밝혀지게 된다. Ayer가 주장하고 있는 바는, 주관주의자와 쾌락주의자의 정의가 영어를 비롯한 그밖의 다른 자연 언어에서 우리가 "좋다"와 같은 용어들을 사용하는 방식들의 다양함을 포괄하지 못하고 있다는 점이다. 그의 방식은 영어를 일상적으로 사용하는 사람들에게 완전하게 납득될 수 있는 문장을 찾아낸 다음, 어떤 정의가 마련된다면 이 문장은 의례 그것과 모순되게 되는 결과가 빚어지리라는 것을 밝히는 일이 되고 있다. Ayer가 가장 일반적으로 주장하고 있는 바는, 기본적인 가치어들에 대해 제안된 여하한 정의에 대해서도 자신은 반대 사례가 되는 문장을 마련할 수 있다는 점이다. 이러한 주장은 영어에서 "좋다"를 비롯하여 그와 유사한 다른 용어들이 매우 다양하게 사용되고 있기 때문에 여하한 정의도 그 모든 사용들을 다 포괄할 수는 없으리라는 점이 어떤 방식으로이든 "알려질"(seen)수 있을 때만이 비로소 정당화되게 된다.

　물론 우리는 쾌락주의의 정의가 타당하다고 보여질 수 있게 되는 언어 혹은 주관주의의 정의가 그러하게 되는 언어를 새로 구축할 수도 있겠지만, 그들 두 언어 중 어느 것도 우리가 도덕적, 미적 평가를 내릴 때 사용하고 있는 언어인 영어는 아니라고 Ayer는 단언한다. 이렇게 볼 때 적어도 윤리학과 미학에 관한 한 Ayer는 "일상언어"(ordinary language) 철학자인 셈이다. 즉 그는 일상언어의 용법이 정의가 정확하고 부정확하다는 것에 대한 기준이 된다고 주장하고 있는 것이다.

　지금까지 보아 온대로, 만일 "좋다"나 그밖의 다른 기본적인 가치어가 직각에 의해 인식되는 원초적이고 분석이 불가능한 성질을 지칭하지 않고, 또한 경험적인 성질들을 지칭하는 용어들로써 정의될 수 있지도 않다고 한다면 "좋다"라는 용어는 어떻게 작용할까? 이제 어느 문장에서 "좋다"라는 용어가 그 문장이 참 혹은 거짓임을 밝혀 주는 무엇을 지칭함에 의해 작용할 수 있게 되는 방식들은 모두 배제된 것 같다. 결국 Ayer는 평가의 문장은 참이거나 거짓의 성격을 띨 수 없으며 평가어들은 다만 그들을 사용하는 사람의 감정―찬성 혹은 반대의 감정―을 표

현하는 일을 맡게 될 뿐이라는 결론을 내리고 있다. Ayer에 따르면, 그림을 감상하는 사람이 "이 그림은 아름답다"라고 말한다면 그는 그 그림에 관해 무엇을 단언하거나 말하고 있는 것이 아니라 다만 자신의 찬성의 감정을 표현하고 있을 뿐이라는 것이다. 따라서 이 문장의 발화는 "이 그림—훌륭하군(hurrah)!"이라는 말에 해당하며, "이것은 나쁜 그림이다"라는 문장은 "이 그림—형편없군(bah)!"에 해당하는 문장이 된다. 이렇게 해서 Ayer의 이론은 때로 Bah-Hurrah 이론으로서 불려지고도 있다.

Ayer의 결론대로라면 그의 견해를, "좋다"라는 말을 "나에 의해 애호되고 있다"로써 정의하고자 하는 주관주의의 한 형태와 혼동할 위험이 따르게 된다. 그러나 이러한 형태의 주관주의에 따르면, "X는 좋다"는 "X는 나에 의해 애호되고 있다"를 의미하며, 후자는 참(true)이거나 아니면 거짓(false)이거나 둘 중의 하나가 된다. 그렇다면 평가어들은 세계에 관해 참되거나 거짓된 무엇을 지칭하고, 평가의 문장들은 그것을 단언하고 있는 격이 된다. 그러나 이모우티비즘에 따르면 평가어들은 다만 표현적일 뿐이며 평가의 문장들은 아무 것도 단언하지 않는다. 하지만 사실 이모우티비즘에는 "나에 의해 애호되고 있다"라는 형태의 주관주의와 유사한 면이 있기도 하다. 만일 어느 두 사람의 의견이 일치하지 않아서 한 사람은 "이 그림은 아름답다"라고 말하고 또 한 사람은 "이 그림은 아름답지 않다"라고 말한다고 할 때, 이와 같은 불일치란 다만 겉보기에 그렇게 보이는 것에 불과할 뿐이지 진정으로 불일치가 있는 것은 아니다. 앞 사람은 그 그림에 대한 자신의 찬성의 태도를, 나중 사람은 자신의 반대의 태도를 각각 표현하고 있는 바 어느 편도 진정으로 무엇인가를 단언하고 있지는 않는 것이다. 그리고 어느 편 사람에 의해서도 아무 것도 단언되고 있지 않으므로 불일치란 없는 것이다. 평가에 대한 불일치가 불가능하다 함은 우리가 사실들(facts)에 대해 나타낼 수 있는 불일치와는 대조가 된다. 예를 들어 두 사람이 어느 대상의 색채에 관해 불일치하고 있다면 각인은 경험적인 세계의 한 특징에 관해 단

언하거나 주장하고 있는 것이다. 원칙적으로 사실들에 대한 논쟁을 해
결한다는 것은 물론 가능한 일이다. 그러나 이모우티비즘에 의하면 가
치에 대한 불일치는 참이 되고 있는 어떤 명제를 발견함으로써 해결될
수는 없는 문제이다.

그럼에도 가치에 대한 불일치는 토론을 벌인다거나, 그림을 면밀하게
바라본다거나, 협박한다거나, 비위를 맞추어 준다거나 하는 일 등의 결
과로서 어느 한 편이 태도의 변화를 겪게 되기도 한다는 의미에서 해결
될 수도 있기는 하다. Ayer에 따르면 태도는 또한 평가의 문장이 발화
됨에 의해 직접적으로 영향을 받을 수도 있다. 즉 Jones가 "이 그림은 아름
답다"라고 말한다고 할 때, 그는 그 그림에 대한 자신의 감정을 표현하는
데 그치지 않고 다른 사람들에게서 찬성의 감정을 자극시키기도 한다는
것이다. 그렇다면 평가의 문장을 발화하는 일만으로서도 다른 사람에게
서 동일한 태도나 감정을 유발할 수 있게 된다는 말이 된다.

비평에서 이유를 제시하는 일이란 어느 작품에 관한 평가적 진술을 지
지하며 그 작품의 어떤 특징을 인용하는 일, 곧 그 평가가 참되다는 것
의 증거가 되는 진술을 마련하는 일이다. 그러나 이모우티비즘은 평가란
참되거나 거짓된 성질의 것이 아니라고 주장하므로 이모우티비즘이 옳
다고 한다면 이유를 제시하는 올바른 방식은 존재하지 않는다. 만일 어
느 비평가가 한 연극에 대해 그것이 지루하기 때문에 나쁜 작품이라고
말한다면, 이모우티비즘에 따를 때 이 말은 그 연극이 지루하다는 사
실을 알게 되는 사람으로 하여금 그 연극에 대해 반대의 태도를 취하도
록 해 줄지는 모르지만, 그 비평가는 "그 연극은 나쁘다"라는 발화가 참
되다는 데 대한 이유를 제시하고 있지는 않다는 것이다. 그러나 이모우
티비즘에 의하면 비평가들은 평가에 대한 이유를 제시할 수는 없더라도
이른바 "說得要素"(persuaders)라는 것을 제시할 수는 있다. 이유의 제
시를 지지하는 철학자들은 좋은 이유와 나쁜 이유를 구별하는 데 반해,
좋은 설득요소와 나쁜 설득요소를 구별할 길은 없다는 점이 이모우티비즘
의 이러한 특징의 중요한 귀결이 되고 있다. 한 비평가가 말하거나 수행 하

는 내용—작품의 어느 특징을 인용하거나, 신상에 해로우리라 협박하거나
발로 차는 등—이 누군가의 태도의 변화를 가져 올지도 모르는 일이다.
그러나 평가적인 결론이 참되다는 데 대한 증거가 된다는 관점에서 좋은
설득요소와 나쁜 설득요소 사이의 구별이 없고 그리고 어느 것이라도 설
득요소로서 작용할 수 있다고 한다면, 평가적 비평은 분명히 합리적인 활
동은 아니게 된다. 물론 어느 설득요소는 다른 설득요소보다 더 효과적인
것일 수는 있다. 그러나 이모우티비즘의 견해에서라면 이러한 의미에서의
더 좋고 나쁨은 평가가 참되다는 것과는 아무런 관계도 없는 일이다.

　Ayer가 취하는 형태의 이모우티비즘에 대한 하나의 중요한 비판은 평
가에 대한 그의 분석이 너무나도 단조롭다는 점이다. 많은 후기의 이모
우티비스트들이 평가도 叙述的인(descriptive) 측면을 갖고 있으며, 아울
러 아마도 命令的인(imperative) 측면도 갖고 있으리라고 논함으로써 이
러한 결함을 개선하고자 시도했다. 이들 이모우티비스트의 분석들 가운데
가장 잘 알려져 있는 저술이 바로 C.L. Stevenson의 〈윤리학과 언어〉[18]
이다. 이모우티비즘의 몇몇 중심적인 특징들은 다음 번에 논의될 상대
주의에서 다시 나타나게 된다.

相 對 主 義

　내가 지금 "상대주의"라고 부르는 견해는 R.M. Hare[19]의 도덕 철학
의 몇 가지 기본적인 특징들을 비평에서의 평가의 문제에 적용시켜 본
견해이다. 이러한 상대주의는 Bernard Heyl[20]의 견해와 유사하다. 그리
고 상대주의는 비록 Beardsley의 도구주의 가치론을 긍정하지는 않지만

18) C.L. Stevenson, *Ethics and Language* (New Haven: Yale U.P., 1944).
19) R.M. Hare, *The Language of Morals* (New York: Oxford U.P., 1964),
　　 and *Freedom and Reason*(Oxford: Clarendon, 1963).
20) Bernard Heyl, *New Bearings in Esthetics and Art Criticism* (New Haven:
　　 Yale U.P., 1943).

몇몇 방식에서는 그의 비평의 이론과도 유사하다.

상대주의의 논리적 기초는 Hare가 좋다는 것에 대해 마련한 유형의 분석에 놓여져 있다. 이 분석은 도덕적 문맥과 비도덕적 문맥 쌍방 모두에서의 "좋다"라는 말에 대한 우리의 사용의 서술을 그 취지로 삼고 있다. 즉 Hare는 "좋다"는 말이 문맥에 상관없이 동일한 방식으로 작용한다고 주장한다. Hare가 옳다고 한다면 "좋은 예술작품"에 대한 설명이 공식화되지 못할 아무런 이유도 없는 듯하다.

Ayer와 마찬가지로 Hare도 "즐겁다"(pleasant), "나는 승인한다 (approve)" 따위의 어떠한 서술적인(descriptive) 용어들도 "좋다"와 동일한 의미를 갖지 않는다는 것을 밝히는 데 있어 Moore의 열려진 질의 논증의 한 형태를 이용한다. 결과적으로 어느 것에 대한 서술만으로 구성된 어떠한 일단의 진술도 그것이 좋다 함을 수반할 수는 없게 된다. 그러나 Ayer는 평가의 언어가 실제로 어떻게 작용하는가를 밝혀 내고자 진지하게 시도해 보지 않은 채로 "좋다"는 아무런 인식적인 의미 (cognitive meaning)도 갖추지 않고 다만 감정을 표현할 뿐이라고 속단한데 반해, Hare는 평가의 언어를 주의깊고 면밀하게 검토한 뒤 "좋다"의 의미는 바로 그 勸奬(commending)하는 기능이라고 결론을 내리고 있다. 그는 1) 어느 문맥에서이건 "좋다"의 모든 정상적인 사용들의 공통점은 어떤 권장이 이루어지고 있다는 사실이며 2) 그들 사용에 있어 그밖의 다른 공통점은 없다고 주장한다. Hare의 주장은 분명히 우리가 어떻게 평가어들을 사용하고 있는가에 관한 주장이다. Ayer와 마찬가지로 이 점에 있어 그는 일상언어 철학자이다. Hare는 "좋다"는 말에 있어 문맥에 의존되어 있지 않은 이 말의 의미(meaning)와 문맥에 의존되어 있는 이 말의 기준(criteria)을 구별한다. 비록 우리는 "좋다"는 말을 사용할 때 언제나 권장하는 일을 하긴 하지만, "좋다"를 적용할 때 우리가 사용하는 기준들은 문맥에 따라 변동한다는 것이다. 즉 "저것은 좋은 시계이다"와 "저것은 좋은 라디오이다"의 두 경우에 우리는 권장하는 일을 하고 있긴 하지만, 시계와 라디오에 대해 각각 상이한 일단의

기준을 사용하고 있다. 좋은 라디오가 되게 해 주는 특성들은 좋은 시계가 되게 해 주는 특성들과는 다른 것이다.

시계나 라디오를 평가하는 일은 그 좋음의 기준들에 관해 넓게 인정되고 있는 일치를 보고 있기 때문에 비교적 용이하고 단순한 일이다. 그러나 도덕과 예술 비평에 있어서는 사정이 그렇지 못하다. 따라서 우선 쉬운 실례를 들어서 이 이론을 설명하는 것이 좋을 듯하다. 하나의 예로 "이것은 좋은 시계이다"라고 올바르게 말하는 경우에 포함된 내용을 고려해 보도록 하자. 첫째로, 어느 사람이 어느 하나의 시계를 권장하고 있다. 둘째로, 그는 그 시계가 좋은 시계의 모든(혹은 충분한 일단의) 기준들을 만족시킨다고 긍정하고 있다. 만약 이러한 평가가 도전을 받는다고 한다면 평가하는 사람은 분명히 평가를 정당화하는 이유를 제시하는 일, 즉 이 시계가 시계에서의 좋음의 기준들을 만족시키고 있음을 밝히는 일을 하게 될 것이다. 이유란 그 시계가 시간이 잘 맞는다거나 크기가 작다거나 하는 따위일 수 있다. 어느 것이 좋은 시계임을 단언하는 경우, 우리는 어떤 하나의 기준 혹은 여러 기준들에 자신을 위임(commit) 시키고 있는 것이며 그럼으로써 그 기준 혹은 기준들을 구성하고 있는 어떤 원리(principle)에 자신을 또한 위임시키고 있다는 사실을 주목하는 일이 중요하다고 생각된다. 따라서 어떤 사람이 어느 특정된 시계 A가 좋다고 판단한다면, 그는 A와 엄밀하게 유사한 다른 어느 시계에 대해서도 역시 좋다고 말하는 일에 자신을 위임시키게 된다. 물론 시계의 경우에는(그리고 다른 것들 대부분의 경우에도)엄밀한 유사함이 요구되지는 않는다. 왜냐하면 대부분의 경우에 있어서 예컨대 모양과 같은 특징들은 시계의 좋음을 말하는 데에는 부적절한 것이 되고 있기 때문이다. 아뭏든 Beardsley와 마찬가지로 Hare도 평가는 일반적인 원리들에 관련되는 연역적인 절차로 이루어진다고 주장하고 있다. 이 특징은 다음과 같이 예시될 수 있겠다.

1. A, B, C의 세 성질을 갖는 모든 시계들은 좋다.

2. 이 시계는 A, B, C의 세 성질을 갖고 있다.

3. 그러므로 이 시계는 좋다.

평가가 일반적인 원리들로부터의 연역적인 절차로 이루어져 있다는 주장은, 실은 X가 좋다는 말이 이 말을 하는 사람을 X의 유형의 사물들에 있어서의 좋음의 일반적인 원리에 위임시켜 놓는다는 주장과 꼭 같은 주장이다. 이 주장을 공식화하는 첫째 방식은 개별적인 평가가 연역되게 해 주는 바의 주어진 원리들 혹은 이미 수립된 원리들을 가지고 "위에서부터" 출발하는 일이다. 그리고 이 주장을 공식화하는 둘째 방식은 우리가 내리고자 원하는 개별적인 평가를 가지고 "아래로부터" 시작하는 일이다. 개별적인 평가를 내리는 일은 적절하게 유사한 모든 경우들에 적용되는 일반적인 원리를 낳기 때문이다. 평가하는 사람들 모두가 인정하여 받아들이는 좋음의 원리들이 수립되어 있는 시계나 라디오와 같은 것들을 평가할 때라면 우리는 위에서부터 시작한다. 한편 어느 것을 평가하고자 하는 데 아무런 수립된 원리들도 없거나, 혹은 평가하는 사람이 수립된 원리들을 거부할 때라면 우리는 아래로부터 시작한다. 아래로부터의 출발이 적절하게 유사한 경우들 모두에 적용되는 일반적인 원리들을 낳아 우리를 그들 원리에 위임시켜 놓는다고 한다면, 이같은 사실은 평가의 언어가 그저 가볍게 사용될 수만은 없다는 것을 보여준다.

도덕적이건, 비평적이건, 혹은 그 밖이건 간에 원리들의 기능이란 평가를 위한 합리적인 틀(framework)을 마련하는 일이다. 원리들은 그들의 일반성으로 인해, 여러 경우들을 어떠한 방식으로이든 상호 관련 시키고자 하지 않고 그저 개별적으로 처리한다면 성취되지 않을지도 모를 어떤 안정성을 마련해 준다. 또한 어느 한 사람이 다른 사람을 위해 원리를 진술해 줄 수 있고 또 그 듣는 이는 그것을 이해하게 될 수 있다는 의미에서 원리들은 가르쳐질 수도 있다. 그렇지만 물론 듣는 이가 자신이 듣고 이해하는 바를 원리로서 받아들이리라는 보장이 있는 것은 아

니다. 또한 원리들은 일관성을 확보하는 데 도움이 되는 절차를 마련해
준다. 즉 비평가는 원리들을 사용하는 한 유사한 경우들을 유사하게 처
리하게 된다는 말이다. 엄밀하게 유사한 두 경우를 놓고, 하나는 좋고
나머지 하나는 그렇지 못하다고 말한다는 것은 일관성이 결여된 처사인
것이다. 한편 한 개인은 자신이 지지하고 사용하는 원리들을 명백하게
공식화할 수 없을 수도 있다는 것이 또한 주목할 만한 점이다. 어느 사
람이 평가를 내리는 데 있어 원리들을 사용하는지 여부를 시험하는 일
은 곧 그가 적절한 여러 면에서 유사한 경우들을 유사하게 평가하고 있
는지 여부를 아는 일이다. 평가를 내리는 사람 자신은 그러하다는 사실
을 깨닫지 못하는 가운데 그의 평가는 이 시험을 만족시키고 있을지도
모른다. 원리들을 갖추고 사용하고자 한다고 해서 원리들에 관해 추상
적인 방식으로 이해할 필요는 없다. 사실 B라는 사람은 A라는 사람이
내린 어느 평가를 관찰함으로써 어느 주어진 문맥에서의 원리의 사용을
A로부터 배울지도—A나 B가 통용되어 온 원리를 공식화할 수는 없더
라도—모르는 일이다.

　지금까지로 보아, 상대주의의 논리 구조는 Beardsley의 일반기준론의
그것과 동일함이 자명하다. 그러나 Beardsley는 통일성, 강렬성, 복합
성이 좋음의 일차적인 기준이라고 주장함으로써 그 논리 구조에 내용물
을 공급하고자 시도한 반면, Hare는 다만 도덕적, 비평적, 혹은 그밖
의 평가의 논리 구조를 서술하는 데 만족하고 있다. Hare에 있어서 실질
적인 최고 단계의 원리들(highest-order principles)—일차적인 원리들—
을 마련하고자 하는 시도의 결여는 그의 이론상의 어떠한 결함에 기인
하는 것이 아니라, 오히려 그와 같은 원리들의 논리적 지위에 관한 그
의 견해에 기인하고 있다. 우리가 앞서 알아 보았듯, Beardsley는 자신
의 실질적인 일차적 원리들이 좋은 미적 경험을 산출하는 데 있어서의
그들의 유용성에 대한 호소에 의해 정당화될 수 있다고 생각한다. 그러
나 상대주의에 의하면 비평의 최고 단계의 원리들은 그 자체가 정당화될
수 있는 성질의 것들이 아니다—그들은 그 자체로서 미적 정당성의 궁극

적인 근거가 될 뿐이다. 그렇다면 사람들이 지지하며 사용하고 있는 비평의 일차적인 원리들에 관해 무엇을 말할 수 있을까? 최고 단계의 원리들은 지지자의 決斷(decision)의 결과로서 지지되게 된다는 것이 상대주의의 답변이다. 결단이란 의식적인 것 내지는 사람들의 문화적인 환경으로부터의 "선정"(picking up)의 소산으로서 생각된다. Hare는 원리를 지지하게 되는 이 두 가지 방식을 "결단"이라고 부르고 있는 것이다. 왜냐하면 이 두 가지는 원리를 이미 지지되고 있는 전제들로 부터 연역해 내는 경우들이 아니며, 그렇다고 해서 원리를 전제들로부터 개연적인 것으로서 귀납하는 경우들도 아니면서도 원리를 받아들이는 경우들이기 때문이다. 원리들은 참되거나 거짓된 성질을 떠고 있지 않다. 그들은 단순히 어떤 유형의 사물이나 일을 권장하는 결단을 이루고 있을 뿐이다.

Beardsley와 Hare는 기준들(고로 원리들)이라는 것이 필연적으로 좋음에 관련되고 있다는 점에서 의견을 같이 하고 있다. 그러나 그들 양인은 "좋음"의 의미에 대해서는 의견의 차이가 있는 듯하다. 즉 Beardsley는 "좋음"에 대해 설명하고 있지 않지만, Hare에 의하면 "좋음"의 의미는 곧 권장하기 위한 그것의 사용이다. Hare에 따르면, 권장하는 일은 한 개인에 의해 자발적으로 그 자신의 원리들로부터 수행되는 행위이며 우리는 권장할 것인가의 여부의 결단을 내릴 수 있다. 기준들과 원리들이 병행함으로써 일반성을 낳게 되며 권장과 결단이 병행함으로써 일반성과 한 개인은 관련을 맺게 되는 것이다. 원리들 내에서의 변화, 혹은 원리들의 변화의 수단을 마련해 주는 것이 바로 이 결단의 측면이다. 우리는 과거와는 다른 방식으로 권장하기로 (의식적으로 혹은 무의식적으로) 결단을 내림으로써, 즉 "좋음"을 다른 기준들의 근거에 입각시킴으로써 원리를 변경시킬 수도 있게 되는 것이다.

가령 "Jones"라는 상대주의자가 마치 Beardsley의 실질적인 원리들인 통일성, 강렬성, 복합성으로 결단을 내리는 일이 가능할 수도 있음은 물론이다. 이러한 일이 수행된다면 Jones의 이론과 Beardsley의 이론이

비록 비평적 평가의 최고 단계의 원리들을 정당화하는 문제에 있어서는 여전히 견해의 차이를 보인다고 하더라도, 두 이론의 논리 구조와 내용은 같게 되는 셈이다. 그러나 상대주의의 관점을 두고 볼 때, 누구나 반드시 Jones와 Beardsley에 동의해야 한다는 법은 없으며 적어도 개개인이 상이한 일단의 비평 원리를 갖는다는 것이 가능한 일이 되고 있다. 또한 모든 사람들이 동일한 일단의 비평 원리에 동의한다 해서 상대주의에 모순되는 것도 아니다. 하나의 견해가 상대주의적인 성격을 띠게 되는 것은 그 최고 단계의 원리들이 그 자체 정당화되지는 않고 다만 결단의 소산이 되고 있다는 점 때문인 것이다 .

가령 "Smith"라는 비평적 상대주의자가 자신의 최고 단계의 비평 원리들을 결단에 의해서가 아니라 어느 다른 원리들로부터 유도해 낸다고 한다면 그는 이미 상대주의자가 아닌 셈이 된다. 도구적인 미적 가치론으로써 자신의 일차적인 비평 원리들을 정당화하는 데 있어 이와 유사한 일을 하고 있는 이가 바로 Beardsley이다. 만일 Smith가 자신의 일차적인 비평 원리들을 정당화하고자 시도한다면, 이들 원리는 여전히 그의 최고 단계의 비평 원리들이긴 하겠지만 그의 최고 단계의 원리들은 아닐 것이다―비평 원리들은 보다 높은 단계의 원리들에 이바지하게 되는 것이다.

만일 비평 원리들의 논리적 지위에 관한 상대주의자들의 입장이 옳다고 한다면, 원리들을 결단내릴 때 심중에 간직되어 있을지도 모르며 그리고 원리들에 대한 일반적인 일치를 낳게 될지도 모를 어떤 고려점들이 있는가? 아마도 이 점에 대해 말해질 수 있는 최상의 것은 비평가들이 자신들의 비평 원리들을 적용하는 예술들에 폭넓게 친숙해 있지 않으면 안된다는 점일 것이다. 그러나 과거의 안내를 좀 받는다면 지식이 풍부한 비평가들에게서마저도 완전한 의견의 일치를 보리라는 희망은 거의 없는 것 같다. 그렇다 해도 광범하고 심지어 완전하기까지도 한 의견의 일치의 가능성을 배제하는 것이란 아무 것도 없다. 그러나 많은 상대주의자들은 완전한 일치의 가능성을 예술과 비평 쌍방이 활력을

잃게 될 어떤 정체된 상황으로서 보지 않을가 하는 의구심을 갖게 된다.

批評的 單一主義

　최근에 많은 철학자들은 예술 비평에서 원리들이란 아무런 역할도 하지 않는다고 논해 왔다.[21] 이들 철학자는 비평가들이 이유를 제시한다는 점, 그리고 그것이 비평의 올바른 기능이라는 점에는 동의하지만 이유가 원리를 수반하지는 않는다고 주장한다. 이들은 비평에서의 이유의 제시를 도덕적인 평가를 비롯한 시계나 라디오와 같은 것들의 평가에서의 이유의 제시와 대조시키고 있다. 어느 행위가 도덕적으로 선하다거나 어느 시계가 좋다거나 하는 것을 정당화하는 이유의 제시는 원리를 수반하지만, 예술작품이란 도덕적인 행위나 시계와 같은 것들과는 전혀 상이한 성질의 것이라고 그들은 주장한다. 사실상 그 차이는 매우 커서 예술작품들은 전혀 평가될 수 없다는 것이다. 비평적 단일주의는 평가의 언어가 예술에 적용될 때 작용하는 방식을 설명해 준다는 점에서 하나의 평가의 이론이긴 하지만, 그러한 언어는 예술에 적용될 때 아무런 평가적인 목적에도 이바지하지 않는다고 이 입장은 주장한다. 비평가가 어느 작품에 대해 그것이 좋다고 말하면서 그 이유를 제시할 때 이 이유는 그 작품이 "좋다"는 말을 정당화 하는 일에 이바지하고 있지는 않다는 것이다. 비평적 단일주의자에 따르면 이유의 기능이란 예술작품의 어떤 성질을 비평가의 논평을 읽거나 듣는 이의 주목에 환기시켜 주는 일이다. 즉 일단 작품의 어느 성질에 그 작품을 읽는 이나 듣는 이의 주목이 환기되고 그가 그 성질을 식별할 수 있다면, 그는 그 성질을 감상할 수 있게

21) 몇 가지 예로서 Arnold Isenberg, "Critical Communication," reprinted in W. Elton ed., *Aesthetics and Language* (New York: Philosophical Library, 1954), pp. 131—146; Stuart Hampshire, "Logic and Appreciation," reprinted in Elton, pp. 161—169을 각각 참조.

된다는 것이다. 평가어들은 단순히 과정 속에서 역할을 담당할 뿐으로
서 그들 평가어의 유일한 기능은 이처럼 예술작품의 여러 성질들에 주
목을 환기시키는 일이 되고 있다.

비평적 단일주의자들은 예술 비평에서의 원리들의 적절성을 거부하는
데 있어 두 가지 논증에 의존하고 있는 것 같다. 즉 1) 한 예술작품에
서 장점(이유)으로서 인용된 어느 성질은 다른 작품에서는 장점이 아닐
수 있으며 심지어는 결점이 되기도 하며, 따라서 모든 예술 작품들에 적
용될 수 있는 성질을 내포하는 일반적인 원리란 있을 수 없다는 점과,
2) 예술작품들은 제각기 個別的(unique)이며 따라서 한 작품이 다른 작
품보다 더 좋다고 말하기란 불가능하다는 점―하나하나의 작품은 각기 비
길데 없이 개별적이어서 한 작품을 다른 작품과 비교하고자 하는 일은
어리석은 짓이라는 점―을 말한다.

우리가 第16章에서 보았듯, Beardsley는 하나하나의 이유 모두가 다
원리를 낳지는 않는다고 말함으로써 첫째 논증을 다루고자 하여 그는 일
차적 기준과 이차적 기준을 구별한 바 있다. Beardsley의 견해에서는
다만 세가지 일차적인 원리들만이 존재할 뿐인 것이다.

개별성(uniqueness)에 관한 논증에서의 첫째 문제는 비평적 단일주의
자들에 의해 의도된 내용을 알아내는 일이다. 모든 대상이나 사태는 그
들 하나하나가 바로 있는 그대로의 것이라는 의미에서 각기 개별적이
라고 된다. 그러나 비평적 단일주의자들은 이러한 사실을 염두에 두고
개별적이라는 말을 사용하고 있는 것 같지는 않다. 왜냐하면 예술작품
들은 다른 사물들이 그러하지는 않은 방식으로 개별적이라고 그들은 말
하고자 하기 때문이다. 아마도 그들은 개개의 예술작품도 어떤 점에서
각각의 다른 작품과 상이하다고 주장하고자 할 것이다. 이러한 의미에
서 예술작품들은 대량 생산되어 그 각각이 다른 것들과 엄밀하게 유사
한 시계와 같은 것과는 대조가 된다. 그렇다 해도 Beardsley라면 적어
도 각각의 예술작품은 정도의 차이는 있을지언정 통일되어 있고, 강렬
하고, 복합적이라는 점에서 서로 유사하다고 주장하리라.

Mary Mothersill은 개별성의 논증을 거부하고는 있지만[22] 비평적 단일주의를 옹호하여 Beardsley가 내세우는 것과 같은 규준들, 곧 일차적인 원리들은 다만 임의적으로 정해졌을 뿐이라고 논하고 있다. [23] 그는 "통일되어 있지는 않더라도 만족스럽긴 한 예술작품들은 없단 말인가?"라고 반문하며, 이어서 좋긴 하지만 통일되어 있지는 않다고 생각되는 몇몇 작품들을 열거한다. 그러나 적어도 Beardsley의 경우에 있어서는 하나의 일차적인 기준이 결여되어 있는 작품이라고 해서 곧 나쁜 작품이 되는 것은 아니다. 또한 일차적인 기준들 가운데 다만 하나만의 출현으로 곧 좋은 작품이 되는 것도 물론 아니다. 앞서 Beardsley의 견해를 설명할 때 보았듯이, 일차적인 기준들조차도 상호 관련되어 있으므로 하나의 기준에만 초점을 맞추어 작품에 대해 결론을 내릴 수는 없는 일이다. 일차적인 원리들이란 다만 임의적으로 정해졌을 뿐이라는 비난에 대해서라면 Beardsley는 미적 경험에 대한 자신의 설명과 자신의 도구주의 미적 가치론으로써 그것에 응수하고자 할 수 있을 것이다. 그러나 상대주의자라면 이러한 비난에 어떻게 대처할 수 있을지 명백하지가 않다. 어느 상대주의자는 자신의 비평 원리들이 옹호하고 있는 특성들이 예술작품들 사이에서 널리 유포되어 나타나고 있다는 식의 말을 함으로써 답변을 마련하고자 할지도 모른다. 여기서 이 문제를 다룰 만한 여유는 없지만 아뭏든 비평적 단일주의는 그 자체가 임의성의 비난으로부터 전적으로 면해 있지는 못하다는 것이 주목할 만한 점이다. 비평적 단일주의에 의하면 비평가들은 다만 예술작품들의 어떤 성질들에 우리의 주목을 끌게 하는 일을 하지만, 이 이론은 어느 성질은 우리의 주목을 끌게 될 성질로서 선정하며 또 어느 성질은 그렇게 하지 않는 데 대한 정당성을 마련하지 못하고 있는 바, 이 점이 바로 임의적인 면으로 보이는 것이다.

22) Mary Mothersill, "Unique as an Aesthetic Predicate," *Journal of Philosophy* (1961), pp. 421—437: reprinted in F. Coleman, ed., *Contemporary Studies in Aesthetics* (New York: McGraw-Hill, 1968), pp. 193—208.
23) Mothersill, "Critical Reasons," *The Philosophical Quarterly* (1961), pp. 74-78; reprinted in Coleman, op. cit., pp. 209—213.

예술의 평가에 내포된 문제들은 전혀 해결되어 있지 못한 상태이며 철학적인 불일치가 널리 존속되고 있음은 명백한 사실이다. 그러나 나는 적어도 지금 第五部에서 논의된 약간의 철학적 해명이 평가에 대한 우리의 지식을 의미깊게 향상시켜 주었다고 믿고 있으며, 또한 앞으로는 한층 더한 진보가 이루어질 것으로 예상한다.

參考文獻

索　引

參 考 文 獻

基 本 文 獻

Aldrich, Virgil. *Philosophy of Art.* Englewood Cliffs, N. J.: Prentice Hall, 1963.

Beardsley, Monroe. *Aesthetics.* New York: Harcourt Brace, 1958. 이 책에 나와 있는 주석이 붙은 방대한 참고 문헌 목록을 참조.

————. *Aesthetics from Classical Greece to the Present* New York: Macmillan, 1966.

Bell, Clive. *Art.* New York: Capricorn Books, 1958.

Collingwood, R. G. *The Principles of Art.* New York: Oxford U. P., 1958.

Croce, Benedetto. *Aesthetics.* Trans. Douglas Ainslie, 2nd ed. New York: Macmillan, 1922.

Dewey, John. *Art as Experience.* New York: Minton, Balch, 1934.

Greene, T. M. *The Arts and the Art of Criticism.* Princeton: Princeton U. P., 1947.

Hermerén, Gören, *Representation and Meaning in the Visual Arts.* Lund: Berlingska, Boktryckeriet, 1969.

Heyl, Bernard. *New Bearings in Esthetics and Art Criticism.* New Haven: Yale U. P., 1943.

Hipple, Jr., Walter J. *The Beautiful, the Sublime, and the Picturesque in Eighteenth-Century British Aesthetic Theory.* Carbondale, Ⅲ.: Southern Illinois U. P., 1957.

Hospers, John. *Meaning and Truth in the Arts.* Chapel Hill, N. C.: University of North Carolina Press, 1946.

Langer, Suzanne. *Feeling and Form.* New York: Scribner's, 1953.

————. *Philosophy in a New Key.* New York: New American

Library, 1948.

————. *Problems of Art.* New York: Scribner's, 1957.

Langfeld, Herberts. *The Aesthetic Attitude.* New York: Harcourt Brace, 1920.

Margolis, Joseph. *The Language of Art and Criticism.* Detroit: Wayne State U. P., 1965.

————. "Recent Work in Aesthetics," *American Philosophical Quarterly,* 1965, pp. 182—192.

Mead, Hunter. *An Introduction to Aesthetics.* New York: Ronald, 1952.

Moore, G. E. *Principia Ethica.* Cambridge: Cambridge U. P., 1903.

Osborne, Harold. *Aesthetics and Criticism.* London: Routledge and Kegan Paul, 1955.

————. *Theory of Beauty.* London: Routledge and Kegan Paul, 1952.

Parker, Dewitt. *The Principles of Aesthetics,* 2nd ed. New York: Appleton-Century-Crofts, 1920.

————. *The Analysis of Art.* New Haven: Yale U. P., 1926.

Pepper, Stephen. *The Basis of Criticism in the Arts.* Cambridge, Mass.: Harvard U. P., 1949.

————. *The Work of Art.* Bloomington, Ind.: Indiana U. P., 1955.

Prall, David W. *Aesthetic Analysis.* New York: Crowell, 1936.

————. *Aesthetic Judgment.* New York: Crowell, 1929.

Santayana, George. *The Sense of Beauty.* New York: Modern Library, 1955.

Stolnitz, Jerome. *Aesthetics and Philosophy of Art Criticism.* Boston: Houghton Mifflin, 1960.

Vivas, Eliseo. *The Artistic Transaction.* Columbus, Ohio: Ohio State U. P., 1963.

————. *Creation and Discovery.* New York: Noonday, 1955.

Weitz, Morris. *Philosophy of the Arts.* Cambridge, Mass.: Harvard U. P., 1950.

Wittgenstein, Ludwig. *Philosophical Investigations.* Trans. G. E. M.

Anscombe. New York: Macmillan, 1953.

選　　集

Aschenbrenner, K. and A. Isenberg, eds. *Aesthetic Theories: Studies in the Philosophy of Art.* Englewood Cliffs, N. J.: Prentice-Hall, 1965.

Coleman, Francis, ed. *Contemporary Studies.* New York: McGraw-Hill, 1968.

Beardsley, M. and H. Schueller, eds. *Aesthetic Inquiry: Essays on Art Criticism and the Philosophy of Art.* Belmont, Calif.: Dickerson, 1967.

Elton, William, ed. *Aesthetics and Language.* New York: Philosophical Library, 1954.

Hofstadter, A. and Richard Kuhns, eds. *Philosophies of Art and Beauty.* New York: Modern Library, 1964.

Hospers, John, ed. *Introductory Readings in Aesthetics.* New York: Free Press, 1969.

Kennick, W. E., ed. *Art and Philosophy.* New York: St. Martin's 1964.

Levich, Marvin, ed. *Aesthetics and Philosophy of Criticism.* New York: Random House, 1963.

Margolis, Joseph, ed. *Philosophy Looks at the Arts.* New York: Scribner's, 1962.

Philipson, Morris, ed. *Aesthetics Today.* New York: Meridian Books, 1961.

Rader, Melvin, ed. *A Modern Books of Esthetics*, 3rd ed. Holt, 1960.

Richter, Peyton, ed. *Perspectives in Aesthetics.* New York: Odyssey, 1967.

Sesonske, Alexander, ed. *What is Art? Aesthetic Theory from*

Plato to Tolstoy. New York: Oxford U. P., 1965.

Tillman, F. and S. Cahn, eds. *Philosophy of Art and Aesthetics.* New York: Haper and Row, 1969.

Vivas, Eliseo and Murry Krieger, eds. *The Problems of Aesthetics.* New York: Rinehart, 1953.

Weitz, Morris, ed. *Problems in Aesthetics.* New York: Macmilla, 1959.

인 명 색 인

主 題 索 引

옮긴이에 대하여

오병남은 현재 서울대학교 인문대학 미학과 명예교수로 활동하고 있으며,
황유경은 현재 관동대학교 예술디자인대학 미술과 교수로 재직중이다.

미 학 입 문

G. 딕키 지음
오병남 · 황유경 옮김

펴낸이—김신혁, 이숙
펴낸곳—도서출판 서광사
출판등록일—1977. 6. 30.
출판등록번호—제 406-2006-000010호

(10881) 경기도 파주시 회동길 77-12 (문발동)
대표전화 · (031)955-4331 / 팩시밀리 · (031)955-4336 / E-mail · phil6161@chol.com
http://www.seokwangsa.co.kr / http://www.seokwangsa.kr

제1판 제1쇄 펴낸날 · 1980년 11월 25일
수정판 제1쇄 펴낸날 · 1983년 9월 10일
수정판 제22쇄 펴낸날 · 2016년 8월 30일

ISBN 978-89-306-6201-7 93600